休閒農業
環境規劃

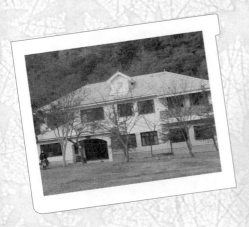

休閒農業
環境規劃

陳墀吉・謝長潤◎著

自 序

　　民國 91 年台灣正式加入世界貿易組織後，傳統農業發展面臨了艱
鉅的挑戰與危機；因而行政院農業委員會乃提出發展有潛力的精緻農業
與休閒農業之政策目標，希望能提升農業之競爭力，顯示推動農業朝向
三級產業發展已成為提升農民生活與生計之主要契機。而在政府週休二
日政策的帶動下，使得國人有更多的時間從事休閒活動，但是隨著台灣
旅遊人口的成長，可以提供休閒遊憩的地點及空間卻未能相對增加。且
在許多調查及研究報告中得知回歸自然體驗式的休閒旅遊型態逐漸受到
遊客青睞，未來遊客對於生態旅遊、冒險性運動、體驗式休閒、文化觀
光、參訪自然田野地區以及健康休閒等遊憩型態需求將會逐年增加。而
具有豐富自然生態資源與人文資源的休閒農場，將可滿足遊客對於生態
及自然體驗之休閒需求，也因如此，更加速了台灣休閒農業的發展。

　　本書撰寫的目的，主要在於讓讀者從中學習休閒農場環境規劃之基
本理念及作業方法，期使未來的休閒農場開發者或規劃者，能夠將休閒
農場內之生產、生活以及生態等三生資源充分利用而與遊憩服務相互結
合，進而成為一個具有特色與吸引力之休閒遊憩地區，以滿足遊客對於
體驗農村自然生態環境、農村生活文化以及農業生產方式之遊憩需求。
全書共分為十六章；第 1 章首先探討休閒農場環境規劃之基本概念；第
2 章就設置休閒農場所可能面臨之相關法令規定、條件以及申請流程等
作詳細的介紹；第 3 章則在介紹休閒農場環境規劃之學理基礎、規劃流
程及方法；第 4 章說明從事休閒農場環境規劃所需進行之環境基本資料
調查項目以及方法；第 5 章從市場需求面著手，針對所要服務之休閒遊
憩市場環境進行詳細的調查與分析作業；第 6 章從休閒農場土地及環境
資源層面，探討其提供作為各種遊憩活動使用之適宜性；第 7 章說明如
何藉由環境背景資料及市場需求資訊調查與分析之結果，發掘休閒農場

未來發展之課題、對策、目標與策略；第 8 章研析休閒農場未來之發展機能定位、活動引入計畫以及活動空間之發展構想；第 9 章說明土地使用計畫之意義與規劃方法；第 10 章介紹休閒農場整地及排水計畫之規劃準則與方法；第 11 章闡述休閒農場公共設施與公用設備計畫之研擬方式；第 12 章敘明休閒農場內各種交通運輸系統之規劃設計準則；第 13 章說明如何擬訂休閒農場之景觀計畫；第 14 章介紹休閒農場植栽計畫之擬訂；第 15 章說明休閒農場環境影響評估之基本概念以及作業方法；第 16 章針對目前國內休閒農場之發展現況及課題進行說明，並針對未來休閒農場之環境規劃提出建議。

在本書撰寫期間，承蒙李奇樺先生對寫作進度及相關問題之溝通與聯繫；林孟儒先生在景觀計畫與植栽計畫之協助；蘇長盛先生對於整地與排水計畫內容之檢視與建議；楊俊文先生與陳建州先生協助相關規劃圖說之繪製；陳淑菁小姐協助蒐集與彙整相關文獻資料；威仕曼文化協助編輯出版事務，使得本書得以順利付梓，謹此致上最誠摯的謝意。

休閒農場環境規劃所涉及之專業領域非常廣泛，囿於個人的學術背景與專業素養有限，以及資訊收集的缺乏與不足，本書尚有許多不盡理想之處，尚祈各方專家學者不吝賜教，期使本書得以更為正確與充實，進而可以符合國內休閒農場環境規劃之實務需求。

陳墀吉、謝長潤 謹識

目 錄

緒

第1章

論

本章重點在於闡述「休閒農場」與「休閒農場環境規劃」之意義，並說明休閒農場環境規劃之範疇、原則以及目的，期能讓讀者可以初步瞭解有關休閒農場環境規劃之基本理念。

第1節　休閒農場之定義、分類及功能

所謂的休閒農業乃指利用農村自然與實質環境以及景觀資源，結合農林漁牧生產、農業經營、農村文化及農民生活，提供國民休閒、度假以及體驗農村生活為目的之產業；而休閒農場則為經營相關休閒農業之代表性場地。

茲將有關休閒農業與休閒農場之定義以及休閒農場之分類與功能說明如下：

一、休閒農業之定義

依據「農業發展條例」（2003）規定，所謂休閒農業係指利用農村田園景觀、自然生態及環境資源，結合農林漁牧生產、農業經營活動、農村文化及農家生活，提供國民休閒，增進國民對農業及農村之體驗為目的之農業經營。換句話說，休閒農業就是利用農村環境的獨特性（如農村自然與景觀資源、翠綠的山林、清澈的溪水等）；農業生產的多樣性（如農產品、花卉、水果、畜產、漁獲等）；農村文化的鄉土性（如農村的文物古蹟、寺廟、風俗民情、祭典、節慶等）；農村景觀的優美性（如農村建築、聚落、溪流、稻田、花圃、農耕景象等）等各項農業與農村的豐富資源，提供都市人或遊客閒暇時調劑身心，享受綠意盎然的田野風光，體驗農村生活的樂趣，以達休閒度假的一種事業（劉健哲，1999）。休閒農業並不僅侷限於觀光農業或觀光果園之發展，或是森林遊樂區與休閒農場之開闢，而是要結合農村之發展，以創造農村優美舒適的生活環境，並兼顧自然保育及景觀維護，以保持農村風貌與獨特風格，使農村成為人人嚮往之休閒度假地區，進而帶動農村經濟產業

之再造與發展。

　　依 Frater（1983）指出休閒農業乃爲在生產性的農莊上經營觀光企業，而此觀光活動對於農業生產及其周邊活動具有增補作用。而鄭健雄與陳昭郎（1998）則認爲休閒農業主要是結合農業和農村等有形資源及其背後隱含的休閒觀光、教育體驗與經營管理能力等無形資源所形成的一種新興休閒服務產業。江榮吉（1999）則認爲休閒農業應是結合農業生產、農村生活及生態等三生之產業，同時也是集合農漁牧生產業、加工製造業以及生活服務業之「六級產業」（請參見**圖1-1**所示）。

　　綜上所述，休閒農業係爲因應產業環境變遷而將農業轉型的一種經營方式，希望能以農村的田園景觀、自然生態以及環境資源，結合農林漁牧生產與加工、農業經營活動、農村文化以及農民生活，經過妥善的規劃設計與開發，而成爲一個具有特色與吸引力之休閒遊憩地區，並成爲遊客願意重複遊憩與體驗之休閒遊憩產業。

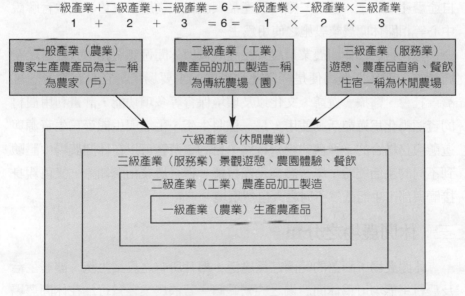

一級產業＋二級產業＋三級產業＝6－一級產業×二級產業×三級產業
　　1　＋　　2　＋　　3　＝6＝　　1　×　2　×　3

一般產業（農業） 農家生產農產品為主一稱 為農家（戶）	二級產業（工業） 農產品的加工製造一稱 為傳統農場（園）	三級產業（服務業） 遊憩、農產品直銷、餐飲 住宿一稱為休閒農場

六級產業（休閒農業）
三級產業（服務業）景觀遊憩、農園體驗、餐飲
二級產業（工業）農產品加工製造
一級產業（農業）生產農產品

圖1-1　休閒農業之形成過程示意圖

資料來源：謝奇明（1999）。〈台灣地區休閒農業之市場區隔研究──以消費者需求層面分析〉（頁27）。台灣大學農業經濟學研究所碩士論文，台北。

二、休閒農業區與休閒農場之定義

所謂休閒農業區乃指依據「休閒農業輔導管理辦法」（2004）規劃為供休閒農業使用之地區；而休閒農場則為經主管機關輔導設置經營休閒農業之場地，其具有多樣化之經營及特色，諸如休閒林場、休閒牧場以及休閒漁場等。

江榮吉（1999）將休閒農場解釋為「凡是為了觀光或休閒體驗而經營的農場，即為觀光休閒農場」。因此，休閒農場應是具有豐富之自然田園景觀和農業生產及農村文化資源，並以觀光或遊憩為目的經營之農場，其與一般遊憩區或觀光事業之最主要區隔，乃在於休閒農場具備農業經營的生產方式。

休閒農場內之土地得分為農業經營體驗分區及遊客休憩分區；其中農業經營體驗分區之土地，可作為農業經營與體驗、自然景觀、生態維護及生態教育之使用；而遊客休憩分區之土地，則以作為住宿、餐飲、自產農產品加工（釀造）廠、農產品與農村文物展示（售）及教育解說中心等相關休閒農業設施之使用為主。

綜合言之，休閒農業是農業生產經營與休閒遊憩服務兩者並重之新興產業，而休閒農場便是經營此種產業的主要場所，它具有教育、經濟、社會、醫療、遊憩、文化以及環境保育等多項功能，計畫利用農村的資源轉化為遊憩活動使用，是一種將生產、生活與生態等三生資源與遊憩服務結合的一種農業經營行為，目的讓遊客可以在休閒農場中體驗到不同的生活經驗，學習農業生產技能，獲得農業相關知識，又可親身接觸與都市生活截然不同之大自然環境。

三、休閒農場之分類

休閒農場所涵蓋的範圍甚為廣泛，舉凡所有之農業生產、農居生活及農村生態均可為休閒農場之經營範疇。若依農業經營行為在休閒農場經營的比重而言，休閒農場可概分為以農業經營為主、以農業及休閒並重以及以休閒為主等三個類型（邱湧忠，2001）。而鄭健雄與陳昭郎

（1998）則依休閒農場之經營主體將休閒農場區分爲家庭農場、公司農場、農會附設農場、公營農場及財團經營農場等五種。若以資源利用型態作爲區分方式，則可將休閒農場區分爲生態體驗型農場、農業體驗型農場、農莊度假型農場及農村休閒型農場等四種不同類型：

❀ 生態體驗型農場

係指以體驗農村生態環境、灌輸生態保育知識爲主之休閒農場，除可作爲各級學校戶外教學之場所外，亦可吸引喜愛大自然與生態旅遊的遊客參訪，例如匠師的故鄉、阿里山農場、恆春生態農場、北關農場等。

❀ 農業體驗型農場

係指以體驗農業生產、加工及經營活動爲主之休閒農場，可吸引對於農業體驗與農業知性之旅有興趣的遊客，例如嘉義農場、走馬瀨農場、南澳農場等。

❀ 農莊度假型農場

係指以體驗農莊住宿及度假休憩爲主之休閒農場，可吸引熱愛農莊度假生活的旅客參訪，例如南元休閒農場、頭城休閒農場、新光兆豐休閒農場等。

❀ 農村休閒型農場

係指以體驗農村生活及民俗文化爲主之休閒農場，主要可吸引愛好深度農村休閒及文化之旅的族群，例如圓山休閒農場、原野牧場、飛牛牧場等。

另外，若依產品類型及遊憩活動內容，又可將休閒農場劃分爲觀光果園、觀光茶園、觀光花園、觀光菜園以及市民農園等五種類型：

❀ 觀光果園

以提供遊客種植水果、採摘水果或購買水果爲主之農場，如大湖觀光草莓園、獅潭觀光果園、溪湖觀光葡萄園等。

❀ 觀光茶園

以茶葉品嚐及購買爲主，並可將茶葉製造過程發展成爲一種觀賞及體驗活動，如木柵觀光茶園、嘉義太和觀光茶園、花蓮瑞穗舞鶴茶園。

卓蘭觀光葡萄果園（謝長潤攝）

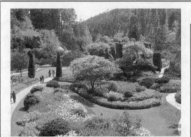

加拿大 The Butchart Gardens
（謝長潤攝）

桃園仙谷（謝長潤攝）

泰安市民農園（謝長潤攝）

苗栗飛牛牧場（陳墀吉攝）

中寮清城農場（陳墀吉攝）

南庄山芙蓉（謝長潤攝）

宜蘭庄腳所在（陳墀吉攝）

❋ 觀光花園

以栽種花卉及植栽來提供遊客觀賞、採摘及購買等遊憩活動為主的農場，如桃園仙谷、苗栗卓蘭花露花卉休閒農場、苗栗南庄鄉秋月玫瑰花園、宜蘭三富花園農場等。

❋ 觀光菜園

指提供遊客自行於現場採摘與購買蔬菜，亦可結合地方餐飲，發展山產野菜現炒餐廳，提供遊客品嚐地方美味之享受，如北投觀光菜園、士林觀光菜園等。

❋ 市民農園

提供農地供市民承租進行農耕，以提供都市居民親身體驗農園生活，滿足其體驗自然、享受田園樂趣之需求，如基隆泰安市民農園、台北市市民農園（13 處）等。

四、休閒農場之功能

休閒農場係為一種綜合農業經營與休閒服務業特性之產業，綜合相關文獻及案例之研究，則可將休閒農場之主要功能說明如下（李謀監、周淑月，1993；陳昭郎，1996）：

(一)遊憩功能

提供休閒遊憩場所，滿足遊客對於體驗大自然的需求，投入田野自

然環境的懷抱,享受清靜的農村生活。

(二)教育功能

提供遊客認識農業生產、農村生態以及農村文化,除可滿足遊客求知的需求外,亦可教育遊客對於生態保育之重視。

(三)社會功能

提供遊客從事戶外遊憩與社交活動的機會,遊客可於休閒農場中認識各行各業的朋友,滿足遊客社交的需求。

(四)經濟功能

可改善農村經濟環境、提高農村就業機會、增加農民收入,並提升農村產業的競爭力。

(五)保育功能

休閒農場規劃應以確保農村生態保育為前提,提供具有環境及生態保育的功能,並應對生態環境負起保育以及維護的責任。

(六)醫療功能

提供遊客一個可以紓解壓力、放鬆心情、恢復體力、減緩憂鬱的健康休閒場所。

第2節 休閒農場環境規劃之意義與範疇

所謂環境規劃,乃指透過一系列的調查、分析、評估以及選擇的過程,而研訂出休閒農場資源利用與經營管理之執行計畫。有關休閒農場環境規劃之意義以及範疇概述如下:

一、休閒農場環境規劃之意義

規劃（planning）乃為一種合理的程序，係指為達成某種預定之計畫目標所採取的一系列步驟，其目的在於透過調查、分析以及評估作業，選擇對使用者可提供有效利用資源的機會，並降低因使用資源所帶來之負面影響，確保資源利用之永續目標。「規劃」一詞可說是一種經過「安排」而產生的過程，而此過程可以滿足及顯示某些作業能使既定目標得以達成（內政部營建署市鄉規劃局， 1999b）。

而所謂環境規劃乃指融合對整體環境之認知與瞭解，輔以開發選擇性的土地使用及活動，依據使用者使用的時間、空間以及能力的不同，予以滿足不同使用者之使用需求。環境規劃的定義依其目標及對象的不同而有所差異，但環境規劃的意義卻是一致的，其主要的意義乃在尋求環境開發是以「善」的文明態度與胸襟來進行，並以善待環境、善用資源、善營大地之理念來與環境共生、共存與共榮（陳錦賜， 1998）。

因此，休閒農場的環境規劃與觀光遊憩資源規劃一樣，必須經過調查、分析、評估及選擇等作業過程，以研擬合理之休閒農場土地使用與經營管理計畫，減少因農場開發而造成之資源損失，使環境資源之開發能達到最佳的效果，並可滿足遊客之使用需求，同時針對休閒農場經營管理者在未來經營管理工作上可能面臨之課題，提出相關對策或處理標準以為因應。

一個完善而成熟的休閒農場環境規劃必須具有前瞻性，除需具有明確的開發目標與構想外，於規劃中所訂定之標準亦應可對環境資源作有效的評估與選擇；而對未來可能發生之問題與衝擊應能做最佳之預防與控制，提供有效之應變對策，方能確保休閒農場環境資源之永續利用。

二、休閒農場環境規劃之範疇

休閒農場環境規劃之主要目的在於整體考量休閒農場內自然、人文與實質環境等諸項資源之有效利用，並配合鄰近地區之發展願景，藉以彰顯休閒農場之遊憩特色及吸引力。而一般在進行休閒農場環境規劃時

所應考量的主要範疇為：

(一)確定休閒農場環境規劃的內容與架構

在進行休閒農場環境規劃時，首先要確認其規劃的工作內容與架構，以期能規劃出最佳之土地使用計畫及經營管理計畫，而讓休閒農場之環境規劃方案可以確實落實。茲將其主要作業內容說明如下：

1. 探討休閒農場周邊地區的交通運輸動線以及鄰近遊憩據點對於休閒農場可能造成之影響，以整體區域做為研究範圍，並針對休閒農場開發營運後對於附近地區可能產生的影響進行分析與評估。

2. 在實質計畫方面，必須檢視休閒農場內環境資源之承載力以及計畫引入活動之可能衝擊，確立環境資源利用之指導方針，進而建立以資源保育導向為主之土地使用與管制計畫，達到休閒農場內環境資源免於過度使用並可永續經營之目的。

3. 在導入遊憩類型及相關服務方面，應配合當地人文資源與社經背景之關聯性，引入符合地區特色之基本服務設施，有效滿足遊客之需求。

4. 探討休閒農場內部各種動線系統與其計畫開發區域之間的關係，進而確立區內各種運輸與服務動線以及各發展區之角色定位，構築一套完整的休閒農場動線系統。

(二)界定休閒農場所要引入之主要遊憩活動與設施內容

1. 配合休閒農場之環境資源特色與分布區位，界定所要引入之遊憩活動與設施類型，並建立各項遊憩活動與設施之未來發展模式與經營管理措施。

2. 於各主要活動據點間設立軸點，以提供連續之遊憩體驗，並強化各服務據點間景觀之「整體性」與「連續性」。

(三)建立休閒農場環境資源之經營管理架構

1. 為確保休閒農場之遊憩品質與服務水準，在經營、開發、收費、服務等方面，均應視為經營管理層面的重要議題，並設法提出妥善之因應對策。

2. 經營管理架構應以休閒農場全區景觀品質及整體環境資源之維繫為重點，並考量提供完善且多樣之遊憩活動與服務，以滿足來訪遊客之遊憩體驗需求。

3. 各項遊憩服務設施之規模與強度，應以水土保持、景觀及環境資源保育為前提，審慎評估後再行確定。

第3節　休閒農場環境規劃之原則與目的

　　每個休閒農場的環境資源均各有其不同的特質；因此，在進行休閒農場環境規劃時，必須透過詳細的調查與分析作業，清楚瞭解休閒農場所擁有的環境資源特性，並針對此資源特性予以營塑成為休閒農場的遊憩特色，期使休閒農場在遊憩市場上可以具有一定的競爭力與吸引力。

一、休閒農場環境規劃原則

　　邱湧忠（2001）指出休閒農業必須具有有效利用既有農業資源、融合地區人文資源及建構農村文化新生命、尊重大自然、滿足環境教育需求、清楚劃定交通動線、落實生態環境理念，及發揮視覺品質效果等規劃原則。休閒農業雖然具有二級產業之服務特性，但仍須以農業經營為主體，在不影響農業生產、農民生活及農村環境之前提下，塑造休閒農場之遊憩特色。除此之外，休閒農場之規劃亦必須符合遊客之需求，針對遊客需求以塑造休閒農場之特色與吸引力，方能吸引遊客前來體驗與消費，進而確保休閒農場之經營效益。

　　緣上所述，規劃者在進行休閒農場環境規劃時應考量如下幾點基本

原則：

(一)應確保及發揮休閒農場之資源特色

任何自然環境及景觀資源均具有其發展之潛力與特色，具有潛力與特色才能營造出吸引力，而有吸引力才能具有競爭力；因此，凡是能夠吸引遊客之自然田野風光，在規劃及開發上均應力求保存其原有之特色。而在進行休閒農場環境規劃時，必須審慎思考如何確保休閒農場原有之自然環境及景觀資源特色，以有效發揮及營塑休閒農場之獨特風格。

(二)應維持原有之農業生產與經營機能

休閒農場之環境規劃應確保農場原有之農業生產與經營功能，避免規劃與農業生產毫無關聯或是相互衝突的遊憩活動與設施，並避免使農場之經營趨向商業化或娛樂化的遊憩型態，使休閒農場之遊憩活動失去休閒農業的本質與精神。

(三)應滿足遊客之休閒遊憩需求

由於遊客之休閒遊憩動機與需求具有高度的敏感性，任何環境的變化都會對遊客的使用需求造成影響，再加上休閒農場與其他休閒遊憩產業一樣，具有發展、成熟及衰退等週期變化的特性。因此，在開發休閒農場時便應隨時注意休閒遊憩市場之需求變化，並在適當時機投入適合的開發項目，期使休閒農場之開發與經營得以永續。

(四)應確保休閒農場之經濟效益

在進行休閒農場環境規劃時，除應考慮休閒農場的環境資源潛力以及遊客的使用需求進行適當的土地使用規劃外，亦應考慮農場開發與經營之經濟價值。唯有當休閒農場具有一定之經營利潤時，其投資經營者才會願意投入人力、物力、經費及時間來繼續經營。

(五)應以環境資源保育與開發利用並重

無論是自然環境或是景觀資源，在休閒農場開發或經營管理過程中均可能會遭受到破壞，輕者將使環境資源之價值降低，嚴重則會使資源毀壞而不復存在。因此，任何環境資源在開發前，必須經過深入的調查與分析作業，無論是在規劃、開發或未來的經營管理階段，均需研訂資源保存與維護計畫，防止資源與環境之破壞與消失。

(六)應進行整體規劃與開發作業

休閒農場之環境資源往往存在不同的類型，藉由整體開發，將可使吸引力不同之遊憩資源結合而組成一個多樣化的休閒遊憩組合，使遊客可以從多方面體驗休閒農場之遊憩特色，進而提高休閒農場之遊憩品質與吸引力，並可在遊憩市場競爭中提高知名度，取得較高之經濟價值與效益。

此外，針對休閒產業之綜合特性，在規劃及開發過程中亦應考慮遊客在其他服務方面之需求，諸如交通運輸、住宿、餐飲、購物等，皆應在開發時考量這些服務與設施之配合，作最完整妥善之規劃設計。

二、休閒農場環境規劃目的

休閒農場之環境規劃涵蓋多向度的活動及領域，諸如社會、經濟、政治、心理、人類學及科技等方面；它必須包含許多活動、參與者、知識領域及某些決策與實行。儘管環境資源形式與開發之條件有所不同，但就休閒農場環境規劃而言，大體上有其共通之目的與目標。茲將休閒農場環境規劃之目的說明如下：

(一)確保休閒農場之環境與生態保育

環境資源保育與農場開發利用雖然存在著許多的衝突，但是大部分休閒農場的發展卻又必須仰賴環境資源之保存與維護，因為遊客到休閒農場來旅遊，便是偏好著休閒農場內具有吸引人的自然田園景色、翠綠

的山林、清澈的溪水、豐富的動植物生態等等；因此，農場自然環境與生態之保育係為休閒農場永續經營之重要基礎。

(二)降低休閒農場之開發成本

降低休閒農場之開發成本為投資開發者所追求的目標；但此舉將可能與休閒農場開發之環境及設施品質要求相互衝突。一個好的規劃者應能提出最佳的規劃設計方案，不僅可以節省整體開發成本，更能獲得高品質的開發成果。

(三)提高休閒農場之開發效益

休閒農場之開發亦需重視農場開發後之市場需求，以期能為投資開發者創造更多之利潤與收益。但有時要求提高利潤的目標往往會和提高空間品質的目標相互衝突；例如高密度的基地開發方式有時能獲得較高的利潤，但相對的會導致空間的擁擠與品質的低落。因此，規劃者應設法說服投資開發者在不同的規劃目標中選擇衝突較小之規劃方案。

(四)提升休閒農場之視野與景觀品質

無論是地主、投資開發者、農場附近居民或是遊客，均期望休閒農場之開發可以獲得較佳之視野與景觀品質；但問題是良好的視野與景觀往往需要開敞的空間與綠化植栽相配合，如此又可能會增加開發成本。因此，規劃者亦需在此衝突的目標中謀求解決之道。

(五)滿足遊客之遊憩需求

休閒農場內之農業生產、農居生活及農村生態等三生資源，均可為教育或學術研究使用；因此，在進行休閒農場環境規劃時應將這些資源妥善規劃，以滿足遊客對於農業生產知識、農居生活文化以及農村生態教育之求知與體驗需求。

(六)確保休閒農場之環境與設施品質

不同社經背景的遊客對於休閒農場之環境與設施品質的要求均會有所不同；因此，在進行休閒農場環境規劃時應儘早瞭解休閒農場潛在遊客對於環境與設施品質之要求，以期能提供具備舒適、安全且方便的環境與設施品質。

關鍵詞彙

休閒農業
休閒農場
休閒農業區
三生
六級產業
規劃
環境規劃

自我評量

一、請試述休閒農場之定義、分類及功能。

二、請試述休閒農業之定義。

三、請試述休閒農場環境規劃之意義與範疇。

四、請試述休閒農場環境規劃之原則。

五、請試述休閒農場環境規劃之目的。

第2章

休閒農場之申請籌設

　　本章重點在於說明休閒農場申請籌設及開發時所須注意之相關法令規定，並針對休閒農場及休閒農業區申請籌設之條件及申請流程等作一詳細之介紹。

第 1 節　休閒農場開發之相關法令

　　休閒農場環境規劃所含括的範圍相當廣泛，諸如觀光、農業、地政、建管、環保、水保、交通等等；因此，其所涉及之相關法令規定亦相當的繁複。依據行政院農委會出版之《休閒農業相關法規彙編》，將休閒農場之相關法令規定劃分為休閒農業類、地政類、水土保持類、環境保護類、觀光遊憩類、經營管理類及其他類等七大類；而《休閒農業相關法規增修條文彙編》（台灣省農會，2000）將其分為休閒農業相關法規、一般農業相關法規及地政相關法規等三類。本書則將休閒農業之相關法令規定區分成休閒農業類、一般農業類、水土保持類、環境影響類、觀光遊憩類、地政類、經營管理類、建築管理類及其他等九大類（請參見**表 2-1** 所示）。其中與休閒農場申請籌設具有直接關聯之法令則包括「休閒農業輔導管理辦法」、「休閒農場經營計畫審查作業要點」、「休閒農場專案輔導實施作業規定」、「休閒農業區劃定審查作業要點」、「非都市土地作休閒農業使用興辦事業計畫及變更編定審查作業要點」、「非都市土地休閒農業區容許作休閒農業設施使用審查作業要點」及「非都市土地休閒農場容許作休閒農業設施使用審查作業要點」等相關法令規定。

第 2 節　休閒農場之申請設立

　　本節主要針對休閒農場申請設立之基地條件、土地使用與公共設施規劃要求、其他附帶條件、申請書圖文件及申請流程等加以說明之。

表 2-1 休閒農業相關法規彙整表

法規類別	法規名稱
休閒農業類	・休閒農業輔導管理辦法 ・休閒農場經營計畫審查作業要點 ・休閒農場專案輔導實施作業規定 ・休閒農業區劃定審查作業要點 ・非都市土地作休閒農業使用興辦事業計畫及變更編定審查作業要點 ・非都市土地休閒農場容許作休閒農業設施使用審查作業要點 ・非都市土地休閒農業區容許作休閒農業設施使用審查作業要點 ・行政院農業委員會休閒農業輔導計畫研提及補助要點
一般農業類	・農業發展條例 ・農業發展條例施行細則 ・農業用地變更回饋金撥繳及分配利用辦法 ・農業主管機關同意農業用地變更使用審查作業要點 ・非都市土地變更作專案輔導畜牧事業設施計畫審查作業要點 ・農業用地興建農舍辦法 ・農地釋出原則與作法
水土保持類	・水土保持法 ・水土保持法施行細則 ・水土保持計畫審查收費標準 ・水土保持計畫審核監督辦法 ・水土保持技術規範 ・山坡地保育利用條例 ・山坡地保育利用條例施行細則
環境影響類	・環境影響評估法 ・環境影響評估法施行細則 ・開發行為應實施環境影響評估細目及範圍認定標準 ・開發行為環境影響評估作業準則 ・環境影響評估書件審查收費辦法
觀光遊憩類	・發展觀光條例 ・風景特定區管理規則 ・民宿管理辦法 ・旅館業管理規則

（續）表 2-1　休閒農業相關法規彙整表

法規類別	法規名稱
地政類	地用類： ・區域計畫法及其施行細則 ・非都市土地使用管制規則 ・非都市土地變更編定執行要點 ・非都市土地容許使用執行要點 ・非都市土地開發影響費徵收辦法 ・非都市土地開發審議作業規範 ・都市計畫法 ・都市計畫法台灣省施行細則 ・都市計畫農業區變更使用審議規範 ・各縣市都市計畫保護區、農業區土地使用審查要點 地權類： ・土地法及其施行法 ・森林法及其施行細則 ・國有財產法
經營管理類	・商業登記法 ・營利事業登記規則 ・加值型及非加值型營業稅法及其施行細則 ・公平交易法及其施行細則 ・消費者保護法及其施行細則 ・食品衛生管理法及其施行細則
建築管理類	・建築法 ・山坡地建築管理辦法 ・消防法 ・休閒農場建築物設計規範 ・建築技術規則
其他類	・漁業法 ・野生動物保育法 ・溫泉法 ・自來水法 ・飲用水管理條例 ・文化資產保存法 ・用水計畫書審查作業要點

資料來源：本書作者整理。

一、基地條件

(一)設置休閒農場之土地應完整不得分散，且其土地面積不得小於0.5公頃（休閒農業輔導管理辦法第 10 條）。

(二)設置休閒農場土地，除依法得容許使用者外，以作為農業經營體驗分區使用為限。但其面積符合下列規定者，得為遊客休憩分區之使用：（休閒農業輔導管理辦法第 10 條）

1.位於非山坡地土地面積在 3 公頃以上者。

2.位於山坡地之都市土地在 3 公頃以上或非都市土地面積達 10 公頃以上者。

(三)申請設置休閒農場土地範圍包括山坡地與非山坡地時，其設置面積依山坡地標準計算；土地範圍包括都市土地與非都市土地時，其設置面積依非都市土地標準計算。土地範圍部分包括國家公園土地者，依國家公園計畫管制之。（休閒農業輔導管理辦法第 10 條）

(四)需申請變更案件涉及休閒農業設施用地計算標準，除現況土地使用編定依法得容許使用者外，其總面積依休閒農業輔導管理辦法第 18 條第 2 項規定，不得超過休閒農場面積 10 ％，並以 2 公頃為限，休閒農場總面積超過 200 公頃者，得以 5 公頃為限。（非都市土地作休閒農業使用興辦事業計畫及變更編定審查作業要點第 3 點）

(五)申請開發之基地不得位於下列地區：（非都市土地開發審議作業規範總編第 9 點）

1.森林區、重要水庫集水區。但經中央各該管主管機關核准並經區域計畫委員會同意興辦之各項供公眾使用之設施，不在此限。

2.相關主管機關依法劃定應保護之地區。

(六)申請開發之基地位於自來水水源水質水量保護區之範圍者，其開發應依自來水法之規定管制。（非都市土地開發審議作業規範總編第 10 點）。

(七)申請籌設之休閒農場至少應有一條通往鄉級以上聯外道路之聯絡道路，其路寬不得小於 6 公尺；但經直轄市、縣（市）政府認定情況

特殊且足供需求，並無影響安全之虞者，不在此限。（休閒農場經營計畫審查作業要點第 8 點）

二、土地使用與公共設施規劃要求

(一)休閒農場內之土地得分爲農業經營體驗分區及遊客休憩分區。（休閒農業輔導管理辦法第 9 條）

(二)農業經營體驗分區之土地，作爲農業經營與體驗、自然景觀、生態維護、生態教育之用；遊客休憩分區之土地，作爲住宿、餐飲、自產農產品加工（釀造）廠、農產品與農村文物展示（售）及教育解說中心等相關休閒農業設施之用。（休閒農業輔導管理辦法第 9 條）

(三)休閒農場得設置下列休閒農業設施：（休閒農業輔導管理辦法第 18 條）

1.住宿設施。

2.餐飲設施。

3.自產農產品加工（釀造）廠。

4.農產品與農村文物展示（售）及教育解說中心。

5.門票收費設施。

6.警衛設施。

7.涼亭設施。

8.眺望設施。

9.公廁設施。

10.農業及生態體驗設施。

11.安全防護設施。

12.平面停車場。

13.標示解說設施。

14.露營設施。

15.登山及健行步道。

16.水土保持設施。

17.環境保護設施。

18.農路。

19.休閒廣場。

20.其他經直轄市或縣（市）主管機關自行訂定且符合土地使用管制規定或非都市土地使用管制規則之設施。

（四）前點第 1 至 4 項之休閒農業設施應設置於遊客休憩分區，除現況土地使用編定依法得容許使用者外，其總面積不得超過休閒農場面積 10 ％，並以 2 公頃為限，休閒農場總面積超過 200 公頃者，得以 5 公頃為限。而第 5 至 20 項之休閒農業設施，位於非都市土地者，應依相關規定辦理非都市土地容許使用，除農路外，其總面積不得超過休閒農場面積 10 ％。（休閒農業輔導管理辦法第 18 條）

（五）休閒農場之設施涉及建築物高度者，應符合現行法令規定，現行法令未規定者，不得超過 10.5 公尺。（休閒農業輔導管理辦法第 19 條）

（六）遊客休憩分區應依非都市土地開發審議作業規範總編第 16 點規定，將基地內原始地形在坵塊圖上之平均坡度在 40 ％以上之地區，其面積之 80 ％以上上地應維持原始地形地貌，劃設為不可開發區，免留設保育區。（非都市土地開發審議作業規範休閒農場編第 3 點）

（七）遊客休憩分區內之休閒農業設施與休閒農場範圍外緊鄰土地使用性質不相容者，應設置適當之隔離綠帶或隔離設施。（非都市土地開發審議作業規範休閒農場編第 4 點）

（八）休閒農場應設置足夠之聯絡道路，其路寬不得小於 6 公尺。但經農業主管機關依法列入專案輔導之已開發休閒農場申請案，有具體交通改善計畫，且經區域計畫委員會同意者，不在此限。（非都市土地開發審議作業規範休閒農場編第 5 點）

三、其他附帶條件

（一）籌設休閒農場應向當地直轄市或縣（市）主管機關申請；跨越直轄市或二縣（市）以上區域者，向其所占面積較大之直轄市或縣（市）主管機關申請籌設。（休閒農業輔導管理辦法第 12 條）

(二)休閒農場之開發利用，涉及都市計畫法、區域計畫法、水土保持法、山坡地保育利用條例、建築法、環境影響評估法、發展觀光條例及其他相關法令應辦理之事項，應依各該法令之規定辦理。（休閒農業輔導管理辦法第 11 條）

(三)直轄市或縣（市）主管機關受理休閒農場籌設申請，申請面積未滿 10 公頃者，由直轄市或縣（市）主管機關農業單位會同相關單位就所定申請書件審查符合規定後，核發休閒農場籌設同意文件；申請面積超過 10 公頃以上者，應由直轄市或縣（市）主管機關審核後，報請中央主管機關審查後，核發休閒農場籌設同意文件。（休閒農業輔導管理辦法第 14 條）

(四)申請人於取得主管機關所核發之休閒農場籌設同意文件後，得向直轄市或縣（市）主管機關申請休閒農業設施容許使用，涉及非都市土地變更編定者，應以休閒農場土地範圍擬具興辦事業計畫，向直轄市或縣（市）主管機關申請核准。而興辦事業計畫內應辦理使用地變更編定，其面積達 2 公頃以上者，應辦理土地使用分區變更。（休閒農業輔導管理辦法第 15 條）

(五)休閒農場之住宿、餐飲、自產農產品加工（釀造）廠、農產品與農村文物展示（售）及教育解說中心等相關設施及營業項目，依法令應辦理許可登記者，於辦妥許可登記後始得營業。（休閒農業輔導管理辦法第 16 條）

(六)休閒農場之許可籌設期間，以 4 年為限，未依限完成休閒農場許可登記者，中央或直轄市、縣（市）主管機關應廢止其籌設同意文件。其有正當理由者，得申請展延；展延以一次為限，展延期限為 2 年。（休閒農業輔導管理辦法第 16 條）

(七)休閒農場土地申請變更編定範圍內之公有土地，應洽管理機關同意提供使用後，一併辦理編定或變更編定。（休閒農業輔導管理辦法第 17 條）

(八)設置休閒農場涉及土地變更使用，應繳交回饋金者，另依農業用地變更回饋金撥繳及分配利用辦法之規定辦理。（休閒農業輔導管理

辦法第 17 條）

（九)農業經營體驗分區內之土地，得依休閒農業輔導管理辦法第 17 條第 3 項規定之項目，辦理非都市土地容許使用。（非都市土地開發審議作業規範休閒農場編第 3 點）

（十)農、林、漁、牧地之開發利用，其設置休閒農場有下列情形之一者，應實施環境影響評估：（開發行為應實施環境影響評估細目及範圍認定標準第 15 條）

1.位於國家公園。

2.位於野生動物保護區或野生動物重要棲息環境。

3.位於山坡地，其面積 10 公頃以上，或挖填土石方 10 萬立方公尺以上者；其在自來水水源水質水量保護區區內，其面積 5 公頃以上，或挖填土石方 5 萬立方公尺以上者。

4.申請開發面積 30 公頃以上或擴大面積累積 10 公頃以上者。

（十一)申請農業用地變更使用，有下列情形之一者，應徵得農業主管機關同意：（農業主管機關同意農業用地變更使用審查作業要點第 2 點）

1.依區域計畫法編定為非都市土地特定農業區、一般農業區變更為其他使用分區者。

2.依區域計畫法編定為非都市土地農牧用地、養殖用地、水利用地、林業用地、生態保護用地、國土保安用地變更編定為其他用地別者。

3.都市計畫農業區、保護區農業用地劃定或變更為非農業使用者。

（十二)申請農業用地變更使用，經審查有下列情形之一者，不同意變更使用：（農業主管機關同意農業用地變更使用審查作業要點第 5 點）

1.未依規定規劃設置隔離綠帶或設施者。

2.使用原有農業專屬灌排水系統作為廢污水排放使用者。

3.申請變更範圍內夾雜未申請變更之農業用地且妨礙其農業經營者。

4.妨礙原有區域性農路通行者。

5.申請變更農業用地面積已達非都市土地使用管制規則所定應送區域計畫擬定機關審查面積 90 ％以上，且有採取部分土地分割情形者。

6.申請變更農業用地面積已達非都市土地使用管制規則所定應送區域計畫擬定機關審查之面積，而藉分期分區開發，分次申請用地變更者。

(十三)都市計畫範圍內農業用地變更為非農業使用者，其回饋金之繳交基準，以變更或核准可建築使用面積與獲准變更或核准使用當期公告土地現值乘積 5 ％為計算基準。而非都市土地範圍內農業用地變更供休閒農場使用者，以變更編定為可建築使用面積與獲准變更編定當期公告土地現值乘積 3 ％為計算基準。（農業用地變更回饋金撥繳及分配利用辦法第 3 、4 條）

四、申請書圖文件

1.申請書（**表 2-2**）。
2.經營計畫書（**表 2-3**）。

五、申請流程

茲依據相關法令規定，將休閒農場申請設置之作業流程整理如**圖 2-1** 所示。

第 3 節　休閒農業區之申請設立

本節主要針對休閒農業區申請設立之基地條件、土地使用與公共設施規劃要求、其他附帶條件、申請書圖文件及申請流程等加以說明之。

表 2-2　休閒農場籌設申請書

<p align="center">_____休閒農場籌設申請書</p>

農場名稱		場址：　縣（市）　　鄉（鎮、市、區）　村（里） 土地：　地段　地號	總面積（平方公尺）
申請人	名稱（姓名）：	地址（戶籍住址）	
	身分證統一編號：（附證件或身分證影本）	聯絡電話	
	負責人姓名及身分證統一編號：（附證件或身分證影本）	聯絡人姓名及電話：	
經營主體	□自然人農場 □法人農場（□公司農場，□合作農場）（附農場證明文件影本） □農民團體（□農會、□漁會、□農業合作社、□農田水利會）（請附法人登記證明文件影本） □農企業機構（請註明股份有限公司名稱）（請附公司營利事業登記證影本） □其他		
檢附文件	□1．休閒農場經營計畫書。 □2．土地登記簿謄本。（休閒農場經營計畫書附錄一） □3．地籍圖謄本。（休閒農場經營計畫書附錄二） □4．已取得土地使用同意之切結書。（休閒農場經營計畫書附錄三，土地如屬自有者免附） □5．相關證明文件		

　　茲依據休閒農業輔導管理辦法及休閒農場經營計畫審查作業要點規定，檢附相關證明文件，請准予核發休閒農場籌設同意文件。此致

　　　　直轄市
　　　　縣（市）政府　　　或核轉

行政院農業委員會

　　　　　　　　　　　　　　申請人：　　　　　　（簽章）

　　　　　　　　　　　　中華民國　　　年　　　月　　　日

資料來源：休閒農場經營計畫審查作業要點（2004）。

表 2-3 休閒農場經營計畫書

標題	項目	內容說明	附表、附圖及附錄
一、基本資料	(一)農場名稱 (二)申請人 (三)經營主體類別 (四)主要經營方向 (五)土地座落 (六)農場土地清冊 (七)已取得土地使用同意切結書	1.應敘明主要經營方向為花卉園藝、果園、牧野、養畜、森林或其他主要休閒農業經營之行為。 2.如非自有土地者，應切結已取得土地使用同意書或同意申請籌設休閒農場併用土地證明文件。	附表一：土地清冊表 附錄一：土地登記簿謄本 附錄二：地籍圖謄本 附錄三：已取得土地使用同意之切結書
二、現況分析	(一)計畫位置與範圍 1.地理位置	基地與鄰近相關計畫、重要地形、地物、重要地標、聚落、公共服務設施及主要幹道等之關係。	附圖一：地理位置圖
	2.基地範圍、權屬、土地使用分區及編定	以列表方式表達	附圖二：基地範圍圖 附表二：土地權屬表 附表三：土地使用分區及編定表
	(二)實質環境 1.地形地勢	基地及周邊環境之地形、地勢。	附圖三：基地現況示意圖
	2.交通運輸系統	1.基地目前主要聯外道路及通往鄉級以上聯外道路之聯絡道路系統其寬度及服務狀況。 2.鄰近大眾運輸系統服務狀況。	
三、休閒農業發展資源	(一)農場資源特色	說明農場或當地所具有之資源（輔以照片說明）特色，例如： 1.在地的農業特色：種類、數量及面積、位置及特色。 2.景觀資源：田園自然景觀、當地或農場特有農村景觀之位置、特色等。 3.特殊生態及保存價值之文化資產：其資源特色及應予保	

（續）表 2-3　休閒農場經營計畫書

標題	項目	內容說明	附表、附圖及附錄
三、休閒農業發展資源	(一)農場資源特色	護或發展之範圍、種類。 4.經營方式特色：當地或目前農場經營方式特色。	
	(二)農業設施現況	現有農業、畜牧、養殖、林業等設施及其利用情形（應含數量、面積等量化資料，並敘明是否符合土地使用相關規定）。	（輔以照片說明） 附錄四：現有設施之容許使用同意書
	(三)相關計畫 1.休閒農業區	1.是否位於休閒農業區範圍內。 2.鄰近之休閒農業區。 3.該等休閒農業區之名稱、特色。	附圖四：相關計畫位置示意圖
	2.鄰近遊憩資源	鄰近之遊憩資源或設施之區位、種類及交通聯繫關係。	
	3.其他重大相關計畫	鄰近其他重大相關計畫之位置及性質	
	(四)其他	其他休閒農業發展資源現況	
四、發展目標及策略	(一)發展目標		
	(二)發展策略	達成目標之策略	
五、土地使用規劃構想	(一)農業經營體驗分區位置及設施項目、數量	農業經營體驗分區位置、擬申請容許使用設施之項目及數量。	附表四：各項容許使用設施所在分區及數量計畫表
	(二)遊客休憩分區位置及示意圖說明	1.遊客休憩分區位置及擬申請變更編定之面積。 2.遊客休憩分區內擬申請容許使用設施之項目及數量。	附圖五：分區構想示意圖
六、營運管理方向	(一)自然及生態環境維護構想	開發後自然及生態環境之改變及維護作法	
	(二)營運及管理構想	農業經營特色推動及管理作法（如環保、交通、安全等）	
附表、附圖、附錄之目錄及格式說明	附表	附表一　土地清冊表	
		附表二　土地權屬表	
		附表三　土地使用分區及編定表	
		附表四　各項容許使用設施所在分區及數量計畫表	

（續）表 2-3　休閒農場經營計畫書

附表、附圖、附錄之目錄及格式說明	附圖	附圖一	地理位置圖（以比例尺 1/25,000 的地形圖縮圖繪製；申請面積未達二公頃者免附）
		附圖二	基地範圍圖（以比例尺 1/5,000 或 1/10,000 的像片基本圖或地籍圖縮圖繪製）
		附圖三	基地現況示意圖（以比例尺 1/5,000 或 1/10,000 的像片基本圖縮圖或地籍圖縮圖繪製）
		附圖四	相關計畫位置示意圖（以比例尺 1/25,000 的地形圖縮圖繪製，申請面積未達二公頃者免附）
		附圖五	分區構想示意圖（在 1/5,000 或 1/10,000 之像片基本圖上，標明農業經營體驗分區及遊客休憩分區之範圍）
	附錄	附錄一	土地登記簿謄本（最近三個月內核發，但能申請電子謄本替代者免附；正本乙份，其餘影本）
		附錄二	地籍圖謄本（著色標明申請範圍；比例尺不得小於 1/1,200；正本乙份，其餘影本）
		附錄三	已取得土地使用同意之切結書
		附錄四	現有設施之容許使用同意書

資料來源：休閒農場經營計畫審查作業要點（2004）。

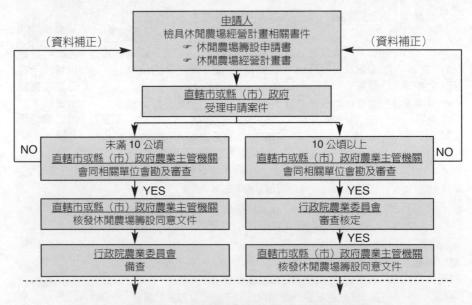

圖 2-1　休閒農場申請設置流程示意圖

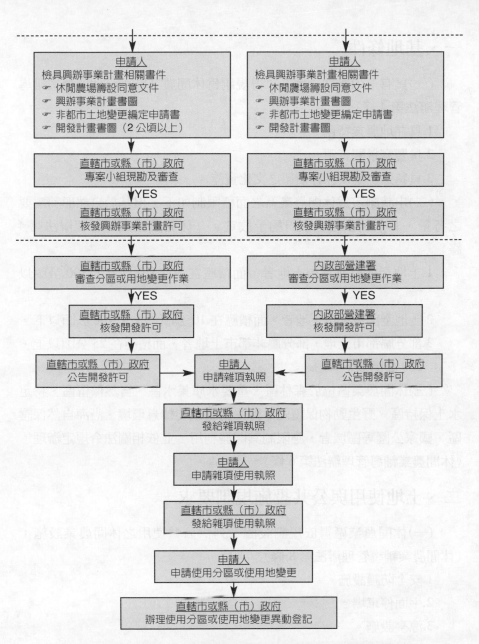

（續）圖 2-1　休閒農場申請設置流程示意圖

資料來源：本書作者整理。

一、基地條件

(一)具有下列條件之地區，得規劃為休閒農業區：（休閒農業輔導管理辦法第 4 條）

1.具在地農業特色。

2.具豐富景觀資源。

3.具特殊生態及保存價值之文化資產。

(二)申請劃定為休閒農業區之面積限制如下，但基於自然形勢需要之考量，其申請面積上限得酌予放寬：（休閒農業輔導管理辦法第 4 條）

1.土地全部屬非都市土地者，面積應在 50 公頃以上，300 公頃以下。

2.土地全部屬都市土地者，面積應在 10 公頃以上，100 公頃以下。

3.部分屬都市土地，部分屬非都市土地者，面積應在 25 公頃以上，200 公頃以下。

(三)休閒農業區位於森林區、重要水庫集水區、自然保留區、特定水土保持區、野生動物保護區、野生動物重要棲息環境、沿海自然保護區、國家公園等區域者，應限制其開發利用，並依相關法令規定辦理。（休閒農業輔導管理辦法第 6 條）

二、土地使用與公共設施規劃要求

(一)休閒農業區得依規劃設置下列供公共使用之休閒農業設施：（休閒農業輔導管理辦法第 8 條）

1.安全防護設施。

2.平面停車場。

3.涼亭設施。

4.眺望設施。

5.標示解說設施。

6.公廁設施。

7.登山及健行步道。

8.水土保持設施。

9.環境保護設施。

10.其他經直轄市或縣（市）主管機關核准之休閒農業設施。

(二)休閒農業區之公共建設，包括安全防護設施、平面停車場、涼亭設施、眺望設施、標示解說設施、公廁設施、登山及健行步道、水土保持設施、環境保護設施及其他經直轄市或縣（市）主管機關核准之休閒農業設施等項目，並由鄉（鎮、市、區）公所負責協調辦理容許使用。（休閒農業區劃定審查作業要點第 8 點）

三、其他附帶條件

(一)休閒農業區，由當地直轄市或縣（市）主管機關擬具規劃書，報請中央主管機關劃定；跨越直轄市或二縣（市）以上區域者，得協議由其中一主管機關依前述程序辦理。規劃書內容有變更時，亦同。（休閒農業輔導管理辦法第 5 條）

(二)當地居民、休閒農場業者、農民團體或鄉（鎮、市、區）公所得擬具規劃建議書，報請當地主管機關規劃。（休閒農業輔導管理辦法第 5 條）

(三)休閒農業區審查配分標準如下；而審查結果滿 70 分者，得劃定為休閒農業區。（休閒農業區劃定審查作業要點第 6、7 點）

1.休閒農業核心資源（農特產品、景觀資源、生態資源、文化資源等）（配分 20 分）。

2.整體發展規劃（配分 30 分）。

3.營運模式及推動組織（配分 20 分）。

4.交通及導覽系統（配分 5 分）。

5.既有設施利用情形（配分 5 分）。

6.該區域是否辦理類似休閒農業相關的規劃或建設（配分 10 分）。

7.預期效益（配分 10 分）。

四、申請書圖文件

(一)休閒農業區規劃（規劃建議）書格式（見**附錄二附件一**）。

(二)1/5,000 最新像片基本圖並繪出休閒農業區範圍。

(三)休閒農業區 1/5,000 以下之地籍藍晒縮圖，並依劃定休閒農業區周邊範圍製作「休閒農業區地籍範圍圖」。

(四)與休閒農業區地籍範圍圖相符之休閒農業區地籍清冊。

五、申請流程

茲依據相關法令規定，將休閒農業區申請劃設之作業流程整理如**圖 2-2** 所示。

▌▌ 關鍵詞彙

休閒農業區

休閒農場

農業經營體驗分區

遊客休憩分區

▌▌ 自我評量

一、請試述休閒農場之申設條件及作業流程。

二、請試述休閒農業區之申設條件及作業流程。

三、請試述休閒農場申請籌設需檢具之書圖文件。

四、請試述休閒農業區申請劃設需檢具之書圖文件。

```
┌─────────────────────────────────┐        ┌─────────────────────────────────┐
│ 直轄市、縣（市）政府、鄉（鎮、市、 │        │ 當地居民、休閒農場業者、農民團體、農企 │
│      區）公所、農民團體           │        │ 業經營者或鄉（鎮、市、區）公所         │
│ 擬具相關申請書圖文件              │        │ 擬具休閒農業區規劃建議書              │
│ ☞ 休閒農業區規劃書                │        └─────────────────────────────────┘
│ ☞ 1/5,000 最新像片基本圖並繪出休  │                        │
│    閒農業區範圍                    │                        ▼
│ ☞ 休閒農業區地籍範圍圖            │        ┌─────────────────────────────────┐
│ ☞ 休閒農業區地籍清冊              │        │       鄉（鎮、市、區）公所          │
└─────────────────────────────────┘        │            初審                     │
                  │                         └─────────────────────────────────┘
                  │                                       │
                  │                                       ▼
                  │                         ┌─────────────────────────────────┐
                  │                         │    直轄市或縣（市）主管機關         │
                  │                         │ 擬具相關申請書圖文件               │
                  │                         │ ☞ 休閒農業區規劃書                 │
                  │                         │ ☞ 1/5,000 最新像片基本圖並繪出休   │
                  │                         │    閒農業區範圍                     │
                  │                         │ ☞ 休閒農業區地籍範圍圖             │
                  │                         │ ☞ 休閒農業區地籍清冊               │
                  │                         └─────────────────────────────────┘
                  │                                       │
                  └───────────────────┬───────────────────┘
                                      ▼
                  ┌─────────────────────────────────┐
                  │ 直轄市、縣（市）政府農業主管機關     │
                  │ 審查相關申請書圖文件                │
                  └─────────────────────────────────┘
                                      │
                                      ▼
                  ┌─────────────────────────────────┐
                  │       行政院農業委員會             │
                  │ 專案審查小組現勘及審查              │
                  └─────────────────────────────────┘
                                      │
                                      ▼
                  ┌─────────────────────────────────┐
                  │       行政院農業委員會             │
                  │ 核准及劃定休閒農業區               │
                  └─────────────────────────────────┘
```

圖 2-2　休閒農業區申請劃設作業流程示意圖

資料來源：本書作者整理。

第3章

休閒農場環境規劃之流程與方法

　　本章重點在於說明休閒農場環境規劃之學理基礎以及環境規劃之流程與方法，期能讓讀者可以清楚明瞭休閒農場環境規劃之內容、流程及方法。

第 1 節　休閒農場環境規劃之學理基礎

　　休閒農場環境規劃所涉及之學門領域甚為寬廣，舉凡社會學、經濟學、心理學、人類學、地理學、環境科學、農業、建築及景觀設計、行銷學、交通運輸、餐飲、旅運、觀光、教育學等均與其相關聯。鑑於休閒農場環境資源多樣化之特性、遊憩系統之複雜性以及環境資源之利用與保育等各方面之考量，致使休閒農場環境規劃理論，必須融合更多相關領域之方法與理論。

　　然而，任何一種理論架構與操作方法，在實務上皆有其啟示與引用之意義，惟規劃本身具有獨特之地理及資源特性，且因各規劃方案注重之內容與要解決之課題不同，將造成理論與方法適用上之差異。因此，在理論檢視層面應與地區特性相結合，並針對資源利用與其面臨之發展課題加以融合運用，始有其正面之意義。

　　基於休閒農場特有之環境資源特性以及整體發展之需求，休閒農場之環境規劃作業應以「資源導向」之遊憩發展，並在資源永續利用前提下，整體分派與引入相關遊憩活動、設施與服務。緣上所述，本書擬引用觀光遊憩資源規劃之相關理論與方法作為休閒農場環境規劃之主要執行架構與基礎。

第 2 節　休閒農場環境規劃之流程與內容

　　本節主要依據觀光遊憩資源規劃之相關理論基礎及案例研究，說明休閒農場環境規劃之流程及主要內容。

一、休閒農場環境規劃內容及架構

本部分主要將在進行休閒農場環境規劃時，所要執行之主要工作內容與處理重點依下列幾個階段予以說明之。

(一)工作準備階段

工作準備階段主要揭示休閒農場環境規劃之緣起與目的、規劃形成之旨趣、空間範疇與工作內容，期能整合全區的整體發展計畫，進而建立整體規劃架構，擬訂調查、分析及評估等工作計畫與流程。其主要工作內容如下：

1.規劃空間範疇之界定：確定整個環境規劃之研究範圍、規劃範圍及其研究對象。

2.規劃性質及工作目標之界定。

3.工作計畫之擬訂：確定整個休閒農場環境規劃之工作內容、選定規劃之方法、排定工作之進度。

(二)期初簡報

透過期初簡報之機會，將所研擬之工作計畫向投資開發業者及相關專家學者說明，徵詢投資開發業者及專家學者之意見作適切的修正，以供後續工作進行之依循參考。

(三)資料蒐集與調查階段

將休閒農場全區整體發展與重點地區細部規劃視為「規劃地區」（planning area），並將規劃地區所在之鄉域或縣域劃定為「研究地區」（study area），分別進行現況調查與基本資料蒐集分析作業，以確實掌握可能之發展課題，並作為規劃目標、構想研擬之基礎以及評估之依據。其主要調查項目包括：

1.相關法令、計畫與案例：包括相關法令分析、上位與相關計畫、

重大建設計畫、政府政策導向、國內外相關案例分析。

2.自然環境資料：包括氣候、地形及坡度、地質及土壤、水文、動植物、環境敏感地區。

3.實質環境資料：包括土地使用、交通運輸、公共設施與設備。

4.社經環境資料：包括社會環境、經濟環境、人口。

5.景觀資源：包括自然景觀、人文景觀。

(四)發展潛力分析階段

本階段主要藉由相關休閒遊憩理論之分析及資源供給面與活動需求面之探討，作為休閒農場中心課題之鑑別基礎及發展目標及構想釐訂之依循。其主要工作內容如下：

❀ 理論分析

藉由遊憩活動目的、遊憩影響因素分析、遊憩系統機能、遊憩資源、遊憩承載量分析、遊憩活動與遊憩資源關係、休閒農業資源分析等相關理論之分析，作為休閒農場遊憩活動與空間特性關係之理論基礎。

❀ 資源供給面分析

對休閒農場基地之限制條件、土地適宜性、土地承載力、意象元素及其構成、應避免及配合事項等項目詳加分析，以瞭解農場潛力及存在之課題。

❀ 活動需求面分析

針對區域性遊憩需求型態、土地所有權人發展意願、欲引入之活動及活動需求預估等項目作通盤瞭解，以作為確定活動需求種類之依據。

(五)發展課題與目標研擬階段

透過對休閒農場環境背景資訊的深入瞭解，擬訂休閒農場環境規劃之課題及發展目標，以作為未來開發方向之重要依據。

(六)發展構想研擬階段

確立休閒農場之發展機能，訂定開發主題與發展構想，進一步將導

入活動與設施落實至全區及據點資源利用層次，透過需求面預測與供給承載量相互檢核，設定其發展規模，並作活動空間之配置。其主要工作內容如下：

1.發展機能定位。
2.活動設施需求種類之確立。
3.活動與空間發展構想。
4.活動空間發展雛形。

(七)期中簡報

透過期中簡報之機會，將所研擬之發展構想向投資發開發業主說明，徵詢業主之意見作適切的修正，使構想案更能符合需求，以供下階段發展計畫研擬時依循參考。

(八)整體發展計畫研擬階段

本階段乃在落實前述發展目標與構想至空間配置上，研擬達成此一遠景之相關實質發展方案。其主要工作內容如下：

1.土地使用計畫。
2.交通系統計畫。
3.公共設施及公用設備計畫。
4.整地排水計畫。
5.景觀計畫。
6.植栽計畫。
7.解說導覽計畫。
8.環境影響說明。

(九)實質計畫研擬階段

配合前述之實質發展計畫研擬未來休閒農場之實施計畫及經營管理計畫。其主要工作內容如下：

1.分期分區發展計畫。

2.財務計畫。

3.經營管理計畫。

4.相關配合措施。

(十)期末簡報

依據期中簡報時投資開發業者及各專家所提出意見，完成修正作業，並針對實質建設計畫及執行計畫，提出期末簡報，進行方案評估討論。

(十一)規劃成果編製階段

規劃報告書、圖表編製、印刷，以及各實質計畫成果圖面繪製。

二、休閒農場環境規劃流程

休閒農場環境規劃之主要工作項目已詳列於前述規劃工作內容中，而各作業階段之規劃工作項目，則可利用「可接受改變限度規劃程序」及「動態經營規劃法」之理念，建構休閒農場環境規劃之工作流程，如圖 3-1 所示。

第 3 節　休閒農場環境規劃之方法

本節主要依據觀光遊憩資源之相關規劃方法，說明休閒農場環境規劃較常使用之幾種理論與方法。

一、可接受改變限度規劃法

「可接受改變限度規劃法」（the limits of acceptable change planning framework ；簡稱 LAC 法）強調休閒農場發展課題之瞭解與掌握，以及對環境體驗、實質環境規劃與經營管理之整合，亦即決定基地地區情

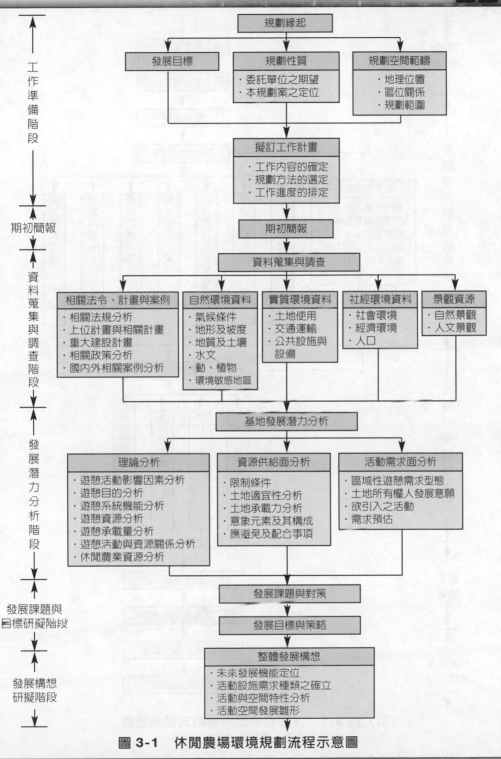

圖 3-1　休閒農場環境規劃流程示意圖

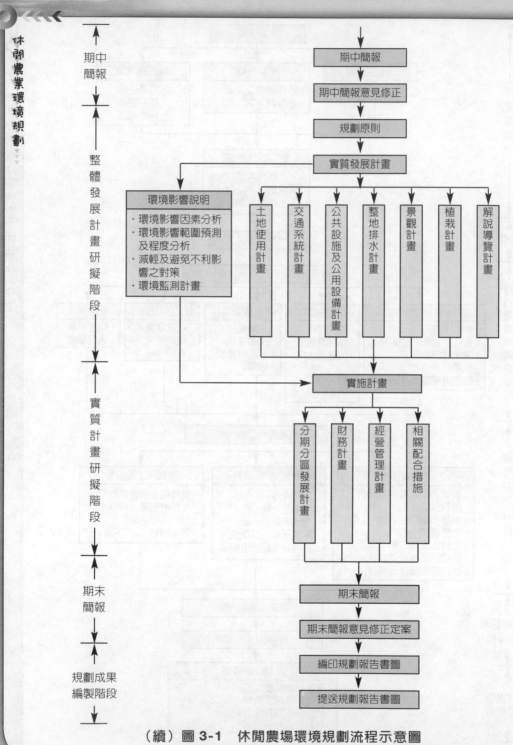

（續）圖 3-1　休閒農場環境規劃流程示意圖

資料來源：本書作者整理。

境，便須找出適當之經營管理方式來保護它，以達成其預期之情境。由於任何開發行為或多或少均會對環境資源造成影響，而此方法要求經營管理者需界定其「影響位於何處？影響範圍多大？何種改變程度為適當而可接受？」，並對該等情境採用明確之環境指標加以測定，以判別出可接受之改變限度，藉以區分不同特性之遊憩機會類別，以及提出相對應之經營與管理計畫。此外，透過遊憩機會序列之判別及整體環境資源之考量，以提供適切、多樣化之遊憩體驗亦是此方法注重之內容。有關「可接受改變限度規劃法」之操作程序如下（請參見**圖 3-2** 所示）。

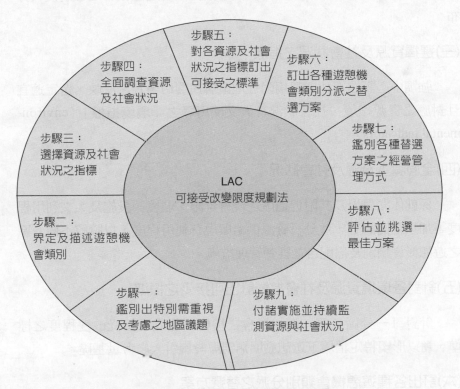

圖 3-2　LAC 規劃系統示意圖

資料來源：Stankey, G. H.（1987）。李明宗、陳水源（譯）。〈遊憩規劃中之容許量——一個可供替選的理論架構〉。《造園季刊》，2(2)。

(一)找出特別需重視及考慮之發展議題

　　主要在探討休閒農場全區發展方向或某一分區在經營管理與開發利用上必須特別注意之事項與發展課題，藉以訂定土地使用計畫與發掘重要之發展議題。

(二)界定及描述「遊憩機會類別」

　　就休閒農場內可供遊憩使用之資源與環境加以界定及分類，以分析農場內之環境資源供給狀況，並提出可接受改變遊憩機會之類別及其分布。

(三)選擇資源及社會狀況之指標

　　強調中心課題與休閒農場附近地區居民關切事宜之反映，選定適宜且對應之資源環境、社會狀況及人文使用等之「環境指標」(environmental indicators)。

(四)全面調查資源及社會狀況

　　係就休閒農場及其附近地區之現有資源、環境、設施及人文利用程度等加以全面調查，並分析資源供給與現有利用程度，以瞭解不同分區之遊憩機會類別及需配合之經營管理措施。

(五)針對各環境資源及社會指標訂出可接受之標準

　　針對每一分區及每一遊憩機會之指標，建立可接受改變程度之標準，藉以形塑特定情境下遊憩發展類別與設施引入之考量基礎。

(六)訂出各種遊憩機會類別分派之替選方案

　　基於前述之課題分析，配合資源供給特性與經營管理之方針，擬訂休閒農場遊憩發展與設施服務之替選方案。

(七)鑑別各替選方案之經營管理方式

配合資源利用與設施導入計畫，研擬各相對應之管理行動方案，期以明確之經營管理計畫，配合管制措施，以確保遊憩情境與資源之維繫。

(八)評估並挑選一最佳方案，擬訂實施計畫

目的在於選定一組最適之方案（包括實質計畫、經營管理計畫及配合管制方案等），以確定遊憩機會類別與服務品質之分派，並研擬其實施計畫。

(九)付諸實施，並持續監視資源及社會狀況

配合計畫之執行依據前述資源、環境、社會狀況等「環境指標」，建構監測系統並持續追蹤考核。

綜合言之，LAC 程序在整合「遊客」、「資源環境」、「經營管理」及「設施／服務」等四類系統上，係基於資源供給特性及適切經營管理措施的對應來達成，並將遊客之遊憩體驗建構於環境特質、設施與服務提供、經營組織與管制體系之互動過程中。換言之，此程序考量自然資源之永續使用下，拓展遊憩活動與體驗之多樣化，以滿足遊客遊憩需求，並能兼顧未來休閒農場經營管理所可能面臨之課題與管理對策，以連貫規劃與經營管理，使計畫與執行密切配合。

二、動態經營規劃法

「動態經營規劃法」（dynamic management programming method；簡稱 DMP）係以經營管理者為主要對象，在方法論上，以遊客先定位，而在實施程序之最後階段，仍須就遊客、資源環境、經營管理、設施等四大要素之變化加以追蹤之評估步驟，亦即經營管理單位在經營目標之導引下，提供遊客高品質的休閒農場環境和多樣性遊憩活動機會。而遊客以其金錢、時間等代價尋求能滿足自己需求的遊憩體驗。此外，並強

調營運週期、環境保育與環境指標、遊憩行銷與市場區隔、規劃與經營管理之整體層面等觀念。有關 DMP 所涉及之對象包括「經營管理者」、「規劃師、設計師、遊憩研究者」、「遊憩活動專家及參與者」等三類型人士共同參與，但以「經營管理者」為執行主幹。經營管理者、規劃師、設計師、研究學者和遊憩活動者則可身兼二種以上不同的角色。

有關「動態經營規劃法」之辦理過程分為「研究」、「規劃」、「設計」、「執行及經營管理」和「追蹤評估」等五個階段，其各階段之工作重點和主要參與人員如**表 3-1** 所示。

三、遊憩機會序列

遊憩使用為一種行為，遊客可依其自由心願，藉由對休閒遊憩的知覺和偏好，在不同的遊憩機會中加以選擇，以獲得滿意。因此遊憩機會（recreation opportunity）係指在一處所偏好之環境中，真正選擇一項所偏好之遊憩活動予以參與，用以獲得其所需求之滿意體驗。

雖然遊客之目的在於獲得滿意之遊憩體驗，而經營管理者之目的則

表 3-1　DMP 法各階段工作重點及主要參與人員一覽表

辦理階段	工作重點	主要參與人員
研究	1.發掘課題。 2.可行性研究。 3.市場分析與行銷定位。	由「經營者」、「規劃師、設計師、研究學者」及「活動者」三類型人士共同參與。
規劃、設計	1.實質環境規劃。 2.遊憩設施之細部設計。 3.其他經營管理籌備工作。	規劃師、設計師。
經營管理	1.設施興建。 2.管理辦法。 3.日常維修及巡視。	經營者。
追蹤評估	對遊客市場、營運週期、資源環境、管理措施成效等各項追蹤考核。	經營者及遊憩研究者。

資料來源：曹正（1989）。《觀光遊憩地區遊憩活動規劃設計準則之研究》。台中市：東海大學環境規劃暨景觀研究中心。

在於提供遊憩機會使遊客獲得各該遊憩活動之體驗，亦即藉由經營自然資源之環境，使其產生遊憩活動。通常遊客與經營管理者雙方對於遊憩機會，可以三個部分組成，即活動、環境與體驗。而由於人們對經營管理與方便之概念易於混淆，乃將活動、環境予以組合，使得遊憩機會構成一序列或一連續性。

遊憩機會由各種遊憩機會環境排列而形成，環境可以簡稱為 ROS 類型，排列在一起而形成的連續帶就稱為遊憩機會序列（recreation opportunity spectrum ；簡稱 ROS），每一個 ROS 類型與其構成該類型的各種要素有著本質的內在聯繫，有其相應的遊憩活動項目、遊憩活動場所以及可以獲得的相應的遊憩體驗類型。

利用旅遊機會序列進行休閒農場規劃時，應確定規劃之目標，亦即確定應提供的 ROS 種類、地點和數量。此一步驟不僅需要有遊憩機會需求的資訊，還需進行遊憩機會普查，以便獲得如下各項資訊：

1.既有的和可能有的遊憩機會情況。
2.遊憩機會的提供以及所提供的遊憩機會項目。
3.各種遊憩機會之相互關係。

四、生態規劃法

「生態規劃法」（ecological planning method）最早是著重於單一自然因子的分析與空間結構的形式化。現在則著重於自然環境變化過程的分析，因此資源資料的收集與分析是基於自然因子的影響程度與重要性，並經由土地的潛力與限制分析對於土地利用與自然環境間的關係，發展出適當的資源分配與土地利用配置。而地區的自然資源特性與社會因子也要加以考慮；然後，利用疊圖法分析土地利用的方式，設計出一系列的矩陣以訂定各規劃階段的準則。

五、區域生態規劃法

「區域生態規劃法」（regional ecological planning method）假設自然

環境是地質與生態因子互相控制及影響之產物，目的在調查特定區域內之生態特色，觀察各種自然環境因子的交互作用。其規劃步驟如下：

1. 區分生態系單元並定義規劃區域。
2. 調查環境資源，將生態與社會資料組合於基本圖上。
3. 估計遊憩供給與需求。
4. 準備適當的土地利用測量圖來檢查其資訊，並定義適當的規劃工作架構。
5. 評估對生態系的影響。
6. 個別評估各種資源的環境因子與各種土地利用的潛力與限制。
7. 評估土地利用的適當性。
8. 評估農場內與農場外相鄰地區的土地利用，並保留適當的利用方式，分離出不相容的利用方式。
9. 評估休閒農場內土地利用的適當性；可利用疊圖法找出最好的土地利用組合。
10. 以小比例尺製作初步的成果圖，選擇特定的、小尺度的基地並評估其資源。
11. 依遊客行為對環境的衝擊評估調整休閒農場之土地利用計畫。

六、生態架構的景觀規劃法

「生態架構的景觀規劃法」（landscape planning with ecological structure）在規劃過程中強調生態環境因子的重要性；也同樣注意生態結構的穩定性及不同的土地利用造成的生態與視覺的衝突。土地利用規劃則是基於穩定的生態結構及生態單元間的相互關係。由於此方法較重視景觀與生態的判別，因此忽視遊憩行為與其他影響因子；也就是說此法可以廣泛地指出生態結構的穩定性並評估生態與視覺相互衝突的地區；但並未指出如何解決這些問題。

七、德爾菲法

「德爾菲法」（Delphi method）類似民眾參與，但限制參與者為專家，借重這些參與者的經驗與知識經由反覆的訪談、不記名問卷調查等各種方式，將收集整理後得到的資料交由參與者團體研讀，再將個別的資訊經過重組整理而產生綜合的意見。雖然專家的專業知識與經驗容易導致個人主觀的介入，但多數專家的參與以及反覆的實行問卷調查可以持續地獲得新訊息的回饋以幫助最後的決策，也因而有較高的正確性和可信度。但為避免專家個人主觀色彩過於濃厚，在運用此法時需注意下列幾點：

1. 儘可能地邀請各種不同專業領域的專家參與，並謹慎選擇參與專家。
2. 儘可能地讓參與的專家瞭解研究的主題內容以及未來可能的討論議題。
3. 在選擇或討論議題及方案時儘可能採用匿名的方式，以避免受少數較強勢的專家影響。
4. 新問卷的內容儘可能加入舊問卷中所獲得的各個專家意見，以便經由反覆執行的問卷調查過程找出各個專家的共同見解，並減少過於分歧的意見。
5. 反覆執行問卷調查的次數需視所獲得的資料而定。

關鍵詞彙

環境規劃

可接受改變限度規劃法

動態經營規劃法

遊憩機會序列

生態規劃法

區域生態規劃法

生態架構的景觀規劃法

德爾菲法

自我評量

一、請試述休閒農場環境規劃之內容。

二、請試述休閒農場環境規劃之流程。

三、何謂「遊憩機會序列」？

四、何謂「可接受改變限度規劃法」？

五、何謂「動態經營規劃法」？

六、何謂「德爾菲法」？

七、請敘述「區域生態規劃法」之步驟。

第4章

休閒農場環境背景資料之調查與分析

從事休閒農場之規劃與設計工作首重於環境基本資料之調查與收集作業，本部分主要依據相關法令規範及規劃實際需求，將環境基本資料之調查項目區分為自然環境資料（包括氣候、地形與坡度、地質與土壤、水文、動物、植物及環境敏感地區）、實質環境資料（包括土地使用、交通運輸、公共設施與設備）、社經環境資料（包括社會環境、經濟環境及人口）以及景觀資源等四方面進行休閒農場之環境背景資料調查工作。

第1節　自然環境資料調查

自然環境調查之主要項目包括氣候、地形與坡度、地質與土壤、水文、動植物以及相關環境敏感地區等，茲分別說明各項調查之內容如下：

一、氣候

休閒農場之規劃必須考量氣候的空間尺度，規劃者應善於掌握氣象統計資料所代表之現象與休閒農場環境規劃目標之關係，而使規劃手法更能符合風土的特性，並善用自然氣候的潛力於休閒農場之規劃設計上。

(一)調查分析項目

1. **地區性的氣候型態**：氣溫、降雨量、降雨日數、風向與風速、氣壓、濕度、日照及輻射等。
2. **當地的微氣候**：暖陽與陰濕坡面、風向偏差與當地微風、氣流走向、遮蔭、熱偏差等。
3. 下雪和風積雪堆的型態。
4. 周圍的空氣品質、灰塵等。

(二)資料取得與調查方式

1. 縣市綜合發展計畫、縣市綱要計畫、中央氣象局統計年報、中華民國各縣市年度統計要覽、環境保護年鑑等統計資料。
2. 國家圖書館、氣象局、水利局、水土保持局、水利會、電力公司及各種試驗氣候觀測站之既存資料。
3. 氣象局網站（http://www.cwb.gov.tw/）。

(三)資料整理與呈現

1. **太陽輻射**：包括日照時數及日照率。
2. **氣溫**：即大氣溫度，為大氣中各種空氣混合溫度的平均值，包括日平均溫、月平均溫、年平均溫、絕對最高溫及絕對最低溫之日差。
3. **濕度**：乃指大氣中含水汽量之多寡，如絕對濕度及相對濕度等。
4. **降水**：包括平均降水量、日最大降水量、最大降雨強度及其發生時間、降雨日數。
5. **風**：包括平均風速、強風日數、風頻度、風玫圖、颱風路徑及頻率。

二、地形與坡度

地形乃指地表上高低起伏的型態與地貌；由於地形的差異，休閒農場之規劃與開發型態之適宜性亦不相同；且地表起伏構成基地地貌型態不同，不同的地貌分布，則可形成不同的景觀意象。

(一)調查分析項目

1. **地勢**：
 (1)說明區域之主要地勢結構、高程，及休閒農場在該區域地勢結構中之地位與特色。
 (2)說明休閒農場內之主要地勢結構。

2.基地地形、地物：

 (1)河川、溪流、湖泊、谷地、河階地、台地等地形單元分布情形。

 (2)主要山頭（峰）、稜線。

 (3)主要植被群落。

 (4)特殊地形、地物，如惡地形、泥火山、火山等。

3.坡度。

4.坡向。

(二)資料取得與調查方式

1.比例尺 1/5,000 航空相片基本圖（林務局農林航空測量所、民間相關公司）。

2.國土資訊系統（內政部）。

3.建地安全及環境災害查詢管理系統（內政部營建署）。

4.各縣市縣市綱要計畫、縣市綜合發展計畫、各都市計畫圖……。

5.地形測量：一般可委託民間測量公司繪製，其測量範圍與比例尺大小，視各計畫之需要而有所不同。測量之內容包括等高線、地物、建物、植栽等。主要記錄地形的方位與高差，以文字描述或以等高線的各種表示方法將地形記錄、繪製地形圖作為資料的展現。

(三)資料整理與呈現

1.**地形單元圖**：以比例尺 1/1,000 至 1/1,200 的基本圖（實測地形圖）縮製後，表達範圍內各項地形單元、特殊地形與地物之分布情形。

2.**區域高程圖**：以比例尺 1/5,000 的基本圖（航照圖）之縮圖製作，並以圖例表達整個成長走廊內五至十種等高間距。

3.**基地高程圖**：以比例尺 1/1,000 至 1/1,200 的基本圖之縮圖製作，並以同一色系由淺至深方式表達休閒農場內五至十種等高間距，

其間距不得大於 25 公尺。圖上應標明休閒農場內最高點、最低點及主要至高點、低窪點之高程。

4.坡向圖：以比例尺 1/1,000 至 1/1,200 的基本圖之縮圖製作，並以同一色系由淺至深方式表達休閒農場內坡向，且應以自然曲線界定各級坡度之範圍。

5.基地坡度圖：以比例尺 1/1,000 至 1/1,200 的基本圖之縮圖製作，並以同一色系由淺至深方式表達休閒農場內各級坡度與坡度陡峭區，且應以自然曲線界定各級坡度之範圍。

6.坡度計算公式：

S（％）＝地表兩點間最高與最低兩等高線間之高差（M）÷地表兩點間之水平距離（H）× 100 ％

計測方式（方格法）：在地形圖上劃方格（25m × 25m）；並以下列二個公式之一，計算方格內之平均坡度。

S（平均坡度，％）＝（方格內等高線長度×等高線高差間距）÷方格總面積× 100 ％

S（平均坡度，％）＝（N $\pi \triangle$ h）÷ 8L × 100 ％

式中，N ＝方格內等高線與方格線邊交叉點總和

π ＝ 3.14

\triangle h ＝等高線高差間距（公尺）

L ＝方格邊長（公尺）

7.坡度分級表：請參見**表 4-1** 所示。

三、地質與土壤

　　主要針對土地之自然特性所作之調查工作，一般而言土壤依其性質與顆粒大小，可供農業上及工程上不同的使用，不同的土壤調查有利於基地規劃，更是對於基地粗略結構瞭解所必備，同時也可藉此推測土壤承載量，作為休閒農場規劃設計的考量因素。因此調查目的在於掌握地質之特性與形成，及土壤之分布，以利休閒農場開發安全性之分析，並配置適當之土地使用項目。

表 4-1　坡度分級表

坡度分級	平均坡度	面積	百分比（％）
一級坡	0 ％≦ S1 ＜ 5 ％		
二級坡	5 ％≦ S2 ＜ 15 ％		
三級坡	15 ％≦ S3 ＜ 30 ％		
四級坡	30 ％≦ S4 ＜ 40 ％		
五級坡	40 ％≦ S5 ＜ 55 ％		
六級坡以上	55 ％≦ S6		
小計			

資料來源：非都市土地開發審議作業規範（2005）。

(一)調查分析項目

❀ 區域地質

以宏觀之區域地質觀點，說明休閒農場及相鄰或相關地區之地質狀況、潛在地質災害及休閒農場開發可能與相鄰或相關地區之相互影響。

❀ 基地地質

基地地質應包括下列各項之描述或說明：

1.岩性地質（岩層）：

　(1)岩層類別。

　(2)岩層分布。

　(3)岩層位態。

　(4)岩層物理特性（如顏色、粒徑、組織、膠結度、層理、葉理、節理等）。

　(5)岩層化學特性（如礦物成分、膠結物成分、風化、轉化等）。

　(6)風化情況。

　(7)受地質作用之影響（如水、風、海浪、重力、生物等的侵蝕與堆積作用）。

2.未固結地質（如填土、沖積層、土壤、砂丘、崩積、崩塌等）：

　(1)產狀、分布、相對年代、與地形之關係等。

　　(2)物質組成。

　　(3)厚度。

　　(4)地形表現。

　　(5)物理或化學性狀（如含水量膨脹性、張力裂縫等）。

　　(6)物理特徵（如顏色、粒徑、堅實度、膠結性、黏滯性等）。

　　(7)風化情況。

　　(8)受地質作用之影響（如水、風、海浪、重力、生物等自然營力之侵蝕與堆積作用）。

3.構造地質（含層理、葉理、摺皺、節理、斷層、不整合或火山活動等）：

　　(1)產狀與分布。

　　(2)走向與傾斜。

　　(3)相對年代。

　　(4)對岩盤構成的影響。

　　(5)斷層特殊性狀（如斷層帶、錯動、活動性等）。

4.特殊現象：

　　(1)侵蝕地區（如懸崖、惡地形、向源侵蝕等）。

　　(2)下陷地區（如張力裂縫、小斷崖、錯動現象等）。

　　(3)潛移地區。

　　(4)崩塌或滑動地區。

　　(5)活動斷層。

　　(6)礦坑、礦渣堆地區。

　　(7)隧道

❀ 分析與評估

　　針對工程地質部分作以下說明：

1.邊坡穩定性初步分析，包括填方區（借土土壤之 $c. \psi$.值）及挖方區（順向坡、逆向坡）。

2.整地設計參考高程及穩定角，包括填方區（借土）及挖方區（地

層構造破壞潛勢、可能破壞模式）。

3.基礎土壤破壞承載力推估。

4.建築型態與土壤承載之相容性。

5.潛在地質災害對開發之影響。

6.開挖時可能遭遇的問題（如遭遇非常硬的岩層、地下水湧入等）。

❀ 課題與對策

1.基地開發之地質可適性。

2.劃定不宜擾動之保留區。

3.崩塌物質之處理對策及挖填方注意事項。

4.活動斷層兩旁建築物之配置原則。

5.地下排水之需要性。

6.需要特別詳細調查之地區。

7.開挖時遭遇問題之處理對策。

(二)資料取得與調查方式

1.經濟部中央地質調查所全球資訊網（經濟部中央地質調查所）。

2.國立中央大學應用地質所台灣地質圖查詢系統。

3.國土資訊系統（內政部）。

4.建地安全及環境災害查詢管理系統（內政部營建署）。

5.中央研究院地球科學研究所、工業技術研究院能礦所、經濟部中
　央地質調查所、國內各大學之地質系或地球科學系，或各大工程
　顧問公司製作之地質圖幅與地質報告。

6.其他相關資料，如學術與研究單位學術論文與研究報告、公家機
　構或顧問公司之工程報告、調查紀錄與災害調查報告。

7.地質調查與鑽探：地質調查的目的主要在取得與工程設施基礎設
　計及施工相關的資料，包括地表面下土壤及岩石之地層分布、土
　壤及岩石之應力，以及地表水及地下水狀況。由於各個開發基地
　地層性質之不同，且各工程之考量不同，地質調查工作除應滿足

並符合設計規範之要求外，更應由專業之大地工程師，依安全與經濟原則，以及休閒農場開發目的，編擬調查計畫，以監督調查工作之執行，並撰寫及提出調查報告，進而確保地質調查工作之品質以及休閒農場規劃、設計與施工之要求。

地質鑽探調查點之密度與數量、位置與深度，應依據既有資料之可用性、地層之複雜性、工程設施之種類、規模及重要性而定。而在決定鑽孔深度時，則可考慮如下幾點基本原則：

(1)鑽探深度須顯示在應力影響範圍內之土層變化。

(2)應確實找出地層中易壓縮之軟弱土層位置與厚度。

(3)應達新鮮岩盤面下或卵石層下約 5 公尺。

(4)若有水流沖刷，則須達水流沖刷深度下 5 至 10 公尺。

(5)若有滑動面則須達滑動面下約 5 公尺。

地質鑽探紀錄可獲得軟弱地質確切位置，用以分析不穩定地質對設施基礎的影響；反之可作為基礎承載層，藉以瞭解透水層與地下水水位和影響的化學性質。另外所獲取的岩石試體可做工程力學分析，作為設計及施工的基礎資料。

而一般在進行地質與土壤調查時所採行的工作計畫則可分為如下幾個步驟：

(1)前期調查：包括全面性踏勘，將地形、地質特徵、地盤形成過程、環境條件詳加調查與記錄，並初步判斷地質之特性與剖面。此階段之主要工作包括擬訂調查計畫及相關基本資料收集（如地形圖、航照圖、地質圖幅與地質報告及其他相關資料等）。

(2)初步調查：利用現場鑽探、物理探測、取樣與實驗室試驗等程序，建立土壤柱狀圖、簡化土壤剖面圖、決定土壤初步設計強度及可進行基礎承載層與基礎形式建議。

(3)細部調查：針對重要地區場址進行進一步鑽探、取樣及地質土壤試驗，此步驟資料可做基礎承載率推估、沉陷量推估、樁基水平抗力推估、負摩擦力檢討、決定地下水控制方法及選擇安

全防範措施等。

(4)特殊調查：係爲評估工程施工法之可行性，所做的特殊調查，主要用於檢討抗震力的試驗調查。

(三)資料整理與呈現

❀ 區域地質圖

以比例尺 1/5,000 至 1/100,000 的基本圖之縮圖製作，標示基地及相鄰或相關地區之地質狀況、潛在地質災害區域。

❀ 基地地質圖

以比例尺 1/1,000 至 1/1,200 的地基圖之縮圖製作整地前後之基地地質圖，表達基地內之地形、岩性、地層分布、地質構造、挖、塡方區。如有潛在地質災害區、特殊地下水之補助區（recharge）或儲存區（storage）亦應加以標示。

❀ 基地地質剖面圖

以比例尺 1/1,000 至 1/1,200 的精度，依據整地前與整地後之基地地質圖繪製，表達基地在整地前與整地後之地形與地質之立體結構與改變。

四、水文

水文調查之目的在於應用水文分析方法，以正確推估休閒農場內之水文情況，而爲水資源開發利用、水災防範、水土保持規劃設計等之依據。

(一)調查分析項目

1.說明休閒農場所屬水系及各所屬水系之水量、水位、水質與功能，並說明休閒農場內各集水區範圍、面積及排水方向。

2.說明休閒農場及相鄰地區地表水、地下水之水位及水權。

3.說明最少 25 年發生一次暴雨產生之暴雨量及洪氾區範圍。

4.說明休閒農場與所在自來水水源水質水量保護區及自來水水源取

水水體、上下取水口、淨水廠等關係。

(二)資料取得與調查方式

1. 縣市綱要計畫、縣市綜合發展計畫、中央氣象局統計年報、各縣市統計要覽、環境保護年鑑等統計資料。
2. 水利局、水土保持局、經濟部水利署……。
3. 台灣地區河川流量資料庫（經濟部水資源局）。

(三)資料整理與呈現

1. **環境水系圖**：以比例尺 1/25,000 的基本圖之縮圖製作，表達休閒農場所屬之水系，及其水源水質、水量保護範圍區。
2. **基地水系圖**：以比例尺 1/1,000 至 1/1,200 的基本圖之縮圖製作，表達休閒農場內排水方向及集水之分區界線。
3. **二十五年洪氾區圖**：以比例尺 1/1,000 至 1/1,200 的基本圖之縮圖製作，表達二十五年洪氾區之範圍。
4. **自來水水源水質水量保護區河川水體區位圖**：以比例尺 1/2,400 的地籍圖，標示休閒農場位置及其與河川水體之水平距離，並標示取水口位置。

五、動物

動物可概分為陸生動物及水生動物兩大類；除少數動物可同時生活於陸地及水中外，大部分都有其固定的棲習場所。然而不同的棲地之中，動物又因身體構造、生理特性之不同，被分類為許多錯綜複雜的類別。茲將一般動物調查之項目及方法概述如下：

(一)調查分析項目

1. **陸域動物生態**：動物種類、數量、歧異度、分布、優勢種、保育種、珍貴稀有種。
2. **水域動物生態**：動物種類、數量、歧異度、分布、優勢種、保育

種、珍貴稀有種。

3.特殊生態系。

(二)資料取得與調查方式

1.內政部營建署、交通部觀光局、國立海洋博物館、特有生物研究保育中心、農業試驗所、水產試驗所、自然生態保育協會、各研究機構與大學生物／動物／海洋系、野鳥學會等。

2.現場調查：

 (1)動物調查之基本要求：

 A.調查的範圍必須具有代表性，例如在開發一條產業道路時，並不是僅要調查道路兩旁幾公尺內之動物而已，有時必須對於其周邊地區或整座山區都要進行調查。

 B.調查的項目至少應包括各種大型動物或具有經濟性、觀賞性或危害性的動物。

 C.應採取適當調查方法。適當的誘集和運用各種工具，才能有效地調查到各種不同的生物；例如在進行河川水域生物調查時，若僅在白天使用小型的蝦籠或漁網，則可能捕捉不到任何魚類。

 D.應有專家指導，尤其是對於珍貴稀有動物的判斷。許多生物的分類特徵並不明確，往往不易區別，容易誤判為不同的種類。因此，應儘可能將標本保留下來，或是拍照錄影，或是以書圖描述及記錄各項特徵，再請各相關專家學者協助加以鑑定。

 E.調查的時間與次數應考慮各種動物最可能出現的時間及季節。

 F.可參考以往當地或是鄰近地區曾經做過之相關調查研究資料。

 (2)調查技術：動物調查的技術常因動物種類與生活習性的不同，而有不同的調查方式；必須依據所要調查的動物類別而設計不

同的調查方法與技術，因此無法將所有的方法一概而論。本部分僅將一般動物調查所應考量之原則說明如下：

A.依據動物的種類而採取適當的調查方法：

(A)大型哺乳類動物：一般可藉由這些動物的間接證據和遺留下來的蜘絲馬跡，而判斷是否有大型哺乳動物的存在；例如大型的水鹿、山豬或是山羊，會在一些較為柔軟的土地上留下腳印；大型動物所排放的糞便、排遺、夾在樹叢間或是樹幹上的毛髮、樹幹上所遺留下來的啃食或是磨擦的痕跡、氣味，以及容易聽到的鳴叫聲音等，都是比直接觀察動物還要有效的證據。

(B)鼠類：因為數量較多，活動能力較強，非常容易利用各種誘餌和誘籠捕捉；但是有些鼠類則可以直接藉由聲音判斷或是利用望遠鏡觀察，例如松鼠和飛鼠等。

(C)鳥類：最直接的調查方法為利用望遠鏡觀察，並輔以鳴聲的錄音和辨識等方法記錄之。

(D)爬行類動物：針對有毒蛇類方面，一般的觀察或是捕捉都具有危險性，必須有較佳的防護措施，並且有效地利用工具。

(E)兩棲類：大部分的蛙類必須藉由鳴叫聲音來分辨或是搜尋其蹤跡；少部分可以藉由觀察其產卵方式、卵塊、產卵位置或是季節等來判斷其種類。

(F)魚類：小區域部分可利用潛望鏡或是窺箱觀察之；若想要調查較大區域之魚類，則必須藉由其他的水底觀察技術或是漁撈技術。

(G)昆蟲或是其他動物的調查也會因為種類的不同，而非單憑肉眼或是望遠鏡觀察就可以記錄到大部分的種類；有許多的種類是必須藉由不同的工具，或是特殊的陷阱方能調查到其蹤影。

B.依據動物的生活習性而採取適當的調查方法：日行性的動物

大部分可利用目視觀察的方法，配合其他鳴聲或是行為，記錄其蹤影和數量。但是對於夜行性的動物，通常比較需要藉助聲音判別，或是完全依賴其他的工具進行調查。

對於同一類的動物而言，調查的方法也會有所差異，例如調查鳥類時，許多善於飛行或是活動於樹林中的鳥類，可以利用架空的霧網捕捉，或是利用望遠鏡觀察之。但是一些不善於飛翔的地棲性鳥類，則必須利用陷阱或是低矮的網子才能捕捉到。

事實上，在進行實際的野外動物調查前，必須在地圖上先行判讀基地之環境狀況，從環境的基本知識裡預先判斷可能棲息於該種環境的動物種類，再選擇所要使用的調查方法。

(三)資料整理與呈現

❀ 分布圖製作

調查所得到的資料，除可製作一份動物名錄外，亦可將這些資料與其他相關環境資料互相比對分析後製作動物分布圖；因此在記錄上最好能詳細地將每一動物的種類及所有資料都詳實地記錄下來，這些項目包括：

1. **採集地點**：最好能有一個詳實的經緯座標，或是一個較易尋找或是不會改變的地理指標。
2. **種類名稱**：該種動物的鑑定或許會因為所使用的參考資料不同，所給予的名稱也會有出入，因此最好能將定名的參考圖鑑也一併列出。
3. **分布範圍**：在休閒農場內該種生物所有可能的分布位置，最好有一個詳細的分布位置圖記錄之；對於日後的比對或是重複調查有相當大的幫助。
4. **採集時間**：對於遷移或是生活習性的瞭解極有幫助，並且也可以

提供其他判識之用。

5.**棲息環境**：調查動物的棲息環境，究竟是棲息在流動的水域或是靜止的水域、草原裡或是森林裡，這些資料對於日後基地土地使用的規劃有極大的影響。

6.**植被種類及分布**：尤其是對於某些特定食草性動物之紀錄最為重要。

7.**數量或是相對數量**：數量或是相對數量之紀錄可供判別族群之大小，以分析該種動物是否為稀有種。

8.**鑑定方式**：該種動物是以目視或是聽聲記錄的、有無照相或錄影、是否有完整標本或是其毛髮、排遺或是足跡。

9.**調查人員**：便於日後詢問調查期間之相關資訊。

10.**標本或是資料之保存**：將動物標本集中保存於有系統管理之標本館中，以供日後參考比對。

❀. 調查表製作

依據現場調查結果，可將動物之種類、學名、調查方式、保育等級及相對數量等彙整如**表 4-2** 及**表 4-3** 所示。

表 4-2　調查範圍內哺乳類動物調查結果表

| 種名 | 學名 | 第一次調查 | | | 第二次調查 | | | | 保育等級 |
		捕捉	目擊	跡象	捕捉	目擊	跡象	訪查	
大赤鼯鼠	Petaurista philippensis							v	
赤腹松鼠	Callosciurus erythraeus roberti		v			v			
刺鼠	Niviventer coxingi	v			v				
台灣鼴鼠	Mogera insularis Insularis				v		v		
崛川氏棕蝠	Eptesicus serotinus horikawai	v							
白鼻心	Paguma larvata							v	保育類
鼬獾	Melogale moschata							v	

資料來源：本書作者整理。

表 4-3 調查範圍內鳥類調查結果表

種名	學名	一次調查	二次調查	保育等級	相對數量
鳳頭蒼鷹	Accipiter trivirgatus	v	v	保育類	2
大冠鷲	Spilornis cheela	v	v	保育類	3
小白鷺	Egretta garzetta	v	v		45
夜鷺	Nycticorax nycticorax	v	v		1
竹雞	Bambusicola thoracica		v		叫聲
斑頸鳩	Streptopelia chinensis	v	v		> 100
紅鳩	Streptopelia tranquebarica		v		> 100
白鶺鴒	Motacilla alba	v	v		1
灰鶺鴒	Motacilla cinerea	v	v		1
山紅頭	Stachyris ruficeps	v	v		叫聲
繡眼畫眉	Alcippe morrisonia	v	v		2
小彎嘴畫眉	Pomatorhinus ruficollis	v	v		叫聲
黑枕藍鶲	Hypothymis azurea	v	v		叫聲
麻雀	Passer montanus	v	v		> 500
斑文鳥	Lonchura punctulata		v		> 100
五色鳥	Megalaima oorti	v	v		叫聲
小卷尾	Dicrurus aeneus	v	v		2
大卷尾	Dicrurus macrocercus	v	v		8
紅尾伯勞	Lanius cristatus	v	v	保育類	1
樹鵲	Dendrocitta formosae	v	v		6
褐頭鷦鶯	Prinia subflava	v	v		8
灰頭鷦鶯	Prinia flaviventris		v		2
棕面鶯	Abroscopus albogularis	v			1

資料來源：本書作者整理。

六、植物

(一)調查分析項目

1. 陸域植物生態：植物種類、數量、歧異度、分布、優勢種、保育種、珍貴稀有種。

2. 水域植物生態：植物種類、數量、歧異度、分布、優勢種、保育

種、珍貴稀有種。

3.特殊生態系。

(二)資料取得與調查方式

1. 內政部營建署、交通部觀光局、農委會林務局、林業試驗所、特有生物研究保育中心、農業試驗所、自然生態保育協會、各研究機構與大學植物系等。

2. 航照圖判讀：航照相片上樹種的判讀，一般依據樹木在相片上的色調、組織、陰影、形狀及大小等因素。判讀人員最好對於調查地區有實際的工作經驗，瞭解樹種與地形的關係，或是具有森林生態學的相關知識；若調查人員的經驗不足，則必須對調查區域進行實地勘察，先在室內作初步的判讀，然後再到現場勘查後做最後的決定。

3. 現場調查：於休閒農場及其周圍地區進行現場植被記錄。

 (1) 植物種類：進行全區之植物種類調查；沿休閒農場周邊道路做採集及植物種類記錄，包含原生及栽培植物；若有無法確定的植物種類，則予以採集並帶回實驗室鑑定。

 (2) 植被現況：根據現場觀察、並參照相片基本圖，判定調查地區之植物群落分布現況、土地利用的情形及改變。

(三)資料整理與呈現

❀ 資料處理

1. 氣候類型圖：使用中央氣象局鄰近氣候觀測站的氣候資料，製作生態氣候圖，以瞭解規劃地區之氣候類型。

2. 植被圖：如各樣區植被略圖、植被分布圖及植被格狀系統圖。

3. 植物名錄：將野外調查所得資料輸入電腦，整理製作植物名錄（請參見**表 4-4** 所示）。

4. 如發現特稀有植種，則應調查該種植物之族群大小、環境現況及

表 4-4 規劃地區植物名錄一覽表

學名	生長習性	來源	數量	草生地	栽培
1. Pteridophytes 蕨類植物					
1. Adiantaceae 鐵線蕨科					
1. Adiantum malesianum Ghatak 馬來鐵線蕨	草本	原生	中等	◎	
2. Aspleniaceae 鐵角蕨科					
2. Asplenium antiquum Makino 山蘇花	草本	原生	普遍	◎	
3. Athyriaceae 蹄蓋蕨科					
3. Anisogonium esculentum (Retz.) Presl 過溝菜蕨	草本	原生	普遍		◎
4. Dennstaedtiaceae 碗蕨科					
4. Microlepia speluncae (L.) Moore 熱帶鱗蓋蕨	草本	原生	普遍	◎	
5. Equisetaceae 木賊科					
5. Equisetum ramosissimum Desf. ssp. debile (Roxb.) Hauke 台灣木賊	草本	原生	普遍	◎	
6. Polypodiaceae 水龍骨科					

備註： 1.◎代表植被類型中出現之植種。
　　　 2.「數量」欄指台灣分布數量，表示各物種在台灣的分布數量及稀有程度。
資料來源：本書作者整理。

生存壓力，以謀求保護該特稀有植物種類之對策。

❀ 分析討論

　　根據前述資料討論休閒農場主要土地利用類型、植物組成，並做簡單的統計分析討論其意義及趨勢，且以調查所得之資料判定其中有無特稀有植物及其等級、狀況以及開發行為對其可能產生之影響。

七、環境敏感地區

　　所謂環境敏感地區係指具有特殊價值或潛在天然災害之地區，常因不當的人為活動而導致環境負面效果；環境敏感地區具有維繫生態平衡之功能，同時也保有稀少性、獨特性與不可回復性等特性。因此在休閒農場環境規劃時，應針對環境敏感地區進行詳細之調查，以使開發案能在環境容受力範圍內進行，確實落實永續發展之理念。

　　茲依據「非都市土地開發審議作業規範」（2005）及「開發行為環境影響評估作業準則」（2004）之相關規定，將相關環境敏感地區之類別整理如**表 4-5** 及 **4-6** 所示；開發業者或規劃者可以公文方式檢具土地清冊、地籍圖及地理位置圖（1/25,000 、 1/5,000）等相關資料向相關單位查詢。

表 4-5　區域計畫擬定機關受理開發案件型式要件查核意見表

查詢項目	審查意見	相關單位文號	建議查詢單位
1.是否位屬依飲用水管理條例第 5 條劃定公告之飲用水水源水質保護區			行政院環保署、縣市政府環保主管機關
2.是否位屬依自來水法第 11 條劃定公告之水質水量保護區			經濟部台灣省自來水公司
3.是否位屬依水利法第 54 條之 1 及水庫蓄水範圍使用管理辦法第 3 條公告之水庫蓄水範圍			經濟部水利署
4.是否位屬依水利法第 65 條公告之洪氾區			經濟部水利處
5.是否位屬依水利法劃設公告之河川區域或排水設施範圍			經濟部水利處所屬各轄河川局
6.是否位屬依文化資產保存法第 36 條劃定之古蹟保存區			縣（市）政府民政、文化或都市計畫單位
7.是否位屬依文化資產保存法第 49 條指定之生態保育區或自然保留區			縣（市）政府農業單位
8.是否位屬依野生動物保育法第 12 條公告之野生動物保護區			縣（市）政府農業單位
9.是否位屬依國家安全法施行細則第 25 、 26 、 29 、 30 、 33 、 34 條、第五章（第 36 條至第 43 條）及第 48 條等劃定公告之下列地區： (1)海岸管制區之禁建、限建區 (2)山地管制區之禁建、限建區 (3)重要軍事設施管制區之禁建、限建區			國防部或縣（市）政府建管單位
10.是否位屬依氣象法第 13 條及「觀測坪探空儀追蹤器氣象雷達天線及繞極軌道氣象衛星追蹤天線周圍土地限制建築辦法」劃定之限制建築地區			交通部中央氣象局或縣（市）政府建管單位

（續）表 4-5　區域計畫擬定機關受理開發案件型式要件查核意見表

查核項目	審查意見	相關單位文號	建議查詢單位
11.是否位屬依礦業法第 4 條第 9 款取得礦業權登記、同法第 29 條指定之下列地區： (1)礦區（場） (2)礦業保留區			經濟部礦務局
12.是否位屬依民用航空法第 32 條、第 33 條、第 33 條之 1 及「飛航安全標準暨航空站飛行場助航設備四周禁止及限制建築辦法」與「航空站飛行場及助航設備四周禁止或限制燈光照射角度管理辦法」劃定之禁止或限制建築地區或高度管制範圍內。			交通部民用航空局或縣（市）政府建管單位
13.是否位屬依公路法第 59 條及「公路兩側公私有建物廣告物禁建限建辦法」劃定禁建、限建地區			縣（市）政府建管單位
14.是否位屬依大眾捷運法第 45 條第 2 項及「大眾捷運系統兩側禁建限建辦法」劃定之禁建、限建地區			縣（市）政府建管單位
15.是否位屬依「台灣省水庫集水區治理辦法」第 3 條公告之水庫集水區或依水土保持法第 17 條規定公告之特定水土保持區			行政院農業委員會水土保持局
16.是否位屬依「發展觀光條例」第 10 條劃定之風景特定區			經濟部中央地質調查所
17.是否位屬依「核子反應器設施管制法」第 4 條劃定之禁建區及低密度人口區			縣（市）政府都市計畫、建設或觀光單位
18.是否位屬依行政院核定之「台灣沿海地區自然環境保護計畫」劃設之自然保護區			行政院原子能委員會或縣（市）政府建管單位
19.是否位屬特定農業區經辦竣農地重劃之農業用地			內政部營建署
20.是否位屬特定水土保持區			縣（市）政府地政或農業單位
21.是否位於經濟部公告之「嚴重地層下陷區」			行政院農業委員會
22.是否位屬依溫泉法第 6 條劃定之溫泉露頭及其一定範圍			

資料來源：非都市土地開發審議作業規範（2005）。

表 4-6　環境敏感區位及特定目的區位限制調查表

開發區位	是	未知	否	相關證明資料文件	備註
1 是否位經「台灣沿海地區自然環境保護計畫」核定公告之「自然保護區」或「一般保護區」？	☐	☐	☐		台灣沿海地區自然環境保護計畫
2 是否位經河口、海岸潟湖、紅樹林沼澤、草澤、沙丘、沙洲、珊瑚礁或其他溼地？	☐	☐	☐		
3 是否位經自來水水質水量保護區？	☐	☐	☐		自來水法
4 是否位經飲用水水源水質水量保護區或飲用水取水口一定距離？	☐	☐	☐		飲用水管理條例
5 是否位經水庫集水區、蓄水範圍或興建中水庫計畫區？	☐	☐	☐		水利法
6 是否位經特定水土保持區？	☐	☐	☐		水土保持法
7 是否位經野生動物保護區或野生動物重要棲息環境？	☐	☐	☐		野生動物保育法
8 是否位經獵捕區、垂釣區？	☐	☐	☐		野生動物保育法
9 是否有保育類野生動物或珍貴稀有之植物、動物？	☐	☐	☐		野生動物保育法及文化資產保存法
10 是否位經歷史建築、古蹟所在地鄰近地區或古蹟保存區鄰接地、生態保育區或自然保留區？	☐	☐	☐		文化資產保存法
11 是否位經國家公園或風景特定區？	☐	☐	☐		國家公園法、發展觀光條例、風景特定區管理規則
12 是否有獨特珍貴之地理景觀？	☐	☐	☐		
13 是否位經保安林地、國有林、國有林自然保護區或森林遊樂區？	☐	☐	☐		森林法
14 是否位經礦區或國家保留區？	☐	☐	☐		礦業法
15 是否位經水產動植物繁殖保育區、漁業權區、人工漁礁禁漁區或其他漁業重要使用區域？	☐	☐	☐		
16 是否位經河川區域、地下水管制區、洪水平原管制區、水道治理計畫用地或排水設施範圍？	☐	☐	☐		水利法
17 是否位經地質構造不穩定區（斷層、地震、地質災害區）或海岸侵蝕區？	☐	☐	☐		海岸侵蝕區之定義及範圍，由中央主管機關會商有關機關認定之

（續）表 4-6　環境敏感區位及特定目的區位限制調查表

	開發區位	是	未知	否	相關證明資料文件	備註
18	是否位經空氣污染三級防制區？	☐	☐	☐		空氣污染防制法
19	是否位經第一、二類噪音管制區？	☐	☐	☐		噪音管制法
20	是否位經水污染管制區？	☐	☐	☐		水污染防制法
21	是否位經軍事管制區（含軍事飛航管制區）或要塞地帶或影響四周之軍事雷達、通訊、通信、放射電波等設施之運作？	☐	☐	☐		要塞堡壘地帶法 國安法暨其施行細則
22	是否位經已劃設限制發展地區（不可開發區及條件發展區）？	☐	☐	☐		區域計畫法 國土綜合開發計畫
23	是否位經飛航管制區？	☐	☐	☐		飛航安全標準及航空站、飛行場、助航設備四周禁限建辦法 應提供開發基地之經緯度、高程及最大開發高度
24	是否位經山坡地或原住民保留地？	☐	☐	☐		水土保持法及原住民保留地開發管理辦法
25	開發基地面積是否 50 ％以上位於 40 ％坡度以上？	☐	☐	☐		
26	是否位經森林區或林業用地？	☐	☐	☐		區域計畫法
27	是否位經特定農業區或山坡地保育區（古蹟保存用地、生態保護用地、國土保安用地）？	☐	☐	☐		區域計畫法施行細則
28	是否位經都市計畫之保護區？	☐	☐	☐		都市計畫法
29	是否位於核子設施周圍之禁建區及低密度人口區？	☐	☐	☐		
30	是否有其他環境敏感區或特定區？	☐	☐	☐		

資料來源：開發行為環境影響評估作業準則（2004）。

第2節　實質環境資料調查

　　實質環境資料之調查項目主要包括土地使用、交通運輸、公共設施與公用設備等項目，茲將其調查分析項目、資料取得與調查方式以及資料整理與呈現方式說明如下：

一、土地使用

　　土地為環境規劃之基本要素，土地使用調查與分析應確實反映出分析的目的及作用，才具有其分析的價值，土地使用調查的主要目的則在於研析休閒農場之人為環境，期能找出休閒農場之發展潛力及限制條件，進而規劃出最適使用者活動之空間需求。

(一)調查分析項目

1.土地權屬分布及使用情形調查。

2.土地使用分區及使用地編定類別。

3.土地使用型態。

4.建築型態、建築樓層、開放空間……。

(二)資料取得與調查方式

1.各土地管理機關、地政機關……。

2.土地使用現況調查：其調查程序可分成如下幾個步驟：

(1)步驟一：確認分析目的及調查因素，考慮層面包括調查人力、時間及費用、影響因素確認、資料蒐集難易度、分析方式及成果應用於何處。

(2)步驟二：界定調查範圍，包括研究及規劃範圍之確定以及調查分區之劃分。

(3)步驟三：製作基本圖，可供基地分析、規劃設計及施工使用，

參考之基本圖包括地籍圖、地形圖、氣象圖、都市計畫圖、航照圖、地質圖、公共設施分布圖等；圖面內容應包括地界線、現存公共設施位置、道路及建物、水流區域及位置、等高線與高程、指北方向、比例尺、測製時間⋯⋯。

(4)步驟四：擬訂調查計畫，包括調查內容（調查目的、調查方法、分類與編號系統、調查時間、工具，以及調查人員之分配與調查費用）以及調查方法（如直接繪圖法、編碼紀錄法）。

(5)步驟五：執行調查工作，依據調查計畫展開土地使用調查，此階段著重於調查資料之品管、計畫控制與執行等。

(6)步驟六：成果應用分析，將調查成果利用相關分析方法加以分析及描述，此階段需著重成果資料之效度與信度，避免資料誤用，而產生規劃錯誤或不當之情形。

(三)資料整理與呈現

1.以文字敘明休閒農場之公私有土地規模及區位分布，並以相關圖表輔助說明（土地權屬圖、土地權屬分析表）。

2.以文字敘明休閒農場之土地使用分區及使用地編定情形，並以相關圖表輔助說明（土地使用分區及使用地編定圖、土地使用分區及使用地編定表）。

3.以文字或照片敘明主要土地使用內容，並編製圖表展現相關土地使用內容及區位分布（土地使用現況示意圖、土地使用現況照片圖、土地使用現況面積統計表）。

4.地圖重疊法（mapping overlay）：運用單項環境影響因素之訊息，運用色彩及符號、數碼繪製成圖，並為某些特殊之土地使用重疊不同的影響因素分析圖，分析綜合訊息探討分析資料，尋求適合之區位。一般地圖重疊法可分為圖形紀錄之重疊及數碼紀錄之重疊等兩種方法。

二、交通運輸

　　開發前詳細的交通調查與分析工作，將可瞭解未來休閒農場開發後所可能面臨之交通問題，進而提出適切的改善方案，以確保休閒農場開發目標之達成。有關交通運輸調查之主要項目如下：

(一)既有道路設施

1.**資料蒐集與調查目的**：取得路口及路段之幾何設計資料，作為交通影響評估及改善策略研擬之參考。
2.**靜態資料蒐集**：公路交通量調查統計表（交通部公路總局）。
3.**動態資料調查**：
 (1)調查項目：包括車道數、車道寬、車道分布、中央分隔狀況、坡度、人行道寬、公車站牌位置與路邊停車位置等。
 (2)調查對象：基地周邊地區之主要聯外道路、主要及次要道路。
 (3)調查方法：於調查地點配置若干人員，一名負責指揮交通，其他人員分別量取道路實質設施數據，並記錄於調查表中。
4.**資料整理與呈現**：調查資料整理後，清楚標示每一路口及鄰近道路之幾何特性。

(二)路口轉向交通量

1.**資料蒐集與調查目的**：蒐集一般道路主要交叉路口交通量、流向分布及交通組成，以作為交通影響分析與改善對策研擬之參考。
2.**靜態資料蒐集**：公路交通量調查統計表（交通部公路總局）。
3.**動態資料調查**：
 (1)調查項目：交通量、流向分布與交通組成。
 (2)調查對象：大型車、小型車及機踏車之轉向交通量。
 (3)調查地點：聯外道路與主要道路交叉口、聯外道路與次要道路交叉口、主要道路與主要道路交叉口以及主要道路與次要道路交叉口。

(4)調查時間：分平常日及例假日；調查時段建議以 24 小時為主。

(5)調查方法：調查員以計數器統計，通常以每 15 分鐘記錄一次；車輛一般分為機車、小型車、大型車及特種車四種；而車輛轉向則分為右轉、直進及左轉等三個轉向，機車兩段左轉以直進計算。

4.**資料整理與呈現**：將調查資料依據交通部運輸研究所出版之《2001 年台灣地區公路容量手冊》所建議之小客車當輛（PCE）加以轉換彙整。

(三)路段交通量

1.**資料蒐集與調查目的**：蒐集一般道路各路段之交通流量與交通組成，以作為交通影響分析與改善對策研擬之參考。

2.**靜態資料蒐集**：公路交通量調查統計表（交通部公路總局）。

3.**動態資料調查**：

(1)調查項目：交通量與交通組成。

(2)調查對象：大型車、小型車及機踏車之交通量。

(3)調查地點：聯外道路、主要道路以及次要道路。

(4)調查時間：分平常日及例假日；調查時段建議以 24 小時為主。

(5)調查方法：調查員以計數器統計，通常以每 15 分鐘記錄一次；車輛一般分為機車、小型車、大型車及特種車四種。

4.**資料整理與呈現**：

(1)將調查資料依據交通部運輸研究所出版之《2001 年台灣地區公路容量手冊》所建議之小客車當輛（PCE）加以轉換彙整。

(2)以小客車當量換算後之流量取 1 小時之最大量，整理成各路段上、下午尖峰小時及例假日尖峰小時交通量統計表。

(3)計算 V/C 值，並依據《2001 年台灣地區公路容量手冊》之道路服務水準劃分標準，判別各路段之服務水準。

(四)路段行駛速率及延滯

1. **資料蒐集與調查目的**：調查各主要道路之路段行駛時間、速率與交通延滯情形，作為路段服務水準評估之依據，並作為交通影響分析與改善對策研擬之參考。

2. **動態資料調查**：
 (1)調查項目：行駛時間、延滯時間、造成延滯之問題。
 (2)調查對象：路段行駛中之車輛。
 (3)調查地點：聯外道路、主要道路以及次要道路。
 (4)調查時間：分平常日及例假日；調查時段以上、下午尖峰小時及例假日尖峰小時為主。
 (5)調查方法：以試驗車（testing car）法，在選定路線上，按可代表整體車流之正常速率行駛於車隊之中，不可任意超車或行駛於慢車道；在調查時段內來回行駛 6 次，由乘坐車內之調查員利用手錶或碼錶記錄調查車經過各路口之時刻、延滯時間及延滯原因等填列於表內。

3. **資料整理與呈現**：整理後之平均速率，依據《2001 年台灣地區公路容量手冊》之道路服務水準劃分標準，判別各路段之服務水準。

(五)路口延滯

1. **資料蒐集與調查目的**：調查某一特定交叉路口延滯之具體資料，以作為決定路口最佳號誌時制之依據，以及評估路口服務水準之參考。

2. **動態資料調查**：
 (1)調查項目：延滯時間、停等車輛數。
 (2)調查對象：通過路口所有停等之車輛。
 (3)調查地點：主要交叉路口。
 (4)調查時間：分平常日及例假日；調查時段以上、下午尖峰小時

及例假日尖峰小時為主。

(5)調查方法：採停止時間延滯法，於每一路口配置 4 名調查員，一名負責計時與報時，另一名則於每分鐘之 0 秒、15 秒、30 秒、45 秒時計算路口之停止車輛數，第三、四名調查員，則負責將此一分鐘通過該路口與未受阻直接通過之車輛記錄於調查表中。調查以 15 分鐘為一單元，每一單元完成後休息 10 分鐘，每一時段做 4 個調查單元。

3.資料整理與呈現：整理後之路口平均延滯，可依據《2001 年台灣地區公路容量手冊》之號誌化路口服務水準劃分標準，判別各路口之服務水準。

(六)大眾運輸

1.資料蒐集與調查目的：瞭解休閒農場附近之大眾運輸系統區位、與休閒農場之距離、行駛路線及班次等，以作為交通改善對策研擬之參考。

2.靜態資料蒐集：

(1)各地方客運之行駛路線、發車班次、班距、票價及上下車乘客數。

(2)火車或捷運行駛路線、發車班次、班距、票價及進出車站之乘客數。

3.資料整理與呈現：將公車、火車或捷運之各項靜態資料蒐集項目加以彙整，並可相互對照比較。

(七)停車供給

1.資料蒐集與調查目的：蒐集調查地區內路邊與路外停車之停車供給數量，以瞭解休閒農場及周邊地區之停車設施現況，並配合停車需求及特性調查，以作為研擬停車改善措施之依據。

2.動態資料調查：

(1)調查項目：路邊停車格位、路邊無停車格位、路外公營停車

場、路外民營停車場與建築物附設停車場個別之停車供給數量。

(2)調查對象：大型車、小型車及機車之停車供給量。

(3)調查地點：規劃區及其周邊地區之路邊及路外停車場。

(4)調查方法：由調查員實地觀測與估算。

3.**資料整理與呈現**：將各類停車供給數量分區加總記錄於調查表中。

(八)停車需求

1.**資料蒐集與調查目的**：蒐集調查地區內路邊與路外停車之停車需求數量、停車延時及瞭解調查地區之停車設施使用現況，並配合停車供給及特性調查，估算平均車位小時轉換率、尖峰車位使用率及平均車位使用率，以作為研擬停車改善措施之依據。

2.**動態資料調查**：

(1)調查項目：路邊停車需求、路外停車需求、路邊停車延時與路外停車延時。

(2)調查對象：大型車、小型車及機車之停車需求與停車延時。

(3)調查地點：規劃區及其周邊地區之路邊及路外停車場。

(4)調查方法。

　　A.停車需求調查採「車輛數登記法」；各時段內每一分區指派1-2位調查員，每15分鐘沿道路步行一回，記錄路旁及路外停車場之停車與違規停車數。

　　B.停車延時採「牌照登記法」；調查員於既定之調查時間內，沿路邊逐一記錄路邊及路外停車場各停放車輛牌照之後3碼或4碼，每隔一特定時段重複調查一次。

3.**資料整理與呈現**：將各類停車場之需求量加總，並與前述之停車供給數量結合製作停車供需圖表；而停車延時資料經整理後亦可製作各分區停車數量與停車延時分布圖表。

(九)重大交通建設計畫

1.**資料蒐集與調查目的**：蒐集目前正在進行或是計畫進行之重大交通建設，以作為研擬交通改善措施之參考。

2.**靜態資料蒐集**：中華民國重要交通施政統計（交通部）、各縣（市）綜合發展計畫、各縣（市）整體發展計畫⋯⋯。

3.**資料整理與呈現**：將各重大交通建設計畫製成圖表，敘明各交通建設之名稱、影響地區、興建日期及預計完成日期。

三、公共設施與公用設備

公共設施與設備調查之目的在於瞭解休閒農場及其周邊地區現有之公共設施種類及分布，以為規劃設計之參考。

(一)調查分析項目

1.公共設施及公用設備種類。

2.現有各項公共設施數量及分布位置。

3.公共設施服務水準。

(二)資料取得與調查方式

1.**靜態資料調查**：都市計畫書圖、縣市綜合發展計畫、縣市整體發展計畫⋯⋯。

2.**動態資料調查**：調查研究地區各項公共設施之所在，並將之標示於基本圖上，由圖上直接觀察其分布狀況。

(三)資料整理與呈現

將欲標示之公共設施於規劃地區基本圖上標示其地理位置，以製成各項公共設施分布圖。

第3節 社經環境資料調查

實質環境資料之調查項目主要包括社會環境、經濟環境及人口等項目，茲將其調查分析項目、資料取得與調查方式以及資料整理與呈現方式說明如下：

一、社會環境

本部分主要在調查與蒐集休閒農場所在地區之歷史沿革與社會結構，以發掘規劃地區之時空特質及社會結構特性，作為規劃設計之參考。

(一)調查分析項目

1.地方歷史沿革。
2.社會結構（教育程度、家庭組成及家庭收入）。
3.地區人文特色及民俗風情。

(二)資料取得與調查方式

1.各地區地方誌（如縣誌、鄉誌等）。
2.各縣市統計要覽、都市及區域發展統計彙編……。
3.現場訪談及抽樣調查。

(三)資料整理與呈現

1.以文字說明與分析。
2.製作統計圖、表。

二、經濟環境

(一)調查分析項目

1.一、二、三級產業現況。
2.歷年各級產業就業人口成長。
3.產業產值。

(二)資料取得與調查方式

各縣市統計要覽、台閩地區人口統計要覽、台灣農業年報、台閩地區工商普查報告、縣市綜合發展計畫等。

(三)資料整理與呈現

以文字及圖表綜合說明與分析。

三、人口

主要目的在於瞭解休閒農場及其周邊地區現有之人口組成及分布，以為規劃設計及經營管理計畫研擬時之參考。

(一)調查分析項目

1.人口規模。
2.人口組成（性別、年齡、職業、教育程度、戶量等）。
3.人口成長與變遷。
4.人口分布與密度。

(二)資料取得與調查方式

1.台閩地區人口統計、縣市統計要覽、都市及區域發展統計彙編……。
2.各地區戶政事務所。

(三)資料整理與呈現

以文字及圖表綜合說明與分析（如人口數量變化圖表、人口金字塔（**圖4-1**）、人口年齡結構圖表、人口成長圖表、人口分布與密度圖表等）。

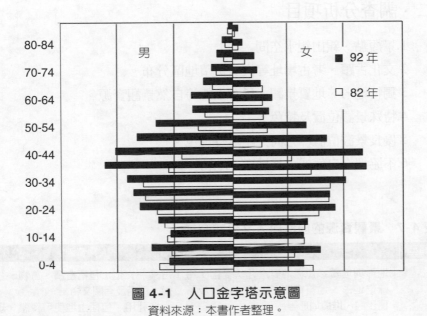

圖4-1　人口金字塔示意圖
資料來源：本書作者整理。

第4節　景觀資源調查

仟何自然或人為的環境均具有其景觀特質與問題，如何瞭解並發掘休閒農場之景觀特色與缺點，予與適當地規劃、利用或改善，便成為景觀調查與分析之重要課題。本部分針對景觀資源之主要類型、調查方法與分析記錄方法等加以說明，以利於規劃者在進行休閒農場規劃時，能發揮景觀調查之功效。

一、景觀資源類型

　　所謂「景觀資源」（landscape resource）係指能夠呈現景觀現象及價值的各種實質及非實質元素；一般景觀資源可以分為自然資源及人文資源兩大類型，各類資源請參見**表 4-7** 所示。

二、調查分析項目

1.景觀點、親山親水空間。
2.文化古蹟、考古場址等人文史蹟地區分布。
3.獨特地形、地質景觀、稀有生態等自然景觀資源。
4.特殊景觀位置及特色。
5.優良景觀位置、方向、距離及特色。
6.不協調之自然或人為地形、地物。

表 4-7　景觀資源的自然與人文分類方式

類型	自然資源	人文資源
內容	1.地形與地質：包括地表之起伏變化、特殊之地形、地質構造、地熱、岩石及各種侵蝕、堆積地形等。 2.水景：包括海洋、湖泊、河川及因地形引起之水景和瀑布、湍流、曲流等。 3.氣象：包括雲海、彩霞、晨霧及特殊日出、落日、雪景等。 4.動物：包括主要動物群聚之種類、數量、分布情形及具有科學、教育價值之稀有、特有之動物等。 5.植物：包括主要植物群聚之種類、規模、分布情況及具有科學、教育價值之稀有、特有之植物等。	1.古蹟、文化：包括古蹟、古物、藝術、民俗及有關文物。 2.土地利用：包括土地使用型態、規模等。 3.主要結構物：包括水庫、大壩、燈塔、橋樑、寺廟等大型或特別明顯之人工構造物等。 4.生態系：以上各部分組成要項之評估，而生態系則為各要項之整體評估。

資料來源：黃世孟（主編）（1995）。《基地規劃導論》。台北市：中華民國建築學會。

三、景觀調查與分析方法

(一)景觀調查方法

❀ 擬訂調查計畫

在進行景觀調查前應依休閒農場之資源特性及規劃目標，事先擬訂調查計畫，其主要工作如下：

1. 擬訂景觀調查項目：有關景觀調查項目之決定可依據下列幾個步驟予以確定：(1)確定與休閒農場環境規劃直接相關的事項；(2)進行問題或資料的整理、分析與分類；(3)決定調查及分析的項目。
2. 製造各種基本地圖，以供調查及規劃使用。
3. 蒐集相關文獻及風土民情資料。
4. 統一調查人員的記錄內容及表達方式，使調查資料能有一致的表現。
5. 若調查人數眾多且分多梯次進行長時間的調查時，則應進行調查人員的訓練，以確保調查資料之品質。

❀ 實地調查

景觀調查應儘可能簡潔，每次調查結果均可加以補充及修正，且規劃者最好可以親自參與觀察。其主要工作內容如下：

1. 調查者應攜帶地圖或航照圖，並用文字或記號在圖上標明活動種類、景色、獨特場所、現在及潛在發展課題等。於現場調查時的註記可以從簡，許多註記可以在回到室內工作場所後再整理完整紀錄。
2. 基地調查常依規劃對象與環境特性，攜帶不同的計測儀器，最常使用的有照相機、攝影機、錄音機、方向羅盤、方位角儀、測距皮捲尺、色筆、雨具及一些簡便救護用品等。
3. 當使用照相機輔助基地景觀紀錄時，為避免過多照片以致難於事

後整理，調查者通常在地圖上標註每張相片的視點與視窗方向。

4.對現有資料的修正，瞭解測量圖和一般性的調查，何處是真、何處是假，尤其對資料的描述是要達到何種程度。

❀ 分析整理

依據規劃目的而做更有系統的調查，透過調查資料整理，更能釐清休閒農場的潛力與限制，使規劃更能發揮休閒農場之特色。其主要工作如下：

1.調查資料整理完整後，找出休閒農場之潛力與限制條件。

2.相片或錄影帶等應詳加整理，便於日後參考及運用。並可利用這些照片來繪製景觀透視圖，或在照片上繪製新的建築物或修改地景圖。

3.修正基本圖或航照圖，使修正的圖面可成為規劃利用之基本圖。

4.配合事前收集的參考文獻，整理成完整的資料，供規劃參考。

5.整理調查發現之問題與結果，以確定是否須再次進行調查或欠缺哪些資料。

6.整理調查範圍內全張景觀特色及規劃課題的景觀綜覽圖。

(二)景觀分析記錄方法

景觀記錄需要秉持客觀且有條理的記載方式，記錄各特定地點、時間存在之景觀，用其印證規劃地區地貌、植生、水體、土地等景觀要素。景觀記錄如屬可視性質者，須經由地圖、敘述報告、相片或圖解方式輔助表達。而一般景觀分析記錄方法可分為循線法及分區法兩種。

❀ 循線法

即沿一條溪流、道路或是小徑沿線所做的景觀紀錄，這種方法特別使用在原野地或河川地區之調查，作為配置動線及沿線規劃之參考。

❀ 分區法

係將休閒農場劃分為若干景觀同質區，再逐一進行調查、記載，這種方法通常適用於較大面積的休閒農場，可以對各區內作詳盡有系統的

調查。

四、資料整理與呈現

(一)文化資產影響區及保護地區圖

以比例尺 1/5,000 至 1/10,000 的基本圖之縮圖製作，表達各文化資產之被影響地區及其應受保護之範圍。

(二)基地景觀條件分析圖

以比例尺 1/1,000 至 1/1,200 的基本圖之縮圖製作，表達基地內特殊景觀位置及優良景觀位置、方向及距離。

(三)視覺景觀影響分析圖

以比例尺 1/5,000 至 1/10,000 的基本圖之縮圖製作，表達由相關地區眺望開發地區，經視覺景觀角度評估，可能產生視覺景觀影響之位置及其視覺範圍。

(四)景觀模擬

利用素描透視法、實物縮尺模型法、攝影技法或電腦模擬等方法表現或探討使用者與環境間、觀景者與景觀資源間、各種層面的互動關係，模擬眞實呈現、或實現變動的預測作業及方法。

關鍵詞彙

環境敏感地區
地圖重疊法
試驗車法
停止時間延滯法
車輛數登記法

牌照登記法

景觀資源

循線法

分區法

自我評量

一、請試述休閒農場環境規劃必須調查哪些自然環境資料。

二、請試述土地使用現況調查之步驟。

三、請試述交通運輸調查之主要項目。

四、請試述景觀資源之類型及調查分析項目。

五、請試述景觀之調查與分析方法。

第5章

休閒農場之市場需求調查與分析

規劃者在進行休閒農場環境規劃與設計時，除應確實瞭解休閒農場及其周邊之自然與實質環境資料外，亦應針對休閒農場所要服務之休閒遊憩市場環境進行詳細的調查與分析，以期能掌握既有及潛在遊客之遊憩需求，規劃及設計出可以滿足遊客遊憩體驗需求之各種遊憩活動、設施以及服務。因此，本章節將針對休閒農場之使用對象及行為調查、遊客資料調查方法以及市場區隔分析等內容進行詳細說明。

第1節　休閒農場之使用對象及行為調查

在分析休閒農場之市場需求環境前，首先應確實掌握未來休閒農場之可能使用對象及其使用行為；然而在休閒農場規劃、開發及營運各階段皆可能有不同的使用對象會直接或間接地影響休閒農場之開發與營運；由於使用對象的不同，在規劃時並不能僅分析某種使用對象的行為，而必須將所有可能使用對象的社會階層、性別、年齡、職業、教育程度等加以細分及分析後才較能掌握使用對象之使用行為特性。

所謂休閒農場之使用對象係指任何與休閒農場之設施與活動可能產生相互影響者，例如政府機關、投資開發者、遊客、農場員工、經營管理者以及因休閒農場開發而獲利或受到損害的人等；這些使用對象在休閒農場內所產生的活動行為，均與休閒農場之空間規模與設施品質息息相關。

而在分析使用對象與活動行為時，通常基於使用的時間及範圍來決定，並以主要的活動群體為主，探討其過去至現在的活動行為及其與空間設施品質間之關係，以期能瞭解各種不同使用對象對於空間設施與活動品質之要求。

一、休閒農場使用對象分析

有關休閒農場之使用對象，可依據休閒農場開發所提供之各種設施與活動性質，將其使用對象區分為政府機關、投資開發者、休閒農場主

要使用者以及受農場開發影響者等不同的使用類型。

(一)政府機關（公部門）

政府機關所制定之政策、計畫或法令均可能會影響休閒農場之開發與營運，而這些政策、計畫或法令亦可能影響休閒農場之開發使用型態以及品質。

(二)投資開發者（私部門）

在進行休閒農場環境規劃時，應考量如何達到投資開發者之開發與經營管理目標；而所謂投資開發者可能包含休閒農場投資者、銀行以及經營管理者；這些投資開發者的想法，往往決定了休閒農場未來之開發利用類型及規劃設計構想。

(三)休閒農場主要使用者（遊客）

規劃者在進行休閒農場環境規劃時，若可事先確定休閒農場使用對象對於空間與設施品質之需求，便應針對此使用對象規劃及提供適當的土地使用或活動。但是，如果在規劃階段尚無法確定其潛在的使用對象，則必須針對休閒農場周邊既有類似之休閒農場或遊憩區的相關使用者，進行使用者之調查及滿意度評估，以瞭解潛在使用者對於休閒農場空間設施與活動之需求。

(四)受農場開發影響者（居民及社會團體）

休閒農場之開發對於農場周邊地區之居民、地主或社會團體而言，可能具有正面或負面的影響；而且這些居民、地主或社會團體亦對於休閒農場之開發順利與否具有相當之影響力。

二、使用行為調查之目的

有關各使用者行為之調查目的如下：

1. 瞭解休閒農場設施與活動規劃與設計之容許使用範圍、相關計畫或公共設施對休閒農場之影響、相關政策對休閒農場開發之獎勵或限制等。

2. 瞭解投資開發者對於休閒農場之開發理念、對休閒農場環境塑造及活動規劃之期望、投資資金與成本及經營管理目標等，以作為規劃設計及開發決策之依據。

3. 探討休閒農場主要使用者之社經背景資料（如年齡、性別、收入、職業、教育程度、家庭生命週期等）、生活型式、對遊憩活動的需求與偏好、使用時間及頻率、對設施品質的要求等等，以作為休閒農場空間規模及設施品質規劃之依據。

4. 分析因休閒農場開發而可能受影響之相關使用者（如鄰近地區居民、地主或社會團體等），對於休閒農場開發所可能產生影響之態度與反應，以作為規劃方案評估的基準。

三、使用者行為調查方法

有關使用者行為的調查方法一般可分為訪談調查法、間接觀察法以及直接觀察法等三種，分別適用於不同使用者行為之調查。

(一)訪談調查法

訪談調查法乃指直接以交談或調查表進行使用者行為之調查，而利用訪談調查法將有更多的機會可以發掘新的問題，特別是針對某些複雜的問題，利用訪談調查法將可使調查的資料更具可信度。訪談調查法可讓受訪者充分發表其對於休閒農場開發之意見及行為喜好，將可深入瞭解受訪者之使用行為特性。訪談調查法的適用對象通常為政府機關、投資開發者以及休閒農場主要使用者。

(二)間接觀察法

所謂間接觀察法係指利用過去的相關資料予以解釋現有的使用行為，進而預測未來可能的使用行為；間接觀察法的採用主要是考量人

力、經費以及時間上的限制，而無法採取直接訪談時。此方法的適用對象包括政府機關、休閒農場主要使用者以及受農場開發影響者。

(三)直接觀察法

直接觀察法係讓調查者與使用者生活一起，成為活動的一份子，以參與記錄來研究使用者之活動方式與需求行為。一般直接觀察法的應用主要考量對於使用者之文化背景、生活習慣、活動行為完全陌生的情況下使用，以直接參與觀察瞭解使用者對於空間與設施品質之需求。其主要適用對象為休閒農場主要使用者。

第 2 節　休閒農場之遊客資料調查方法

有關休閒農場之遊客資料收集方法一般可包括記錄與觀察法以及訪問法二種類型；其中記錄與觀察法之目的主要在於蒐集休閒農場內的遊客數量，並獲得相關遊憩使用頻率的資料；而訪問法的目的則在於蒐集遊客之旅遊特性，以作為休閒農場環境規劃之參考。

一、記錄與觀察法

亦即以機械或人工方式記錄休閒農場遊客數量之方法，其調查方法又可分為如下幾種方式：

(一)既有資料蒐集

亦即以休閒農場現有之門票收入、各種設施（如餐廳、農產品展售中心）之收入紀錄或是停車場的售票紀錄等既有資料，予以推估至休閒農場之遊客數量。

(二)記錄器計數法

又可分為車輛記錄器及遊客記錄器兩種方式。

❀ 車輛記錄器

亦即以車輛記錄器來記錄至休閒農場車輛數之方法；車輛記錄器設置時乃將一空氣管安裝橫越馬路，每當車輛經過時，利用空氣壓縮的原理予以記錄。此種裝置適用於以車輛為主要交通工具且進出口較少的休閒農場；此種方法的優點為可以長時間記錄到休閒農場的車輛數；但其缺點則為：

1. 車輛記錄器的設置地點及角度必須精確，才能有效地記錄車輛數。
2. 記錄裝置係以電池為動力，因此必須定期檢查以免失去動力而無法操作。
3. 記錄器裝置容易遭到破壞或偷竊。
4. 所記錄的結果並無法顯示到休閒農場的遊客總數。
5. 其他服務性的車輛也會被計算在內。

❀ 遊客記錄器

在進行小區域的調查時，可利用遊客記錄器來計算遊客數量；其基本裝置一般有機械式記錄器、電動記錄器及電子感應記錄器等三種。

1. **機械式記錄器**：亦即將記錄器裝置於旋轉門上予以記錄遊客的數量。
2. **電動記錄器**：利用開關連接電動記錄器，裝置於門或踏板上予以記錄。
3. **電子感應記錄器**：利用遊客經過所引起的光線變化而使記錄器運轉記錄經過的遊客數。

遊客記錄器的優點為安裝及使用方便且較為便宜，並可持續記錄而不必動用太多的人力；但此種方法仍具有以下幾項缺點：

1. 記錄器容易故障而必須定期檢查與維修。
2. 需要人員輔助觀察以校正記錄資料。

3.常被破壞或濫用（如兒童玩耍旋轉門），而導致錄資料不全或錯誤。

4.必須按時抄錄記錄器之記錄資料。

(三)人工計數法

❀ 適用對象

人工計數法乃指利用人力記錄或觀察到休閒農場的遊客數或車輛數的一種方法，其適用對象包括：

1.記錄進出休閒農場之遊客人數。

2.記錄停放於停車場之車輛數。

3.記錄人群位置、數量以及活動。

4.檢查並校正機械式記錄器之記錄資料。

❀ 人工計數法之優缺點

1.**優點**：(1)為記錄休閒農場遊客人數與車輛數最為簡單的方法；(2)比各種機械記錄方法較有彈性，而且在較少使用的進出口，其記錄人員可以輪流執行；(3)可記錄遊客團體的組成及人數。

2.**缺點**：(1)所需工作人力較大；(2)無法獲得較長時間的記錄資料；(3)觀察人員容易因厭煩而產生記錄錯誤。

❀ 人工觀察與記錄的方法

1.**散布調查**（dispersion surveys）：乃指利用人力來記錄與觀察以便瞭解遊客的動態與位置。它可指引出休閒農場內最受歡迎的區域，並能估計遊客的數量及遊客分散在離進出口多遠之距離。而適用此種方法的地區為面積小且視野遼闊的區域。但此種方法的缺點為：

　(1)工作人力需求較大。

　(2)工作人員必須能將遊客的分布記錄在基本圖上。

(3)在森林區或視野不良地區時，則較難有正確的記錄。

2.**停留時間調查**：乃指利用人力記錄休閒農場內遊客停留的時間。在一定時間內，記錄登記進出的車輛數，且再將進出的時間配合後即可得遊客於休閒農場內之停留時間。停留的時間可再與遊客總數相結合。此種資料蒐集法最適合用於以車輛爲主要交通工具的休閒農場。此種方法將可比以問卷調查所獲得的停留時間更爲正確，並可藉由調查資料得知遊客的數量以及遊客的來源特性。但此種方法的缺點則包括如下幾點：

(1)需花費較多的時間來分析所調查的資料。

(2)需運用相當多的人力。

(3)當遊客成群進出時容易產生調查資料的錯誤。

(4)只能調查到以車輛爲交通方式的遊客資料。

(5)如果有大量的非遊憩車輛進出時，容易導致調查資料的偏差與錯誤。

(四)照相法

✿ 定期照相法

乃指利用自動照相機在每隔一段時間或每次車輛經過時，就拍照記錄。調查人員可由照片中蒐集車輛及遊客的數量或蒐集車輛及遊客之分布情形。此種方法的優點爲：

1.不需要太多的工作人力。

2.可以蒐集較長時間的資料。

3.可同時調查遊客的數量及其分布情形。

4.調查資料可以永久保存。

而此方法的缺點則爲：

1.所需調查費用較高。

2.需要花費較多的時間分析所調查的資料。

3.裝置容易遭到破壞或偷竊，並且容易發生故障。

✿ 空中照相法

空中照相法乃指利用氣球或飛機（輕型飛機、直昇機）於空中拍照，以蒐集遊客相關資料的方法。空中照相法的優點為：

1.可獲得許多細部資料而不需花費太多的人力。

2.可同時觀察廣大的區域。

3.經由照片分析比實際觀察更為準確。

4.可獲得有關遊客的分布資料。

而空中照相法的缺點則為：

1.所需費用相當高。

2.調查時間受天氣及相關飛航管制單位之限制。

3.利用相片分析資料時可能會產生觀察上的錯誤。

二、訪問法

亦即利用問卷由調查人員訪談填寫或由受訪者自行填答的一種方法。茲將其相關調查內容及方法說明如下：

(一)利用訪問法可蒐集之資料

1.**遊客行程特性**：包括遊客的來源、使用交通工具、假日尖峰時期、旅遊頻率等。

2.**遊憩活動特性**：如遊客在休閒農場內所從事的活動類型、在休閒農場內主要利用的設施或主要參與的活動、與其他休閒農場之比較情形等。

3.**遊客分布特性**：遊客在休閒農場之主要分布區位及使用情形。

4.**遊客人口屬性**：如遊客的年齡、性別、教育、家庭組成、所得等。

5.**遊客遊憩體驗**：遊客對於休閒農場之喜好情形、重遊意願、認為

應改善的地方等。

(二)調查工具

訪問法所利用的工具主要以問卷為主，而一般問卷的型式可分成訪問式問卷及自答式問卷兩種，分別說明如下：

❀ 訪問式問卷

亦即由調查人員與受訪者訪談，並代受訪者填寫調查問卷。此種方法之優缺點及調查方式如下：

1. **訪問式問卷的優缺點：**

 (1)優點：

 A.調查人員可直接與遊客接觸，遊客的回答率較高。

 B.可現場解釋及釐清遊客之疑慮或讓遊客瞭解問卷調查的重點。

 C.可由調查人員適度引導遊客填答，減少遊客對於問題的誤解。

 D.當遊客填答錯誤時可隨時發現並提醒之。

 E.透過具備良好訓練的調查人員，可以快速且精確的蒐集到所需的資料。

 (2)缺點：

 A.調查人員之主觀意見及引導，易造成遊客填答之偏差。

 B.需利用相當多的人力與經費。

2. **問卷調查方式：** 訪問式問卷的調查方式又可分為在休閒農場內或在受訪者家中訪問二種方式，茲將其優缺點說明如下：

 (1)在休閒農場內訪問：

 A.優點：可直接訪問到遊客現場的遊憩感受；可直接訪問到真正的使用者；問卷回收率較高。

 B.缺點：訪問的時間與過程不能太長，以免影響遊客之感受；調查訪問的數量受到限制；在較複雜的地區不易進行抽樣。

(2)在受訪者家中訪問：

　　A.優點：可依受訪者之方便性來安排訪問；訪問時間可較長；
　　　　問題的內容可較多；可嚴格限制抽樣；問卷回收率高。

　　B.缺點：接觸單一受訪者的時間太長；所獲得的資料均為受訪
　　　　者之回憶資料。

❀ 自答式問卷

　　亦即由遊客自己填寫答案，通常可在休閒農場內或利用郵寄方式調
查，而由回答者自行完成後，經由指定方式繳回。自答式問卷一般可分
為普通式及地圖式兩種，茲將其優缺點說明如下：

1.普通自答式問卷：

　(1)優點：

　　A.可方便又經濟地發出大量問卷。

　　B.調查人員無須進行太多的訓練。

　　C.回答者可利用閒暇時間填答問卷。

　　D.可避免調查人員之主觀偏見。

　(2)缺點：

　　A.問卷設計的內容必須簡單易懂。

　　B.當遊客填答有疑慮時，無法適時給予釐清。

　　C.問卷回收率較低。

　　D.需要可觀的人力與費用來發放或郵寄問卷。

　　E.無法控制遊客填答問卷的時間。

　　F.回收問卷之無效比率較高。

　　G.需時常提醒受訪者回覆問卷。

2.地圖式問卷：採用地圖式問卷的主要目的乃在於蒐集遊客所經過
　的路線以及活動的地點，遊客可在地圖上圈選答案。地圖式問卷
　除具有普通自答式問卷的優點外，尚可有效調查到遊客之分布資
　料。而其缺點則為：

　(1)遊客必須可以看得懂地圖的內容，並將自己的遊憩行程圈選在

圖上。

(2)填寫問卷所需的時間較長，常會影響到其他問題的作答。

❀ 合併式問卷

合併式問卷的調查方式乃合併前述兩種調查問卷而成；首先以訪問式問卷在休閒農場內作一簡短的訪問；然後再分發自答式問卷請受訪者在離開休閒農場前或是帶回家完成。合併式問卷除具有訪問式與自答式問卷的優缺點外，還有以下的優缺點：

1.優點：

(1)如果調查問卷內容簡短，則可在一天內訪問許多遊客。

(2)遊客容易拒答的問題可在休閒農場內進行訪問；並可蒐集到訪問後的資料。

2.缺點：

(1)如果利用郵寄回函則需花費一筆可觀的郵費。

(2)在休閒農場內遊客不一定會自願完成郵寄問卷的部分。

(三)問卷分析方法

經由問卷調查所得到的資料可利用相關統計分析方法，如單項次數分析、二變數交叉分析及三變數交叉分析等來加以分析處理之。

❀ 單項次數分析

可分析各項因子的次數分配情形，除可歸納分析遊客的意見，作為休閒農場規劃設計的參考外，亦可作為進行二變數交叉分析時變數選擇之參考。

❀ 二變數交叉分析

亦即取兩個相關的變數進行交叉分析，並依其顯著水準（significance）、卡方值（Chi-square）、自由度（degree of freedom）、臨界值（critical value）、皮爾森相關係數（Pearson's R）等進行卡方檢定，以分析二個變數間的相關程度。從二變數交叉分析中可以找出影響休閒農場遊客量的因子，並作為預測遊憩需求的變數。

❀.三變數交叉分析

即在前述的二變數交叉分析中再加入另一個可能相關的因素,其分析過程及結果應用與二變數交叉分析相同。

❀.分析工具

主要以 SPSS 、 SAS 等軟體進行分析。

(四)抽樣調查方式

在進行休閒農場遊客調查時需涉及抽樣方法、樣本大小、調查方式及調查時間等問題,而這些問題所牽涉的範圍甚廣,規劃者必須依其規劃需求、人力與經費情形選擇適當而可行之抽樣調查方式。

❀.抽樣方法

抽樣方法係為進行問卷調查前必須審慎考量的重要課題,因為抽樣方法將會影響整個問卷調查的結果。為使所選取的樣本具有代表性,常會因調查目的、對象及所處環境的不同,有多種不同的取樣方法。而一般常用的抽樣方法則包括隨機抽樣法及非隨機抽樣法等兩種。

1.隨機抽樣法:即在遊客群體中隨機抽取若干個體為樣本,而在抽取樣本過程中,應不受任何人為的影響,使群體中每一個體被抽出的機會均等。隨機抽樣方法依其所選用的工具或方法的不同,又可分為如下幾種:

(1)簡單隨機抽樣法(simple random sampling):亦即先將群體中之所有個體作統一編號,然後將這些號碼書寫於完全相同的卡片上放在箱內,徹底洗亂後隨手抽出若干卡片,而這些卡片即為樣本。簡單隨機抽樣法較適用於群體較小的情形,若當群體過大則可能會花費較多的人力及經費。

(2)等距抽樣法(interval sampling):亦即在抽樣時依其群體內個體之編排順序,每隔相等若干個體就抽取一個為樣本。等距抽樣法如在適當情況下,可免編號手續,只須抽出第一個數值後,依等距類推即可,惟當取樣之群體與排列次序有關時便不

能採用此種方法。

(3)亂數表抽樣法：此法係為依據亂數表所列數值代號依次抽取樣本的方法；亂數表（random number table）係依照機率理論隨機原則將許多數目集合編製在一個表上，編製過程係將 0 至 9 等十個數值重複連續地以隨機方式抽出，並按其出現先後順序編製而成。

(4)分層抽樣法（stratified sampling）：係指於抽樣前，依據已有的分類標準，將群體中之個體分為若干類，每類稱之為一層，然後在各層中隨機抽出若干個體作為樣本。當取樣群體中個體之差異甚大且分布不均時，為了增加取出樣本的可靠性，最好利用分層抽樣法。一般而言，分層抽樣時，分層多少與樣本大小對於所取出樣本的代表性與可靠度關係極大。分層愈多，代表性愈大；因此應如何決定分層及分層的標準便為此種方法的最重要問題，而其分層原則應要求層內個體同質性高，層間各個體則要異質性高，以便包括群體內之各種特性。

(5)分段抽樣法：亦即先將群體根據其分類標準，再分為若干階層；在這些階層中以隨機方式抽出幾個，再從抽取之階層中隨機取樣，此為二段式取樣。而一般可以多段取樣，此法在集體或類聚之個體單位數較多且彼此間之差異不是很大時，是較為經濟且省時的調查方法。

(6)集體抽樣法（group sampling）：亦即將群體按標準分成若干類別，於各類中只利用隨機方式抽取其中數類，在所抽取的類別中則全部進行調查；集體抽樣法的目的在於使樣本能集中而不過於分散，以節省研究的時間與財力。但由於樣本過分集中，所得結果的代表性就隨之降低；同時，集體抽樣法對樣本數無法精確控制，因每一集團的個體並非完全相同。但在群體變動較大時，此種抽樣法可隨時增減樣本，不因缺少群體的準確資料而影響抽取樣本。

2.**非隨機抽樣法**：乃指依規劃目的及需要，選取具有某種特性的個

體作爲樣本，此種抽樣方式主要可分爲配額抽樣法及立意抽樣法兩種。

(1)配額抽樣法（quota sampling）：此種方法類似隨機抽樣中的分層抽樣法，係由規劃者依據某種既定的標準來取樣，通常這些標準如職業別、年齡層、教育程度、所得、家庭組成等。

(2)立意抽樣法（purposive sampling）：係指依據規劃的需要或方便性，依其主觀的判斷有意抽取研究上所需要的樣本。一般而言，這種抽樣法會有偏差，因此抽樣結果解釋群體代表性的能力有多大，就不容易確定。

❀ 樣本大小

問卷調查的樣本大小將會直接影響調查結果的精確度；樣本的大小必須配合適當的群體範圍與抽樣方式才能有可靠的代表性。一般而言，決定樣本大小的因素包括：(1)調查的時間、人力以及經費；(2)預期分析的結果與程度；(3)調查群體內個體的相似程度。理論上樣本數量愈大，調查的準確度則愈高，但受限於人力、經費以及時間上的限制，往往無法抽取很大的樣本數。而且，由於分析程度的不同，樣本數亦會隨之增減。

❀ 調查方式

問卷調查的方式依其獲取資料的途徑一般可分爲訪問、郵寄以及電話調查等三種類型。

1.訪問：訪問是問卷調查最主要的方法，也是最有效率的一種方法；訪問法的方式，通常依調查的目的以及調查問卷的設計而分成正式訪問與非正式訪問兩大類。

(1)正式訪問（formal interview）：此法係由調查人員攜帶事先設計好的調查問卷從事訪問；這種訪問方式，內容均經過縝密安排，而成一有結構的狀態，故又稱爲結構式訪問（structured interview），其問題的問法與記錄都能因標準化方式而達到一致的目標。

(2)非正式訪問（informal interview）：此法因不須事先準備統一型式的調查問卷，調查人員只就研究提問相關重點問題，在訪問時詢問受訪者，故又稱無結構式或低度結構的訪問（unstructured or less structured interview），非正式訪問的優點在於富彈性、能夠深入而又不受控制，使受訪者有較大的自由來回答問題。這種訪問方式較適用於調查遊客情感、態度或價值判斷等方面的問題。但是其缺點為無法進行大量的訪問、調查人員需事先經過訓練、調查資料較不易量化、所需時間較長以及所需費用較高等。

2.郵寄：這種調查方法係將問卷郵寄給受訪者，由受訪者自行填答後寄回；郵寄法在費用與時間上均較其他方法經濟，但其回收率較低而且受訪者之答案無法查證。回收率低所導致的結果，便是無法有效依所調查分析的資料而解釋所有的群體特性；因此，通常採取再寄問卷並催促回覆、附贈品或親身訪問不回覆者等方式，來提高回收率。

3.電話調查：此方法是利用電話與受訪者接觸，以電話交談，在電話中提出問題與回答問題。此種方法所需的費用及時間較少，回答率也較高；但其缺點是只能適用於簡單的表面性問題，而無法得到詳細的資料。

❀ 調查時間

由於調查工作常在一段期間內進行，因此必須審慎選擇包含各種特性的時間來進行調查，才能獲得具代表性的資料。通常這些調查時間應考慮平常日、週休例假日、寒暑假期間以及旅遊淡旺季等。

至於調查的日數，則必須依據調查的目的、經費、人力以及規劃期限來決定；通常一種遊憩活動的調查最少需涵蓋平常日及週休假日，而調查的時間則需與活動的進行相互配合。因此，若要蒐集到正確的資料，規劃者應事先瞭解休閒農場遊憩活動的特性，進而掌握正確的調查時間。

第3節　休閒農場之市場區隔分析

　　休閒遊憩市場是一個錯綜複雜而千變萬化的產業，由於遊客屬性的多樣性，任何休閒農場之開發均無法保證可以滿足所有遊客之遊憩需求；因此，從事休閒農場環境規劃時有必要針對休閒農場之遊憩消費市場依不同的客層屬性（年齡、所得、性別等）予以劃分成數個小區域，並將相同的需求客層視為一個細分的市場。

　　休閒農場開發經營成敗之關鍵，乃在於能否利用農場之環境資源條件，有效掌握休閒遊憩市場之機會，爭取較大的市場占有。而在考量投資經濟原則下，若要滿足較多數遊客之需求，則必須運用「市場區隔化」（market segmentation）之觀念來加以分析。

一、市場區隔分析之意義與目的

　　區隔（segmentation）概念係由 Wendell R. Smith 首先於 1956 年提出，他認為區隔乃是建構在市場需求面之上，且展現出對於消費者或使用者需求的一個理性與更精確的產品或行銷調整（Smith, 1956）。

　　陳思倫、劉錦桂（1992）指出「區隔」乃為銷售者將銷售市場劃分成若干不同的次級市場；而「市場區隔」即是將一個異質性的市場依所選擇的區隔變項區隔成幾個比較同質的次級市場，使各次級市場具有比較單純的性質，以便選擇一個或數個市場作為對象，開發不同的產品及行銷組合，以滿足各次級市場的不同需要。

　　因此，休閒農場之「市場區隔」乃為依據遊客導向之行銷觀念，來辨別休閒農場潛在遊客之實際需求，並將複雜的休閒遊憩市場區分為不同之小市場，再針對各區隔市場遊客之需要而設計出不同的行銷組合，以期能將休閒農場之經營效益建立在滿足遊客之遊憩需求上。

　　而透過市場區隔之觀念來決定休閒農場目標市場之主要目的乃在於：

(一)深入瞭解特定市場的特性與趨勢，發掘休閒農場之服務對象及行銷機會

透過市場區隔分析，將可發現有哪些細分市場遊客之遊憩需求尚未得到充分的滿足，然後再針對此一細分市場的遊客，於休閒農場內規劃及提供可以滿足其需求的遊憩活動或服務。

(二)即時調整或設計符合市場需求的產品及行銷組合

透過市場調查與研究，將可發現休閒農場目標市場遊客之需求與期望，而依據此目標市場遊客之需求，則可調整休閒農場之遊憩活動或產品。因此，採用市場區隔的休閒農場較可以瞭解目標市場遊客群之反應，而可根據市場需求之變化，即時調整其設施、服務、價格、銷售管道以及促銷方式等。

(三)充分運用休閒農場資源之競爭優勢

透過市場區隔分析，將可充分運用休閒農場經營者之企業優勢以及休閒農場之資源特色，規劃及設計可以滿足特定遊客群遊憩需求之優勢產品或活動，進而強化休閒農場之競爭優勢及吸引力。

(四)提高休閒農場之市場占有率

透過市場區隔分析，將休閒農場之全部資源集中針對某一細分市場或某幾個細分市場進行規劃及促銷，將更能滿足目標市場遊客之需求，進而提高休閒農場之市場占有率。

(五)幫助小型休閒農場獲得生存空間

對於規模較小及資源較少的小型休閒農場而言，其在整體休閒遊憩市場上之競爭能力較為薄弱，若能把全部的經營資源集中於吸引某一細分市場的遊客，避免與大型休閒農場或觀光遊憩區直接競爭，則可使此類型之休閒農場能在市場上占有一定的比率，減少競爭及被淘汰之壓

力。

二、市場區隔之考慮因素

1. **休閒農場本身的資源**：休閒農場之經營者或是休閒農場本身的資源是否適合介入此一區隔市場？是否有任何與競爭優勢有關的優缺點？

2. **現有遊憩市場的同質性**：現有的遊憩活動有多相似？休閒農場可擁有多大的市場占有率？

3. **遊憩活動的同質性**：休閒農場是否擁有可在相關遊憩市場中立足的關鍵資源、設施或活動？

4. **遊憩市場的競爭性**：遊憩市場競爭的程度？此競爭的程度如何隨著時間變化？當休閒農場進入此一區隔市場時，其競爭狀況會如何變化？

5. **遊客需求**：滿足遊客需求之難易程度有多大？

6. **遊憩市場行銷策略**：是否有妥善的行銷策略可在區隔市場中取得優勢？行銷策略可否促進區隔市場的成長？

7. **區隔市場規模與未來潛力**：區隔市場的規模有多大？其未來發展的潛力如何？

三、市場區隔分析之影響因素

所謂市場區隔乃是將異質的整體市場予以區分為若干性質相同的小市場，然後從中確認最具潛力之目標市場，並瞭解目標遊客群之特性，以擬訂正確的行銷策略。一般而言，影響休閒農場市場區隔之主要因素可區分為地理區隔變數、人口統計變數、遊客心理變數以及遊憩行為變數等四種，茲將其分別說明如下：

(一)地理區隔變數

亦即根據休閒農場之地理環境變數（如地理區位、人口密度、氣候及交通可及性等）進行市場區隔，規劃者在其可能訴求之地理區域，謹

愼地劃分市場，並選擇比較有利之市場區域作爲目標區域。

(二)人口統計變數

亦即依據遊客之人口屬性來進行市場區隔，例如性別、年齡、職業、教育程度、家庭人口數、所得、家庭生命週期、社會階級等。

(三)遊客心理變數

一般而言，遊客之心理因素較難掌握，諸如社交能力、領導能力、生活方式、社會階層、人格型態、成就欲及言行舉止等等。

(四)遊憩行為變數

亦即以遊客之遊憩行爲（如旅遊習慣、使用情況、使用頻率、再遊意願、旅遊準備階段、行銷媒體接觸及行銷因素敏感性等）作爲細分市場之依據。

事實上，休閒農場的市場區隔並沒有一定的方法，過去有關休閒農場之分類僅見以經營主體作爲分類依據（江榮吉，1994；鄭健雄、陳昭郎，1998）。然而這種分類方式缺乏策略性意涵，無法指引未來經營方向或行銷活動。雖然休閒農場透過前述之區隔變數可將一個整合性的市場劃分成幾個較小而同質的市場，但就休閒農場之經營本質而言，主要是基於休閒農場本身之資源特色能提供什麼樣的產品及服務，以滿足特定消費族群的需求。因此，在進行休閒農場市場區隔時，最重要的是要瞭解及分析農場本身所擁有的資源特色，並利用本身之資源創造出其他競爭者無法仿效之特色，才能強化休閒農場之競爭力與吸引力。

四、市場區隔分析之程序

市場區隔分析的目的乃在於將複雜的消費市場劃分成同質性的消費群體，以便於研訂消費產品的組合及其行銷策略；然而，應如何有效地進行市場區隔分析並無特定的方法與程序，必須視所區隔出的市場能否具有相當的市場潛力與機會而定。

依 James H. Myers（1996）指出區隔市場的一般程序包括如下六個步驟：

1.選擇區隔變數。
2.選擇資料分析方法。
3.應用方法定義數個區隔。
4.描繪所有區隔使用基礎及其他變數。
5.選擇追尋的目標區隔。
6.建構針對每一目標區隔的行銷組合。

而 Philip Kotler（1998）則認為市場區隔化的程序包含三個步驟：

1.**調查階段**（survey stage）：藉由消費者的訪談，發掘消費動機、態度與行為，再根據這些資料擬訂正式問卷，以蒐集相關資訊。
2.**分析階段**（analysis stage）：將所蒐集的資料使用因素分析（factor analysis）剔除相關性高的變數，再以集群分析（cluster analysis）確認最大的區隔變數。
3.**擘畫階段**（profiling stage）：每個集群以其特定的態度、行為、人口統計、心理統計、媒體消費習慣等，一一加以描述，並可將各集群（區隔）依其特徵命名。

本書則綜合各研究學者及相關文獻的見解，將休閒農場之市場區隔分析程序區分成如下七大步驟：

(一)步驟一：確認休閒農場的市場經營範圍

在確定休閒農場的經營目標後，便需依據休閒農場本身所擁有的環境資源條件以及經營者的經營管理能力，決定其休閒農場之市場經營範圍。

(二)步驟二：瞭解市場經營範圍內的潛在遊客需求

在確認休閒農場之市場經營範圍後，便應詳細分析及瞭解所選擇市

場範圍內所有潛在遊客之遊憩需求，而針對休閒遊憩市場上剛開始萌芽之市場需求，則應特別加以重視。

(三)步驟三：分析可能存在的細分市場

透過瞭解不同遊客的遊憩需求，分析可能存在的細分市場，而在分析時至少要考慮到遊客之地區分布、人口特徵、遊客心理及遊憩行為等方面的資訊；此外，還應根據投資經營者之經營能力及相關案例的經營經驗，作出正確的判斷與決定。

(四)步驟四：評析各細分市場之重要因素

對於各個可能存在的細分市場，則應分析究竟有哪些需求因素是重要的，並且將其共通性的因素予以剔除，以期能評判出具有特殊潛力之細分市場。

(五)步驟五：為各細分市場命名

此步驟主要依據前述各個細分市場遊客之主要特徵，為這些細分市場訂定名稱。

(六)步驟六：瞭解各細分市場之遊客特性及需求

儘可能深入瞭解各個細分市場內遊客之特性及遊憩需求，以期能於休閒農場內規劃設計出可以滿足這些遊客需求之休閒遊憩活動及產品。

(七)步驟七：綜合分析

綜合分析各細分市場之人口區域分布和遊客之特性與需求，瞭解各細分市場之規模與發展潛力，以利於未來休閒農場目標市場之決定。

關鍵詞彙

訪談調查法

間接觀察法

直接觀察法

記錄器記數法

車輛記錄器

遊客記錄器

散布調查

停留時間調查

定期照相法

空中照相法

訪問法

單項次數分析

二變數交叉分析

三變數交叉分析

抽樣

隨機抽樣法

簡單隨機抽樣法

等距抽樣法

亂數表抽樣法

分層抽樣法

分段抽樣法

集體抽樣法

非隨機抽樣法

配額抽樣法

立意抽樣法

樣本

市場區隔

自我評量

一、請試述使用者行為調查之目的與方。

二、請試述遊客資料之調查方法。

三、請試述利用訪問法可蒐集的資料類型。

四、何謂隨機抽樣法及非隨機抽樣法。

五、請試述市場區隔化分析之意義與程序。

第6章

休閒農場之土地適宜性分析

　　本章主要從休閒農場之土地及環境資源層面，探討其提供作為各種遊憩活動使用之適宜性；主要重點內容在於說明土地適宜性分析之理念、原則與方法、作業內容以及分析流程等，以為進行休閒農場環境規劃之參考。

第 1 節　土地適宜性分析之理念

　　本部分主要在闡述土地適宜性分析之意義及適宜性分析理念之發展，期能讓讀者對於土地適宜性分析之基本理念能有更清楚的認識。

一、土地適宜性分析之意義

　　土地適宜性分析（land use suitability analysis）乃指針對休閒農場內某一計畫引進之活動或土地使用類別，分析休閒農場土地資源作為該種活動或土地使用之適宜性；土地適宜性分析為休閒農場環境規劃之輔助工具，主要係以休閒農場之土地資源為基礎，有別於傳統以遊客活動需求特性來決定土地使用規劃內容之分析方法。茲將土地適宜性分析之目的、考量因素及應用說明如下：

(一)土地適宜性分析之目的

　　從休閒農場環境規劃的觀點而言，土地適宜性分析主要為根據休閒農場之基地資源條件，分析其自然及實質環境對各種活動或土地使用之發展潛力（opportunity）與限制（constraint）條件，目的在確保休閒農場之開發能在環境資源保育之前提下，評估休閒農場可供開發使用或需限制開發之區域，希望能在有限的資源下作合理有效的空間分配與規劃，並試圖設定休閒農場可開發使用之最大強度，亦即在休閒農場之最大容許承載量下進行合理的規劃與開發。

(二)土地適宜性分析之考量

從事休閒農場之環境規劃必須考慮農場內之自然環境特性，分析其作為各類活動使用之承載量或容受力，進而針對休閒農場內的土地使用作合理的規劃與配置。而適宜性分析便是在自然與實質環境資源條件下，考量土地使用活動之需求，分析自然、實質環境對土地使用適宜性所表現之差異，以尋求最適合之活動使用類型，減少因人為使用行為而對環境所造成之破壞，進而達到資源保育與開發利用並重之目的。

(三)土地適宜性分析之應用

土地使用適宜性分析主要係依據所蒐集之自然及實質環境資料，分析休閒農場內空間與設施之環境特性以及作為活動使用之潛力與限制條件。通常其分析呈現方式係為一組土地適宜性分析圖，於土地適宜性分析圖中可以顯示出每一個土地單元適宜作為某種土地使用之程度。土地適宜性分析的結果將可提供作為：

1. 投資決策者決定休閒農場土地使用計畫方案之依據。
2. 規劃師發掘休閒農場環境資源之限制與潛力、研擬土地使用計畫以及研擬相關環境改善對策之工具。
3. 相關工程技師發掘需特別加以注意及維護保存之地區。
4. 開發業者評估基地之適宜性。
5. 建築師明瞭休閒農場之基地特性而藉以提升規劃設計之品質。

二、適宜性分析理念之發展

土地適宜性分析概念之產生應可追溯至 1900 年前，早期設計師於從事建築計畫時將多張規劃設計草圖套疊，並試圖思索出較佳方案之方法。而自一九五〇年代開始，環境規劃者逐漸思考如何利用「承載量」的概念，來規劃都市及區域之合適開發使用行為，以確保生態環境之平衡與永續發展。

到了一九六〇年代環境承載量的觀念便愈趨成熟，且逐漸利用電腦的處理能力和儲備的資料庫取代以往運用人工計算和疊圖的方法。因此，規劃者可利用土地適宜性的科學分析，說服投資者或地主從事休閒農場開發時能以理性的方法，進行土地使用規劃，並配合分期分區執行計畫及環境影響評估作業之要求，使土地適宜性分析更能符合時代的要求。

土地適宜性分析乃爲整合土地開發利用與資源保育之重要過程；在理念上，土地使用規劃需考慮自然環境之特性，分析其發展潛力與限制，將土地使用作合理的配置。一九六〇年代始，許多環境規劃師即以容受力觀念爲出發點，探討一城市或區域在不危及自然環境之前提下，所能容納之人口成長與都市發展。土地使用型態與使用強度若超過自然資源之容受力，將會影響土地及其相關資源體系間之平衡發展，進而降低地區之環境品質，亦會增加基地之開發成本與事後維修費用（黃書禮，1986）。

第2節　土地適宜性分析之原則與方法

本部分主要針對一般在進行土地適宜性分析時所需注意的原則以及可能採用之分析方法加以說明，以爲規劃者在進行休閒農場土地適宜性分析時之參考。

一、土地適宜性分析原則

土地使用適宜性分析之主要目的乃在於確保休閒農場開發使用行爲能在與環境資源保育目標相容之前提下，有效地作活動及資源之空間分配。因此，在進行休閒農場之土地使用適宜性分析時，規劃者必須留意如下幾點原則：

(一)應明確界定休閒農場計畫引入之土地使用類別

目的在清楚界定休閒農場所計畫引入之土地使用及活動類別，以期能瞭解各種土地使用或活動之環境需求。而同一種土地使用或活動類型，可能會因其利用型態的不同，而有不同之環境需求；例如休閒農場內之住宿空間，可能為透天別墅或是度假型小木屋，這兩種不同的住宿空間所需之環境條件將會有明顯的差異。又如農場內觀光果園的開發，也可能會因耕作方式的不同而對自然環境有不同之需求。因此，在進行休閒農場環境規劃時，必須詳盡地瞭解休閒農場計畫引入之土地使用或活動類別與自然環境間之關係，進而界定土地使用或活動類別所需之環境條件。

(二)應以環境容受力觀點分析休閒農場之自然環境資源特性

在進行休閒農場之土地使用適宜性分析前，應先以環境容受力的觀點研判休閒農場之環境資源特性，其目的在於：

1. 以休閒農場之環境資源特性（例如環境敏感地區分布、視覺景觀分析等）為土地適宜性分析之輸入，以克服用線性組合法無法充分考慮到之因素相依問題。
2. 採用相關環境預測或分析方法（例如土壤流失估算公式、逕流量估算公式等），分析休閒農場之資源特性，增加適宜性分析之科學性。
3. 依所研判之環境資源特性，作為劃設環境敏感地區及研擬土地使用管制規範之依據。

(三)應儘量以量化方式進行分析

儘可能以量化方式表達土地使用適宜性之分析結果；然無論採用何種適宜性分析方法，均應儘可能針對休閒農場規劃之需要以及基地特性之差異，適度加以修正。

(四)應注重土地適宜性分析的過程

土地使用適宜性分析的結果僅為提供休閒農場環境規劃作業之參考；因此，適宜性分析的成果並不是一個計畫方案，適宜性分析的目的係在於讓規劃者能夠充分地瞭解休閒農場之自然及實質環境資源特性。而在作分析時所研擬之評估準則及適宜性疊圖成果，對規劃至為重要，規劃者可透過這些中間過程之分析，明瞭為何會得到如此的分析成果，並可對不適宜的地區進一步研提出妥善之改善對策。

(五)適宜性分析方法與適用範圍應具有彈性

土地使用適宜性分析之主要目的乃在於分析環境因素對土地使用活動之潛力與限制，以協助一個計畫或方案之形成。因此，其適用對象應力求廣泛，亦應儘可能配合規劃的需求，使用不同之分析方法。而在適宜性分析過程中，不論是資料蒐集或分析，均應與整體土地或資源利用規劃過程配合，使之成為規劃過程的一部分。

(六)應融合相關分析方法之分析結果，進行休閒農場之土地使用規劃

依據土地適宜性分析的結果，往往會發現同一土地單元可能不只適合一種土地使用，而對於該土地單元應選擇做何種使用而發生困擾；因此，必須以不同使用別間之相容性為考量，將各種土地使用之土地使用適宜性分析成果，組合為複合土地使用適宜性圖，以表現每一分區最適於使用之土地使用組別，而這些土地使用別之間是具有相容性的。土地使用適宜性分析必須與其他有關需求面之分析結合才能有助於土地使用規劃作業；規劃者應融合空間配置之觀念、相鄰土地使用之相容性分析以及土地使用分派行為等非適宜性分析所能提供之資訊，作為決定休閒農場土地使用配置之參考。

二、適宜性分析方法

由於土地適宜性分析需要輸入大量之環境資料，而且會產生相當龐

雜的資訊，因此資料間的運算以及資料庫的整理便成為一個相當重要的
工作，此工作不但費時費事，亦需相當大之成本投入。因此，一個合
理、客觀且科學的方法便顯得相當重要。本部分主要針對幾種較常用之
土地適宜性分析方法予以說明之。

(一)型態法（gestalt method）

　　規劃者配合實地勘查結果在基本圖上以符號表示之，進而劃出同質
之區域，而在未用數學運算或邏輯語言建立適宜性分析準則前，規劃者
往往憑藉著本身之專業素養，依照經驗判圖和勘查結果將地形、植被、
土壤、土地使用現況等明顯易於判定的地景劃設為同質區，再以表列和
圖說解釋若規劃為某種土地使用時可能會產生何種衝擊，作出適宜性等
級評等和土地使用適宜性分析圖；而依此步驟所劃設的土地使用適宜性
方法便稱為型態法（或稱格式塔法）（gestalt method），此方法雖然可能
存在著規劃者主觀判定之偏見，但是其所需之時間較短、成本較低，在
從事休閒農場環境規劃上，未嘗不是一種初步判定休閒農場內開發潛力
或限制區域的好方法。有關型態法之主要分析步驟如下：

1. 先在航照圖或其他基本圖上研判或進行實地勘查，將地形、植
 被、土壤、土地使用等可明顯判斷的地物及地景，劃分為數個同
 質區域。
2. 依前述所劃定的分區，研擬一套評估適宜性的表格，並定性地描
 述每一個區域作為某種使用時可能產生的問題及影響，再以此分
 析其適宜性之等級。
3. 根據前述之適宜性評估表格，就每一種土地使用在基本地圖上表
 示出來，顯示出每一個同質區域作為該種土地使用之適宜性。

(二)數學組合法（mathematical combination method）

序位法（ordinal combination method）
　　由於型態法之分析過於粗略，且當自然環境因素項目過多或是進行

較大面積之休閒農場環境規劃時，綜合判斷之難度便相對增加，故在進行適宜性分析時往往需要相關數學運算方式加以輔助，進而衍生出此種序位方法。有關序位法之操作步驟如下：

1. 將各種自然環境因素（例如地形、地質、土壤、河川、地下水等）依其各種屬性（例如坡度分級、排水分區等）繪製在基本圖上。

2. 研擬各種自然及實質環境因素屬性對休閒農場計畫引入的各種土地使用之適宜性等級評估矩陣表。

3. 將各種自然環境因素依等級以深淺色調或序位數字（1，2，3，……）繪製於基本圖上。

4. 將每一種土地使用型態依各種自然及實質環境因素屬性繪製的一組圖作疊圖工作，由顏色的深淺判斷適宜性的空間分布。

此方法常發生的缺點為明顯的顏色差異不足以因應自然及實質環境因素項目；而若以序位數代替顏色表列，則因序數之加總表示是無意義的，因為此序位數總和愈大僅表示較為適宜，但卻無法表示到底有多適合，相對的顏色的深淺亦有相同的問題。

❀ 線性組合法（linear combination method）

線性組合法是以序位法為基礎，對各項自然及實質環境資源因素加權處理，將所得的數值再相加後繪製適宜性分析圖，例如利用成本函數建立組合法，以開發成本之高低來判斷土地使用之適宜性。其操作步驟如下：

1. 首先繪製各種自然及實質環境因素（例如水文、地質、土壤、地形等）之各種屬性（例如坡度分級、排水分區等）在空間的分布圖。

2. 依據自然及實質環境因素屬性對於土地使用適宜性的重要程度，分別給予相對的權重。

3. 將每一自然及實質環境因素的權重乘以不同屬性間的間距度量值，以求出不同屬性的適宜性等級。

4.將各相關因素的相乘值加總，以求出每一區域之適宜性等級。

此種方法仍無法解決因素間之相依關係，而所訂的權重仍有規劃者或評估者主觀之價值判斷；至於非線性組合法則是為了解決因素間相依問題而衍生的修訂用法，但是仍無法將其間相互關係量化處理，且處理上仍有問題。

❀. 非線性組合法（non-linear combination method）

在線性組合法中，若對於因素間的關係非常瞭解，可以非線性數學式明確地界定出來，以克服因素間相依的問題；但其他因素間之交互關係則無法很清楚地以量化的關係界定出來，故非線性組合仍無法在分析整個土地使用適宜性上有效地操作利用。

(三)同質區界定法（identification of regions）

同質區界定法，主要是解決線性組合法無法解決之因素間相依的問題，此方法可先明確地劃分出同質區域，再針對同質區域評估其土地適宜性。同質區界定法又可分成因素組合法及群落分析法兩種，茲分別說明如下：

❀. 因素組合法（factors combination method）

因素組合法之分析步驟如下：

1.組合所有自然及實質環境因素之各種屬性而得到一個同質區域之綜合分析圖。

2.針對每一種特殊類型組合（同質區域）對每一種土地使用作適宜性分級。

3.將第二步驟以圖表表現出來。

此方法僅適用於自然及實質環境因素較少時，太多則不容易分析，而在決定適宜性等級時，亦無較為明確的評估方法。

❀. 群落分析法（cluster analysis）

同質區域的劃分可以透過多變量分析，計算及比較出基地間之相似

係數，再將最相似之組合集合成為群落後以圖面化處理，其間的群落將表現出多樣性，不過同樣的會出現評定值缺乏評估方法的缺點。

(四)邏輯組合法（logical combination）

❀ 規則組合法（rules of combination）

規則組合法係以邏輯性語言，建立適宜性分析準則的方法；此方法較因素組合法更能明確地處理因素相依的問題。此外，此方法不需對每一個類型的屬性組合予以適宜性分級，而僅需對某一組合有多個不同類型組合之集合，評估其適宜性等級；因此也不必找出因素間的關係函數，而代之文字描述其類別及邏輯關係。

❀ 階層規劃組合法及非階層性組合法

亦即將評估準則分段的方式，減少規則組合法中需同時考慮的因素組合數。由於一個計畫所需要考慮的環境因子很多，不能一次一起重疊組合。因此，可依據程序樹（procedural tree）的觀念，按因子間相關性的輕重程度，先做不同階層的組合，先對某一因子種類的組合作適應性分級，然後視這種低層次的組合等級為一完整的新因子，並使之與其他類似的新因子或重要因子再組合，待其階層組合結果反覆進行到包括所有相關因子時為止。其操作步驟下：

1.界定休閒農場內預期之土地使用類別與使用型態。
2.分析每一種土地使用類別與自然及實質環境之關係。
3.分析休閒農場之環境潛能與環境敏感地區分布。
4.研擬發展潛力與發展限制分析之評鑑方法與準則。
5.適宜性疊圖。
6.綜合分析休閒農場內所界定之土地使用類別的適宜性。

前述各種適宜性分析方法之優點不一，型態法簡單方便，數學組合法則可作數學運算，同質區界定法則可以解決因素相依之問題，邏輯組合法則沒有量化之問題；然而在缺點方面則以邏輯組合法之缺點較少。

第3節 土地使用適宜性分析之作業內容及流程

　　本部分乃針對在進行休閒農場之土地使用適宜性分析時，所應調查及分析之作業內容及其作業流程加以說明，以為規劃者進行土地使用適宜性分析作業之參據。

一、土地適宜性分析之作業內容

　　有關休閒農場土地使用適宜性分析之作業內容主要可以區分為如下四大部分：

(一)調查及蒐集休閒農場之相關基本資料

　　調查及蒐集休閒農場內有關自然環境與實質發展現況之基本資料與基本圖，例如地質、地形、水文、土壤、動植物、土地使用、交通、公共設施等，建立地理資訊系統，以為土地使用適宜性分析作業之依據。

(二)建立土地使用適宜性分析之評估準則

　　依據前述調查及蒐集之基本資料，分析土地使用與自然環境間之關聯性，以建立土地使用適宜性分析之評估準則。此外，亦可從所調查及蒐集之基本資料中，發掘休閒農場內相關環境敏感地區之分布區位。

(三)進行土地使用適宜性分析

　　依據前述建立之土地使用適宜性分析評估準則，選擇適宜之土地使用適宜性評估方法，依據休閒農場之環境資源特性，分析每一種土地使用之發展潛力與發展限制，然後再進行疊圖分析組合為適宜性分析圖。

(四)綜合分析各種土地使用之相容性

　　依據休閒農場環境規劃之目的需求，分析各種土地使用間之相容

性，並綜合評估組合爲各種土地使用之適宜性分析圖。

二、土地適宜性分析之作業流程

依據前述之土地適宜性分析作業內容，可將土地適宜性分析之作業流程及步驟整理如**圖 6-1** 所示，茲說明如下：

(一)步驟一：界定休閒農場計畫引入之土地使用類別

土地使用適宜性分析的過程，主要是針對各種特定的土地使用類別，透過對休閒農場自然及實質環境資料之調查與分析，以決定休閒農場內最適宜之土地使用型態與區位。此步驟可藉由土地使用規劃過程中所探討之課題及計畫目標，作爲界定休閒農場土地使用型態之參考依據。此步驟強調必須先界定休閒農場計畫引入之土地使用類別，主要是爲了讓土地使用適宜性分析的成果，能進一步提供作爲土地使用規劃之參考。

然而，由於自然及實質環境在空間分布上的差異性，同一種土地使用類別，將可能因爲使用型態的不同，而會對環境產生不同的影響。所以必須藉助基地現場勘察以及相關法規規定之檢視來界定休閒農場內適宜之土地使用型態。

(二)步驟二：分析土地使用類別與自然及實質環境間之關係

本步驟主要依據休閒農場之自然及實質環境現況調查結果，進行休閒農場未來發展之潛力與限制條件分析，並依據分析的結果分析每一種土地使用類別與自然及實質環境間之關係。

❀. 發展潛力分析

爲能有效利用休閒農場內之土地資源，可藉由一連串之關聯性分析，清楚地界定各種土地使用之活動及使用行爲需求與其環境發展潛力之關係。此所謂之環境發展潛力係指各種有助於土地使用之環境特性，如地質穩定、坡度平緩等，係針對各種環境發展潛力之某一環境因素（例如地質、土壤、水文、動植物生態等），綜合分析之成果。

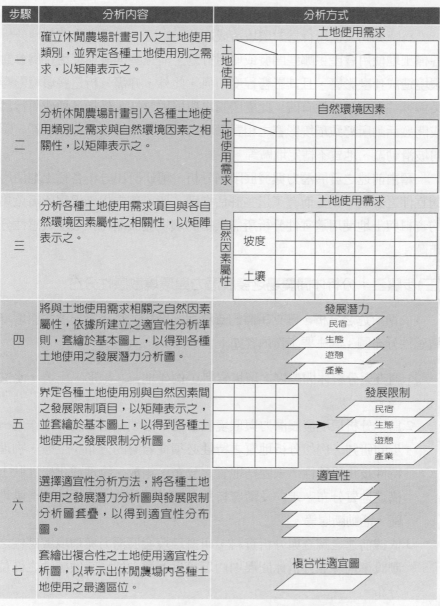

步驟	分析內容	分析方式
一	確立休閒農場計畫引入之土地使用類別,並界定各種土地使用別之需求,以矩陣表示之。	土地使用需求
二	分析休閒農場計畫引入各種土地使用類別之需求與自然環境因素之相關性,以矩陣表示之。	自然環境因素
三	分析各種土地使用需求項目與各自然環境因素屬性之相關性,以矩陣表示之。	土地使用需求(坡度、土壤)
四	將與土地使用需求相關之自然因素屬性,依據所建立之適宜性分析準則,套繪於基本圖上,以得到各種土地使用之發展潛力分析圖。	發展潛力(民宿、生態、遊憩、產業)
五	界定各種土地使用別與自然因素間之發展限制項目,以矩陣表示之,並套繪於基本圖上,以得到各種土地使用之發展限制分析圖。	發展限制(民宿、生態、遊憩、產業)
六	選擇適宜性分析方法,將各種土地使用之發展潛力分析圖與發展限制分析圖套疊,以得到適宜性分布圖。	適宜性
七	套繪出複合性之土地使用適宜性分析圖,以表示出休閒農場內各種土地使用之最適區位。	複合性適宜圖

圖6-1 土地適宜性分析之作業流程圖

資料來源:修改自黃書禮(2000)。《生態土地使用規劃》。台北市:詹氏。

❀ 發展限制分析

為降低開發使用行為對環境造成之負面影響，必須事先清楚地分析各種土地使用會產生哪些開發或使用行為，而這些開發與使用行為會對環境造成什麼影響，且其影響程度如何。此外，亦需分析這些環境影響又與哪些環境敏感性有關；此處所謂之環境敏感性，係指各種使用行為或開發活動所導致環境影響之相對環境特性，例如重要水庫集水區、順向坡滑動區、地質不穩定地區等。

藉由前述之發展潛力與發展限制分析，可研訂出分析各種土地使用適宜性之評估準則；而有了這些評估準則，便可確立規劃過程所需蒐集的資料與土地使用適宜性分析所需套繪的環境發展潛力與環境敏感性分布圖。

(三)步驟三：分析休閒農場之發展潛力與環境敏感性分布

依循前述之分析，確立所需的資料與需套繪的環境發展潛力與環境敏感性分布圖；其主要工作內容如下：

1. 調查與分析休閒農場之環境資料，例如地質、地形、土壤、水文等。
2. 為了分析環境發展潛力與環境敏感性，必須從基本資料中作進一步的研判，例如分析地質之特性必須從岩層的分布、位態、物理特性及化學特性，未固結地質之分布、組成、物理或化學性狀，構造地質分布、走向及斷層特殊性狀，侵蝕地、崩塌地或滑動地區，活動斷層等。
3. 依據前述之調查與分析資料，研擬環境發展潛力與環境敏感性之劃設準則，並分析休閒農場內環境發展潛力與環境敏感性之區位分布。

(四)步驟四：選擇土地適宜性分析之評估方法

為利於疊圖作業之進行，本步驟需先確定所欲採用之評估方法，有

關土地適宜性分析之評估方法包括序位法、線性組合法、規則組合法等（已於本章第 2 節說明）；規劃者可依休閒農場之規劃需求、人力、經費以及時間的考量來決定所要採取的評估方法。

(五)步驟五：進行適宜性疊圖分析

前一步驟決定了所要採用之評估方法後，本步驟便可針對每一種土地使用進行疊圖分析；其主要分析內容包括發展潛力分析圖、發展限制分析圖以及土地使用適宜性分析圖。

在進行疊圖時，可依其精確度之要求程度以及時間、人力和經費之限制而選擇適用之疊圖技術。此步驟將可得到各種土地使用之發展潛力、發展限制以及土地使用適宜性分析圖。

(六)步驟六：綜合分析休閒農場計畫引入土地使用類別的適宜性及相容性

本步驟主要依據前述所套繪之各種土地使用適宜性圖進行綜合分析，製作複合土地使用適宜性分析圖，並比較各區位之各種土地使用之適宜性等級。

分析綜合性土地使用適宜性圖時，可能會有同一區位同時適宜做多種土地使用的情況發生；此時，便必須比較這些土地使用類別間之相容性以及這些土地使用類別與周圍其他土地使用類別之相容性；亦可同時進行社會、經濟等層面之評估，比較這些土地使用類別所需花費的成本以及所能獲得的利潤；若經由前述之分析後，仍有多種土地使用均適宜，則可進行多目標使用之規劃。這些綜合分析的結果主要可提供規劃者在研擬土地使用計畫時之參考。

關鍵詞彙

土地適宜性分析
複合土地使用適宜性圖

型態法

序位法

線性組合法

非線性組合法

同質區界定法

因素組合法

群落分析法

邏輯組合法

規則組合法

階層規劃組合法

非階層性組合法

自我評量

一、請試述土地適宜性分析之原則與方法。

二、請試述土地使用適宜性分析之作業內容及流程。

三、請試述在土地使用適宜性分析作業上應注意的幾個關鍵因素。

四、何謂型態法。

五、何謂邏輯組合法？

第7章

休閒農場環境規劃之課題與目標

本章主要重點在於說明如何藉由休閒農場環境背景資料及市場需求資訊調查與分析之結果，發掘休閒農場未來發展之課題與對策、目標與策略，並作為休閒農場規劃設計構想研擬之參考。

第 1 節　休閒農場環境規劃課題之形成與類型

本節首先闡述休閒農場環境規劃課題之形成與類型，期能讓讀者對於休閒農場環境規劃之課題有初步之認知與瞭解。

一、環境規劃課題之形成

所謂環境規劃課題，乃指透過對休閒農場內部及外部環境現況之調查、分析與瞭解，發掘休閒農場於規劃設計、開發建設以及經營管理各階段所可能面臨之問題，並設法尋求妥善之解決或改善對策。

在進行休閒農場環境規劃作業時，首先應針對休閒農場之內部環境（如氣候、地形、地質、坡度、水文、景觀、動植物生態、農業生產、農村生活、人文風俗等）以及外部環境（如道路交通、停車供需、公共設施、公用設備、市場供需、人力資源等），進行全面性之調查與分析，藉由環境現況資料之分析結果，將可發現休閒農場在規劃設計、開發建設或是經營管理階段所必須注重及妥善解決之課題。而有關環境規劃課題之陳述，則可透過許多不同的層面去加以探討；例如從自然環境方面，可發掘在休閒農場內坡度陡峭（坡度在 40 ％以上）之地區並不適宜進行相關開發建築行為，而所謂之不適宜開發建築，並非完全不可開發利用，因為往往在這些坡度陡峭地區擁有豐富之景觀資源，規劃者可試圖引入低度之開發行為或限制性之遊憩活動，採不興闢建築物之方式，開發低度使用之遊憩活動，這便是解決此環境課題之對策。

規劃課題來自於規劃者對於休閒農場所處環境之瞭解，從而在規劃開發使用活動項目及內容時，分析出可能影響休閒農場開發之議題，進而尋求解決之對策。而所謂課題並非一定是負面之影響，對於正面性之

影響，規劃者亦應研訂相關因應對策，讓其正面影響可以發揮更大之效益。例如一個休閒農場之開發，將可能與該地區原有之休閒農場或是遊憩據點造成相互影響，然其影響是為正面或負面，則要加以評估與分析，並針對其評估結果提出妥善之對策以為因應，如採取市場區隔或採策略聯盟等等均是可能採行之因應對策。

二、環境規劃課題之類型

休閒農場開發所涉及之層面相當廣泛，其開發除會受到自然環境、政府政策、相關法令、相關建設、社會環境、經濟環境、市場需求等環境變化的影響外，亦常常隨著時間的改變而有所不同。本書則參考相關文獻及規劃報告，將休閒農場環境規劃的課題分成如下四大層面來說明：

(一)休閒農場環境資源層面

此層面之課題主要藉由調查及分析休閒農場之自然與實質環境，例如氣候、地形、地質、水文、動植物、生態特色、自然人文景觀及歷史文化等，進而發掘休閒農場未來開發及經營管理時所可能面臨之課題。

有關休閒農場之自然環境資源要開發並提供作為遊憩活動使用有一定的評估程序，首先須針對自然環境與土地資源進行評鑑，以決定其是否適宜從事相關休閒遊憩活動；然後再考量各資源與活動區位間之特性、社經條件及各種土地利用之競合關係，進而合理地安排及規劃各種活動之使用區位。

環境資源層面課題之提出，目的在於發掘自然與實質環境在開發及營運過程中所可能產生之環境影響，進而研提妥善之解決及改善對策；這些環境影響若不加以限制或採取妥善的處理措施，將可能導致所欲提供活動使用之自然環境與土地資源遭受破壞而影響活動之品質，甚至可能造成環境資源之枯竭而失去其作為活動使用之條件。

(二)休閒遊憩市場需求層面

休閒遊憩市場主要考量現有及潛在遊客之使用需求，其目的在於追求遊憩活動體驗之滿足，而活動體驗的產生則受從事活動每一過程的影響，每一個活動過程均影響遊客體驗之滿足程度，諸如農場資訊之取得、農場交通之便利性、農業資源與設施狀況以及農業體驗活動等等。因此，規劃者應對遊客使用休閒農場的過程中所可能遭遇之課題詳加調查與分析，並預先提出適當之解決對策，以使休閒農場可以滿足遊客體驗農村環境與農村生活之遊憩需求。

(三)休閒農場經營管理層面

從經營管理之角度來說，投資者提供設施或相關休閒遊憩服務，以增加休閒農場之吸引力及特色，其出發點是以利潤之獲取為目的，因此在進行休閒農場環境規劃時往往以財務分析的結果進行決策。此外，投資者除開發遊憩資源外，亦提供土地資源之經營管理、行銷推廣、資訊提供及其他商業服務等等；所以，投資者所關切的問題，亦為規劃時所必須考量之重要課題。

(四)相關政策及法令層面

此層面之課題主要從政府政策、法令規定、相關計畫、重大建設等層面去探討，其探討議題包含經營管理土地資源、提供教育引導、交通運輸、輔導、監督、協調、管制、獎勵投資者等；而其主要目的則在於探討相關政策或法令對於休閒農場開發之限制或助益。

第2節 規劃課題與對策

本節重點在於說明休閒農場環境規劃課題與對策之研擬步驟，並舉例說明有關規劃課題與對策之陳述方式。

一、規劃課題與對策之研擬步驟

首先針對休閒農場環境規劃之課題與對策，可依循如下幾個步驟加以研訂：

(一)釐清休閒農場環境規劃課題應考量之範圍

環境規劃課題之考量範圍不僅應包括休閒農場本身之自然及實質環境因素（如氣候、地形、地質、坡度、水文、景觀、動植物生態、農業生產等），亦應考慮休閒農場周邊地區發展之各項非實質因素（如社會經濟、人文風俗、市場供需及競爭、人力資源等）。

(二)參考相關案例及相關計畫之指導

依據相關案例之研究以及上位與相關計畫中賦予休閒農場及其周邊地區之指導方針，作為環境規劃課題研擬之參考。

(三)環境資料調查與蒐集

廣泛蒐集相關資料，包括靜態資料蒐集（如各級政府出版之書籍或統計資料）、動態資料蒐集（如土地使用、交通運輸、公共設施與設備等現況調查）、民眾意見、問卷調查、座談會、訪談等，以作為資料統計及分析之基礎。

(四)資料統計與分析

透過相關統計及分析方法，分析所調查及蒐集之各項資料，以作為規劃課題研擬之參考。

(五)研擬環境規劃課題

依據前述資料調查、蒐集、評估及分析之結果，發掘休閒農場現在及未來發展所可能面臨之重要課題，並予以明確歸納與整理，以利解決對策之提出。

(六)研擬解決對策

　　對策乃針對前述環境規劃課題提出解決方法，研擬對策之方法大致可參酌經驗法則、專家及決策者的意見、民眾參與、相關文獻及案例、相關法規等，研擬適當之解決對策，以作為規劃之依據。

(七)確立環境規劃課題與對策

　　綜理出與休閒農場環境規劃有關之課題與對策，納入規劃內容及構想中，作為實現規劃目標之重要參據。

二、規劃課題與對策之陳述方式

　　一般而言，環境規劃課題分析首先須針對課題作清晰明白的陳述，這包含了課題與說明二個層次，課題主要是針對問題的重點作簡單而明確的陳述，說明則是針對課題再進一步的解釋與闡明，透過一連串階層性之分析，可使規劃者對於問題之思考有更深一層的瞭解。而在清晰的課題陳述之後，為了要解決課題，則須針對該課題提出適當且可行的解決方法，即為解決對策。以下乃舉例說明有關課題與對策研擬之分析與描述方式。

(一)課題一：基地交通運輸路網不健全，無法滿足未來發展需求

　　說明：1.目前基地並無聯絡道路可與聯外道路互相連接，以供出入
　　　　　　使用。
　　　　　2.基地附近缺乏充足之停車空間。
　　對策：1.拓寬及延伸基地北側之既有道路，予以連接102號縣道，
　　　　　　作為主要出入道路使用。
　　　　　2.加強區內停車設施規劃，以滿足小客車、機車及遊覽車之
　　　　　　停車需求。

(二)課題二：基地地形落差較大，開發利用不易

　　說明：本區地處濱海地區，緊鄰大屯山及大屯溪，受到地殼變動的
　　　　　影響，地形落差較大，整體地勢近似階梯狀，並不平坦。日
　　　　　後在規劃設計時若想保留地區特性，不作大規模整地，則應
　　　　　加以妥善規劃。

　　對策：1.配合地形，運用植栽及景觀設施，以創造空間效果及豐富
　　　　　　的視景，並改善不良之地形。

　　　　　2.配合溪谷及山坡地地形特色，提供多樣化之景致及遊憩活
　　　　　　動。

　　　　　3.有關植栽及景觀設施應配合地形妥善規劃。

(三)課題三：生活用水及產業用水之供應水源應設法取得

　　說明：1.目前本地區之自來水供水普及率約為 45 ％，其餘大部分
　　　　　　均是抽取地下水來使用。

　　　　　2.本基地面積廣達 50 公頃，除部分規劃作為住宿與餐飲服
　　　　　　務區使用外，其餘大部分土地建議應廣為造林，以涵養水
　　　　　　源，並達到改善自然環境品質及塑造本地區整體意象之目
　　　　　　的。因此除了住宿與餐飲服務區之生活用水外，廣大之造
　　　　　　林地亦需要大量的水源來供應。

　　對策：1.生活用水方面應向台灣省自來水股份有限公司申請供應自
　　　　　　來水。

　　　　　2.產業用水方面則可利用溪流及生態湖泊（滯洪沉砂池）之
　　　　　　蓄水來供應。

(四)課題四：如何克服氣候環境條件對休閒農場遊憩活動之限制

　　說明：1.本地區年平均風速約為每秒 5 公尺，各月平均風速以 11
　　　　　　月最高，約每秒 6.0 公尺。

　　　　　2.受季風影響，本地區之降雨主要集中在 5 至 9 月，各月平

均降雨量均在 100 公釐以上。

3.根據歷年資料統計，侵襲本省之颱風路徑主要共有 6 條，其中以經過高雄、屏東之路徑率最高；而颱風於全年各月份侵台之機率分布，則以 7 至 9 月間最高。

對策：1.審慎評估適合當地環境條件之休閒遊憩活動，並利用規劃設計之手法，以克服或減輕氣候條件所帶來之限制。

2.利用當地之氣候環境條件，規劃適當之休閒遊憩活動，以凸顯當地特有之環境特色。

3.引進室內型的遊憩設施與活動，以克服氣候條件的限制，並增加本計畫區之遊憩吸引力。

4.彈性調整營運時間，利用天候不佳時進行區內之維修與更新工作，以確保設施設備之完善，增進遊客之遊憩體驗品質。

(五)課題五：如何進行完善之景觀資源規劃，以彰顯休閒農場之資源特色

說明：本規劃區位於拔西猴溪上游，因溪谷水質清澈，為其主要之景觀資源，因此應善加利用其優點加強規劃，以塑造其獨特之遊憩意象與活動。

對策：1.規劃適當的休閒與遊憩設施，並配設完善之遊憩服務設施與設備。

2.善加利用規劃區內之山林及溪谷景觀，建立親山、親水性之遊憩活動。

3.加強拔西猴溪周邊之生態保育與復育工作，以增加規劃區生態之多樣性，並規劃相關生態遊程，作為學校課外教學之主要教材與場所。

(六)課題六：部分溪流及溝渠整治，未考慮生物棲息之環境需求

說明：規劃區內部分溪流及溝渠之整治，係利用水泥或石塊堆砌而

成，並未考慮生物對於水域環境之生活與棲息需求。

對策：1.規劃區內水域環境之整治，建議採用生態工法、近自然工法、自然工法等方式進行設計，創造多孔隙之生物棲息空間。

2.對於自然水體，尊重其存在形式，避免非必要之人工干預。

3.在拔西猴溪沿岸及各據點間利用「水與綠」創造其生態廊道，以提供多樣性生物棲息空間，而達到穩定生態系統之效果。

(七)課題七：加強居民參與，廣納居民意見

說明：1.未來基地開發應考量周遭居民之參與性，並讓當地居民能共享基地開發所帶來之效益。

2.基地開發應避免影響當地居民原有之生活方式以及生產型態。

對策：1.規劃及開發過程中應加強民眾參與之管道與機會，廣納地區居民之意見。

2.以「不破壞自然生態環境」、「不影響居民生活方式」、「不大幅改變生產型態」與「不背離地方產業文化」等為規劃開發之原則。

3.協助當地居民調整產業型態，朝向休閒產業發展，以因應加入 WTO 後之產業衝擊，並可共享基地開發所帶來之效益。

第 3 節　規劃目標與策略

　　規劃目標是研訂休閒農場規劃設計構想及環境資源開發利用之指導原則，亦為規劃替選方案擬訂與評估選擇之依據。所謂目標是對於規劃

作業本身之積極性作為，目標乃指要達成規劃本身所預設之目的（李銘輝、郭建興，2000）。

一、規劃目標與策略之研擬步驟

在規劃目標訂定過程中，除了專業規劃單位之研擬外，廣泛的討論以及各不同領域之專家學者、團體與居民的參與更是必要，如此研訂出之規劃目標才能周延。茲依據相關案例及文獻，將休閒農場環境規劃目標與策略之研擬步驟說明如下：

(一)研擬規劃目標

規劃目標是一切規劃的基礎，亦是休閒農場投資經營者訂定策略之重要依據；規劃目標之擬訂可視休閒農場規模大小劃分為總體部門及個體部門目標；而環境規劃之目標可從計畫性質、相關政策及法令、上位及相關計畫、資料調查分析結果、解決潛在問題或預期未來發展之遠景等方面來探討。

(二)研擬標的

研擬標的之目的在於將環境規劃目標的內容更明確化或具體化，因此可將目標達成的具體內容，如人口、產業、土地使用、交通運輸、公共設施、環境景觀、開發管理等方面加以細分與描述；其研擬方法除參考相關文獻資料外，部分則需輔以量化指標來擬訂。

(三)研擬發展策略

發展策略擬訂之目的在將前述之標的轉化成一種可以執行之方式，以作為規劃設計構想研擬之主要參據。

二、規劃目標與策略之陳述方式

上述目標至策略之轉化過程雖然繁複，但卻是非常重要，它將可使得整個規劃成果得以付諸實行。茲依據前述步驟，舉例說明規劃目標與

策略之陳述方式如下：

(一)目標一：維護自然景觀資源，建立兼具保育及遊憩之休閒農場風格

說明：本基地大部分屬於山林景觀，因此在規劃時應著重自然生態資源系統之保護，而且對於區內遊憩資源利用、土地使用及公共設施建設等應配合景觀環境，避免良好景觀資源遭受破壞。而為使遊客享受高品質之遊憩活動，建立休閒農場之獨特風格為必然之舉；故針對本基地現有之山林景觀特色，於規劃設計時必須建立保育與休閒之遊憩風格，作為休閒農場與區外觀光據點競爭之籌碼。

標的：1.以保育重於開發為原則，儘量維護休閒農場之自然生態資源特色。
2.遊憩設施規劃應配合特有之山林景觀環境。
3.利用休閒農場之自然景觀特色，建立獨特之遊憩風格。
4.訂定合理的環境承載量及發展導向策略。
5.提供良好的解說設施，使教育與遊憩融合為一，促使遊客建立維護自然景觀之觀念。

策略：1.以大環境保育、小據點開發之原則，確立景觀資源之區位與範圍。
2.對環境敏感地區加強自然保育，以不開發為原則。
3.為維護自然景觀與加強水土保持，休閒農場應以低密度進行開發。
4.遊憩設施之設置，考量活動承載量，避免活動過度集中。
5.各項遊憩設施之設置（建築造型、色彩、材料等）應考量與自然生態與環境景觀之融合。
6.設立自導式步道，設置完善生動、活潑的環境景觀解說設施，配合人行動線的規劃，使遊客於遊憩活動中，自然建立起資源保育的觀念。

(二)目標二：建立完整之休閒遊憩系統，提升遊憩服務品質

說明：將休閒農場內之遊憩據點連成線的發展，進而由線連成面，
以建立完整之休閒遊憩系統並據以提供必要之公共設施，而
提升遊憩服務品質。又配合休閒農場之特色建立與附近觀光
據點之互動關係，進而形成整體性之空間系統，使觀光發生
互利之效果。

標的：1.整合具有觀光價值據點，規劃適當之遊程體系。

2.加強與附近觀光地區之聯繫。

3.配合休閒農場之遊憩活動需求，加強公共設施與設備之建
設。

策略：1.本農場應以市郊型自然環境體驗為經營利用之前提，使休
閒農場發展成為地區之自然風景欣賞點。

2.因應休閒農場之地形景觀環境，以具特色的步道系統，串
連區內之主要遊憩資源，以塑造出多變化的景觀及遊憩活
動特色。

3.統合系統內或跨系統間的遊憩點，配合遊憩導引系統，規
劃不同日程、遊程之旅遊行程。

4.區內之公共設施與設備舉凡供水、排水、電信、電力、垃
圾桶、座椅、涼亭、廁所、停車場等應妥善規劃與配置。

(三)目標三：配合鄰近地區之山林資源，促進自然及人文資源之多
元化利用

說明：本基地目前並未經適當規劃，導致基地及周邊山林自然景觀
資源無法有效利用，故擬就休閒農場本身之資源配合其周邊
地區之山林景觀共同開發，以促進該區之人文與自然資源之
有效利用，增加休閒農場之吸引力。

標的：1.結合遊憩、知識性與學習性，以心靈精神生活的提升為目
標。

2.形塑休閒農場之資源特色，發展不同的遊憩體驗。

3.結合當地自然景觀與民俗文化活動以塑造休閒農場之遊憩特色。

策略： 1.於適當遊憩據點，設置動態展示或靜態解說標示，提供遊客瞭解休閒農場之自然及人文景觀特色。

2.依休閒農場內各據點之自然性及可供活動之特性，加以分類。

3.自然景觀豐富之地區，宜發展以山林型為主之遊憩活動。

4.基於多樣化遊憩體驗，提供半日或一日之遊程。

(四)目標四：建立完善之開發經營管理體系，以發揮執行之功能

說明：計畫之執行推動須有一套健全實施體系，而健全之實施體系則有賴完善的經營管理系統以及推動發展之指導方針。

標的： 1.建立健全之經營管理組織，以推動休閒農場遊憩事業之發展。

2.訂定完善之經營管理系統及執行體系。

策略： 1.建立完善之經營管理組織體系與經營管理計畫。

2.研判休閒農場內各據點之發展潛力，建立優先發展次序。

3.擬具具體執行方針，增進休閒農場開發之可行性及營運成效。

4.加強協調各相關單位之配合，以利休閒遊憩事業之開發。

關鍵詞彙

規劃課題

對策

規劃目標

標的

策略

自我評量

一、請試述休閒農場環境規劃可能面臨之課題。

二、請試述休閒農場環境規劃課題與對策之研擬步驟。

三、請試述休閒農場環境規劃目標與策略之研擬步驟。

第**8**章

休閒農場之規劃設計構想

本章主要在於引導規劃者藉由前述各章節之調查與分析結果，研訂休閒農場未來之發展機能定位，並提出休閒農場活動空間之規劃設計構想。

第1節　發展機能定位

藉由環境現況與基本資料之調查與分析作業，將可發掘休閒農場未來發展之潛力與限制條件，並可依據這些發展潛力與限制條件之分析，決定休閒農場之未來發展機能定位。

一、發展潛力與限制分析

依據前述各章節對於休閒農場內部及外部環境現況及市場資訊之調查與分析作業，規劃者將可嘗試從休閒農場之內部環境中，確認休閒農場投資者及農場本身之環境條件具有哪些發展優勢（strength）或弱點（weakness），而在休閒農場之外在環境中又可能會面臨哪些發展機會（opportunity）與威脅（threat）。而前述一系列之發展潛力與限制分析過程，一般簡稱為 SWOT 分析（請參見**圖 8-1** 或**表 8-1** 所示）。

有關休閒農場之內部環境分析作業，主要可分為兩大部分：首先為探討休閒農場投資或經營者之企業體質，亦即瞭解投資者或經營者之組織架構、財務狀況、行銷及推廣能力等；其次則分析休閒農場本身之自然及實質環境條件（諸如地質、地形、水文、動植物生態、土地使用、交通運輸、公共設施等）；而藉由前述之分析作業將可瞭解休閒農場未來之發展究竟有哪些優勢與弱點。

而在外部環境分析作業方面，則主要在於探討政府相關政策、相關法規、重大及相關建設、社會環境、經濟環境、相關產業、居住人口、就業人口、市場需求等內容，企圖從中分析休閒農場未來開發所可能面臨之機會與威脅。

SWOT 分析的主要目的在於透過對休閒農場發展潛力與限制條件之

圖 8-1　發展潛力與限制條件（SWOT）分析示意圖

資料來源：修改自李銘輝、郭建興（2000）。《觀光遊憩資源規劃》。台北市：揚智文化。

分析，研訂休閒農場之未來發展機能定位，以期能滿足遊客多樣化之遊憩體驗需求，並創造出休閒農場經營之最佳效益。而 SWOT 分析作業必須持續不斷地進行，無論是在休閒農場內部環境或外部環境遇有重大變化時，都必須分析其所面臨環境之潛力與限制條件，作為修正休閒農場投資建設及經營管理之參據。

表 8-1 發展潛力與限制分析（SWOT）表

SWOT 分析			內在環境			
			優勢（strength）		劣勢（weakness）	
			分析項目	說明	分析項目	說明
			地形及坡度		地形及坡度	
			地質及土壤		地質及土壤	
			水文		水文	
			氣候		氣候	
			其他		其他	
外在環境	機會（opportunity）		SO1：		WO1：	
	分析項目	說明	SO2：		WO2：	
	政府政策		SO3：		WO3：	
	相關法規		SO4：		WO4：	
	相關計畫		…		…	
	市場需求					
	其他					
	威脅（threat）		ST1：		WT1：	
	分析項目	說明	ST2：		WT2：	
	政府政策		ST3：		WT3：	
	相關法規		ST4：		WT4：	
	相關計畫		…		…	
	市場需求					
	其他					

資料來源：本書作者整理。

二、發展機能定位

透過前述之發展潛力與限制條件分析，規劃者可依據投資開發者之經營目標以及潛在遊客之遊憩需求，決定休閒農場所要提供之遊憩活動與設施，期能滿足潛在遊客的需求外，亦可滿足投資開發者之預期效益。因此，有關休閒農場發展機能定位之主要目的乃在於尋找：

(一)市場未來發展趨勢與競爭優勢

休閒農場環境規劃必須考量遊客之實際需求，而以滿足遊客之休閒

遊憩體驗為休閒農場未來發展與經營之導向。在競爭激烈之休閒遊憩市場中，為使休閒農場能擁有較大之市場占有率，並創造更高的休閒遊憩需求，投資經營者及規劃者除需瞭解休閒農場所在區位環境中究竟有哪些競爭者外，亦應瞭解影響休閒遊憩市場之總體環境因素究竟有哪些。因此，投資者及規劃者必須以休閒農場所在區域之總體環境及各相關遊憩據點之營運狀況為其市場研究之參考基準，透過市場調查以獲取相關之市場資訊，進而瞭解休閒遊憩市場之趨勢與動態，作為休閒農場角色功能定位之參考。

(二)目標市場

在進行休閒農場之角色機能定位時必須考量其所選擇之目標市場，亦即考量如何針對特定之區隔市場，規劃及設計出符合其遊客使用需求之休閒遊憩產品。當規劃者在將整體遊憩市場劃分為許多不同之區隔市場後，將會發現許多不同之市場發展機會，規劃者必須透過市場選擇找出最佳之目標市場，以便能在所選擇之市場區隔上成為領導品牌者（有關休閒農場之市場區隔分析方式請參見第5章第3節）。

(三)市場發展策略

在決定休閒農場之目標市場後，便須針對休閒農場之使用方向進行定位，期能提供最佳之遊憩服務以滿足遊客之遊憩體驗需求。規劃者必須決定休閒農場要提供何種類型之遊憩活動或設施、如何確保休閒農場之經營收益，以及何時開始進行休閒農場之開發與營運等等；而依據所選定目標市場之遊客偏好，在休閒農場內究竟要規劃哪些遊憩活動或設施、其設置規模及數量如何、各種活動彼此間之關係與分布位置如何、如何透過相關促銷方式以吸引遊客到訪，以上種種均為定位休閒農場使用機能時必須重視的課題。

第 2 節　休閒農場遊憩活動分類與分析

　　本部分主要說明休閒農場相關遊憩活動之分類，並針對各類遊憩活動之特性進行分析，以期能決定未來休閒農場計畫引入之遊憩活動類別。

一、休閒農場之遊憩活動分類

　　有關休閒農場之遊憩活動類型，主要依循休閒農場內所擁有之農業生產、農民生活及農村生態等三生資源而衍生；由於各個休閒農場之資源條件、經營管理方式、遊客需求以及整體規劃之差異，使得每個休閒農場所可引入之遊憩活動型態也不盡相同。本書則參考相關文獻及案例，將休閒農場之遊憩活動劃分為如下八大種類型：

(一)農業生產體驗活動

　　乃指與農、林、漁、牧生產有關之遊憩活動，例如農耕作業（鬆土、播種、育苗、施肥、除草……）、農耕機具使用（操作收割機、坐牛車、踩水車、操作耕耘機……）、種植蔬菜、花卉及水果、摘採水果、採茶葉、挖竹筍、剝玉米、放牧牛羊、擠牛奶、釣魚、捕魚蝦、摸蜆、抓泥鰍、農產品加工、農產品分類包裝等。

(二)農民生活體驗活動

　　乃指提供遊客認識及體驗農村日常生活的遊憩活動，例如農莊民宿、農村文物展示、農村文化攝影展、農具展示、盆栽展覽等。

(三)農村生態體驗活動

　　乃指教育遊客認識農村各種自然及動植物生態環境之遊憩活動，例如認識螢火蟲、青蛙生態教學、獨角仙的成長、植樹造林、水土保持教

室、自然生態教室等。

(四)農村休憩賞景活動

即以觀賞農村現有自然環境及景觀資源爲主之遊憩活動，例如日出、夕陽、夜景、浮雲、雨霧、彩虹、高山、河流、瀑布、水田、梯田、茶園、油菜田、草原、竹林、花海、農莊聚落、海浪、湖泊、海灣、鹽田、漁船、舢板等。

(五)農村美食品嚐活動

亦即讓遊客品嚐農村傳統及特色美食之遊憩體驗活動，如竹筍大餐、烤土雞、野味烹調、品茶、鮮乳試飲、地方特產品嚐、野炊、海鮮風味餐、客家傳統美食、烤山豬肉、印紅龜、搓湯圓、做芋圓、搗麻糬等。

(六)慶典及民俗文化活動

乃指讓遊客體驗農村傳統民俗及慶典之遊憩活動，例如寺廟迎神賽會、搶孤、建醮、豐年祭、捕魚祭、車鼓陣、牛犂陣、公背婆、賽豬公、放天燈、賞花燈、舞龍舞獅、皮影戲、歌仔戲、布袋戲、山歌對唱、說古書、雕刻、繪書、泥塑、山歌演唱等。

(七)農村童玩及競賽活動

乃指讓遊客回味及體驗農村童玩，並可藉由相關童玩競賽活動，提高遊客參與之樂趣，例如打陀螺、竹蜻蜓、捏麵人、打水槍、打水井、推石磨、灌蟋蟀、釣青蛙、踢鐵罐、扮家家酒、騎馬打仗、跳房子、放風箏、踩高蹺、玩泥巴、打彈珠、射橡皮筋等。

(八)其他創意活動

乃指依據休閒農場之資源條件，所衍生出的創意活動，如親子壓花DIY、自製餅乾、香草相關製品、水蜜桃季等。

然而一個休閒農場的設置與經營，不是僅提供一個休閒項目，而是

牧草收割體驗（屏東滿州，林孟儒攝）

竹筍採收（桃園拉拉山，林孟儒攝）

雲山水民宿（陳墀吉攝）

青蛙生態教學（基隆草濫地區，謝長潤攝）

農莊花園景觀（澳洲 Hunter Valley Gardens，謝長潤攝）

漁船海釣體驗（苗栗外埔漁港，謝長潤攝）

放天燈（台北平溪，林逸偉攝）

打水井（淡水漁人碼頭，謝長潤攝）

親子壓花 DIY（苗栗夢田香草，謝長潤攝）

拉拉山水蜜桃季（桃園拉拉山，林孟儒攝）

必須從休閒農場之外部環境及農場內部所具備的特色加以分析，結合區域特色及運用現有休閒腹地，並從遊客的角度去思考遊客所要的休閒組合，達到多樣化、精緻化與獨特性，促使農業生產、農民生活、農村生態各個層面均能相互配合，塑造出休閒農場之整體形象，如此才能達到永續經營之目標。

二、遊憩活動特性分析

透過前述第 6 章之土地適宜性分析作業，找出各類遊憩活動於休閒農場內的最適設置地點後，尚需考慮遊客對於遊憩活動之偏好、體驗以

及視覺感受，才能規劃出最佳的土地使用配置方案；因此，本部分擬針對各類遊憩活動之需求特性、相容性以及相關性之分析方法加以說明之。

(一)遊憩活動環境需求特性分析

在確定休閒農場初步計畫引入的遊憩活動後，規劃者便應針對這些遊憩活動進行相關資料之蒐集與分析，以界定各項計畫引入遊憩活動所需之環境特性，進而訂出各項遊憩活動之環境需求、設施需求以及可能產生之環境影響，例如，在休閒農場內規劃露營活動時，便應先對露營活動之環境需求作一番瞭解，並先釐清露營活動場地之配置原則及場地需求，如坡度應在 2 ％至 5 ％之間、土壤應選擇排水良好的地區、最好靠近水源以及應考慮營帳地、營火場、餐桌、道路、供水及衛生設施等用地面積之需求等等。

(二)遊憩活動相容性分析

在瞭解各種不同遊憩活動的環境需求後，接下來便可針對各項遊憩活動進行靜動態分析、自然度分析、相容性分析以及相關性分析。

❀ **遊憩活動靜動態尺度分析**

依據休閒農場環境規劃及分析之需要，可將各類遊憩活動之靜、動態程度區分為不同的等級（例如-3 ～ +3 、-5 ～ +5），規劃者可依據對各項遊憩活動的觀察或體驗，定義其靜、動態尺度以為遊憩活動規劃之參考（請參見**表 8-2** 所示）。

❀ **遊憩活動自然度分析**

亦即依據各項遊憩活動或設施所需之環境自然特性（自然－人工化尺度）進行分級；規劃者可綜合分析各項遊憩活動之設施需求、交通可及性、舒適性、資源利用型態等因子後，定義出各類遊憩活動之自然化尺度（請參見**表 8-3** 所示）。

❀ **遊憩活動相容性分析**

綜合考量前述各項遊憩活動之靜、動態尺度以及自然度後，則可分

表 8-2　休閒農場內各類遊憩活動之靜、動態分析表（舉例）

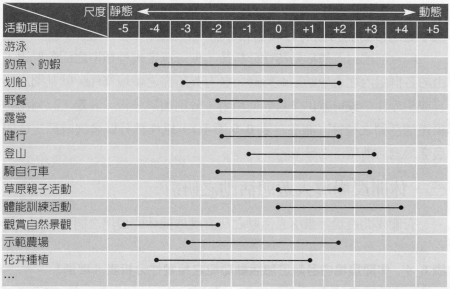

資料來源：本書作者整理。

表 8-3　休閒農場內各類遊憩活動之環境自然度分析表（舉例）

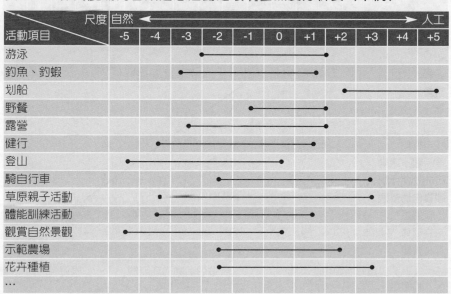

資料來源：本書作者整理。

析出各類遊憩活動之相容性，並可作爲休閒農場內各項遊憩活動配置之參考（請參見**表 8-4** 所示）。

❀. 遊憩活動與活動特性相關性分析

　　綜合前述對遊憩活動特性分析後，則可選定幾種類型之活動群組；由於各群組內之遊憩活動進行時，各有其所需之環境條件，就其間之相容或相斥性，或可兼供多目標使用者，分別加以分析、評定，以列出各項遊憩活動之特性（請參見**表 8-5** 所示），以作爲分區發展時評定休閒農場最適活動項目之參考。

三、休閒農場導入遊憩活動之研訂

　　有關休閒農場計畫引入活動之研訂應依據休閒農場之開發目標、景

表 8-4　休閒農場內各類遊憩活動功能之相關性分析表（舉例）

活動功能	游泳	釣魚、釣蝦	划船	野餐	露營	健行	登山	騎自行車	草原親子活動	體能訓練活動	觀賞自然景觀	示範農場	花卉種植	森林體驗
游泳														
釣魚、釣蝦	−													
划船	−	−												
野餐	○	+	+											
露營	+	+	+	+										
健行	○	○	○	+	+									
登山	○	○	○	+	+	+								
騎自行車	○	○	+	+	+	+	○							
草原親子活動	○	○	○	+	+	+	+	+						
體能訓練活動	○	○	○	○	+	+	+	+	+					
觀賞自然景觀	○	○	○	−	+	+	+	+	+	+				
示範農場	○	○	○	+	○	○	○	○	+	+	+			
花卉種植	○	○	○	+	+	+	+	+	+	+	○	+		
森林體驗	○	○	−	+	+	+	+	○	+	+	○	○	○	

註：「＋」表遊憩活動功能不衝突；「○」表遊憩活動功能無關；「−」表遊憩活動功能相衝突。

資料來源：本書作者整理。

表 8-5 活動項目與活動特性相關矩陣表（舉例）

活動項目	活動特性	野外體能訓練	羽毛球	健行	團體活動遊憩	兒童遊戲場	野餐	攝影	寫生	參觀植物生態	釣魚	露營	自然探勝	自行車活動	觀賞動物	餐飲服務	販賣服務	住宿服務
適合對象	老年人		※		※		※			※	※			※	※	※	※	※
	中年人	※	※	※					※	※	※		※	※	※	※	※	※
	青少年	※	※	※			※	※	※	※	※		※	※	※	※	※	※
	兒童	※		※	※	※		※							※	※	※	※
適合遊客群組	團體式	※	※	※	※	※	※			※	※		※	※	※	※	※	※
	家庭式	※	※	※	※	※	※			※	※		※	※	※	※	※	※
	結伴	※	※	※	※	※	※			※	※		※	※	※	※	※	※
	單身						※			※	※		※	※				
利用適當時間	春	※	※	※	※	※				※	※		※	※	※	※	※	※
	夏						※	※	※	※	※	※	※	※	※	※	※	※
	秋	※	※	※	※	※				※	※		※	※	※	※	※	※
	冬	※	※	※	※	※								※	※	※	※	※
消費額	高								※								※	※
	中										※	※				※	※	
	低	※	※	※	※	※	※	※		※	※		※	※				
資源特性	地形 平坦地	※	※	※	※	※				※	※			※	※	※	※	※
	地形 緩坡地	※		※														
	氣候									※	※		※					
	植生									※	※		※					
景觀	佳								※	※	※	※	※	※				
	中				※			※			※		※		※	※		※
	可	※	※		※	※											※	
自然改變度	大																※	※
	中	※	※	※	※								※			※		
	小			※			※		※	※	※		※	※	※			
利用時間	1hr 以內	※															※	
	1-2hr		※			※			※						※	※		
	2-4hr										※		※		※			
	4hr 以上											※						※

註：※表示具有相關性。

資料來源：修改自李銘輝、郭建興（2000）。《觀光遊憩資源規劃》。台北市：揚智文化。

觀及遊憩資源特性以及潛在遊客之遊憩需求,並經由前述之遊憩活動分類及特性分析後予以決定之;有關休閒農場之活動導入分析架構請參見**圖8-2**所示。

四、活動設施需求種類之確立

經由前述的分析作業決定休閒農場所要引入之遊憩活動後,便可將各類遊憩活動項目予以區分為主要活動與附屬活動,並可依各類主要活動及附屬活動的需求,規劃及設計其所需之設施與設備項目,茲說明如下:

(一)主要設施

遊客在從事各種遊憩活動時均需有相對應之使用設施與設備,而這些設施與設備則可分主要設施及次要設備,例如游泳活動所需要之主要設施與設備為更衣室、沖洗設備、置物櫃以及安全設施,而釣魚活動所需之設施則為魚池、座椅等。

(二)附屬設施

除了前述之主要設施外,在活動過程中可能會發生一些附帶衍生之活動,例如遊客諮詢、廁所、停車等,這些活動也需要有相對應之附屬設施與設備;其項目一般包括:

1. 公共設施:例如停車場、步道系統、解說系統、休憩桌椅、垃圾筒等。
2. 公共設備:例如自來水供應、供電照明系統、消防系統、通訊系統、廣播系統、飲水機或自動販賣機、排水系統等。
3. 管理設施:如遊客服務中心、收費亭、安全防災系統、環境監測系統、維修系統(包含環境維護與機件維修)等。

依據前述之分析,茲舉例說明某個休閒農場內各類遊憩活動之主要設施與附屬設施需求如**表8-6**所示;而各類遊憩活動所需之基地條件與

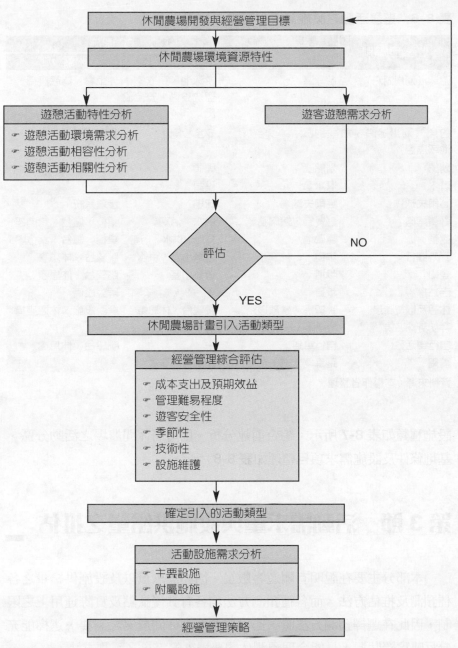

圖 8-2 活動導入分析架構示意圖

資料來源：本書作者整理。

表 8-6　遊憩活動之設施需求一覽表（舉例）

遊憩活動類別	遊憩分區	遊憩設施	
		主要設施	附屬設施
游泳（河川湖泊）	游泳區	游泳池、更衣室、盥洗設備、安全設施	停車場、休憩座椅
釣魚（河川湖泊、魚池或魚塭）	垂釣區	安全設施	休憩座椅
划船	划船區	碼頭	--
潛水	潛水區	碼頭	--
高爾夫球	高爾夫球場	球場	步道系統
野餐烤肉	野餐區、烤肉區	供水、浴廁	桌椅、爐台、烤肉架
露營	露營地	營地、供水、浴廁	桌椅、爐台、集合場
野外健行	步道	避難小屋、供水	眺望台、休息亭
登山	步道	避難小屋	眺望台、休息亭
自然探勝	步道	--	解說設備
休憩及觀賞風景	眺望區、景觀道路	眺望台、休息處	解說設施、休憩座椅
拜訪寺廟名勝	寺廟區、古蹟區、名勝	解說設施	--
自行車活動	自行車道	----	眺望台、休息處
騎馬	跑馬場	跑馬道、馬廄	--

資料來源：本書作者整理。

設施種類如**表 8-7** 所示；綜合前述分析，則可將休閒農場之活動分區、基地條件及設施需求項目整理如**表 8-8** 所示。

第 3 節　活動需求量與設施供給量之推估

　　本部分主要在說明有關遊客數量、活動需求量以及設施供給量之各種預測及推估方法，而各種預測方法均各有其優缺點及實際運用上之限制，因此在選擇預測方法時，必須依據個別休閒農場之需要，選擇能充分反映實際狀況，且能合理預測休閒農場實際需求之預測方法。

表 8-7　遊憩活動之基地條件與設施需求一覽表（舉例）

遊憩活動項目	基地條件	應有設施
野餐	景致優美；宜有高大喬木與柔軟草地；並有步道可到達	野餐設施、服務中心、衛生設備、廢棄物處置場所
露營	地勢平坦；排水良好；地面質地細如草坪；距水源地近；宜有高大遮蔽樹木	露營設施、衛生及浴廁設施、廢棄物處理場、停車場
健行	自然景觀良好；坡度平緩	步道系統、休息涼亭、座椅
登山	自然景觀優美；地勢起伏不拘	登山步道、解說設施
體能訓練活動	坡度 5 %-30 %；地形富變化；宜有草坪及大喬木	體能活動設施、安全設施及相關服務設施
觀賞野生動植物	具有特殊野生動植物景觀者	步道系統、防止破壞野生動植物措施、解說設施
觀賞自然景觀	景觀優美；視野開闊；地形富變化	道路系統、步道系統、眺望台、解說設施
乘車賞景	景觀優美；視野開闊；地形富變化	道路系統、停車場、景觀良好地設眺望亭台（考慮坡度、地質開發之安全性）
度假住宿	景觀優美；可及性高；可與其他活動區相鄰接	停車場、旅館、林間小屋、公共設施及相關服務設施；林間小屋與旅館建造時應考慮安全性與造型設計，又必須避免對鄰近景觀造成太大之視覺衝擊
划船	水流速度和緩；水流平靜無漩渦與逆流；景觀優美之河域	設置小碼頭與服務中心，管理停放或出租船隻
河濱釣魚	景觀優美；魚群聚集之河濱；若有遮蔽樹或設施則更佳	位置良好之河濱地區可設置釣魚專用區
游泳戲水	溪水水質清澈；無危險暗流、漩渦及亂流；深度適中	更衣、沖洗及衛生設備
抓蝦	溪河深度適中；清澈無暗流、漩渦、亂流，蝦蟹聚集地區	
研究生態地形	地形、地質、自然生態特殊之地區具研究及教育價值者	解說設施，並能充分提供遊憩者資料，達寓教於樂之目標

資料來源：本書作者整理。

表 8-8 遊憩活動分區之設施需求分析表（舉例）

活動分區	基地條件	主要設施	附屬設施
1.農牧研究發展區	• 腹地廣大平坦之農園	• 農牧生產設施 • 教學中心	• 解說設施 • 諮詢服務
2.示範農場	• 土壤肥沃適宜栽種農產品 • 地勢平坦之農牧用地	• 農作培育應有設施 • 蔬果特產育種中心	• 解說設施 • 諮詢服務 • 除蟲設備
3.花卉栽種區	• 土壤肥沃適宜栽種花卉 • 地勢平坦之農牧用地	• 花卉培植應有設施等相關設施 • 花卉研究育種中心	• 解說設施 • 諮詢服務 • 花卉排列架 • 除蟲設備
4.草原親子活動區	• 豐盛的草原及茂密的樹木 • 地勢平坦、地表平滑順暢	• 安全設施 • 簡單的遊樂設施	• 休息場地
5.森林體驗區	• 茂密樹林	• 休憩涼亭 • 休閒步道 • 安全設施	• 樹種解說設施
6.露營	• 地勢平坦 • 排水良好 • 地面質地細緻如沙、草地 • 距水源地近 • 宜有遮蔭樹木	• 營地 • 供水設施 • 浴廁	• 桌椅 • 爐台 • 營火場 • 管理中心
7.野餐、烤肉	• 景致優美 • 宜有植栽樹蔭及草地 • 區內步道便利	• 供水系統 • 浴廁	• 桌椅 • 爐台、烤肉架 • 廢棄物處理場 • 服務中心
8.野外體能訓練	• 坡度在 5 %-30 %間 • 地形富變化 • 宜有草坪及高大樹木	• 體能活動設施 • 安全設施	• 相關服務設施
9.觀景區	• 視野廣闊 • 景觀優美 • 特殊自然生態環境	• 休憩涼亭 • 樹蔭	• 解說諮詢 • 步道
10.戲水區	• 溪水水質清澈 • 無危險暗流、漩渦、亂流 • 深度適中	• 供水沖洗設備	• 衛生設備
11.釣魚、抓蝦場	• 溪流深度適中 • 清澈無暗流漩渦 • 有蝦蟹聚集之地	• 釣魚突堤	• 休息區

資料來源：本書作者整理。

一、遊客量推估

遊客量之預測方法很多，規劃者可依據其資料蒐集之難易程度及實際需求，選擇適合休閒農場未來規劃設計及發展所需之預測模式，以下則針對幾種常用之預測模式加以說明：

(一)時間數列分析模型

時間數列分析模型又稱為趨勢延伸法，主要是依據某地區歷年遊客數量之變動趨勢預測未來之遊客量；此模型係假設影響以往遊客量變動趨勢之因素在預測年期內仍維持相同之變動趨勢。故假設旅遊人次（V）為時間（T）之函數，其方程式可表示如下：

$$V = f(T)$$

式中 f 代表某種函數，實際運用時此函數可以是線性函數、多項式函數、指數函數或推理函數等，端視其變動趨勢而定。

此模型較適合於預測年度不長且環境條件沒有變化之地區，但並不適用於未開發地區，或是至目前為止其趨向資料不顯著的地區。

此外，針對時間數列分析模型之相關改進方法則稱為四季移動平均法（moving average method），此方法可消除數列的循環變動及不規則變動，由於數列平均的結果，數列中的過大與過小的數字可互相補償，能使平均數成為一種適中而正常的量數，如此繪成之曲線，將比由數列所繪得者來得和緩而平滑。此種預測方法綜合了移動平均法及數學方程式法，來推估未來各年之旅客人數，因此利用休閒農場歷年之季別遊客人數資料，就其季別成長趨勢並考慮休閒農場之發展潛力，然後視休閒農場現有資料特性，分別選定最佳之迴歸模式，逐季估算而求出休閒農場正常成長下各年之全年遊客人數。其數學公式如下：

$$Y = A + BX$$

式中，Y：代表季別估計值

X：代表時間變動之因素

(二)多元迴歸分析模型

多元迴歸分析模型係將所有可能影響旅遊人次（V）之影響因素（X_i）均予以列入計算；其公式如下：

$$V = b_0 + b_1X_1 + b_2X_2 + \cdots + b_iX_i + \cdots + b_nX_n$$

b_i：常數

此模型由於考慮因素可配合資料取得而作適度調整，因此較能符合個別休閒農場之預測需求；一般而言，其影響因素較重要者有休閒農場之規模、休閒農場本身之遊憩資源吸引力、區位及交通條件、遊憩設施品質、服務品質等等。

(三)引力模型

引力模型源自於牛頓力學中之萬有引力定律，其應用於分析遊憩旅次時之基本型式如下：

$$V_{ij} = G \times (P_iA_j \div D_{ij}^{\alpha})$$

式中 G 及 α 是本模型所要估計之參數值，V_{ij} 乃指由 i 城市至 j 遊憩區之遊客數量，P_i 是 i 城市之人口相關變數，D_{ij} 是描述 i 城市至 j 遊憩區之空間阻隔相關變數。引力模型又可細分為旅次產生模型、旅次分派模型、綜合模型及貫性模型；這些模型主要是針對基本引力模型加以修正，使模型更能反映出真實的情況。

(四)機會模型

機會模型又可細分為阻隔機會模型與競爭機會模型，分別代表兩種不同之機率函數；機會模型係利用統計學之機率觀念來預測休閒農場之旅遊人數。其預測公式如下：

$$Pr(S_j) = e^{-LD} - e^{-L(D+D_j)} \cdots\cdots\cdots\cdots\cdots (A)$$

$$Tij = Ai\,Pr\,(Sj)\cdots\cdots\cdots\cdots\cdots \text{（B）}$$

式中，Tij ：i、j 兩區間之旅遊旅次

　　　Pr (Sj)：由 i 至 j 之機率

　　　L ：常數

　　　D ：到達 j 區以外地區之旅次

　　　Dj ：到達 j 區之旅次

(五)總量分配模型

　　總量分配模型乃係先預測較大區域之遊憩需求總量，然後再參考在此大區域內各遊憩據點現有遊客數量之比例，預測未來休閒農場可能之遊客數量。其計算公式如下：

$$V = P \times T \times R1 \times R2$$

式中，V ：為該休閒農場之遊客數量

　　　P ：為台灣地區 12 歲以上人口數量

　　　T ：為台灣地區 12 歲以上人口之平均每年旅遊次數

　　　R1 ：為在該縣市各休閒農場或遊憩區從事旅遊活動之比例

　　　R2 ：為在此休閒農場從事旅遊活動人次占該縣市各休閒農場或遊憩區從事旅遊活動總人次之比值

(六)飽和承載量法

　　飽和承載量法主要以預估休閒農場內各項遊憩活動在休閒農場本身遊憩資源特性下之最適遊憩承載量為其最大之飽和遊憩量。計算公式如下：

$$MIC = ORCC \times A(or\ L)$$
$$MDC = MIC \times TR$$
$$MYC = MDC \times N$$
$$Y = \Sigma\ MYC$$

式中，MIC ：瞬間承載量

MDC ：最大日承載量

MYC ：最大年承載量

ORCC ：最適承載量

A or L ：面積或長度

TR ：週轉率

N ：全年適合該遊憩活動之日數

Y ：休閒農場全年各項遊憩活動之總承載量

此模型主要在於決定休閒農場之最適承載量，以期能確保遊憩之體驗品質與設施之環境品質。

二、活動需求量推估

一般適合於休閒農場內進行之休閒遊憩活動種類相當多，但是受限於活動特性及資源與設施供給之限制，並非所有活動均可在全年提供，有些遊憩活動較適合於夏天在室外從事，例如游泳、戲水……；而有些遊憩活動則只能在冬天才能享受，例如賞雪、滑雪……；當然也有些活動則較不受季節的影響，例如釣魚、露營或其他室內遊憩活動等。因此，每一種休閒遊憩活動均可能有所謂之旺季與淡季之分別。

然而從休閒農場資源供給之立場而言，應以滿足遊客在活動旺季時之遊憩需求，亦即遊客在旺季仍能在休閒農場享受高品質之遊憩體驗為前提。因此在估計休閒遊憩活動需求時便需分別考量各項活動之淡、旺季需求。再者各項休閒遊憩活動，因其性質不同，遊客持續參加各項活動之時間也不同：有的活動持續時間較長，例如露營、釣魚等，通常此資源或設施在一天內只能供一個團體或遊客使用；有些活動在一資源或設施區內之活動持續時間較短，例如登山健行，遊客一旦經過便不再占有該資源或設施內之空間。因此在推估空間量需求時亦應考量此一特性，亦即應考量遊憩資源或設施之使用週轉率。有關各項遊憩活動之適合季節、尖峰日（星期例假日）活動比率及轉換率等資料整理如**表 8-9**所示。而綜合前述之分析，可將活動需求量之計算公式說明如下：

表 8-9　各類遊憩活動之合適季節、星期例假日活動比率及轉換率一覽表

活動別	活動季節	星期例假日活動比率（%）	星期例假日數	轉換率
游泳（海濱）	6-10 月	60	46	1.5
游泳（河川湖泊）	6-10 月	48	46	1.5
潛水	6-10 月	50	94	2.0
釣魚（魚池或魚塭）	全年	53	94	1.8
釣魚（海濱）	全年	46	94	1.8
釣魚（其他場所）	全年	54	94	1.8
划船	全年	50	46	6.0
乘坐遊艇	全年	50	94	2.0
操作帆船	全年	50	94	--
高爾夫球	全年	43	94	2.0
野餐烤肉	全年	72	94	1.5
露營	全年	45	94	1.0
野外健行	全年	53	94	5.0
登山	全年	42	94	3.0
自然探勝	全年	53	94	5.0
休憩及觀賞風景	全年	42	94	5.0
拜訪寺廟名勝	全年	42	94	5.0
自行車活動	全年	60	94	7.0
駕車兜風	全年	62	94	--

註：轉換率係指觀光遊憩資源或設施在一日內可供輪流轉換使用之次數。
資料來源：修改自李銘輝、郭建興（2000）及李嘉英（1983）。

$$Ts = Aj \times Rs \div S \div Rt$$

$$Aj = \sum_{i=1}^{n} Aij$$

$$Aij = Rij \times Pi$$

式中，Ts ：某項遊憩活動之引入人次

　　　Rij ：個別屬性客層（i）對某項遊憩活動（j）之參與率

　　　Pi ：個別屬性客層（i）之全年旅遊人次

Aij：個別屬性客層（i）對某項遊憩活動（j）之全年參與人次

Rs：星期例假日之活動比率

S：全年星期例假日數

Rt：遊憩資源或設施之使用週轉率

三、設施供給量推估

(一)各類型遊憩活動之空間需求推估

　　有關休閒農場內各類遊憩活動之空間需求推估，可利用前述所推得之尖峰日（星期例假日）遊憩活動人次，乘以各相關活動使用之空間標準（如**表8-10**所示），便可求得各類型遊憩活動之空間需求。

(二)相關服務設施量推估

　　各類遊憩活動決定後，除需推求各類遊憩活動之空間需求量外，亦需進一步推求所欲提供之相關服務設施量，諸如公共設施、公共設備、住宿設施、餐飲設施及停車設施等。其相關推估方式如下：

❀ 停車場

　　停車場數量預估方式，應以休閒農場每日引入活動人次為基礎，考慮各種車輛（大客車、小客車、機車）之使用比率，配合各類活動區配置而成。依據「非都市土地開發審議作業規範」（2005）休閒農場編第5點規定，休閒農場內之停車數量設置基準如下：

1. 大客車停車位數：依實際需求推估。

2. 小客車停車位數：不得低於每日單程小客車旅次之二分之一。

3. 機車停車位數：不得低於每日單程機車旅次之二分之一；但經核准設置區外停車場者，不在此限。

❀ 住宿設施

　　住宿設施之預估方式，亦以休閒農場每日引入活動人次為基礎，預估遊客之住宿率後，考慮休閒農場所計畫提供之房間類型（單人房、雙

表 8-10　各類型遊憩活動使用空間標準表

活動類型	空間標準	資源或設施需求
游泳（海濱）	12.5-20 平方公尺／人	海灘
游泳（河川、湖泊）	3 公尺／人	河岸、湖岸
釣魚	6 公尺／人	魚池、漁塭、河岸、湖岸
划船	500 平方公尺／人	水域
潛水	10 公尺／人	海岸
野餐、烤肉	40-50 平方公尺／人	野餐區
一般露營	70-150 平方公尺／人	露營區
汽車露營	650 平方公尺／輛	汽車露營區
野外健行	80-400 平方公尺／人	步道
登山	80-400 平方公尺／人	步道
自然探勝	30-160 平方公尺／人	步道
休憩及觀賞風景	30-100 平方公尺／人	步道
自行車	50 公尺／人	自行車道
騎馬	20 人／公里	
動物園	25 平方公尺／人	動物園
植物園	300 平方公尺／人	植物園
高爾夫球	0.2-0.3hs／人	高爾夫球場
射箭	230 平方公尺／人	射箭場
休閒農園	15-30 平方公尺／區	休閒農園
牧場體驗、採果	100 平方公尺／人	觀光牧場、果園
小汽車停車	30-50 平方公尺／部	小汽車停車場
大客車停車	70-100 平方公尺／部	大客車停車場
廁所	3-4 平方公尺／個	衛生設備
休憩	1.5 平方公尺／人	休憩室
餐飲	1-1.5 平方公尺／人	餐廳

資料來源：本書作者整理。

人房、家庭房或團體房），便可推求出休閒農場各類型之房間需求數量。

❀ 餐飲設施

　　預估於休閒農場內用餐之旅客比例，考慮餐廳開放時段及平均每位遊客使用時間（週轉率），並考量餐飲及廚房空間之需求，即可推求出休閒農場內餐飲設施之需要面積。

※ 衛生設備數量及面積

有關衛生設備數量及面積之估計，則以休閒農場之尖峰日引入活動人次為基礎，預估使用之週轉率後，予以推求尖峰小時之活動人數；然後再依據男女不同之使用特性與需求，分別估算所需之男生及女生廁所需求量（茲舉例說明如**表 8-11** 所示）。

表 8-11　廁所數量及面積預估表（舉例）

分類項目	人數（人）	廁所（個 / 80人）	單位面積（m² / 個）	小便器（個 / 70人）	單位面積（m² / 個）	洗臉台（個 / 100人）	單位面積（m² / 個）	總面積（m²）
尖峰日遊客數	2,500	--	--	--	--	--	--	--
尖峰小時遊客數	1,500	--	--	--	--	--	--	--
男廁需求量	600	8	1.3	9	0.9	6	0.9	23.9
女廁需求量	900	11	1.3	--	--	9	0.9	22.4
總需求量	--	19	--	9	--	15	--	46.3

註：1.假設尖峰小時週轉率為 60 ％。
　　2.假設男女遊客比例為 4：6。
　　3.各單元空間標準係參考日本建築學會（1988a）。劉淑芬（譯）。《建築設計資料集成第 3 輯》（頁 84）。台北：茂榮圖書有限公司。
資料來源：本書作者整理。

第 4 節　活動空間發展構想案例

依據前述之發展潛力與機能定位、遊憩活動分析以及活動需求量與設施供給量之推估結果，則可研訂出休閒農場活動與空間之初步發展構想。茲以**圖 8-3** 及**圖 8-4** 之兩個案例來分別說明有關活動空間發展構想之架構與內容如下：

一、休閒農場之土地使用分區案例一

由**圖 8-3** 顯示，此休閒農場之土地使用分區主要劃分入口服務區、農牧研究發展區、水域活動區、露營烤肉區、野外體能訓練場、草原親子活動區、示範農場、花卉種植區、餐飲服務區及森林體驗區等十大分區。其各分區之發展機能與構想如下：

(一)入口服務區

入口服務區負有引導遊客遊覽全區及吸引區外遊客之重任，因此入口處應設有能代表休閒農場全區精神與特色之標誌以及具有吸引力之意象元素。另於入口區應設置服務中心及停車場，以服務廣大之遊客需求。

(二)農牧研究發展區

本計畫之主要目的在於提供需要休閒之人口回歸農村生活，體驗農村田園耕種之樂，故如何使農業資源環境與休閒活動密切結合，為本規劃主要考量之課題與發展方向；因此，計畫於休閒農場內設立農牧研究

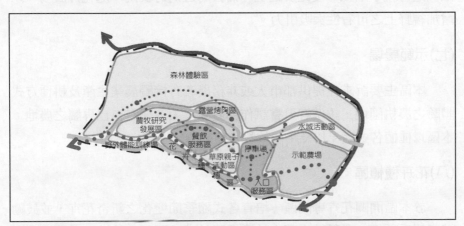

圖 8-3 休閒農場活動空間規劃設計構想示意圖（案例一）
資料來源：本書作者繪製。

發展區，並規劃各種細分區，如田園生活體驗區、民俗體驗區、農產品嚐區、農具展示區、農耕體驗區等，以滿足遊客之遊憩體驗需求。

(三)水域活動區

沿著溪谷兩側可設置景觀道路，並於適當地點規劃設置水域活動區，於區內可安排釣魚、釣蝦、戲水等相關遊憩活動。

(四)露營烤肉區

露營活動通常會伴隨烤肉野餐等活動，因此將這兩區配置在一起，另外也於區內設置營火場供露營者聚會之用。

(五)野外體能訓練場

臨野溪溪谷旁設置野外體能訓練場，提供遊客鍛鍊體能之遊憩場所。

(六)草原親子活動區

發揮本區農牧用地風格，利用豐富之自然資源闢設一處廣闊之草原區供遊客親子嬉戲、慢跑及遊玩；而其周邊則可安排一處花卉農場，以增加視野上之可看性與吸引力。

(七)示範農場

本區主要訴求在提供都市人或非務農者有接觸農業生產及耕種方式體驗之農耕園地，讓遊客可嘗試作為農園主人或擁有自己專屬之農地；本區以種植各式蔬果以及牛羊放牧等農業體驗區為主。

(八)花卉種植區

於本區開闢花卉專門區，培育各式隨季節變化之新奇花卉，並鼓勵遊客親手種植，所種植之花卉給予編號並妥善照顧，讓遊客可隨時再來觀賞自己親手栽種的花卉，培養遊客對休閒農場之認同感。

(九)餐飲服務區

餐飲服務區販賣內容主要為當地山產及特產餐飲活動；而農特產販賣亦可設於入口區之服務中心內，以方便遊客參觀及購買。

(十)森林體驗區

本區劃設之目的在於保護生態環境之原野山林，加強水土保持，以維護山陵之盎然綠意，增加遊客親近大自然與落實環保教育之機會。

二、休閒農場之土地使用分區案例二

圖 **8-4** 之土地使用分區則包括入口服務區、農產展售區、茶藝園區、農村休憩區、休閒農園區及生態森林區等六大分區。各分區之發展機能與構想如下：

(一)入口服務區

1.分區機能：入口服務區富有引導遊客遊覽全區及吸引區外遊客之重任，因此入口處應設有象徵休閒農場精神標誌及魅力之入口意象。

圖 8-4　休閒農場活動空間規劃設計構想示意圖（案例二）
資料來源：本書作者繪製。

2.區位配置需求：區位選擇上以與聯外道路相鄰之區位為宜。

3.計畫引入活動：諮詢服務、售票服務、門禁管制。

(二)農產展售區

1.分區機能：本區主要機能在於提供當地農產品展售之服務，以利當地農產產銷管道之暢通，達到農產促銷之目的。

2.區位配置需求：鄰近聯外道路處為佳。

3.計畫引入活動：農特產品展售、農作物資材買賣。

(三)茶藝園區

1.分區機能：以「茶」為主題塑造本休閒農場之特色；茶藝園區提倡精緻農業文化，提供遊客一趟心曠神怡之「品茗之旅」與體驗茶園工作生活。

2.區位配置需求：配合現有土地使用型態與環境特性劃設。

3.計畫引入活動：觀光茶園、製茶研習、農產品展售、農俗參觀展示、休憩觀賞。

(四)農村休憩區

1.分區機能：本區目的以重現農村文化原貌，提供遊客一處體驗農村生活點滴之情境空間，使農業資源環境與休閒活動密切結合，促進休閒人口拜訪農村、體驗田園之樂。

2.區位配置需求：考量現有基地條件，宜配置地勢略為平坦可供建築之處，因與休閒農園區相容，故配置於休閒農園區旁。

3.計畫引入活動：農俗參觀展示、農業體驗活動、鄉土民俗活動、休閒度假住宿。

(五)休閒農園區

1.分區機能：主要訴求在提供都市人或非務農者有接觸農作之農耕園地，讓遊客可嘗試作為農園主人或以擁有自己專屬農園之體驗

為主：本區除負有休閒遊憩之功能外，並兼具農村與都市雙邊交流互動之目的。

2.**區位配置需求**：配置於土壤較為肥沃而適宜種植之地區，配合現有土地使用型態劃設於基地南側。

3.**計畫引入活動**：農業體驗、休閒度假住宿、觀光果園、農產品展售。

(六)生態森林區

1.**分區機能**：生態森林區之劃設目的在保護生態環境之原野山林，加強水土保持，以維護山林之盎然綠意，增加遊客親近大自然與落實環保教育之機會。

2.**區位配置需求**：依現有環境特性劃設於基地東側，其自然資源豐富，林相茂密。

3.**計畫引入活動**：休憩觀景、登山健行、自然探幽、森林浴、環境教育。

關鍵詞彙

SWOT 分析

時間數列分析模型

多元迴歸分析模型

引力模型

機會模型

總量分配模型

飽和承載量法

自我評量

一、請試以圖表說明 SWOT 分析之分析方法。

二、請試述休閒農場之遊憩活動分類。

三、請試述兩種遊客數量之推估方法。

四、何謂飽和承載量法？

五、請試述活動需求量與設施供給量之推估方法。

第9章

休閒農場之土地使用計畫

本章重點在於說明土地使用計畫之意義與規劃方法，並舉例說明土地使用計畫及重點配置計畫之研擬方式，以為規劃者進行休閒農場環境規劃之參考。

第1節　土地使用計畫之意義與方法

土地使用計畫係以休閒農場環境現況調查與分析資料為基礎，藉由一系列之評估與分析過程，將休閒農場朝向農場之整體開發目標而進行土地利用之配置與安排。換句話說，土地使用計畫乃是反映休閒農場自然環境、社會與經濟環境以及人文環境的一種規劃方式，因人、事、時、地、物而有所不同，以表達出休閒農場之土地使用類型以及土地使用強度。土地使用計畫除應考量實質環境層面的安排外，亦應考量遊憩市場的影響力及人文特色之創造，而且土地使用計畫必須與交通動線系統、公共設施與設備系統以及其他相關計畫系統之功能相互關聯，方能構成完善之土地使用計畫。

一、土地使用計畫之內涵

土地使用計畫主要藉由休閒農場環境現況之調查分析資料以及市場與活動需求分析，將休閒農場之基地環境、活動需求與相關因素綜合規劃而產生之土地使用型態。除需考量內部土地使用系統之連結外，亦需注重休閒農場與區外道路系統之聯繫以及公共設施與公用設備之提供等課題，方能建構完整的土地使用配置內容。

土地使用計畫係為一種理性且科學之規劃過程，土地使用型態端視休閒農場計畫引入之遊憩活動種類以及休閒遊憩市場與開發者決策運作互動產生之結果而定。然而休閒農場之土地使用計畫目標必須確保農場內自然環境及景觀資源之保育，期使休閒農場之開發與自然環境資源能共生共存而永續發展。

二、土地使用計畫要素

土地使用計畫之構成要素主要包括使用者活動系統、動線系統以及土地使用規模等。休閒農場環境規劃經由自然、社經、人文環境調查以及市場需求分析後，藉由評估及決策過程，決策者或規劃者將可決定休閒農場未來之開發類型；而在規劃目標決定後，規劃者便可針對休閒農場未來之使用者活動系統、動線系統以及使用規模等作妥善之評估與安排，進而研訂休閒農場之最適土地利用計畫。

(一)使用者活動系統

使用者活動系統係依據休閒農場之自然環境與資源特性以及市場需求而衍生出之各種遊憩活動項目與內容，而各種遊憩活動項目及內容則因休閒農場環境之不同而有所差異，且對於不同之遊客需求會提供不同之活動特色。然而，可以確認的是任何休閒農場之環境規劃皆必須爲確保基地自然環境資源及地區活動特色之目標而努力。

在休閒農場環境規劃中各種不同類型之使用者所產生之不同活動系統皆必須加以反映在土地使用計畫之中；而使用者不同之價值觀和目的，其所產生之活動對於空間需求之滿足程度亦不相同；因此，規劃者必須將各種活動類型加以分析，進而規劃配置出休閒農場之最適土地使用型態。

(二)動線系統

動線系統可說是休閒農場內各項活動之中樞系統，在土地使用配置過程中，首要的工作便是建立休閒農場之動線系統。交通動線系統關係著休閒農場內各使用者、車輛運輸以及公共設施之可及性，並可配合水電、通訊、瓦斯、排水及污水下水道管線等公用設備，構成休閒農場之服務聯繫架構。一般而言，動線系統可以區分爲車道系統、步道系統以及設備管線系統等三種，規劃者必須藉由既有系統狀況以及未來使用需求，研擬出休閒農場之動線系統架構。

(三)土地使用規模

土地使用規模乃指休閒農場內各使用分區之基地面積與土地使用強度；土地使用規模與休閒農場之交通運輸、公共設施、公用設備以及建築配置等計畫內容均息息相關。

三、土地使用之規劃步驟

從事休閒農場規劃之主要目的，係在追求及滿足休閒農場內空間使用之最適性，並確保休閒農場環境資源之永續利用；因此，本部分擬針對休閒農場之土地使用規劃步驟予以整理敘明之。

(一)確認休閒農場各項遊憩活動之區位需求

區位需求為將休閒遊憩活動配置到適當的基地上之原則與標準。這些原則與標準係藉由休閒農場環境發展潛力與限制條件、發展目標與策略、使用者活動系統、農場發展與自然環境間之共存關係等方面之評估與分析而獲得。而且這些原則與標準必須考慮到遊客的安全、使用的需求、遊憩設施品質、自然環境承受力、生態環境保育、環境衝擊等層面之需求。

(二)計算休閒農場各項遊憩活動之空間需求

於前述擬訂了休閒農場內各種休閒遊憩活動與設施的區位原則後，便必須計算出各種休閒遊憩活動所需之空間規模大小，例如預期休閒農場會吸引多少遊客量、休閒農場內有多少用地和設施可供遊客使用、未來會新增多少遊客量、要增加多少空間來因應其使用需求。

(三)分析休閒農場資源使用之適宜性

依據前述所擬訂之區位原則和標準，從供給面評估休閒農場內有多少土地、哪些是已開發地、哪些是未開發地、哪些坡度過於陡峭、開發整地的成本是否太高、會不會造成水土流失和山崩土埋的危險、哪些土

地位於自來水水源水質保護區、哪些土地位於地質敏感區內、哪些土地位於洪水平原區、哪些土地地勢平坦且無水患，適合開發、哪些土地已有或靠近公共設施、交通設施等。規劃者應進行休閒農場內全區性之資源使用適宜性分析，並將分析結果製成區位適宜性分析圖，在圖上標明各分區適合做什麼活動使用。

(四)研擬休閒農場土地使用規劃草案

整合前述的區位原則和標準、空間需求量、資源使用適宜性分析，將可規劃出休閒農場之土地使用計畫草案。然後，分析各項活動之空間需求，根據土地使用計畫初步規劃草案，再回饋檢查、修正及調整前述指派的各種空間需求估計。

(五)分析休閒農場之資源承載量

依據初步規劃之草案將可決定各分區可容納之遊客，例如每公頃露營區可容納多少遊客、每公頃停車場可停放多少大客車、小汽車或機車、每公頃示範農場可容納多少遊客等等。

(六)研擬土地使用規劃替選方案

此步驟的目的在重複執行前述之分析步驟，以獲得數個不同之土地使用規劃方案，然後再綜合評估以求得各類活動之區位及空間需求與土地資源供給間之平衡，進而決定休閒農場之最適土地使用計畫方案。

(七)決定休閒農場之土地使用規劃方案

此步驟乃綜合前述之分析，並利用相關方案評估方法，以決定出休閒農場最適且最佳之土地使用規劃方案。

四、休閒農場之土地使用規劃原則

依據「休閒農業輔導管理辦法」（2004）之規定，休閒農場內之土地得分為農業經營體驗分區及遊客休憩分區兩大類型。其中農業經營體

驗分區之土地，得作爲農業經營與體驗、自然景觀、生態維護、生態教育之用；遊客休憩分區之土地，則可作爲住宿、餐飲、自產農產品加工（釀造）廠、農產品與農村文物展示（售）及教育解說中心等相關休閒農業設施之用。

規劃者於進行休閒農場之土地使用分區規劃作業時必須以自然生態環境與資源之保育爲前提，審愼進行休閒農場內各項遊憩設施之規劃與配置。而在進行休閒農場環境規劃時建議應考量如下幾點規劃設計原則（台灣大學農業推廣研究所，1996）：

1. 休閒農場之規劃設計應配合全區資源之有效利用。
2. 休閒農場應繼續維持原有農業生產工作，並適度導入遊憩及服務系統。
3. 休閒農場規劃應儘量保持農場原有特色，避免庸俗雜亂。
4. 充分利用農場自然環境及景觀資源，避免不必要的開發。
5. 在景觀規劃上避免不協調的現象產生。
6. 休閒農場規劃應兼顧環境生態維護，確實做好水土保持、自然生態保育、公害防治及廢棄物處理等工作。
7. 不同遊憩機會在規劃時應儘量避免衝突。

第 2 節　土地使用計畫案例介紹

依據前述之規劃設計構想及原則，可將休閒農場劃分爲幾個不同之使用分區，並將各使用分區之區位、範圍、面積、引入活動、主要設施等作更詳細之說明。茲以前述第 8 章第 4 節活動空間發展構想中所列舉之案例（案例一），說明其土地使用計畫及重點設施區配置計畫之計畫內容。

一、土地使用計畫內容

　　主要包括入口服務區、農牧研究發展區、餐飲服務區、示範農場、草原親子活動區、花卉種植區、水域活動區、露營烤肉區、野外體能訓練場及森林體驗區等十大分區，茲分別說明如下（請參見**圖9-1**及**表9-1**所示）：

(一)入口服務區

　　本區以創造休閒農場之全區意象及提供遊客諮詢服務為主。

1.面積：5,000平方公尺。
2.活動定位：以服務遊客為主，遊憩使用為輔。
3.計畫引入活動：售票、行政辦公、諮詢及解說服務、停車、休憩。
4.主要設施：遊客服務中心（售票、行政辦公、廁所、諮詢解說）；休憩廣場；水景設施；入口意象標誌；停車場（大客車停

圖9-1　土地使用配置示意圖
資料來源：本書作者繪製。

表 9-1 土地使用計畫構想表

土地使用分區	面積 （平方公尺）	分區機能	計畫引入活動	主要設施
入口服務區	5,000	以服務遊客為主，遊憩使用為輔。	售票、行政辦公、諮詢解說、停車、休憩。	遊客服務中心、休憩廣場、水景設施、入口意象標誌、停車場。
農牧研究發展區	1,550	1.體驗農村生活； 2.認識、研究、學習農業生產活動； 3.參與農村民俗活動。	停車、農村生活體驗、參與農村民俗活動、農業知識傳授、農家童玩、農林手藝學習。	農牧研發中心、廣場、農耕體驗設施、民俗活動設施、解說設施、休憩涼亭。
餐飲服務區	3,500	以服務遊客為主，遊憩使用為輔。	餐飲、諮詢服務、農特產品品嚐及展售、休憩。	餐廳、賣場、解說設施、廁所、休憩廣場。
示範農場	11,500	參與性遊憩活動，享受田園之樂。	蔬果種植及培育體驗與教學、觀賞認識蔬果、蔬果採摘、各式蔬果料理教學及品嚐、蔬果加工製作、牛羊放牧體驗及觀賞。	蔬果觀賞及種植區、蔬果採摘區、蔬果料理及加工教學區、放牧區、農園步道、廁所、解說設施、休憩座椅、小型溫室。
草原親子活動區	8,500	以遊憩使用為主。	與迷你豬賽跑、擠羊奶、迷你高爾夫、丟飛盤、放風箏。	石雕、草坪、休憩涼亭、植物迷宮。
花卉種植區	1,500	以休憩觀賞為主，推廣園藝為輔。	休憩觀景、花草栽種、解說、花草展售。	休憩座椅、花草展售區、花草栽種體驗區。
水域活動區	2,500	以遊憩使用為主。	戲水、釣魚、抓蝦。	戲水設施、遮陽設施、沖洗及衛生設備、休憩座椅、指標及解說設施。
露營烤肉區	2,200	以遊憩住宿為主。	住宿活動、營火晚會、鄉野體驗、烤肉。	營區服務站、浴室及廁所、營火場、桌椅、爐台。
野外體能訓練場	3,100	以體能訓練活動為主、休憩活動為輔。	吊索、踩木樁、攀網、滑索、尋寶、漆彈。	體能活動設施、安全設施、漆彈場。
森林體驗區	22,500	以自然環境保育為主、休閒遊憩為輔。	散步、健行、認識動植物、森林浴、休憩觀景。	休閒步道、解說設施、休憩座椅、安全設施。
合計	61,850			

資料來源：本書作者整理。

車場、小客車停車場、機車停車場）。

(二)農牧研究發展區

本區主要提供需要休閒之人口回歸農村，體驗田園之樂。

1. 面積： 1,550 平方公尺。
2. 活動定位：體驗農村生活；認識、研究、學習農業生產活動；參與農村民俗活動。
3. 計畫引入活動：停車、農村生活體驗、參與農村民俗活動、農業知識傳授、農家童玩（陀螺、扯鈴、烤地瓜等）、農林手藝學習。
4. 主要設施：農牧研發中心、廣場、農耕體驗設施、民俗活動設施、解說設施、休憩涼亭。

(三)餐飲服務區

本區主要提供遊客諮詢、一般服務、用餐及農產品購買等。

1. 面積： 3,500 平方公尺。
2. 活動定位：以服務遊客為主，遊憩使用為輔。
3. 計畫引入活動：餐飲、諮詢服務、農特產品品嚐與展售、休憩。
4. 主要設施：餐廳、賣場、解說設施、廁所、休憩廣場。

(四)示範農場

本區主要訴求在提供都市人或非務農者有接觸農業生產及耕種方式體驗之農耕園地，讓遊客可嘗試作為農園主人或擁有自己專屬之農地，本區以種植各式蔬果以及牛羊放牧等農業體驗區為主。本分區除具有休閒遊憩之功能外，並兼具農村與都市雙邊交流互動之目的。

1. 面積： 11,500 平方公尺。
2. 活動定位：參與性遊憩活動，享受田園之樂。

3.計畫引入活動：蔬果種植及培育體驗與教學、觀賞認識蔬果、蔬果採摘、各式蔬果料理教學及品嚐、蔬果加工製作、牛羊放牧體驗及觀賞。

4.主要設施：蔬果觀賞及種植區、蔬果採摘區、蔬果料理及加工教學區、放牧區、農園步道、廁所、解說設施、休憩座椅、小型溫室（精緻農業、園藝等之展示空間）。

(五)草原親子活動區

運用區內廣闊視野之環境特色，設置斜坡式草坪，提供各種戶外活動之場所，並可定期舉辦各種親子活動。

1.面積：8,500 平方公尺。

2.活動定位：以遊憩使用為主。

3.計畫引入活動：與迷你豬賽跑、擠羊奶、迷你高爾夫、丟飛盤、放風箏。

4.主要設施：石雕、草坪、休憩涼亭、植物迷宮。

(六)花卉種植區

於本區開闢花卉專門區，培育各式隨季節變化之新奇花卉，並鼓勵遊客親手種植，所種植之花卉給予編號並安善照顧，讓遊客可隨時再來觀賞自己親手栽種的花卉，培養遊客對休閒農場之認同感。

1.面積：1,500 平方公尺。

2.活動定位：以休憩觀賞為主，推廣園藝為輔。

3.計畫引入活動：休憩觀景、花草栽種與解說、花草展售。

4.主要設施：休憩座椅、花草展售區、花草栽種體驗區。

(七)水域活動區

利用區內現有溪流設置戲水區，提供釣魚、抓蝦等親水活動。

1.面積：2,500 平方公尺。

2.活動定位：以遊憩使用為主。

3.計畫引入活動：戲水、釣魚、抓蝦。

4.主要設施：戲水設施、遮陽設施、沖洗及衛生設備、休憩座椅、指標及解說設施。

(八)露營烤肉區

利用高低差造成之平台區域，提供遊客露營烤肉活動。

1.面積：2,200 平方公尺。

2.活動定位：以遊憩住宿為主。

3.計畫引入活動：住宿活動、營火晚會、鄉野體驗、烤肉。

4.主要設施：營區服務站、浴室及廁所、營火場、桌椅、爐台。

(九)野外體能訓練場

臨野溪溪谷旁設置野外體能訓練場，提供遊客鍛鍊體能之遊憩場所。

1.面積：3,100 平方公尺。

2.活動定位：以體能訓練活動為主、休憩活動為輔。

3.計畫引入活動：吊索、踩木樁、攀網、滑索、尋寶、漆彈。

4.主要設施：體能活動設施、安全設施、漆彈場。

(十)森林體驗區

本區劃設之目的在於保護生態環境之原野山林，加強水土保持，以維護山林之盎然綠意，增加遊客親近大自然與落實環保教育之機會。

1.面積：22,500 平方公尺。

2.活動定位：以自然環境保育為主，休閒遊憩為輔。

3.計畫引入活動：散步、健行、認識動植物、森林浴、休憩觀景。

4.主要設施：休閒步道、解說設施、休憩座椅、安全設施。

二、重點設施區配置計畫

接續前述之土地使用計畫，可依據休閒農場內各土地使用分區之特性及限制因子，配合各分區之土地承載量，針對休閒農場內各使用分區研擬其重點設施之配置計畫，以爲各重點設施細部工程設計之依據。茲依據前述之案例，將其各使用分區之設施設計規模整理如**表 9-2**所示；並選定入口服務區、農牧研究發展區、餐飲服務區及露營烤肉區等分區說明其重點設施配置內容如下。

(一)入口服務區

1.入口管制中心：計畫興建樓地板面積爲 500 平方公尺之一層樓建築，作爲本規劃區之主要入口管制地點，主要機能爲售票、行政

入口服務區配置示意圖
資料來源：楊俊文繪製。

表 9-2 各土地使用分區設施規模表

使用分區	設施項目	設施細項	面積（m²）	百分比	建蔽率（%）	容積率（%）
入口服務區	管制中心	售票亭、警衛室、辦公室、值夜室、廁所、垃圾桶	500	0.81 %	20 %	40 %
	入口廣場	垃圾桶、入口意象標誌、公共電話亭、水景設施	1,000	1.62 %	--	--
	停車場	大客車、小客車及機車停車場	3,500	5.66 %	--	--
	小計		5,000	8.08 %		
農牧體驗區	研發中心	研究室、宿舍、廁所、儲藏室	500	0.81 %	40 %	40 %
	農村住宅	傳統農居房舍	350	0.57 %	40 %	40 %
	童玩廣場	童玩活動場、童玩租售部、儲藏室、廁所、垃圾桶	400	0.65 %	20 %	20 %
	農耕體驗設施	農具出租部、種苗出售部、廁所、涼亭	300	0.49 %	20 %	20 %
	小計		1,550	2.51 %		
餐飲服務區	餐廳	餐廳部、廚房、廁所	500	0.81 %	40 %	40 %
	休憩廣場	廣場、解說設施、公共電話亭、休憩座椅、垃圾桶	1,500	2.43 %	--	--
	遊客中心	服務台、販賣部、休息區、廁所、儲藏室、辦公室、倉庫	1,000	1.62 %	20 %	20 %
	農產品展售中心	展售區	500	0.81 %	20 %	20 %
	小計		3,500	5.66 %		
示範農場	觀賞蔬果區	--	4,000	6.47 %	--	--
	蔬果採摘區	--	4,000	6.47 %	--	--
	牛羊放牧區	--	2,250	3.64 %	--	--
	小型溫室	精緻農業展示區、園藝展示區	1,000	1.62 %	20 %	20 %
	農機具及堆肥室	--	250	0.40 %	20 %	20 %
	小計		11,500	18.59 %		

（續）表 9-2　各土地使用分區設施規模表

使用分區	設施項目	設施細項	面積（m²）	百分比	建蔽率（%）	容積率（%）
草原親子活動區	石雕區	--	200	0.32 %	--	--
	涼亭	休憩座椅、垃圾桶	50	0.08 %	--	--
	草坪地	--	8,100	13.10 %	--	--
	廁所	--	150	0.24 %	20 %	20 %
	小計		8,500	13.74 %		
花卉栽種區	服務中心	器具出租部、花種販售部	100	0.16 %	40 %	40 %
	涼亭	休憩座椅、垃圾桶	40	0.06 %	--	--
	廁所	--	60	0.10 %	40 %	40 %
	溫室	--	1,300	2.10 %	40 %	40 %
	小計	--	1,500	2.43 %		
水域活動區	戲水區	棧橋	1,500	2.43 %	--	--
	垂釣區	休憩座椅、垂釣平台	500	0.81 %	--	--
	休憩區	廁所、盥洗室、垃圾桶	500	0.81 %	--	--
	小計		2,500	4.04 %		
露營烤肉區	服務中心	販售部、器材出租部、儲藏室、浴室、廁所、廣播室	400	0.65 %	40 %	40 %
	營火場地	消防設備、廁所、營火區、洗手台、垃圾桶	800	1.29 %	20 %	20 %
	露營場地	爐台、桌椅、給水台、營帳區、公共浴室、廁所、垃圾桶	500	0.81 %	20 %	20 %
	烤肉區	烤肉台、消防設施、洗手台、廁所、垃圾桶	500	0.81 %	20 %	20 %
	小計		2,200	3.56 %		
野外體能訓練場	體能活動設施、安全設施、休憩座椅、廁所、垃圾桶		3,100	5.01 %	--	--
森林體驗區	休憩步道、休憩座椅、解說設施、垃圾桶		22,500	36.38 %	--	--
合計			61,850	100.00 %		

資料來源：本書作者整理。

辦公及出入口管制；建築型式採斜屋頂。

2.**入口廣場**：面積 1,000 平方公尺，設置於管制中心周圍，主要為提供造景變化，綠化美化空間，並可為遊客出入、集合空間；廣場內設有入口意象地標、水景設施、休憩座椅及景觀花圃等。

3.**停車場**：面積為 3,500 平方公尺，規劃設置大客車 7 部、小客車134 部及機車 43 部停車位，停車場採植草磚或其他透水性鋪面設計。

(二)農牧研究發展區

本區依地形變化及其空間屬性不同而設計，利用中國式建築空間佈置，以廊道聯繫各種不同機能之空間，並設置不同的廣場，種植觀賞花木以豐富其空間內容。其主要設施如下：

1.**農牧研發中心**：面積 500 平方公尺，提供農牧研習教室及實驗室

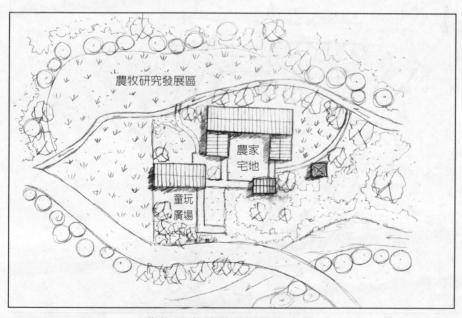

農牧研究發展區配置示意圖

資料來源：楊俊文繪製。

等。

2.**農村住宅**：參考當地傳統民居之房舍型態，設計一處農村住宅，面積 350 平方公尺，室內配飾各種農民食衣住行育樂等所需之各項傳統物件。

3.**童玩廣場**：於農村住宅前開闢一童玩廣場，面積 400 平方公尺，提供兒童玩陀螺、扯鈴、踩高蹺、烤地瓜等活動空間。

4.**農村體驗設施**：開闢農耕體驗展示廣場，面積 300 平方公尺，陳列各種舊時耕作機具，從育苗、耕田、播種到收割、曬穀等一系列之農業機具展示，附以解說牌示，並提供可供遊客操作之農機具及小農地，由遊客親身操作，體驗農耕樂趣。

(三)餐飲服務區

1.**遊客服務中心及餐廳**：面積 1,500 平方公尺，為本規劃區全區之

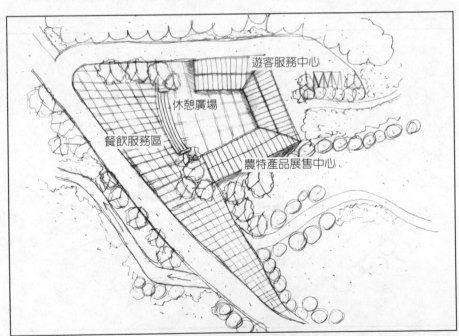

餐飲服務區配置示意圖

資料來源：楊俊文繪製。

主要服務中心，可提供遊客諮詢、解說、餐飲、賞景、休憩之服務；本中心為一層樓建築，結構物可採 RC 混凝土柱樑，壁面須以軟性材料裝飾，屋頂為斜屋頂。

2. **農特產品展售中心**：面積 500 平方公尺，臨遊客服務中心設置，建築形式應與遊客服務中心搭配及融合；本中心可提供當地各類農特產品展售與品嚐，並將各類農業村落之地方文化、民俗文物，利用模型、圖片等加以展示。

3. **休憩廣場**：為環繞遊客服務中心及農特產品展售中心之鋪面廣場，面積 1,500 平方公尺，可提供遊客休憩及前往其他分區之緩衝地區，其內可設置動態水車模型、雕塑，塑造明顯農場意象之景觀廣場。

(四)露營烤肉區

1. **營區服務中心**：面積 400 平方公尺，為露營區之管理中心，提供

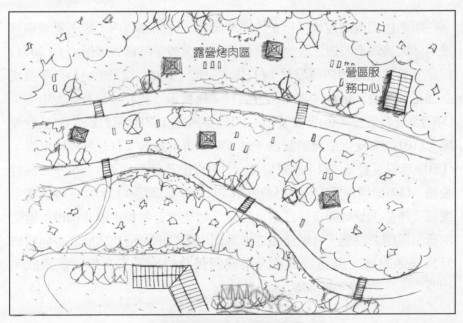

露營烤肉區配置示意圖
資料來源：楊俊文繪製。

露營區各項服務，如露營器具租借、雜貨販賣等，爲一層木構建築，屋頂採斜式。

2.營火場：面積 800 平方公尺，提供團體露營活動之需。

3.露營場：面積 500 平方公尺，提供爐台、桌椅、給水台、營帳區、公共浴室、廁所、垃圾桶等設施。

4.烤肉區：面積 500 平方公尺，提供烤肉台、消防設施、洗手台、廁所、垃圾桶等設施。

第 3 節　休閒農場設施之規劃設計

本節主要說明休閒農場內相關設施之規劃設計準則，以爲規劃者在進行休閒農場設施規劃之參考。

一、休閒農場設施之分類

所謂休閒農業設施係指在休閒農業區或休閒農場內，經主管機關核准供休閒農業而設置之設施。而依據「休閒農業輔導管理辦法」（2004）規定，於休閒農場內得設置：(1)住宿設施；(2)餐飲設施；(3)自產農產品加工（釀造）廠；(4)農產品與農村文物展示（售）及教育解說中心；(5)門票收費設施；(6)警衛設施；(7)涼亭設施；(8)眺望設施；(9)公廁設施；(10)農業及生態體驗設施；(11)安全防護設施；(12)平面停車場；(13)標示解說設施；(14)露營設施；(15)登山及健行步道；(16)水土保持設施；(17)環境保護設施；(18)農路；(19)休閒廣場；(20)其他經直轄市或縣（市）主管機關自行訂定且符合土地使用管制規定或非都市土地使用管制規則之設施。針對前述之准許使用項目則可依其功能之不同而概分爲遊憩設施、服務設施及農業經營體驗設施等三大類（張渝欣，1998）：

(一)遊憩設施

指以實質遊憩活動為主要目的而設置之場所或設備，可依據休閒農業之遊憩活動劃分為：(1)童玩設施；(2)運動設施；(3)露營設施；(4)登山及健行步道；(5)觀景設施等。

(二)服務設施

以輔助遊憩設施使用，增加遊客遊憩體驗之設施。服務設施依其機能可分為：

1. **基礎設施**：如水電設備、垃圾處理設施、衛生設施等。
2. **交通設施**：如停車場、道路、通訊設備等。
3. **安全設施**：如警衛設施、消防設備、醫療設備等。
4. **生活設施**：如住宿設施、餐飲設施等。
5. **解說設施**：如農產品展示中心、指示標誌、解說牌等。
6. **行政設施**：如辦公室、儲藏室、工具間等。

(三)農業經營體驗設施

為滿足遊客嚮往農村生活與親身體驗農業生產經營而設置，農業經營體驗設施之設置必須考量遊客之實際需求而妥善規劃。農業經營體驗設施可依其產業之不同分為：

1. **農耕體驗設施**：如市民農園、觀光農園、觀光果園等。
2. **林業體驗設施**：如森林、纜車等。
3. **漁業體驗設施**：如牽罟設施、釣魚平台等。
4. **畜牧體驗設施**：如牧場、畜舍等。

二、休閒農場設施之規劃設計準則

依據前述休閒農場設施之分類，可將休閒農場內各項主要設施之規劃設計準則予以整理說明如下（張渝欣，1998）：

(一)遊憩設施規劃設計準則

❀ 童玩設施

1. 設施應考量各類童玩活動之特性及場地需求，並應於場地四周設置護欄，以免傷害過往遊客。
2. 童玩活動區宜採集中方式，以方便遊客利用及安全管理。
3. 固定童玩設施之設置地點應遠離住宿空間，避免因活動進行而影響住宿遊客之清靜需求。
4. 童玩設施造型應儘量維持傳統風貌，以達到休閒遊憩與文化教育之功能。
5. 童玩設施應以安全為優先考量，以免造成遊客於遊玩時受傷。
6. 童玩設施材料以原始自然及就地取材為原則，以維持農村原有風貌。

❀ 露營野餐設施

1. 每簇群單元包含一至三處營位、野餐桌椅、野炊台及垃圾桶。
2. 每簇群單元間應有適當之緩衝帶，避免露營者之間互相干擾。
3. 露營設施之設置應避免密度太高，而破壞自然生態環境。
4. 野餐區應考量植栽遮蔭，避免遊客受到日照影響。

❀ 運動設施

1. 運動設施應與其他設施保持適當距離。
2. 運動設施造型與材料之選擇需與休閒農場之自然環境特性相互融合。

❀ 登山健行設施

1. 步道路線選擇應避免通過順向坡及潛在坍崩地，並應加強邊坡穩定處理及安全排水設計。

步道鋪面應以自然材料為原則（姜子寮登山步道，謝長潤攝）

選擇最佳觀景點設置觀景涼亭（姜子寮登山步道入口，謝長潤攝）

2.步道沿線應視自然環境條件設置警示牌及安全維護措施。

3.考量無潛在危險因素原則下，宜配合視野景觀選擇道路路線，以增加遊客之行走意願。

4.步道長度應考慮一般遊客之體力負荷。

5.步道應設有清楚之指示標誌，以避免遊客迷路。

6.步道旁可配合提供山野體能訓練設施，以增加活動之趣味性。

7.步道鋪面採自然材料為原則，以維護整體景觀及自然生態。

❀ 觀景設施

1.選擇最佳觀景點及林蔭處為設置地點。

2.路徑起點或終點宜設置休憩涼亭。

3.涼亭內應設置桌椅及垃圾桶，以提供遊客充足之服務設施。

(二)服務設施規劃設計準則

❀ 水電設施

1.基礎設施：

(1)主要設備機具儘可能附設於主要建築物內，避免獨立式機房零星散布。

(2)公共管線應以地下化為原則，管線如暴露於公共主要路線上時，應加以美化處理。

(3)位於山坡地形之農場，其配水池應設於高處，並利用重力方式供水。

(4)水塔之外觀造型應與周圍自然環境配合或容納於斜屋頂中。

(5)污水處理廠應設於隱密處且在季風之下風處，避免異味散布。

(6)污水處理設施需依「水污染防治法」之規定設置。

2.衛生設施：

(1)廁所應設於旅遊旺季之季風下風處，避免異味散布。

(2)廁所應設於非主要景觀之眺望範圍內，避免影響遊客視覺感受。

(3)廁所位置應有指示標誌引導。

(4)廁所應儘量附設於主要建築物內，避免獨立式廁所零星散布，破壞農場景觀。

(5)廁所應儘量遠離水源，避免化糞池破裂滲漏污染水源。

(6)廁所內之地坪材料應具止滑效果。

(7)便器設置數量需依「建築技術規則」規定設置，並考量男女平權之使用需求。

(8)便器選用以蹲式為主，但應少量設置坐式。

3.垃圾處理設施：

(1)垃圾桶應於全區適當地點擺設，貯放時間以一日為原則，避免垃圾發臭。

(2)垃圾桶之設計應考量風、雨及日曬，避免垃圾四處飛揚。

(3)垃圾桶造型應予農場主題及周圍自然環境配合。

(4)垃圾之蒐集清運以清晨或夜晚進行，避免干擾遊憩活動。

4.景觀設施：

(1)建築物立面宜設置花台，或以植栽軟化建物立面。

(2)主要步道兩側應設有綠化植栽，以界定道路空間，並美化視覺景觀。

(3)儘量利用農村古老器具裝飾室內外空間，塑造農村風味。

❀ 交通設施規劃準則

1.停車場：

(1)停車場之位置與園區入口應有區隔，避免入口人潮與車輛衝突。

(2)進出口最好分開設置，避免停車場與道路上之交通產生衝突。

(3)停車場內應設步道系統，以確保行人安全。

(4)停車場鋪面以透水性材料為原則。

(5)停車場內應適當配置植栽，以達遮蔽陽光與軟化停車場景觀之效果。

(6)停車場內應設置指示標誌及標線。

2.步道：

(1)步道材質以透水性及自然材料為原則。

(2)步道鋪面可設計圖案，創造文化或休閒氣息。

❀ 安全設施規劃準則

1.山坡地農場於規劃時應製作水土保持計畫書，並落實執行。

2.建物出入口有高差時應設置殘障坡道。

3.擋土牆之造型應以自然樸實為原則。

4.圍牆以穿透性、自然材料或綠籬為原則。

5.大門之設計需與周圍環境及設施配合。

(三)生活設施規劃設計準則

❀ 餐飲設施

1.應設置於人潮集中及景觀較佳之處所，以吸引遊客消費。

2.經營內容應單純並以中式為主，以達品嚐農特產品之功能。

✿ 住宿設施

1. 應集中設置於住宿區，以方便管理。
2. 周邊環境應寧靜、景觀佳及安全性高。
3. 建築物量體應避免過大，避免破壞整體景觀。
4. 住宿設施應遠農業經營體驗設施，避免干擾。
5. 平面型態以合院型式為主，使遊客能體驗農村傳統之居住型態。

(四)解說設施規劃設計準則

1. 解說標誌應具有顯目性、自明性及代表性，使遊客容易瞭解。
2. 解說標誌材質以耐久為原則，避免損毀。
3. 解說標誌設置以不傷害自然資源為原則。
4. 解說牌高度應設於視線高度，使遊客能輕易地看見。

(五)農業經營體驗設施規劃準則

✿ 農耕體驗設施

1. 農耕體驗區以 10 坪至 25 坪為單位耕作區面積。

蔬果種植體驗區（泰安市民農園，謝長潤攝）

2.觀光果園內之果樹種類應具有四季性及多元性，使四季來訪之遊客皆可享受採果之樂趣。

3.觀光果園內應設有獨立式洗手台、垃圾桶及涼亭，提供遊客清洗水果及食用。

4.果樹設置解說牌，以幫助遊客認識果樹。

❀ 林業體驗設施

1.應設置樹種解說牌，幫助遊客認識樹種。

2.引入各類適合生存之原生動物或昆蟲，增加遊客可觀賞之生態內容，達到生態教育之目的。

3.方向指示牌須明確載明目的地、路程，以避免遊客迷路。

4.沿主要步道旁須設置垃圾桶，維持環境清潔。

❀ 畜牧體驗設施

1.供遊客參觀之畜舍應設置參觀走道，並與牲畜保有適當隔離，避免影響牲畜之正常生活。

2.畜牧體驗設施應與其他設施保持適當之距離，避免牲畜之叫聲影響安寧。

3.設置區位以季風之下風處為原則，避免牲畜之臭味影響遊客。

❀ 漁業體驗設施

1.考量各種魚類之生理特性作為設施設計之依據，幫助遊客加深體驗程度，達到寓教於樂之功能。

2.室內養殖魚舍之造型須與環境配合。

3.材料以自然為原則，達到休閒及環境保育之功能。

關鍵詞彙

土地使用計畫

使用者活動系統

農業經營體驗分區

遊客休憩分區

遊憩設施

服務設施

農業經營體驗設施

自我評量

一、請試述土地使用計畫之內涵與要素。

二、請試述土地使用之規劃步驟。

三、請依「休閒農業輔導管理辦法」規定，試述休閒農場之土地使用分區及設施類型。

四、請試述休閒農場內遊憩設施之規劃設計準則。

五、請試述休閒農場內農業經營體驗設施之規劃設計準則。

第10章

休閒農場之整地與排水計畫

本章重點在於說明休閒農場之整地計畫、排水計畫以及水土保持計畫之規劃準則與方法，以爲規劃者在進行休閒農場環境規劃之參考。

第 1 節　整地計畫

所謂整地計畫乃指在進行休閒農場環境規劃作業時，依據休閒農場內各種不同使用目的及使用分區所需之面積與範圍，以相關工程方法將各基地予以規劃整理，使其符合安全、經濟、環保與藝術之要求。整地工程主要是利用挖與塡的土石方處理方式，加上必要的構造物，使基地規模達到合乎使用、有良好通路、可及性佳以及能安全排水之目的。

一、影響整地計畫之因素

整地計畫乃將休閒農場之原有地形地貌，加以重新修飾與整理，使農場基地可以更符合開發計畫使用。而一般在進行基地開發整地作業時，其可能影響整地計畫之主要因素如下（黃世孟，1995）：

(一)地形

地形乃指休閒農場與其周遭環境之高程變化；休閒農場依其所在地形特性之不同而有不同之空間關係，例如位於平地地形的休閒農場開發，其受地形的限制較小，在規劃過程雖是以休閒農場之機能爲導向，但其建築量體仍應考慮周遭天際線之變化。位於谷地地形的休閒農場則受到地形的限制，可開發利用面積通常不大，其氣候、水文及環境因素均相似，故自成一封閉之地理單元。位於山頂之休閒農場開發，其居高臨下之位態，具較佳視野，唯須特別注意水土保持工作，並儘量減少對周遭環境之衝擊；緣此，規劃者必須依據休閒農場所在之地形特性而進行基地之整地規劃。

(二)基地形狀

一般休閒農場常因土地產權取得不易，而造成各種不同的基地形狀；而基地形狀通常會影響整地計畫之平面效果。例如接近方形的基地，規劃受束縛的條件最少；而接近似三角形的基地，則是利用上最為困難的。

(三)坡度

休閒農場內每個小區域的坡度均不同，甚或差異極大，因此整地規劃時，必須製作詳細的坡度分析圖，以供規劃者隨時疊圖使用，務使土地使用模式得以確立，工程可行性得以落實；而坡度對於整地計畫之主要影響為：

1. **整地工程成本**：坡度愈大，則整地工程不論挖填方、邊坡及擋土牆數量都相對增加，且施作困難、維護不易，而造成工程成本增加。
2. **可利用土地**：坡度愈陡，可以整出適合使用的土地愈少。

(四)坡向

坡向為各休閒農場內等高線的法線方向；在平坦的基地，坡向的限制較少，而在山坡地其朝向則很難改變。

(五)地質

依據地層鑽探與地質調查結果可瞭解休閒農場是否有活動斷層經過；是否屬高感潛區、崩積土層區、坑道區或向源侵蝕區；是否有順向坡滑動及楔形破壞現象等地質限制因素。而在規劃時應儘量迴避這些地質上之不利開發區域，並將其劃為保育區而不進行任何整地行為。

(六)排水系統

整地計畫的挖填土方，將會改變原有集流與排水方向以及增加地表逕流量；在挖方區域內，原有排水系統可能因開挖而造成水流改向，土面易生沖刷；而在填方範圍內，原排水路則可能因遭堵塞，水流將累積能量，直到沖成新的水路。因此整地工程在經過原排水路時，應採用導水後再填土的方式進行規劃，如此不但容易施作，亦可提高整地施工之安全性。

(七)植栽

整地計畫應優先將原生植物茂密區劃為保育區，而不加以開發；另外對樹型特殊優美的獨立樹及林相濃綠處亦應加以保留。

(八)土地利用型態

休閒農場內不同的土地使用類型及使用方式均為影響整地計畫最主要的因素；各種土地開發需要不同的土地使用分區，來滿足其活動與機能，而其土地使用類型的不同，則會造成整地方式與整地規模之不同。

二、整地計畫之原則

依據相關法令規定、休閒農場之基地條件及其土地使用計畫內容，將休閒農場於整地規劃時須掌握之主要原則說明如下：

(一)避開不穩定地區

1. 依據相關文獻及現場地質調查所得結果，在整地設計時應注意基地內有無潛在危險性的地質構造，且應避免發生土石崩落及圓弧型邊坡破壞之情形。
2. 開挖整地應避免於斷層、破碎帶、不連續面及順向坡之坡腳上。
3. 應將坡度陡峭地區列為保育區而禁止任何開發整地行為。
4. 農場全區之開發利用與整地計畫，應依地質鑽探報告之大地工程

分析，評估全區之穩定安全及防護工程之經濟性。

(二)順應地形、地勢，並將破壞減至最少

1.開挖整地應依基地原有自然地形及地貌，以減低開發強度之原則進行規劃。
2.儘量降低土方之挖填量及減少挖填整地破壞之面積。
3.應避免形成過高、過陡之坡面，針對較高之整地邊坡，依水土保持技術規範之邊坡設計以適當之邊坡處理方式處理，且坡面應加強植生以減低可能因開挖發生之沖蝕及崩塌滑動現象。

(三)挖填土方及處理

1.調整設計高程以達到區內挖填土方之平衡。
2.挖取土方應採階段式取土，並應嚴格控制，以防地表土壤流失及岩層崩塌。
3.邊坡填土時應先清除地表植生，以階段方式填土，並分層灑水夯實，另應注意避免破壞原有自然排水系統。
4.挖填方邊坡應減少坡長與坡度，以降低逕流流速、減少地面沖刷並預防邊坡崩塌。
5.邊坡高度超過 5 公尺者，應設計階段式邊坡及縱、橫向排水。
6.加強坡面及坡腳之保護措施；充分利用植生護坡及排水設施等技術來維持邊坡之穩定。

(四)分期分區施工

1.整地工程計畫應考量農場範圍內分期分區施工之可行性，以避免全面動工造成管理疏失或不當導致災害發生，並可減低大量砂土沖刷，避免下游地區發生災害。
2.分期分區施工以集水區或單一排水系統為單位，並應避免豪雨所可能帶來之土石流失及邊坡崩塌等災害。
3.各期之施工挖填方應力求平衡。

4.開挖整地前應先設置滯洪池及沉砂池。

三、整地計畫之內容

整地規劃的目的在於讓休閒農場內之各種土地使用項目,可以安全且正確地將建築物或設施佈置於基地上。因此,一套完整的整地計畫,必須考慮如下相關介面的處理,以確保休閒農場開發計畫的可行性。

(一)座標系統的建立

在大面積的土地開發或受限於地形的限制,致使建築物位置不易掌握,則應依靠完整精確的座標系統來控制整個基地方位,使各種設施及各個建築基地能確實依規劃配置圖座落於農場基地上。

(二)地形高程系統的建立

亦即在休閒農場之平面配置計畫圖上,繪製整地後的等高線並標示所有基地的設計高程;而各種整地的構造物及所有建築基地,包括公共設施與公用設備用地均應標示其設計高程,如此才能建立整個農場計畫的空間高程系統。

(三)主要道路系統的建立

主要道路系統爲休閒農場之主要骨幹,路線的選擇與形成,必須依據各級道路的標準來規劃。有關道路系統之規劃原則將於本書第 12 章第 3 節中加以說明。

(四)邊界的處理

爲避免因休閒農場開發而造成周圍環境與地形的重大改變,在整地計畫中應對休閒農場四周及其上下游的邊界系統有一周詳的處理。規劃時可在休閒農場的四周設置 10 至 20 公尺寬的緩衝帶,如此可減少開發時的鄰界的糾紛,亦可降低基地開發對周圍地區所產生之影響。

(五)挖填方平衡

在進行休閒農場整地規劃時，必須以挖填土方平衡為原則；而在細部整地設計時，應考慮如何利用合理的方法，使土方達到確實的平衡。有關土方之計算，一般可利用方格高程法、剖面法及平面法等方法予以計算之。

方格高程法

在整地範圍內之圖面上打方格，方格間距 10 至 30 公尺（建議採 20 公尺），精度測到 0.01 公尺，每一整地坵塊之樁點數以 60 至 100 點為佳。

$$Vc = \frac{L^2}{4} \times \frac{\left(\sum C\right)^2}{\left(\sum C + \sum F\right)}$$

$$Vf = \frac{L^2}{4} \times \frac{\left(\sum F\right)^2}{\left(\sum C + \sum F\right)}$$

式中，Vc：挖土量（m³）

Vf：填土量（m³）

L：四點方格之邊長（m）

C：方格樁點之挖土深（m）

F：方格樁點之填土深（m）

Σ C：四樁點內之挖土深總和（m）

Σ F：四樁點內之填土深總和（m）

剖面法

剖面法之計算公式為：

$$y = A + bx$$

$$A = \frac{1}{n} \times \left(\sum y - b \sum x\right)$$

$$b = \frac{\sum xy - \frac{1}{n}\sum x \times \sum y}{\sum x^2 - \frac{1}{n}\left(\sum x\right)^2} = \frac{\sum xy - \bar{x} \times \sum y}{\sum x^2 - \bar{x} \times \sum x^2}$$

式中，y：設計高

A、b：常數

x：樁點座標

❋ 平面法

此方法係假設將基地整成一完全之平面，基地之平均標高計算得到後，假設於該基地之中心點；如為不規則之基地，其中心點位置應利用垂直與水平座標以力矩方法求得。各樁點之設計高可利用二元一次方程式求得。

$$h = A + bx + cy \quad \cdots\cdots\cdots\cdots (1)$$

式中，h：任一樁點之設計高

A：原點之標高

b、c：各為 x 軸及 y 軸方向之坡度

x、y：樁點座標

而平面上 x 軸及 y 軸方向之任何一條線上之坡度，則可以下列公式求得：

$$\left(\sum x^2 - nx_c^2\right) \times b + \left[\sum (xy) - nx_c y_c\right] \times c = \sum (xh) - nx_c h_c$$

$$\left(\sum y^2 - ny_c^2\right) \times c + \left[\sum (xy) - nx_c y_c\right] \times b = \sum (yh) - ny_c h_c$$

式中，x_c、y_c：中心點之座標

h^c：中心點之標高

(六)排水系統之規劃

整地規劃應詳細考慮農場基地開發前後之地形改變，對基地排水動線與流量之影響以及對其上下游地區之可能衝擊，進而規劃配置出完善且安全之排水系統；有關排水系統之規劃將於本章第 2 節中加以說明。

(七)相關水土保持設施之規劃

在整地工程中常需設置邊坡或擋土結構物等相關水土保持設施，以確保基地之水土保持安全；因此在整地平面圖中應清楚標示各構造物的位置、型式與高度，甚至連牆之立面展開亦應示意勾繪出來。有關水土保持系統之規劃將於本章第 3 節中加以介紹。

(八)防災計畫之擬訂

防災計畫是保障休閒農場開發安全的必要條件；山坡地開發的防災系統主要係預防施工中及植生未完全覆蓋前的土石流沖蝕問題。

在防災系統圖上，應明確標示施工中各階段所需要的工程構造物、導水系統及攔砂設施，以使整個的施工過程無論在暴雨或颱風來襲的情況，都可以完全掌握達到開發零災害的目標。

第2節　排水系統計畫

本節主要說明水文及逕流量之分析方式以及排水系統之規劃方法，以為規劃者進行休閒農場排水系統規劃之參考。

一、水文分析

(一)降雨量估算

降雨量之計算，應蒐集鄰近降雨觀測站歷年來之年降雨量、月降雨

量或旬降雨量，計算其算數平均值與標準差。

(二)降雨強度推估

降雨強度乃指單位時間之最大連續降雨量（單位為 mm/hr）；降雨強度之推估值，不得小於下列無因次降雨強度公式之推估值。

$$\frac{I_t^T}{I_{60}^{25}} = (G + H \log T) \frac{A}{(t + B)^C} \quad \cdots\cdots\cdots\cdots \text{（1）}$$

$$I_{60}^{25} = (\frac{P}{25.29 + 0.094P})^2 \quad \cdots\cdots\cdots\cdots\cdots\cdots \text{（2）}$$

$$A = (\frac{P}{-189.96 + 0.31P})^2 \quad \cdots\cdots\cdots\cdots\cdots \text{（3）}$$

$$B = 55 \quad \cdots\cdots\cdots\cdots\cdots\cdots\cdots\cdots\cdots \text{（4）}$$

$$C = (\frac{P}{-381.71 + 1.45P})^2 \quad \cdots\cdots\cdots\cdots \text{（5）}$$

$$G = (\frac{P}{42.89 + 1.33P})^2 \quad \cdots\cdots\cdots\cdots\cdots \text{（6）}$$

$$H = (\frac{P}{-65.33 + 1.836P})^2 \quad \cdots\cdots\cdots\cdots \text{（7）}$$

式中，T：重現期距（年）

　　　t：降雨延時（分）

　　　I_t^T：重現期距 T 年，降雨延時 t 分鐘之降雨強度（mm/hr）

　　　I_{60}^{25}：重現期距 25 年，降雨延時 60 分鐘之降雨強度（mm/hr）

　　　P：年平均降雨量（mm）

　　　A、B、C、G、H：係數

二、逕流量分析

(一)逕流量估算

洪峰流量之估算，有實測資料時，得採用單位歷線分析；無實測資料時，得採用合理化公式（rational formula）計算。合理化公式如下：

$$Q_p = \frac{1}{360} CIA$$

式中，Q_p：洪峰流量（立方公尺／秒）

　　　C　：逕流係數（無單位）

　　　I　：降雨強度（公釐／小時）

　　　A　：集水區面積（公頃）

(二)逕流係數推估

逕流係數 C 值可參考**表 10-1** 予以推估，但開發中之 C 值應以 1.0 計算。

(三)集流時間

集流時間（Tc）係指逕流自集水區最遠一點到達一定地點所需時間，一般為流入時間與流下時間之和。其計算公式如下：

$Tc = T_1 + T_2$

$T_1 = L/V$

式中，Tc　：集流時間

　　　T_1　：流入時間（雨水經地表面由集水區邊界流至河道所需時間）

　　　T_2　：流下時間（雨水流經河道地由上游至下游所需時間）

　　　L　：漫地流流動長度

表 10-1　逕流係數 C 值之選擇參考表

集水區狀況	陡峻山地	山嶺區	丘陵地或森林地	平坦耕地	非農業使用
無開發整地區之逕流係數	0.75-0.90	0.70-0.80	0.50-0.75	0.45-0.60	0.75-0.95
開發整地區整地後之逕流係數	0.95	0.90	0.90	0.85	0.95-1.00

資料來源：水土保持技術規範（2003）。

V：漫地流流速（一般採用 0.3 至 0.6 公尺／秒）

　　流下速度之估算，於人工整治後之河段，應根據各河川斷面、坡度、粗糙係數、洪峰流量之大小，依曼寧公式計算；天然河段得採用芮哈（Rziha）經驗公式估算。芮哈（Rziha）公式：

$$T_2 = L/W \quad ；其中\ W = 72(H/L)^{0.6}$$

式中，T_2：流下時間（小時）

　　　　W：流下速度（公里／小時）

　　　　L：溪流縱斷面高程差（公里）

　　　　V：溪流長度（公里）

　　漫地流流動長度之估算，在開發坡面不得大於 100 公尺，在集水區不得大於 300 公尺。

(四)排水系統之設計流速

　　設計平均流速採用曼寧公式計算，其公式如下：

$$V = \frac{1}{n} R^{2/3} S^{1/2} \qquad R = \frac{A}{P}$$

式中，V：平均流速（m/s）

　　　　n：曼寧粗糙係數

　　　　A：通水斷面積（m^2）

　　　　R：水力半徑（m）

　　　　P：潤周長（m）

　　　　S：水力坡降

(五)最大容許流速

　　依據「水土保持技術規範」（2003）第 85 條規定，常流水之最大容許流速請參見**表 10-2** 所示。

表 10-2　渠道最大安全流速表（單位：m/s）

土質	最大安全流速	土質	最大安全流速
純細砂	0.23-0.30	平常礫土	1.23-1.52
不密緻之細砂	0.30-0.46	全面密草生	1.50-2.50
粗石及細砂石	0.46-0.61	粗礫、石礫及砂礫	1.52-1.83
平常砂土	0.61-0.76	礫岩、硬土層、軟質水成岩	1.83-2.44
砂質壤土	0.76-0.84	硬岩	3.05-4.57
堅壤土及粘質壤土	0.91-1.14	混凝土	4.57-6.10

資料來源：水土保持技術規範（2003）。

三、排水系統規劃

(一)坡地開發之水文變化

　　坡地多處在一集水區之中上游，經開發後其原有之地形地貌均已改變，原有之自然平衡遭受破壞，水文條件亦隨之有流失現象，而對其下游地區造成危害。在規劃坡地開發計畫或演算水文流量時，宜對此種影響水文條件之因子事先有所認識，儘量予以避免或先予適當之處理。

影響水文條件之因子

1. **地形**：地形坡度、集水區形狀等，均與降水之滲透及逕流量有關。

2. **地質**：地質之結構、斷層、層面、岩性等，將可能影響地面水入滲及地下水源。

3. **土壤**：土壤所含之黏土成分與孔隙率等，與地表透水性、入滲率及地面沖蝕有關。

4. **土地利用**：地表土地利用如森林、草原、住宅區、農田等使用之不同，其逕流情況亦不相同。

5. **植生**：地表植生覆蓋程度，除影響葉面蒸散、抑制地面蒸發外，尚影響土壤入滲量、水源涵養、地面糙率，進而延長地面集流時

間而緩和其直接逕流。

6. **降雨**：降雨量、強度以及連續降雨情況，均直接影響其逕流量之大小。

7. **地下水**：地下水位與地下伏流水與地面逕流有時成互補作用，必須詳加調查觀測。

8. **沖蝕**：又可分為水力沖蝕（例如泥砂、運行……）、風力沖蝕、重力沖蝕（例如山崩、雪崩……）及人為沖蝕（例如伐木、採礦、開路、放牧、坡地開發……）等四類，均影響水文現象。

❀ **對水文環境之可能不利影響**

坡地開發將影響前述之各項條件，進而產生對水文環境之不利影響，例如：

1. **減少蒸發量。**

2. **降低土壤入滲容量及地表蓄水量。**

3. **縮短集流時間**：地表糙面減小，水流速度加大，漫地流及集流時間大為縮短。

4. **逕流係數變大**：地表開發程度不同，土地利用條件改變，開發後逕流係數自然增大。

5. **增大地表逕流量**：地表逕流量乃隨開發程度而增大。

6. **降低枯水期流量**：由於開發後覆蓋情況較差，入滲量少，水源涵養力低，枯水期集流量及逕流均顯著降低，水資源利用大受影響。

7. **加劇土壤沖蝕**：土壤沖蝕度與其面積沖蝕力及土壤可沖蝕性有關。沖刷力包括降雨強度及延時；土壤可沖蝕性包括土壤可蝕性、覆蓋情況、坡長、坡度及水土保持因子等。其中任一因子改變，均影響基地泥砂流失量，而以面積大小、覆蓋情況及水土保持因子等最為重要。

8. **增加水質污染強度**：開發後水質通常增加懸浮質，pH 值呈現強鹼性，視開發度及施工方法而異，影響水資源利用及河性。

9.**易生崩坍現象**：開發後原本安定之坡面可能變爲不安定，降雨後土壤含水量增加，內摩擦角及凝聚力減小，將導致崩坍。

10.**降低地下水位**：由於入滲量減少，地下水補注量降低，地下水位隨之降低，可能導致地盤沉陷。

(二)設計排水量

❀ **設計再現期（return periods）**

設計頻率與結構物之重要性、造價及受災損失有關。茲參照有關法令以及台灣坡地情況，建議設計排水量再現期如**表 10-3** 所示。

❀ **核算流量**

有關管涵、箱涵、排水幹支線以及橋樑，其通水斷面經以設計排水量計算後，再以高一階再現期之流量（如設計某管涵雨再現期 10 年流量計算，再以高一階再現期 25 年流量核算），核算其洪水位是否造成重大不利之影響，以策安全。

❀ **出水高**

重力流之各項排水防洪結構物或橋樑，均需考慮其出水高；通常明溝視彎道或重要地段，定爲設計水深之 1/3 或至少 30 公分，排水幹支線至少 50 公分，設計流量在 100-150 立方公尺／秒或者至少 80 公分，山溪（流量 200-1,000 立方公尺／秒）應爲 1.0-1.5 公尺。設計橋樑、渡槽

表 10-3　坡地開發排水量再現期

再現期（年）	適用結構物
2-3	一般街道路面、路緣各種進水口
5	重要道路路面、路緣各種進水口、平地排水系統
10	一般濠溝、管涵，排水支線或幹線
25	坡地排水系、截流溝、箱涵、倒虹吸工
50	山溪、大箱涵、橋、堤防、護岸、溢洪道
100	河川、橋、堤防、溢洪道
200	主要河川、橋、堤防

資料來源：修改自謝敬義等（1984）。《山坡地建築開發工程——設計》。台北市：台灣營建研究中心。

或管架橋時，其樑底高程應在一般規定水高之上再加 50 公分。

(三)排水系統配置

排水工程之規劃，須先瞭解開發目的，考慮各項因素，再依開發計畫整地後之工程佈置與道路系統，配置其排水幹支分線系統。

❀ 排水設施之配合

1. 原有低窪地、沼澤地塘，儘量不予填平，並規劃為當地貯水滯洪沉砂設施。
2. 坡地開挖整地應順應自然地形，以最小挖填為原則，避免開挖順向坡面；天然溝坑、山溪不得任意填挖改道。
3. 原有集水區儘量少變動，如增加集水區面積，必須充分檢討其下游通水斷面，減少沖刷或淤積，並不得增加其災害損失。
4. 儘量增加透水地面面積，加強綠化增加覆蓋面，減少地表沖刷。
5. 橫交設施如管涵、箱涵，在其上游端應有較廣之漸變段，注意壅水迴水影響，最好連接就地貯流水設施；在其下游，須有消能設施。

❀ 排水線路

1. 在開發區上游，視地勢佈置多道截流系統，將區外上游之逕流導入附近之溝溪；其設計再現期應在 25 年以上。
2. 排水路幹線儘量利用原有坑溝，避免危害房屋或交通設施，選擇建設成本及維護成本最低之路線。幹線容量必須能承擔順利排出各排水支分線之總流量。其設計再現期應在 25 年以上，俾能應付排水區未來土地利用變化所增之流量，並避免將來擴建或改道之困難。幹線因位能較低，可考慮回歸水、伏流水之利用，並兼顧地下排水或地下水補注問題。
3. 排水支分線常隨道路系統而配置，故道路系統與整地應儘量考慮排水之需求，以減少日後之災害發生。

4. 排水路坡降，常因整地計畫、道路系統與排水口位置而受限制，通常在最大流速限度（襯砌溝在 3.0 公尺／秒以上，管線最大可提高至 5.0 公尺／秒，一般為 2.0 公尺／秒以上）內，選擇較大之坡度。排水幹線坡度較緩，支分線可較陡；其最小流速限度必須考慮避免淤積。

5. 排水系統應儘量少用倒虹吸工，其淤砂及清理問題必須特別注意安排。

6. 排水幹線多為明溝，應設欄杆以策安全。支分線為配合道路系統多為管線系統，應避免曲折。

7. 管線系統應考慮清理修換問題，在管線適當地點設置人孔或連接井，以利清理檢查、通風換氣與接合，除在管徑或坡降變化與管線連接點外，其間距視管徑大小而異。

8. 排水與污水系統應採分流為宜。

9. 可視地形變化，採高低部位分別或分段排出，各自以重力式排入附近溝坑。

❋ 排水口

1. 幹線排放口多在溪溝不受淤塞影響之處，最好採斜交方式匯入，其附近應予消能保護，必要時增設護坡或堤防。

2. 如溪溝洪水位較高而有倒灌之虞時，排水口須裝設排水閘門及抽水站。

3. 坡地排放口如與其下游另一排水系統相接時，在排放口末端應增設沉砂池，以免增加下游排水系統淤積。

(四)滯洪設施

　　滯洪設施係指具有降低洪峰流量、遲滯洪峰到達時間或增加入滲等功能之設施。滯洪設施包括滯洪壩、滯洪池等；永久性滯洪設施不得變更為其他用途，但在不影響其滯洪功能之情形下，得依實際需要作多目標用途。

滯洪設施規劃設計原則

1. 基地內既有排水單元（不得人為截水），區內如無任何整地行為，則該區得不設置滯洪設施。
2. 基地開發後之出流洪峰流量應小於入流洪峰流量 80 %，並不得大於開發前之洪峰流量。且不應超過下游排水系統之容許排洪量。
3. 滯洪設施之最大洪峰流量，得依合理化公式估算之。其入流歷線至少採重現期距 50 年以上之洪水，出流歷線則為重現期距 25 年以下之洪水。滯洪設施對外排放之洪峰流量，不得超過開發前之洪峰流量。
4. 排水口之設置，應在容許排放量內能發揮其排放效率者為佳。

滯洪量估算

根據「水土保持技術規範」（2003）第 96 條規定，滯洪量之計算係利用開發前、中、後之洪峰流量繪製成三角單位歷線圖，以三角形同底不等高，依下列公式求出滯洪量：

$$V_{S1} = \frac{t_b'(Q_2-Q_1)}{2} \times 3600$$

$$V_{S2} = \frac{t_b'(Q_3-Q_1)}{2} \times 3600$$

式中，V_{S1}：臨時滯洪量（立方公尺）

V_{S2}：永久滯洪量（立方公尺）

Q_1：開發前之洪峰流量（立方公尺／秒）

Q_2：開發中之洪峰流量（立方公尺／秒）

Q_3：開發後之洪峰流量（立方公尺／秒）

t_b'：基期（小時），基於安全考量，設計基期至少應採 1 小時以上之設計（不足 1 小時者，仍以 1 小時計算）

而滯洪設施之設計蓄洪量 V_{sd}（立方公尺）應依下列規定設計：

1. 永久性滯洪設施：$V_{sd} = 1.1V_{s2}$
2. 臨時性滯洪設施：$V_{sd} = 1.2V_{s1}$

(五)沉砂設施容量計算

依「水土保持技術規範」（2003）第 93 條規定，沉砂池之容量應為預估泥砂生產量之 1.5 倍以上。另根據技術規範第 92 條之規定泥沙生產量不得小於下列規定：

1. 臨時性沉砂設施之泥砂生產量估算，依通用土壤流失公式估算值之 1/2。但開挖整地部分，每公頃不得小於 250 立方公尺；未開挖整地或完成水土保持處理部分，每公頃不得小於 15 立方公尺。
2. 永久性沉砂設施之泥砂生產量估算，完成水土保持處理或未開挖整地部分，每公頃不得小於 30 立方公尺。

第 3 節　水土保持設施計畫

　　一般之休閒農場大多位於山坡地地形，由於環境因子複雜而特殊，且坡地開發常須改變原有地表型態，破壞自然植生，而造成土壤沖蝕、風化、蝕溝、崩塌及邊坡不穩定等現象。

　　因此，為維護自然環境之平衡，並達到土地適當而有效的利用，在進行休閒農場環境規劃時，必須提出完善之水土保持計畫，以確保農場之水土保持、防災，以及遊客與財產之安全。

一、休閒農場水土保持規劃之主要項目

　　在進行休閒農場環境規劃時必須依據農場之自然環境現況及活動與設施使用需求，設置相關水土保持設施。其主要項目包括：

1. **安全排水**：包括截水溝、排水溝、草溝、跌水、小型涵管、L 型側溝、過水溝面等。

2.**農路系統**：包括農路、園內道路及作業道路等。

3.**用水設施**：包括坡地灌溉、水源設施、抽水設施、輸配管設施、蓄水設施等。

4.**防災設施**：包括截水溝、防風定砂、蝕溝治理、農地沉砂池等。

二、相關水土保持設施之規劃設計準則

依據前述之水土保持規劃項目，本部分主要針對幾種較常利用之水土保持設施之規劃設計準則說明如下：

(一)蝕溝治理

所謂蝕溝治理乃指利用植生或工程方法，以穩定蝕溝，防止擴大沖蝕，減少災害，恢復地力。

蝕溝治理方法必須因地制宜，依其治理目的、蝕溝大小及位置、集水面積、溝床坡降、土壤性質、排水狀況、植生被覆情形、土地利用、野生動物棲息、景觀維護以及所需控制程度等因子，決定最適宜的方法。而依其需要性與經濟性，配合上、下游集水區之水土保持處理，作整體性之規劃設計。有關蝕溝治理之規劃設計原則如下：

1.**小型蝕溝**：因農業耕作、整坡不當或降雨引發之沖蝕溝，得以下列方法消除：

 (1)在蝕溝上方坡面構築截洩溝。

 (2)加強平台階段或山邊溝之安全排水處理。

 (3)運用耕作方法犁平或利用區內可取用之土石填平，進行等高耕作或加強植生。

 (4)用土壤袋、植生袋填平蝕溝。

2.**大型蝕溝**：溝中有湧泉、溝頭或兩岸有小型崩塌或危崖、溝床或兩側有擴大沖蝕危害之虞等，無法以前項方法作有效治理之蝕溝，得以下列方法治理：

 (1)溝頭治理：依據蝕溝溝頭情況及治理需要作適當處理，其處理

方式包括：

A.截水溝及排水溝。

B.階段工、打樁編柵、坡面植生。

C.護坡、擋土牆或節制壩。

D.裂縫填補或處理。

(2)溝面穩定及排水：依據蝕溝溝頭情況及治理需要作適當處理，其處理方式如下：

A.排水溝、草溝或跌水。

B.邊坡或危崖整修處理。

C.坡面植生。

D.構築節制壩。

(二)節制壩

節制壩係指為抑止溝床及溝岸沖蝕，在蝕溝中適當地點，與蝕溝垂直方向構築之構造物，用以調整溝床坡降、穩定流向、攔阻泥砂、安定蝕溝。節制壩之規劃設計要點如下：

1.設計洪水量：耐久性壩採用重現期距 25 年之降雨強度計算之，臨時性壩得用重現期距 10 年之降雨強度計算之。

2.計畫淤砂坡度應依上游土砂粒徑及溝床沖蝕狀況設計之。

(三)農地沉砂池

農地沉砂池係指在農地排水或匯流處，設置供逕流所挾帶泥砂沉積之設施，減少土砂流失及災害。農地沉砂池之種類與適用範圍如下：

1.**臨時性沉砂池**：於開挖整地時，以簡易施工方式就地取材所構築之臨時性淤砂設施。

2.**永久性沉砂池**：於整地完成後，所設置之永久性沉砂池。

(四)農塘

農塘係指在低窪地區或溪流適當地點，構築堤壩攔蓄逕流，以提供滯洪、農業等用水及改進生態環境並供休閒、遊憩之用。

依「水土保持技術規範」（2003）第 56 條規定，開挖式農塘之堤高不得超過 3.0 公尺。土堤頂寬應在 1.0 公尺以上，堤面坡度（內、外側）應緩於 1：1.5。混凝土堤頂寬在 0.3-0.5 公尺，以擋土牆方式設計，並應考慮水壓力。出水高在 0.4-1.0 公尺。出水口斷面應足以宣洩最大進水量。

(五)植生方法

植生方法係以水土資源保育為前提、環境綠化為目的所採取之工法；植生之作業程序包括前期作業、植生導入及必要之維護管理工作。有關植生綠化之規劃設計原則如下：

1. 植生綠化之規劃設計應考慮植物之固土護坡、生態保育功能，及快速形成自然調和之植物群落。
2. 植物材料之選用，應以本地或原生植物為原則，但大面積裸露地、需快速植生覆蓋或景觀植栽之地區，得視種子取得及生態適應性之考量，使用馴化種或水土保持草種。

(六)道路排水設施

道路應設邊溝，橫越坑溝或渠道處均應施設排洪斷面足夠之橋樑、箱涵、涵管或過水路面；每隔適當距離應施設一般橫向排水，避免逕流集中。其規劃設計原則如下：

1. 邊溝：
 (1)邊溝坡度應陡於 0.2 ％，但山區農路邊溝坡度應陡於 0.5 ％。
 (2)坡面不穩定、土石易掉落阻塞或清除不易之路段以採用 L 型側溝為原則。其他路段視情況得採用梯形、U 形或矩形側溝，

惟寬度及深度最小應大於 30 公分。

2.橫向排水：

(1)以每隔 150 公尺設置一橫向排水設施為原則，並應選擇適當地點設置。

(2)橫向排水出口處，應有適當之保護及消能設施；必要時應設置排水溝引導至下游安全地帶，以避免路基及下游坡面沖蝕。

(3)排水管涵縱坡以陡於 3 ％且緩於 26 ％為原則。

(七)擋土牆

擋土牆係指為攔阻土石、砂礫及類似粒狀物質所構築之構造物。茲將其規劃及設計準則說明如下：

❀ 規劃準則

1.在規劃配置方面：

(1)應以尊重環境、減少地貌破壞以及挖填平衡為原則。

(2)應儘量減少擋土設施設置之必要，縮小擋土設施之量體。

(3)應避免於環境敏感地區或地質不穩定地區進行開發作業。

(4)應先針對基地之地盤狀況、地耐力、土壓及植生狀況、生態物種等進行調查瞭解，以尋求最佳之擋土牆構造方式。

2.與周圍環境配合方面：

(1)擋土牆設置宜配合地形及等高線進行設計。

(2)在合乎安全條件下，擋土牆應以非混凝土構造為優先考量，以創造與環境結合之多孔隙環境。

(3)應避免破壞地形地貌，原有植栽應儘量予以保留。

3.在配合設施方面：擋土牆宜配合設置排水設施及植栽綠化等。

❀ 設計準則

1.擋土牆安定條件：

(1)滑動：安全係數採用 1.1 至 1.5。

(2)傾倒：穩定力矩必須大於傾倒力矩；岩盤基礎之合力作用點必須在基礎底寬之 1/2 中段內。而土層基礎之合力作用點必須在基礎底寬之 1/3 中段內。

(3)基礎之應力必須在土壤容許承載力之內。

(4)牆身所受各種應力，必須在各種材料容許應力範圍內。

2.基本準則：

(1)表面不宜有過多混凝土裸露，應以植生綠化或砌石等方式處理。

(2)為保留上層喬木根系完整，擋土牆形式宜採斜壁型設計。

(3)無混凝土之擋土牆高度不宜超過 3 公尺，超過 3 公尺以上應採階梯式設計。

(4)擋土牆面每 3 平方公尺需留設一排水孔。

(5)於具文化特色之休閒農場，可於設計中加入當地文化特色之元素。

3.擋土工法選擇：

(1)選擇生態工法或近自然工法，諸如砌石牆、砌石加勁牆、石籠牆、格框式擋土牆、加勁擋土牆、土釘工法擋土牆。

(2)考量邊坡型式為開挖面或回填面，選擇適宜之擋土工法。

(3)擋土牆面需為多孔隙環境，以利植生生長及生物棲息。

4.表面材質選取：

(1)以開挖產生石材為材料選用之優先考量。

(2)以自然劈面之石材最易與自然環境結合。

(3)材料選用以耐候性佳之材質為優先考量。

(4)材質選用可應用當地慣用之材料。

5.色彩選用：

(1)使用自然材料建構時以展現材料原始色調為原則。

(2)以與自然環境結合之石材本色及綠化為原則。

6.配合設施：

(1)謹慎處理排水設施，包括背面排水、排水孔隙、牆腳截水溝

等。

(2)應保留植栽生長攀爬之孔隙，以達邊坡綠化之效果。

(3)以多層次栽植綠化設計之擋土牆可提升其生態復育之功能。

三、水土保持工程措施概述

休閒農場開發之水土保持工作，必須因地制宜，並應善用自然力及自然資材，以減少對自然生態環境之衝擊。本部分主要針對進行休閒農場環境規劃時較常使用之水土保持工程措施予以說明如下：

(一)護坡工程

護坡工程目的在防止坡面受雨侵蝕，緩和表面水滴變化以維持坡面穩定，常用之工程方法包括石砌護坡（漿砌卵石護坡、塊石護坡）、砌堡嵌磚護坡、混凝土框護坡、噴漿護坡及植生護坡等，請參見**表 10-4**護坡工程措施處理方式參考表。茲分別說明如下：

❀ 石砌護坡

1.**措施**：石砌護坡一般砌築於挖掘上邊坡，防止邊坡受侵蝕，施工簡便迅速經濟價值高，常用材料有卵石與塊石二種。施工時其背坡及間隙可利用碎石填塞，使護坡本身重量平均傳佈於土壤。

2.**目的**：防止邊坡受侵蝕。

3.**適用範圍**：容易滑落之邊坡（限表土層之崩落），若於大型之岩層滑動者無效。

❀ 砌堡嵌磚護坡

1.**措施**：將預鑄好之成品，按其大小、形狀、尺寸，搬運至工地拼接，可配合實際地形、地質做適當的選擇使用。堡嵌磚以採用長方形者為宜，且為增強抗剪作用，以斜砌法施工較佳。

2.**目的**：小規模之護坡或大規模之簡易護坡，用於岩層較穩定之護坡。

表 10-4　護坡工程措施處理方式參考表

措施	目的	適用範圍	示意圖
石砌護坡	係不承受水平應力之邊坡保護措施，在安定狀態之坡面上，使其不受風化侵蝕作用影響，而保持與邊坡形成時相同之坡質狀態，以達安定之目的	小型易滑動之邊坡	
砌堡嵌磚護坡		道路兩旁之駁嵌美觀的護坡	
混凝土框護坡		面積較大，不宜植草皮之坡面；避免用於 45 度以上之急斜面及凹凸不平的坡面	
噴漿護坡噴射混凝土護坡		岩石或砂礫層坡面	

（續）表 10-4　護坡工程措施處理方式參考表

措施	目的	適用範圍	示意圖
植生帶鋪植法	短期內達到覆蓋綠化效果	土質坡面急需保護綠化處、公共設施邊坡保護區、保育區	
挖穴施肥鋪網客土噴植法	防止坡面沖刷，美化坡面	坡度較陡之風化岩；逆向坡上下邊坡均適用	
打樁編柵客土植生法	錨定作用達穩定邊坡防沖刷及風化	順向坡高填土邊坡	
格框客土植生法	綠化美觀，防止土壤沖失	現有卵石格床護坡處	

資料來源：本書作者整理。

3. 適用範圍：道路兩旁之駁嵌美觀的護坡。

✽ 混凝土框護坡

1. 措施：將長寬約 1-1.5 公尺，厚 10-25 公分之頂鑄混凝土框，用混凝土或鋼筋樁固定於坡面，並於其間填碎石塊、混凝土或植草皮加以保護。
2. 目的：防止邊坡崩塌。
3. 適用範圍：適用於坡面容易沖刷、滲水、湧水，及面積較大不適合草皮之坡面。

✽ 噴漿護坡

1. 措施：噴漿前坡面先用鐵絲網加強，再將拌製之特種水泥砂漿，藉壓縮空氣之力噴佈於岩層表面，以強化坡面穩定性。
2. 目的：防止坡面風化，雨水沖刷。
3. 適用範圍：在無法植草的岩石或砂礫層坡面上適用。惟其整個護坡均為混凝土面，視覺景觀效果較差。

✽ 噴射混凝土護坡

1. 措施：噴漿前坡面先用鐵絲網加強，再將拌製之特種水泥砂漿，藉壓縮空氣之力噴佈於岩層表面，以強化坡面穩定性。惟其骨材細度應在 2.5-3.3 之間。
2. 目的：防止坡面風化，雨水沖刷。
3. 適用範圍：在無法植草的岩石或砂礫層坡面上適用。惟其整個護坡均為混凝土面，視覺景觀效果較差。

✽ 植生護坡工程

植生護坡工程乃利用植生處理坡面，使坡面能收迅速覆蓋及保護之功效，且能配合其他護坡工程及擋土工程之實際情形，強化開發區之環境保育及景觀美化工作。同時，亦可改善保育區及保護區內現有土壤裸

露及植生不良的地區，維護自然景觀及生態環境之平衡。

1. 植生帶鋪植法：

(1)措施：將雙層纖維棉夾草種之植生帶於坡面略爲整平後，滾鋪於地面，表面再適量鋪以垃圾堆肥。

(2)特性：短期內可達到覆蓋綠化效果，並可與其他工法合併使用，屬最經濟易行方法。

(3)適用範圍：土質坡面急需保護綠化處、公共設施邊坡、保育區及保護區等。

2. 挖穴施肥鋪網客土噴植法：

(1)措施：坡面沿等高線40公分挖一行直徑6及15公分之穴，穴距20-25公分，穴內施放遲效性肥料並間穴栽植草苗，再將鐵絲網或高聚乙烯網拉緊平鋪於坡面以鐵栓固定，上噴覆土壤粘著及草種混合物。

(2)特性：防止坡面沖刷，有美化坡面之效。

(3)適用範圍：本法適用於坡度較陡之風化逆向軟岩面、上下邊坡均適用。

3. 打樁編柵客土植生法：

(1)措施：坡面上沿著等高線每隔1公尺打一排樁，樁距30-50公分，於土質坡面可混用萌芽樁與雜木樁，軟岩坡面可用鋼樁。樁入土65-85公分，並露出土面10-15公分，沿樁之上坡面固定有背撐之擋土柵，柵內客土略低於柵頂並形成平台，台面可用植草法植生。

(2)特性：在施工初期因樁之錨定作用穩定坡面，故對45度以下易受沖刷及風化作用影響之邊坡保護爲一極有效之工法。

(3)適用範圍：順向坡面及高塡土邊。

4. 格框客土植生法：

(1)措施：在頂鑄R.C.格框或自由樑格框內客土後噴灑草種植生。若坡面坡度較陡，則可用植生帶內裝客土後疊置於格框內，草

種可先附於袋之內層或與客土同時拌合。

(2)特性：格子框內全部填土並種植草種綠化，兼具美觀與防止土壤沖失之功能。

(3)適用範圍：現有之卵石格床護坡處，予以改良並美化。

(二)擋土牆工程

擋土牆工程係用以維持兩高低不同的地面，防止高處土壤坍陷、穩定邊坡及抗拒土壓。茲將幾種常用之擋土牆工程略述如下：

❀ 砌石擋土牆

1.工程特性：

(1)以原石堆砌而成，一般有五圍砌、六圍砌、七圍砌等砌法。

(2)基腳需埋設於 GL 線下至少 30 公分以上。

(3)可於砌石石縫中填充土壤，以利於植物之生長。

2.優、缺點：

(1)優點：排水性良好；可塑造良好之視覺景觀及多孔隙之生態棲息環境；費用中等，視原石取得而定。

(2)缺點：必須由具有技術之匠工施作，施作不良易遭水流破壞；需要長時間讓自然棲息環境恢復。

3.適用方式：

(1)高度小於 3 公尺之擋土牆，以 1.5-2 公尺高度為宜。

(2)坡度以 1：1.5 為宜。

(3)砌石間可加鋪加勁格網，增加其安定性及穩固性。

4.適用範圍：適用於各類型地區。

❀ 石籠擋土牆

1.工程特性：

(1)以石籠或石籠蓆構築。

(2)石籠與坡岸間需鋪設碎石級配層，以避免淘空。

(3)於坡腳應施作一單層石籠牆，以穩固坡腳。

(4)石籠間可回填土壤，以利植物生長。

2.優、缺點：

(1)優點：耐沖刷性佳且為多孔隙易排水；所需工程費用較低；具多孔隙生態棲息環境；對石材尺寸較不限制。

(2)缺點：需藉由機具輔助施作；且需長時間以恢復自然棲息環境。

3.適用方式：

(1)石籠高度宜小於 2 公尺。

(2)適於以小型石材如鵝卵石作為填充材料。

4.適用範圍：

(1)適用於各類型地區。

(2)適用於腹地較大之施作地區。

(3)適用於沖刷較大之地區。

❀ 木格框擋土牆

1.工程特性：

(1)以木樑組合成盒子狀結構，內填石塊。

(2)填充材料以排水性較佳之石塊為宜。

2.優、缺點：

(1)優點：抗沖蝕力較強；可塑造良好之生態棲息環境；所需工程費用低；不需大型機具施作。

(2)缺點：需要長時間方能恢復自然棲息環境；需耗費人工進行編柵工作；需考量使用木格框之耐久性及防腐處理對生態環境造成之影響。

3.適用方式：

(1)必須使用經過高壓防腐處理之木材。

(2)可利用回收之枕木作為材料。

4.適用範圍：適於小型擋土牆設計。

❀ 混凝土格框擋土牆

1.工程特性：

(1)混凝土格框其耐久性、耐用性及耐候性較佳。

(2)由混凝土樑組合成盒子狀結構，內填土壤或石塊。

2.優、缺點：

(1)優點：抗沖蝕力強；具較高之剛性、力學性質及耐久性；具良好之生態棲息環境；所需工程費用較低。

(2)缺點：需大型機具施作；且需長時間以恢復自然棲息環境。

3.適用方式：

(1)坡度緩（坡度小於2：1）之地區，格框間可回填土壤。

(2)坡度較陡（坡度大於2：1）之地區，其格框間宜填充石塊。

4.適用範圍：適用於各類型地區。

❀ 加勁擋土牆

1.工程特性：使用包括地工織物、地工格網等地工合成材料。

2.優、缺點：

(1)優點：為柔性牆，可容許若干變形以達降低土壓力之效果；抗震效果佳；外觀材質使用彈性及變化大；施工步驟簡單、快速，不需重型機具使用。

(2)缺點：不適用於挖方區。

3.適用方式：輔以植栽綠化；坡面需以防沖刷之材質施作。

4.適用範圍：地質軟弱區或填方區之擋土牆施作。

❀ 土釘擋土牆

1.工程特性：以鋼棒鑽入土壤或預先鑽孔，後置入鋼棒，間填以水泥砂漿以達穩定坡面之目的。

2.優、缺點

(1)優點：表面可配合格框噴植，以達綠化之效果。

(2)缺點：較不適用填方區；且需大型機具配合施作。

3.適用方式：輔以植栽綠化；坡面需以防沖刷之材質施作。

4.適用範圍：挖方區之擋土牆施作。

四、水土保持相關書圖內容

本部分主要依據「水土保持法」（2003）、「水土保持計畫審核監督辦法」（2004）及其相關法令規定，將於申請設置休閒農場時可能要擬具之相關書圖內容說明如下：

(一)水土保持規劃書

依據「水土保持法」第12條規定，開發行為申請案依區域計畫相關法令規定，應先報請各區域計畫擬訂機關審議者，應先擬具水土保持規劃書，申請目的事業主管機關送該區域計畫擬訂機關同級之主管機關審核。

而依行政院農業委員會水土保持局93年8月31日農授水保字第0931842827號公告之「水土保持計畫審核監督辦法所需書、表、文件之格式共二十六種」規定，水土保持規劃書應說明之內容如下：

1.計畫目的：目的事業開發或利用之目的。

2.計畫範圍：土地座落及面積。

3.目的事業開發或利用計畫內容概要：含土地使用計畫圖。

4.基本資料：

 (1)水文：

 A.逕流量估算。

 B.基地聯外排水系統能力分析。

 (2)地形：應說明基地坡度，並附地理位置圖及環境水系圖（標示天然水系分區及面積）。

 (3)地質：得免地質鑽探報告（可引用中央地質調查所之地質資料、前台灣省政府建設廳環境地質資料庫及其他相關專業、學

術機構之資料；資料不足者，可用地表調查和航照判釋方式調查之）。

　　A.環境地質：應含地質構造、特殊地質現象、崩塌及災害區域等，並檢附環境地質圖。

　　B.工程地質評估：含地質適宜性、地質災害性等。

(4)滯洪及沉砂量估算。

(5)土地利用現況調查。

5.開挖整地規劃：

(1)挖、填土石方區位圖（含道路，以現況地形圖估算挖、填土石方量表示）。

(2)道路規劃：含道路平面配置圖及道路縱、橫斷面圖，於直線段每50公尺一處或地形變化處應加樁繪製。

(3)估算挖、填土石方量。

(4)贖餘土石方之處理方法、地點及安全設施。

6.**水土保持設施規劃構想**：含排水系統、滯洪、沉砂、邊坡穩定、植生、擋土構造物等位置。

7.**開發期間之防災措施構想**：評估開發過程各階段，對於開發範圍及鄰近地區可能衍生之各種災害，並提出具體對策。

8.**水土保持經費概估**。

(二)水土保持計畫書

　　依行政院農業委員會水土保持局93年8月31日農授水保字第0931842827號公告之「水土保持計畫審核監督辦法所需書、表、文件之格式共二十六種」規定，水土保持計畫書（專案輔導休閒農場適用）之書圖內容如下：

1.**計畫目的**：目的事業開發或利用之目的。

2.**計畫範圍**：土地座落及面積。

3.**目的事業開發或利用計畫內容概要**：含土地使用計畫圖，標示土

地開發使用之佈置。

4.基本資料：

(1)水文：

　　A.降雨頻率與降雨強度分析。

　　B.開發前、中、後之逕流係數估測。

(2)地形：應詳細說明坡度、坡向及地形特徵等項目，並附下列圖說：

　　A.地理位置圖。

　　B.現況地形圖。

　　C.環境水系圖：標示天然水系分區及面積（以像片基本圖製作）。

(3)地質：應詳細說明基地及影響範圍內之土壤、岩石、地質構造及地質作用等項目，並分析其對工程之影響（可引用中央地質調查所之地質資料、前台灣省政府建築廳環境地質資料庫，及其他相關專業、學術機構之資料；資料不足者，可用地表調查和航照判釋方式調查之）。

(4)土壤流失量估算。

(5)土地利用現況調查。

5.水土保持設施：

(1)水土保持設施配置圖。

(2)排水及沉砂設施：

　　A.排水設施：排水系統配置圖、設施數量及詳細設計圖。

　　B.沉砂設施：沉砂池設計圖及囚砂量。

　　C.坡面截水及排水處理：排水量計算、設計配置、設計圖。

(3)邊坡穩定分析：坡腳及坡面穩定工程，採行工法分析、結構之穩定及安全分析（應力分析）、數量、設計圖。

(4)植生工程：植生種類、植生方法，含設計圖、設計原則、數量、範圍及配置圖、維護管理計畫。

(5)擋土構造物：

　　　　A.構造物之設計圖、數量、型式。

　　　　B.主管機關認為有必要時，得要求提供挖、填方邊坡穩定分析

　　　　　（邊坡5公尺以下者）。

　　(6)道路之配置與規劃：

　　　　A.道路平面配置圖。

　　　　B.道路排水。

　　　　C.道路邊坡穩定。

6.水土保持計畫設施項目、數量及總工程造價。

關鍵詞彙

整地計畫

挖填方平衡

方格高程法

剖面法

平面法

降雨量

降雨強度

重現期

降雨延時

合理化公式

逕流量

逕流係數

集流時間

芮哈（Rziha）經驗公式

曼寧係數

滯洪設施

水土保持

擋土牆

護坡工程

植生帶鋪植法

挖穴施肥鋪網客土噴植法

打樁編柵客土植生法

格框客土植生法

自我評量

一、請試述影響整地計畫之因素。

二、請試述整地計畫之原則。

三、何謂方格高程法。

四、請試述休閒農場水土保持規劃之主要項目。

五、請試述水土保持規劃之相關書圖內容。

第11章

休閒農場之公共設施與公用設備計畫

本章節主要將休閒農場之主要公共設施與公用設備，包括基本公共服務設施、給水及污水下水道系統、電力及電信系統、垃圾清運系統等項目予以分別說明之。

第 1 節　基本公共服務設施

休閒農場之基本公共服務設施內容主要包括遊客中心、公共廁所、休憩亭台、休憩座椅、照明設施、解說牌及管制標誌設施等；茲將前述各類設施之規劃與設計準則以及維護管理重點等加以說明如下：

一、遊客中心

有關休閒農場內遊客中心之規劃準則、設計準則及維護管理原則如下：

(一)規劃準則

1.在區位選擇方面：
 (1)應避開潛在地質災害地區（如活動斷層、地層破碎區、土石流潛在地區等）。
 (2)應選擇交通可及性高之地點。
 (3)應具有足夠之發展空間。
 (4)應避免破壞山稜線之完整性。
 (5)不宜設置於具特殊地質地形景觀或歷史文化遺跡之處。
 (6)坡度應小於 30 ％。
2.與環境配合方面：
 (1)考慮冬季季風及經常性地形風之方向，基地配置應設法隔絕強風並引入夏季之舒適涼風。
 (2)於日照強烈地區應採用適當之建築手法以減低日光直射之影響。

(3)應避免大規模整地開發，若於地形起伏地區，則可依地勢做階梯式配置，以增加視野景觀之協調性。

3.**在配合設施方面**：遊客中心之建築材質、色彩選用應與周遭自然環境融合，並與全區公共設施亦應具有一定程度之協調性與整體性。

(二)設計準則

1.**平面配置**：

(1)遊客中心之內部空間配置一般包括行政空間、旅遊諮詢空間及其他附屬空間。

(2)建築物規模及內部空間設計需依最適承載量而訂定其設計容量，並應考量未來發展之彈性空間。

(3)依遊客使用動線，配置相關停車、候車及步道系統等設施。

2.**立面設計**：

(1)設計造型應避免破壞周遭自然環境及視覺景觀。

(2)造型應融入地方建築特色及人文風格。

(3)建物高度及外觀設計應配合地形地貌，並依相關法令規定設計。

(4)儘量運用當地氣候條件，進行節能設計，如自然採光、自然通風設計等。

3.**使用材料**：

(1)應使用適宜當地之建材，原則上以當地之天然材質為宜。

(2)可考量使用再生建材。

(3)海岸地區必須使用防止鹽蝕、風蝕之材質。

(4)高山地區需考量氣候限制，應用具自然保暖效果之材質，並應有通風及防潮之設計。

4.**色彩運用**：

(1)以自然材質之原色為優先考量。

(2)遊客中心雖具有地標之特性，但於色彩選用上仍應與周遭環境

色彩相調和爲宜。

5.附屬設施：

(1)應配合基地條件考量交通、停車、供水、排水、污水處理、電
力、電信等公共設施容量。

(2)中心內部需備有緊急電話、無線電通訊等裝置及緊急發電系
統，以確保緊急狀況之聯繫暢通。

(3)應設有簡易之急救設備，農場員工應具基本之急救常識，平時
亦應定期進行演練。

(三)維護管理原則

1.使用低維護管理需求之材料，如使用不需經常粉刷或易清潔之材
質。

2.使用適合當地氣候條件之材質，如山岳地區之木構材質等。

3.應定期檢視維護，針對易受破壞之材質或地區，應探究其原因，
並尋求妥善之解決對策。

4.設施設置時應保留使用彈性，以利淡旺季使用之調整及因應未來

遊客服務中心之設計造型應以對自然環境及視覺景
觀影響最小爲原則（加拿大東西橫貫鐵路最後一根
釘，謝長潤攝）

發展之需求。

5.應定期舉辦各式教育訓練如急救常識、設施維護、生態環境教育等，並應定期行演練。

6.休閒農場內各行政人員皆應瞭解區內應變措施之步驟及方法，針對各項緊急聯絡、運輸設施平時皆應熟悉其操作方式，並應定期檢修，以確保各設施確實可用。

二、公共廁所

有關休閒農場內公共廁所之規劃準則、設計準則及維護管理原則如下：

(一)規劃準則

1.在區位選擇方面：
 (1)宜設置於主要活動據點旁，如遊客中心、停車場等。
 (2)公廁設置應考量區位之易達性及無障礙空間之規劃。

2.與環境配合方面：
 (1)避免設置於盛行季風上風處。
 (2)必要之儲水設施宜適度遮蔽或隱藏於斜屋頂中。
 (3)避免設置於主要視覺軸線上。

3.在配合設施方面：
 (1)宜規劃適宜之等候空間。
 (2)應配置適度之照明設備。
 (3)應有完善之污水處理設施及供水系統。

(二)設計準則

1.平面配置：
 (1)出入口應男女分開，並應具適度之隱蔽性。
 (2)需為無障礙環境設置，無障礙廁所空間尺寸需符合建築技術規則規定設置。

(3)廁所數量應注重男女平權之使用需求。

(4)宜配置隔離植栽，以提供適度之私密性。

2.立面設計：

 (1)立面型式應配合休閒農場全區風貌，避免太突兀之裝飾及造型。

 (2)應儘量使用自然採光、自然通風等設計手法。

 (3)出入口宜避免直接面對活動區或主要活動路徑。

 (4)建築造型可考慮融入地區建築及人文特色。

3.使用材料：

 (1)鋪面材質應具防滑功能。

 (2)考量地區特色可以當地建材建造。

 (3)外觀材質選用應以能與環境融合之材質建造。

4.相關設備：

 (1)區內除無障礙廁所使用坐式馬桶，其餘應採蹲式馬桶設置。

 (2)廁所之水電管線宜集中設置，減少不必要之浪費。

 (3)男用小便斗宜儘量採落地式，或設置兒童用便斗，以方便各年

公共廁所之外觀材質及色彩選用應與周遭環境相互融合
（加拿大溫哥華，謝長潤攝）

齡層使用。

5.**色彩運用**：應與自然環境相調和之色彩為宜。

6.**附屬設施**：

(1)廁所內宜設置掛勾、垃圾桶等設施，以增加使用之便利性。

(2)應設置清楚易懂之指示標誌。

(三)維護管理原則

1.設定定期清潔時間表，於使用頻率高之地點應增加清潔次數，以確保環境品質。

2.應以簡單之標語或圖示糾正遊客不良之使用習慣。

三、休憩亭台

有關休閒農場內休憩亭台之規劃準則、設計準則及維護管理原則如下：

(一)規劃準則

1.**在區位選擇方面**：

(1)避免設置於地質結構不良地區，如活動斷層通過或地質不穩定地區。

(2)亭台可設於視野開闊處、林蔭清靜處、路徑的起點、終點或活動聚集之處。

(3)創造視覺焦點為主之亭台，可設置於山頂、水邊或湖中，但須控制其量體及型式，避免破壞環境之協調性。

(4)避免設置於生物主要棲息地及生態環境敏感地區。

2.**與環境配合方面**：

(1)遇地形起伏地區宜採階梯式配置或高架方式，配合地形設置。

(2)避免破壞地形地貌，原有大型植栽應儘量予以保留。

(3)考量日照、風向及眺望點位置。

3.**在配合設施方面**：

(1)於休憩亭台周圍可配置設置休憩座椅、解說牌、垃圾桶、指示標誌、遮蔭植栽、照明等設施。

(2)亭台設置應與休閒農場內之遊憩活動及動線相互配合，依其設置主題、位置、形式、與動線之關係、距活動區之遠近等，皆應有所不同。

(二)設計準則

1.平面配置：

(1)亭台設置大小應考慮可能使用之人數，於高利用密度地區應考量可容納多數遊客共同使用而互不干擾之平面配置。

(2)避免設置大面積之亭台，而破壞原有之地形地貌。

2.立面設計：

(1)可運用對比關係進行設計，如周圍環境複雜的，造型宜簡單，周圍環境平淡的，形體則可突出、富變化以製造視覺焦點。

(2)於水中設置亭台時，應考慮水位高低之變化。

(3)造型宜簡單、配合地形地貌設置，例如可運用原始山壁、植栽等，增加亭台與環境之協調性。

(4)於坡度較大地區及不宜破壞原有地貌之地區，應採高架方式設置。

(5)於強風地區，可適當施作實牆，以創造包被保護效果，並儘量利用周圍植栽阻擋強風之影響。

3.使用材料：

(1)材質選用以自然材料為優先考量。

(2)於具人文特色地區，材質選用可應用當地慣用之材料。

4.色彩運用：

(1)使用自然材料建構時以展現材料原始色調為原則。

(2)以休憩為主之亭台，色彩選用應與周圍環境互相融合。

(3)具景點功能之亭台，可選用與環境色彩對比之色調，但需注意對比色使用之比例，以避免破壞整體視覺景觀。

5.附屬設施：

(1)如欄杆、桌椅、台階、照明、解說設施等，除應達到安全之要
求外，更應考量其在使用機能及美感上之要求。

(2)於設施設計上應充分考量人體尺度，創造合宜之休憩空間。

(三)維護管理原則

1.亭台設計應考慮未來在施工、景觀復舊、維護等方面之難易度。

2.避免使用過於複雜之裝飾或構造，以降低維護檢修上之困難度。

3.定期檢修並加強農場員工之教育訓練。

4.針對區內不當遊憩行為（如於休憩亭台內烤肉），危及設施使用安
全，應設立禁止牌誌，並加以勸導禁止。

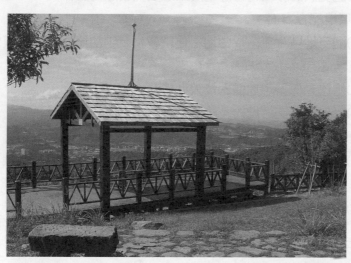

設於高處而可創造視覺眺望景點之休憩涼亭，需控制其量體與型
式，避免破壞環境之協調性（基隆姜子寮登山步道入口處涼亭，謝
長潤攝）

四、休憩座椅

　　有關休閒農場內休憩座椅之規劃準則、設計準則及維護管理原則如下：

(一)規劃準則

1.在區位選擇方面：
 (1)應設置於步道沿線。
 (2)以減少地形地貌破壞及挖填平衡爲原則。
 (3)避免設置於崖邊、峭壁等危險地區或是風口處以及無遮蔭處。
 (4)可設於視野開闊處、林蔭清靜處、路徑的起點、終點或活動聚集之處。
 (5)避免設置於生物棲息地及生態環境敏感地區。

2.與環境配合方面：
 (1)配合地區意象，以當地之傳統建材及工法施作，並應與自然環境融合。
 (2)應儘量保留現地喬木及大型植栽。
 (3)應考量日照、風向及眺望點位置。

3.在配合設施方面：
 (1)於其周圍可配置解說牌、垃圾桶、指示標誌、遮蔭植栽、照明等設施。
 (2)可與建物、休憩亭台結合整體設計。

(二)設計準則

1.平面配置：
 (1)考量使用性及經濟性，座椅設置宜以二人以上乘坐爲原則。
 (2)依設計功能進行座椅配置，如情人座、多人座等。

2.立面設計：
 (1)依型式可分爲有靠背式及無靠背式，單人座、雙人座及多人座

椅等。

(2)座椅設計應符合人體工學。

(3)造型宜簡單避免繁複之裝飾及雕琢。

(4)可於設計中融入地區文化特色，以展現當地之人文風俗特色。

3.使用材質：

(1)材質選用以當地自然材料為優先考量。

(2)應選用耐候性佳之材質。

(3)依材質特性，選擇不同之構材，如重量重、支撐性強之石材，為椅腳之最佳材質，卻不是椅面之最佳材質。

(4)依現地環境之自然材質特色及氣候狀況，選擇適當之材料。

4.色彩運用：

(1)應與自然環境相調和為宜。

(2)使用自然材料建構時以展現材料原始色調質感為原則。

5.附屬設施：

(1)除應考量安全及舒適性的要求外，更應考量視覺美感上之設計。

(2)應與植栽、燈具、扶手等附屬設施整體設計。

(3)座椅設置可搭配遮蔭之植栽或棚架、涼亭。

(4)與動線間宜具適度之緩衝空間，避免干擾行進路線。

休憩座椅之造型宜簡單避免繁複之裝飾及雕琢（加拿大鄧肯圖騰鎮，謝長潤攝）

休憩座椅應以低維護之材質及型式施作（加拿大班夫小鎮硫磺山，謝長潤攝）

(三)維護管理原則

1.利用低維護需求之材質施作。

2.定期巡視及檢修避免危險之產生。

3.對於區內設施之不當使用情形加以檢視原因，並加強遊客之教育，期能提升休閒農場之遊憩品質。

五、照明設施

有關休閒農場內照明設施之規劃準則、設計準則及維護管理原則如下：

(一)規劃準則

1.配置計畫：
 (1)依不同使用需求，如道路照明、休憩空間氣氛之營造、建物外觀照明等，擬訂不同之照明配置計畫。
 (2)照明計畫配置應能展現休閒農場之環境特色。
 (3)於高度自然地區應減少燈具之設置。

2.與環境配合方面：
 (1)自然度高的地區應避免干擾動物之棲息環境。
 (2)於光源充足地區，照明設計以輔助性為原則，避免形成光害及浪費投資成本。

3.在配合設施方面：
 (1)檢視該區之電力供應系統，是否足以配合。
 (2)管線配置應考量其合理性及經濟性。

(二)設計準則

1.燈具型式：
 (1)避免採用過多之零件組合型式。
 (2)可考量與座椅、欄杆、矮牆相互結合。

(3)於非主要照明區，燈具型式選用以矮燈為宜。

2.照明光源型式：

(1)避免使用發散式光源，以避免干擾動物棲息及遊客的觀賞視線。

(2)應具有一定之方向性，以控制其投射及影響範圍。

(3)避免使用多光源之照明設計，而以單燈單光源為佳。

3.使用材料：避免使用太過於城市化意象之材質，如亮面金屬、不鏽鋼等。

4.管線設備：

(1)管線配置宜考量其經濟性，減少不必要之浪費。

(2)電器開關箱等設備應適度美化或設於座椅、矮牆內等不影響視

路燈設計可融入休閒農場之地區意象（屏東小墾丁牛仔度假村，林孟儒攝）

線景觀之處。

(3)考量現有供電系統及電力供應情況進行管線配置。

5.色彩運用：

(1)燈具色彩應與環境背景相調和為宜。

(2)燈光顏色以白色、黃色等自然色調為宜，避免使用紅、藍、綠等色光。

6.功能性考量：

(1)除應考量安全性需求外，更應考量機能性及視覺美感上之設計。

(2)考量其抗候性、耐用性及維護之難易度。

(三)維護管理原則

1.與座椅、欄杆等結合設計時應考量其維修之方便性與難易度。

2.檢修孔設置位置應保留一定空間，以利維修人員進行檢修。

3.避免採用易拆卸之零件設計，以避免遭受破壞或竊取。

4.定期檢修及加強維修人員之教育訓練。

六、解說牌

有關休閒農場內解說牌之規劃準則、設計準則及維護管理原則如下：

(一)規劃準則

1.在區位選擇方面：

(1)應考量解說牌與解說服務系統之協調性與合理性。

(2)全區牌誌應力求系統化與主題化。

(3)牌誌位置選定應留意與人行動線及遊客觀賞位置之關係。

2.與環境配合方面：

(1)解說牌設置應考量與整體環境及景觀之協調性。

(2)建立與自然環境特色融合之解說牌誌系統。

(3)解說牌誌設計應充分利用自然景點、文化古蹟及自然資源等環境特色。

3.在配合設施方面：

(1)根據休閒農場設置主題設計其解說內容與型式，以增加休閒農場風格呈現之整體性。

(2)除解說牌誌外，應考量提供短暫停留空間、步道系統等相關輔助設施，並需整體考量各輔助設施之規模及協調性，以提供完善之解說功能。

(二)設計準則

1.設計原則：

(1)解說牌之設計應能引起遊客之興趣與共鳴。

(2)利用可以引起遊客注意之設計手法，如設置地點的可接近程度、明顯易見的版面設計、讓人立即產生聯想甚至令人感動或震撼的標題運用。

(3)需能符合解說標的物的主題，並迎合多數遊客的需求，做生動扼要的說明。

(4)針對珍貴、稀有之解說標的物，應有適度的距離或適當的阻隔，以避免產生破壞或干擾之行為。

2.基座設計方面：

(1)其設計型式、尺度應與周遭環境相互融合。

(2)設施設計高度及角度應符合使用者需求，並呈現最佳之視野範圍。

(3)解說牌誌設置位置以距遊客 60 120 公分間之最佳視距範圍為最適宜。

3.解說牌版面之設計與製作：

(1)版面內容設計應清楚、簡單、有趣並能引發遊客興趣。

(2)採取圖、文搭配的型式，做生動扼要的說明。

(3)應符合解說主題，並將解說主題完整地表達出來。

解說牌應以能引起遊客注意的手法
設計,並可融入地區之意象與故事
(加拿大東西橫貫鐵路最後一根
釘,謝長潤攝)

解說牌可採取圖、文搭配的型式,
做生動扼要的說明(宜蘭庄腳所
在,陳墀吉攝)

4.面版材質:

(1)面版材質選用需能保持清晰度及完整性,且不需花費大量之維
護費用。

(2)須慎重考量設置環境的特性、遊客對解說牌的使用方式與可能
發生的破壞行為等。

5.附屬設施:

(1)必要時可結合燈具設置。

(2)可藉由欄杆、座椅、植栽等設計手法予以適度阻隔遊客與解說
牌,以避免遭到破壞。

(三)維護管理原則

1.考量維護及未來版面更新之難易度。

2.因時間或環境變遷所導致之解說標的改變,其解說內容應加以調
整,避免文不對題。

七、管制標誌

有關休閒農場內管制標誌之規劃準則、設計準則及維護管理原則如
下:

(一)規劃準則

1.在區位選擇方面：

(1)應考量整體解說服務系統的協調，做最合理的規劃與配置。

(2)全區牌誌應力求系統化，減少不必要之差異性。

(3)牌誌位置選定應留意其與人行動線及遊客觀賞位置之關係。

(4)於動線分歧處應設置指示性牌誌。

(5)於資源脆弱或危險的地區應設置公告性牌誌。

2.與環境配合方面：管理牌誌應配合環境需求設置，其量體、尺度、造型、色彩應配合周遭自然環境。

3.在配合設施方面：

(1)配合公告性牌誌之停留閱讀需求，可配置適當之停留空間。

(2)於車行與人行動線旁之指示性標誌可配合設置適當之照明。

(二)設計準則

1.設計原則：

(1)意象性牌誌可為結合藝術創作，以呈現具休閒農場特色之意象表達。

(2)結合地區風貌特色之意象性牌誌，有助於地區民眾之地方認同及遊客之地域感。

(3)意象牌誌應能表達當地的環境或人文特色。

2.基座設計：公告牌誌設計型式應力求簡潔，不宜有過多裝飾。

3.版面之設計與製作：

(1)管理性牌誌其內容應以精簡之文字表達。

(2)意象性牌誌可利用能表達地區意象之文案及型式呈現。

(3)指示牌誌應配合使用者之移動速度、位置，考量適當的距離反應、版面與字體大小、顏色對比的清晰度等要素。

(4)公告牌誌內容較缺乏趣味性，因此應引用醒目的色彩、明顯易懂的符號、簡短明確的文字語彙及生動有趣的版面設計，以引

結合地區風貌特色之意象標誌（加拿大 BC 省釀酒廠，謝長潤攝）

起遊客的注意。

4.色彩運用：

(1)管理性牌誌之色彩選用以與環境相調和為宜。

(2)於欲特別彰顯之指示性或公告性牌誌，可適度採用對比色系，唯其底色選用，仍應為與環境相調和之色系。

5.附屬設施：

(1)必要時可結合燈具設置。

(2)可利用欄杆、座椅、植栽等設計手法，造成適度之阻隔性以減少破壞。

(三)維護管理原則

1.考量管理維護之難易度及費用需求。

2.考量遊客之使用習慣及環境之變遷。

第2節　給水及污水下水道系統

　　本節重點主要針對休閒農場自來水需求量及污水產生量之推估方法以及給水系統及污水下水道系統之規劃原則等加以說明之。

一、給水系統

　　有關休閒農場用水量之估算方式及給水系統之規劃原則如下：

(一)用水量估算

　　有關自來水用水量之估算，一般依據休閒農場之不同使用者及使用目的劃分，主要可分為農場員工及到訪遊客二種，以為估計用水量之參考；其中農場員工係以農場經營管理之實際需求予以估計；到訪遊客數量則以農場之最大承載量或假日尖峰量估計之，而到訪遊客數中又可分為住宿遊客及非住宿遊客。

　　利用所推估之農場員工及到訪遊客數量，參考 E+A 建築設備教學研究會所出版之《建築設備》(1999 修訂三版) 建議之各類型用水人員每人每日用水量，予以預估休閒農場開發後之用水量需求；而最大日用水量則以平均日用水量之 1.2 至 1.6 倍估算。

(二)規劃原則

1.因應尖峰遊客之需求及地形考量，於區內適當地點設置自來水蓄水池或配水站。

2.採重力配水，給水管線之配置需考量所需供給之水壓強度以及瞬間最大給水量之大小。

3.自來水透過給水幹管送達各分區，開放空間之用水（如植栽澆灌等）直接接管使用；建築物部分則可透過泵浦揚水至頂樓蓄水塔

後以重力輸送供水。

4.全區供水管線以地下化為原則，管線如暴露於公共主要路線時，應加以美化處理。

5.區內給水幹管主要沿道路及植栽帶佈設，並於適當地點配設人孔以便於日後維修。

6.依「各類場所消防安全設備設置標準」規定，沿給水幹管適當地點設置足夠之室外消防栓。

7.提供充分之水量供應，以滿足使用者實際之需求。

8.為確保飲用水之安全及衛生，自來水之水質狀況須符合自來水水質標準。

9.最小覆土深：管徑 50-300 mm 最小覆土深度 1.0 公尺。管徑 350-500 mm 最小覆土深度 1.2 公尺。

10.流速限制：管中流速最大限制為 3.0 公尺／秒，最小限制為 0.3 公尺／秒，避免管中壓力過大，以達到安全及不漏水之目的。

11.配水管線之設計標準、構造及埋設應照「自來水工程設施標準」、「自來水用戶用水設備標準」及「市區道路地下管線埋設物設置位置圖說明」等相關規定辦理。

二、污水下水道系統

茲將休閒農場污水量之估算方式及污水下水道系統之規劃原則說明如下：

(一)污水量估算

休閒農場所產生之污水主要為生活污水，而生活污水產生量則受遊客人數之影響，平、假日差異甚大。一般生活污水量之估算方式可以自來水用水量之 80 ％計算之。

(二)規劃原則

一般休閒農場之污水來源有二種：一種為農場營建開發期間所產生

之水質混濁情形，另一則為休閒農場營運期間所產生之一般污水與廁所廢水。由於污水處理相關設施興建無法滿足短期實質的經濟效益，如何落實污水處理工程系統，以維護整體環境，達到生態平衡的目的，其乃刻不容緩之事。其規劃原則如下：

1. 於休閒農場內設置污水處理設施或簡易污水處理設備，並應防範對海洋及河川等水資源之污染，考慮以放流管排放，並訂定污水放流標準，以避免放流水污染河川及海洋。

2. 污水處理設施之規模、性質，宜視發展規模及休閒遊憩功能性質而定。

3. 污水處理設施應選定適當區位，基地應具有足夠之空間，以容許未來之擴建；另外其建物造型宜配合環境景觀，並以植栽適當隔離。

4. 污水應與雨水分開排放，且污水應考量整地開發後之地形地勢，以重力方式排放至污水處理廠處理，最後可適度回收用以澆灑花草樹木或排放至天然溝壑。

5. 污水排水系統應以暗管為主，最小覆土深度至少為 1 公尺，避免管線裸露地面造成不雅之景觀；且應避開供水管線，以免造成飲用水污染。

6. 排水管流量設計應以尖峰污水量之 1.5 至 2 倍之餘裕量計算，材料需堅固、耐用，並須兼具施工與維修容易之特性。

7. 污水管線系統計畫應考慮未來整地後之地形、各土地使用分區、建築物配置，順地勢藉重力方式分別沿計畫道路埋設以蒐集全區污水，並與雨水排水系統分流。

8. 污水人孔設置：人孔設置之目的是為了人員進出檢查與清理管溝中之污物及管內通風，所以於管線適當距離應設置人孔。設置地點在溝管改變方向、管徑及坡度改變處、分支幹管交叉處、倒虹吸管之上下游處或直線段距離太長之處。若人孔流入管與流出管之水面落差達 60 公分以下，應於人孔內設置跌落人孔以調整流

速，並得於人孔內設置跌落副管，以減少水流下落之衝擊力。

9.流速限制：設計最大流量時，其流速不得大於 3.5 公尺／秒，以免沖刷管壁，且不得小於 0.6 公尺／秒，以免管底淤積，故需依不同之管徑分別釐訂其最小坡度限制（請參見**表 11-1** 所示），以維持安全流速。

10.污水處理廠之位置應使整個區內廢水以重力方式送達為原則，避免沿管加壓站之設置。惟處理廠位置不宜低過洪水線，否則需作防洪設施之規劃。

11.污水處理廠位置應儘可能以縮短整個集水管路為安排原則。

12.污水處理廠之用地面積應考慮未來擴建及預測提高處理等所需之用地。

13.處理設施以計畫最大日污水量為計畫依據。

14.污水處理廠（二級處理）所需面積，以最大日污水量估計，每日處理 1 立方公尺需用地面積 0.5 至 1.0 平方公尺；若為三級處

表 11-1　埋管坡度限制表

管線材料	管徑 (m)	管壁粗糙率 (n)	最小坡度	管線材料	管徑 (m)	管壁粗糙率 (n)	最小坡度
PVC 硬管	150	0.012	0.413	鋼筋混凝土管內襯 EPOXY	450	0.015	0.147
"	200	"	0.281	"	500	"	0.129
"	250	"	0.209	"	600	0.013	0.077
"	300	"	0.164	"	700	"	0.062
"	350	"	0.133	"	750	"	0.055
"	400	"	0.112	"	800	"	0.052
鋼筋混凝土管內襯 EPOXY	200	0.015	0.440	"	900	"	0.044
"	250	"	0.330	"	1000	"	0.039
"	300	"	0.256	"	1100	"	0.034
"	350	"	0.209	"	1200	"	0.031
"	400	"	0.176	"	1350	"	0.027

資料來源：本書作者整理。

理，則其所需用地面積爲 0.8 至 1.5 平方公尺。

第 3 節　電力及電信系統

本節主要針對休閒農場之電力與電信需求量估算方式以及相關管線系統之規劃配置原則加以說明之。

一、電力系統

有關休閒農場電力需求之估算方式及電力系統之規劃原則如下：

(一)用電量估算

有關用電需求之估算可參照 E+A 建築設備教學研究會《建築設備》（1999 修訂三版）建議之負荷密度（請參見**表 11-2** 所示），並考慮其他設施之用電需求及餘裕量予以推估。茲舉例估算如**表 11-3** 所示。

(二)電力系統配置原則

休閒農場內各項設施與設備均需要電力的供應才能運作，因此電力

表 11-2　用電負荷密度一覽表

建築類型	照明 (W/m²)	一般動力 (W/m²)	冷房動力 (W/m²)	全負荷 (W/m²)
辦公室	28	37	38	103
店鋪、百貨店	55	47	47	149
旅館	25	32	25	82
住宅	20	15	25	60
學校	18	14	22	54
劇場、會館	35	38	48	121
醫院	28	30	40	98
遊戲場	26	38	44	108

資料來源：E+A 建築設備教學研究會（1999）。《建築設備》。

表 11-3　用電量估算表（舉例）

項目	樓地板面積 （m²）	負荷密度 （W/m²）	用電量 （KW）	備註
遊客服務中心	850	103	88	比照辦公室標準
農產品展售中心	1,500	149	224	比照店鋪標準
民宿	4,000	82	328	比照旅館標準
其他設施（停車場、道路、步道、廣場等）	--	--	320	以上合計之 50 ％估計
餘裕量	--	--	480	以上合計之 50 ％估計
合計	--	--	1,440	

資料來源：本書作者整理。

設備即成為休閒農場必備項目之一，而能否負荷休閒農場尖峰需求量，則應於實質計畫中詳細計算。有關電力設備之規劃配置原則如下：

1.全區以採地下配電系統為原則，管線如暴露於公共主要路線上時，應加以美化處理。

2.於管線銜接及端點處設置大、小手孔，以便日後之保養維修。

3.地下管線之埋設應避免對電信管線產生電場干擾。

4.變電機房宜設置於隱蔽地方或建築物內。

5.輸電線路儘量沿道路配置，應避免破壞自然景觀。

6.電力供應系統應加以分類，包括公用服務設施系統、一般設施用電系統與緊急應變供電系統，除緊急供電系統外，其餘應直接為電力公司供應。

二、電信系統

有關休閒農場電信需求之估算方式及電信系統之規劃原則如下：

(一)需求量估算

電信設備通常指區內作為兩地通訊用途之公用設備，以方便管理及服務遊客使用，有些則作為緊急聯絡使用之用途，而電信設備最常見的

大致可分為電話、廣播及寬頻網路三部分，規劃者可依據休閒農場之實際需求進行估算。

(二)規劃原則

❀. 電話設備

大致分布於農場內各主要據點，如管制中心、遊客服務中心、停車場以及主要休憩點上，其功能除提供遊客對內、外聯絡使用外，緊急時的急難安全救助或管理人員在區內相互通訊使用也應一併考量。

電話設施應由休閒農場營運單位向電信公司申請設置，而其電話管線儘可能配合供電管線一併裝設，並採取地下化方式，以維護園區整體景觀，避免妨礙觀瞻。

❀. 廣播設備

以提供全區警示及發布緊急情況之使用為主，並可協助遊客尋人或緊急需求之利用，另外視其活動實際需求而設置音樂撥音系統。其設置地點通常為農場入口服務區、遊客服務中心及區內各遊憩據點等。

❀. 寬頻網路

對應資訊服務之需求，未來休閒農場可考量於遊客服務中心及住宿設施內設置寬頻網路系統，以利遊客對外接收相關訊息。另外區內員工之辦公場所亦應廣泛設置串接，以因應休閒農場之資訊化之需求。

第4節　垃圾清運系統

本節主要說明休閒農場內垃圾產生量之估算方式及其處理原則。

一、垃圾量估計

依據所推估之農場員工及到訪遊客數量，參考行政院環境保護署統計之該地區平均每人每日垃圾清運量資料，並依使用性質加以調整估算。茲舉例如**表 11-4** 所示。

表 11-4 垃圾量估算表（舉例）

項目	人數（人）		停留時間 （小時）	單位垃圾量 （公斤／日）	預估垃圾量 （公噸重／日）	
	例假日	平常日			例假日	平常日
農場員工	15	15	10	1.00	15	15
到訪遊客	2,000	300	4	0.40	800	120
合　計					815	135

註：單位垃圾量係依行政院環境保護署統計之該地區平均每人每日垃圾清運量資料加以換
　　算。
資料來源：本書作者整理。

二、廢棄物處理原則

　　休閒農場應視需要設置垃圾集中場以蒐集區內垃圾，其垃圾清運則應由休閒農場與所在地之鄉、鎮公所協調，提供垃圾清運之協助，或委託專業機構負責清運。有關廢棄物之處理原則如下：

1. 編制專人負責定期清運休閒農場內之廢棄物，避免垃圾堆積過久。
2. 垃圾集中處理應予加蓋，並維護周圍環境衛生。
3. 評估休閒農場規模，提供足夠的垃圾桶數量，設置方式以主要步道旁間距 500 公尺設置一處為原則，其他則視活動性質與遊憩人數規模而另行設置。
4. 設置地點應隱蔽，其位置以不影響遊憩品質與飲用水品質為主要考慮因素，避免破壞環境景觀。
5. 對於垃圾清運方式及能力應以休閒農場規模及最大產生量進行事前規劃預估，以提供營運後處理之方式。
6. 為達環境保育及資源再生之目標，應做好垃圾分類，於垃圾蒐集點設置資源回收桶，納入垃圾蒐集系統回收處理。
7. 廢棄物儲存容器應保持完好，材質與廢棄物具相容性，容器外標示所盛裝之廢棄物類別。

垃圾桶之開口經過特別設計，以防有熊出沒翻找食物
（加拿大班芙鎮，謝長潤攝）

8. 廢棄物在清除或儲存期間，不得發生廢棄物飛揚、逸散、滲出、
污染地面或散發惡臭等情形。

9. 廢棄物儲存設施地面應堅固，其四周應可防止地表水流入，應有
防止設施產生之廢水、廢氣、惡臭等污染地面水、地下水、空氣
等之措施。

關鍵詞彙

基本公共服務設施

材質

色彩

覆土深度

流速

人孔

負荷密度

自我評量

一、請試述公共設施與公用設備之主要類型。

二、請試述遊客中心之規劃及設計準則。

三、請試述給水及污水下水道系統之規劃原則。

四、請試述電力及電信系統之規劃配置原則。

五、請試述垃圾產生量之估算方式及處理原則。

第12章

休閒農場之交通系統計畫

本章重點在於說明休閒農場內各種交通運輸系統，包括步道系統、車道系統以及停車系統等相關交通系統之規劃與設計準則，以提供規劃者在進行休閒農場交通系統規劃之參考。

第1節　交通動線系統

休閒農場內之交通動線系統包括車道、步道以及各種公用設備之管線系統；而藉由不同之動線系統規劃將可有效地將遊客、物資及能源等輸送至休閒農場之各個角落。

一、交通動線計畫之意義

聯繫休閒農場內的各項活動或使用空間之路徑便稱為動線；此路徑包括由車道、步道以及各種公用設備管線所構成之聯繫網路。各網路間所流通的物質包括遊客、物資、廢棄物及能源等，這些物質的流動可藉著車道、步道、污水下水道及各種公用設備管線來達成。至於如何將這些動線系統適當地安排在休閒農場內，發揮土地利用之功效，以滿足遊客之活動需求，便稱為動線計畫。

休閒農場土地之利用價值取決於使用者、車輛及相關公用設備進出休閒農場之方便性而定；不論休閒農場的景觀如何優美、資源如何豐富，若無法順暢地進入農場或在農場內從事遊憩活動、獲得體驗，則此農場環境對遊客而言將毫無任何意義。因此，交通系統計畫便成為休閒農場環境規劃過程中極為重要的一環。

二、動線系統之類型

當規劃者決定休閒農場之土地使用計畫後，接續的工作就是依據基地環境調查與分析所得到的結果，將各種動線系統配合自然和人文環境，作適當的安排。這些動線系統包括：

1.行人動線系統。

2.車輛動線系統。

3.公用設備系統：包括電力系統、照明系統、瓦斯供給系統、電信
網路系統、供水系統、雨水排水系統及污水下水道系統等等。

前述所有動線系統之規劃均在於滿足使用者之活動需求；因此，各
種系統間之配合和協調，將會影響休閒農場之整體發展。而在前述各種
動線系統中，則以車道和步道系統最為複雜和重要，所需占用之土地面
積也最大；而且車道和步道的配置與所聯繫之建築物或活動空間直接相
關，假如規劃者能掌握整個休閒農場步道之配置和安排，則建築物方位
與空間組織關係便可自然釐清。故在規劃上常常先考慮車輛與行人路
線，然後再安排其他系統，就其不同系統之特性與條件，規劃在車道及
步道動線系統上，藉以建構完善之聯繫網路。

第2節　休閒農場之步道系統計畫

步道之設置是提供遊客體驗休閒農場自然風貌的最佳方式，藉由步
道路線之設計，將可引導遊客充分地接觸及體驗休閒農場之自然環境與
景觀特色，而其鋪面材質之安全性、舒適性亦會影響遊客之遊憩體驗品
質。

而要規劃一條安全、舒適及有趣的人行步道系統，必須同時考慮機
能、地形、氣候及視覺感受；更要能預先構思遊客喜歡走的路徑，否則
遊客寧願直接穿越草皮或樹林而不會走在規劃好的人行步道上。

設計一條好的步道首重安全，亦即要有足夠的寬度，適當的斜度和
具有耐久性與防滑性的表面裝修材料，還要有良好的景觀、充足的照明
以及讓遊客休息座椅之設置；同時植物、鋪面、水池、噴泉等則可增強
休閒農場內各要素間動線之不同體驗。

在休閒農場開發方案中，行人動線係為主要之構成要素；人行步道

是所有動線系統之最高層級，因此應避免車輛干擾而以人車分離方式進行休閒農場之動線規劃。

一、步道系統之類型

　　休閒農場之環境規劃往往藉由不同類型之步道系統來串連農場內之遊憩據點，期使農場內之各項遊憩活動得以連貫，進而形成一完整的遊憩系統。一般休閒農場之步行動線大致可分為如下三種：

(一)環場型

　　區內僅有單一環型步行動線以串連各個遊憩據點，並由同一進出口進出，形成一循環或封閉的遊憩路線。

(二)放射型

　　由共同起訖點分散成多條的動線系統，每一條動線連接不同的遊憩據點，形成不同分區的遊憩主題區域，構成多樣化遊憩遊程。

(三)單線型

　　由單一步行動線系統串連兩個不同遊憩地點，遊憩據點以分布在動線兩端為主。

二、步道系統之層級

　　休閒農場內之步行動線主要以人行為主，少部分則可提供緊急消防救災及特殊車輛通行。而依步行空間的承載量及層次可分為以下三種：

(一)主要步道

　　主要提供導引遊客通往休閒農場內各主要遊憩據點或具有吸引力之遊憩區域，其在規劃上應考量尖峰時期遊客的流量及步道之承載量，除在路面材質與地基部分應採取耐磨性及穩定之設施外，必須設置適宜的指示標誌，達到容易辨識之功能。

(二)次要步道

為主要步道聯絡各遊憩分區之步行動線，其容量設計一般考量以三至五人結群而行之需求，故其路寬較主要步道小，坡度也可能較陡。

(三)分區步道

係指各遊憩分區內通往各遊憩據點或特殊景觀資源地區的步道系統，如登山型步道、原始型步道或規模較「次要步道」小的小徑步道等，其道路規模設計通常僅以容納單人或雙人通行為主，鋪面材料則以當地自然材質最為適合。

三、步道系統之規劃準則

茲將一般在進行休閒農場步道系統規劃時應考慮之規劃準則說明如下：

(一)步道選線

1. 應儘量利用休閒農場內原有的步道系統，除可避免因開闢新路線而對環境造成破壞外，亦可節省開闢經費。
2. 避免設置於景觀資源脆弱地區、野生動物棲息地、海岸移動性沙丘區及地質鬆軟或岩石不穩、易於坍方及坡度陡峭等地區。
3. 應儘量配合現有地形、沿等高線規劃配置，路線可採自然曲線，減少對環境及景觀資源之破壞。
4. 步道設置最好可成一環狀系統，以避免遊客來回而產生單調疲憊的感受。
5. 應考量遊客使用強度及步道本身之環境條件限制，界定休閒農場內之步道類型，如主、次要步道、分區步道（如登山步道等），藉由合理之定位可使步道發揮充分之效能。

(二)與環境配合方面

1. 考量地形、地質及動植物生態，建立與自然環境融合之步道系統。
2. 應儘量配合現有地形，沿等高線規劃配置，以減少地形地貌之破壞。
3. 道路整地應符合挖填方平衡之原則。
4. 為配合解說目的，步道可蜿蜒而行以充分利用休閒農場內之自然環境及景觀特色。
5. 步道路徑上之喬木應儘量予以保留。

(三)在配合設施方面

1. 根據步道沿線之自然環境及景觀資源導入適宜之主題，以吸引遊客，增加使用該步道之意願。
2. 步道除路面外，尚包括排水設施、欄杆、階梯、橋樑等相關配合設施，需整體考量步道與各設施間之協調性與結合度，以免影響步道之整體品質、安全性以及遊客的感受。
3. 自導式之步道設計可提供步道沿線之自然環境資訊，增加遊憩之趣味性及深度。
4. 良好的指標系統可使遊客瞭解所在位置與農場全區關係，有助於遊客掌握時間及體能狀況，以及減少因迷路所產生之焦慮感。

四、步道系統之設計準則

延續前述之步道系統規劃準則，本部分則列舉說明步道系統之設計準則，以為規劃者未來進行步道系統設計之參考。

(一)步道定線

1. 步道路線設計應避免太大之轉彎和過長之直線路徑。
2. 山岳地區的步道設置應以之字形設計，並應儘量沿地形設置。

3.儘量選擇容易到達之地點為步道之起點。

4.避免經過重要動植物棲息地或地質不穩定地區。

(二)步道坡度

1.一般步道坡度以低於 7 ％為宜。

2.坡度超過 25 ％之步道宜設置階梯。

3.坡度於 20 ％至 45 ％之地區宜採之字形設計；55 ％以上地區應設置擋土設施，以確保其安全性。

(三)步道寬度

1.一般步道寬度以 1.5 至 3 公尺為宜，可視步道等級及遊客量界定休閒農場內各不同步道系統之寬度。

2.供兩人成行步道寬度 1.5 至 2 公尺，供 3 至 4 人併行步道寬度 2.5 至 3 公尺。

3.步道之踏面寬不得小於 45 公分。

(四)鋪設方式

1.於懸崖、坡度陡峭或地質較不穩定地區，應加強其路基基礎。

2.臨海岸地區之步道鋪設應加強其邊坡穩定工程，並採用硬底鋪設，以避免遭大浪沖蝕，使地基淘空。

3.山岳地區之登山步道，宜採軟底鋪設，並配合排水及邊坡穩定設施，避免雨水沖刷造成路基流失。

4.湖泊地區之主要步道應強化其耐用性，採用硬底鋪設，而於次要及機能性步道則可採用軟底鋪設，以期能確保土壤之涵水能力。

(五)鋪面材質

1.選擇排水性佳、與自然環境融合、耐壓性與耐候性佳及易維護管理之材質。

2.材質選用可為當地現有或慣用之材質。

　3.材料取得可為休閒農場開發之回收材，如碎石、回收磚再利用
　　等。

(六)排水系統

　1.包括步道之側溝排水、涵洞及表面截水溝等設施。

　2.山岳地區步道之排水應謹慎處理，以減少沖蝕情形之發生。

　3.側溝排水一般有 U 型溝及自然排水路等型式，於自然度高地區宜
　　採自然排水路方式，以增加生物棲息之空間。

　4.涵洞為接續上邊坡及地表逕流或小溪之水流，埋設深度需達 20 公
　　分以上，其出口處應有消能池之配合。

　5.地表截水溝應設置於坡道終點及彎道起點。

(七)色彩

　1.選用自然材質時應以材質原色為主。

　2.應儘量使用與自然環境融合之色彩。

(八)夜間照明

　1.非必要設施可視使用情形設置。

　2.主要設置於高度開發地點，其型式應儘量採矮燈或結合座椅等型
　　式設計，以減少視覺干擾或影響動物之作息。

(九)植栽

　1.步道上之喬木在不妨礙行進路線下，應予以原地保留。

　2.於之字型步道轉折處可利用植栽減少捷徑之產生。

　3.於步道側宜栽植遮蔭植栽，以提高行走之舒適性。

(十)附屬設施

　1.於同一步道系統之起點、岔路或不易辨識之區域應設置統一之指
　　標系統，內容應標示方向及公里數。

2.自導式步道應於適當地點設置解說標誌。

3.步道於穿越既有水路時，應配合設置橋樑，其型式設計應與步道及農場特色結合。

4.必要時宜配合設置欄杆、扶手、階梯及座椅等設施。

第3節　休閒農場之車道系統計畫

　　休閒農場內之車道系統規劃應考量提供使用者車輛與其他服務性車輛順暢且易於辨識之進出道路，而此兩種動線系統最好分開設置以避免產生相互干擾，減少潛在之意外事故發生。休閒農場內之動線系統，必須配合基地之自然環境特性與農場之未來發展需求，選擇適當之道路結構型式，再配合農場之整體土地使用計畫，將道路系統規劃配置在休閒農場內。

一、農場出入口之選擇

　　規劃者在進行休閒農場車輛動線規劃時，首先應針對農場外之既有道路系統、交通流量以及大眾運輸路線狀況詳加調查與評估；休閒農場若無直接鄰接既有道路，則必須私設道路與聯外道路相連接。而針對休閒農場出入口之設置，規劃者應仔細考量如下幾個問題，藉以提出最佳之規劃方案。

1.出入口與休閒農場周圍交通動線系統之聯繫關係。

2.與既有或未來相鄰土地使用之區位關係。

3.汽車與行人出入口應儘量避免相互衝突。

4.應考量與農場內之停車場或服務區間之相互關係。

5.應力求減輕對休閒農場及其附近地區之自然環境與景觀資源之衝擊程度。

加拿大班夫小鎮硫磺山（謝長潤攝）

泰安瀑布登山步道（謝長潤攝）

姜子寮登山步道（謝長潤攝）

宜蘭武荖坑（謝長潤攝）

加拿大歐克娜根湖（謝長潤攝）

澳洲 Hunter Valley Gardens（謝長潤攝）

二、車道系統之規劃準則

有關車道系統之規劃準則擬從道路選線、與環境配合及配合設施等方面說明之。

(一)道路選線方面

1. 道路選線應儘量迴避生態敏感地區，並依迴避、衝擊減輕及棲地補償等三個原則綜合評估，選擇對環境影響最小之方案。對於因道路建設不得不破壞的生物棲息地，應就近另設置一棲息條件較優之生物棲息地，同時考量生活圈及行動圈之距離及與其他棲地之串連，避免形成孤島。

2. 道路建設因採路堤或路塹等構造型式阻隔原有動物移動路徑時，應依據其習性及棲地環境特質提供可行之替代移動路徑。同時針對特定物種特性，應考量調整或設置適當路權阻隔設施以及警告標誌，避免野生動物傷亡。

3. 儘量利用原有之聯絡道路，除可避免開闢新路線而對環境造成破壞外，亦可節省開闢經費。

4. 避免設置於景觀資源脆弱處、野生動物棲息地、海岸移動性沙丘區及地質鬆軟、易於坍方等地區。

5. 應儘量配合地形，沿等高線規劃配置，路線可採自然曲線，減少對自然環境及景觀資源之破壞。

(二)與環境配合方面

1. 考量地形、地質及動植物生態，建立與自然環境融合之車道系統。

2. 儘量配合現有地形，沿等高線規劃配置，以減少地形地貌之破壞。

3. 道路整地應儘量符合挖填方平衡之原則。

4. 針對動物之遷徙路徑，應考慮設置防護欄及遷徙廊道。

(三)在配合設施方面

1. 車道設置除道路本體外，尚包括邊坡、護欄、排水、照明、道路植生等相關設施，除應提供安全之行車環境外，亦應考量舒適及具景觀美質之行車空間。
2. 避免於視野景觀優良處設置燈具、電線桿及新植喬木等。

三、車道系統之設計準則

　　延續前述之規劃準則，本部分則列舉說明車道系統之設計準則，以為規劃者未來進行車道系統設計之參考。

(一)車道寬度

1. 主要道路應以雙線為宜，但在受地形限制之區域或為減輕對自然環境之影響時，可改為單向之環狀道路。
2. 於曲線轉彎處，則應考慮其曲率半徑，於道路轉彎之內側應予以適度加寬。

(二)道路坡度

1. 路線選擇應儘量沿著等高線選定。
2. 有關道路坡度與行車速率之關係請參見**表 12-1** 所示；一般道路之坡度應小於 10 ％，最大縱向坡度不宜超過 10 ％。

(三)行車速率及迴轉半徑

1. 行車速率以時速 30 至 40 公里之間為賞景及保持流暢之最佳速率。
2. 而迴轉半徑之大小依行車速率快慢而有不同；規劃者可參考各類型之道路設計規範進行規劃與設計。

表 12-1　行車速率與道路設計標準關係表

設計速度 (km/h)	最小半徑區率 (m)	行駛間注意焦點 (m)	視角 （度）	路面最大坡度 (%)
20	25	40		12
30	30	45	120	12
40	50	55	100	11
50	80	65		10
60	120	75	65	9
70	170	95		8
80	230	115		7

資料來源：曹正、朱念慈（1990）。《國家公園規劃設計準則及案例彙編》。

(四)鋪設方式

1.休閒農場內之車道設置宜以透水性鋪設為優先考量。

2.於透水性不佳地區，需於碎石層下增設一過濾砂層。

3.若採不透水之混凝土鋪設，應設計伸縮縫及裝飾縫。

(五)鋪面材質

1.鋪面材質應排水性佳、與自然環境融合、耐壓性佳，並依其使用強度而選擇適宜之材質。

2.材質選用可為當地現有或慣用材質。

3.材料取得可為休閒農場開發之回收材，如碎石、回收磚再利用等。

4.材質表面之質感與原始色澤應與自然環境融合。

(六)排水

1.**路面排水**：

(1)橫向排水：路拱橫坡度 1 ％至 2 ％，路肩橫坡度約為 3 ％至 5 ％，若為草皮路肩則應為 6 ％至 12 ％。

(2)縱向排水：邊溝之縱坡不宜小於 2 ％，其形狀可為矩形、梯

形、V形、弧形與淺溝L形等。

(3)道路旁排水溝可儘量採用自然草溝之型式。

2.地下排水：

(1)通常埋設有孔截水管，以達到地下排水之目的。

(2)路縱坡在凹豎曲線應多設進水口。

(3)截水管埋設於適當深度下，其上則回填透水材料。

3.邊坡排水：

(1)截水溝：設置在縱向平緩山坡或自然溝槽，溝寬至少1公尺，縱坡至少0.5％。

(2)豎槽：用於排洩截水溝或邊溝之流水，斷面大小視流量、流速而定。

(3)平階縱溝：坡面過高時，每隔6至8公尺應設置平階一處，寬度爲1至2公尺。

4.路肩邊溝排水廊道除滿足基本排水功能外，應考量其生態功能，在不影響安全之前提下，儘量以天然材料代替混凝土，以利植物生長。

(七)邊坡及擋土設施處理

1.位於山坡地之道路系統需要進行整地，因此會產生坡面破壞、表土暴露等問題，宜妥善處理，以確保其使用之安全性。

2.區內的邊坡及擋土設施維護，除應考慮工程上的安全外，更應顧及自然生態及環境景觀之維護。

3.護坡處理應加強綠化作業。

4.採生態工法穩定邊坡：從源頭整治邊坡，去除肇因；避免採用混凝土，加重大地負荷。若非緊急保護，避免採用混凝土坡面保護工。

(八)護欄

1.在溪谷側、懸崖邊或臨海側宜設置護欄以維護行車安全，護欄型

式以視覺穿透性高爲佳。

2.考量與自然環境之融合，宜儘量採用自然石塊或原木等材料。

(九)植栽

1.植栽選擇以引導性及遮蔭性植栽爲主，但應注意避免遮住行車及景觀視線。

2.可利用綠籬型植栽區隔車道與步道系統。

3.可在鳥類經常穿越路段兩側密植比車輛高之喬木，讓鳥類可以依其飛行模式維持於高處。

4.植栽選擇應以當地原生樹種爲佳，並可運用當地特有植栽形塑地區性特色。

(十)指示標誌

指示標誌位置及內容應考量駕駛者之反應及辨識時間。

(十一)色彩

1.主要車道可適度採用與環境色調較爲對比之色彩。

2.次要車道或服務性車道則應選用與自然環境色調較爲相近者。

基隆泰安產業道路（謝長潤攝）

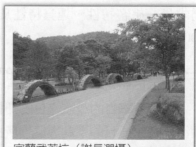

宜蘭武荖坑（謝長潤攝）

(十二)夜間照明

1. 燈具之設計應與環境配合，避免過於都市化或繁複之燈具設計。
2. 照明高度應避免直射駕駛人視線，影響行車安全。
3. 穿越自然山區的生態道路照明設計，應儘量使燈光照射於路面上。
4. 在照明燈具內可加裝防止外洩的反射檔版，使光線集中於路面，並避免光線外洩，減少對附近動物之影響。
5. 可使用與昆蟲感光頻率不同的高壓鈉氣路燈，以避免趨光性之昆蟲聚集於道路。

第4節　休閒農場之停車系統計畫

　　由於汽機車之普遍使用，每一個休閒農場之環境規劃均須考慮如何滿足各類停車之需求，對於停車的規劃應配合外部空間活動的性質，以及建築物的使用和規模，選擇適當地點設置必要數量的停車空間。

一、休閒農場之停車特性

　　休閒農場遊客之停車特性一般可區分為停車目的、停車延時、停車需求量、旅客特性、運具特性及農場土地使用強度等六項（詹啟文，2000）；茲分述如后：

(一)停車目的（亦稱為旅次目的）

　　所謂停車目的或旅次目的乃指遊客或其他使用者至休閒農場從事相關活動之主要目的；其與農場所提供之土地使用類型及規模有關，亦與遊客或其他使用者之特性有關。

(二)停車延時

係指遊客將車輛停放於停車場而在休閒農場內從事各項休閒遊憩活動後，再將車輛開走之間所停留的時間。而影響休閒農場停車延時之主要原因包括：(1)週休二日之實施；(2)乘車時間；(3)農場經營方式（有否提供住宿）等三項主要因素（杜逸龍，1998）。

(三)停車需求量

基地交通基本特性可區分為「時間特性」及「空間特性」。所謂「時間特性」是指基地交通在不同時間的變化，尤其是尖峰特性；所謂「空間特性」則指基地交通的影響範圍而言。

停車需求係依尖峰小時之停車需求量為評估基準，亦即以該地區一日中停車數量最多之某一小時停車量，作為該地區停車需求量之依據。通常休閒農場之尖峰停車量主要集中於週休假日期間。

(四)遊客特性

遊客為休閒農場之主要使用者，故如何規劃合乎使用者方便且能接受之停車空間，有必要透過對遊客特性之瞭解，如職業、年齡、所得等，皆有可能影響遊客運具之選擇，而運具之種類對於所需停車空間亦會造成影響。

(五)運具特性

任何型態的休閒農場開發均會衍生「人旅次」及「貨運旅次」，因此休閒農場開發之交通規劃所需考慮之主要運輸工具應包括機車、小汽車、大客車及貨車等。

運具特性主要包括「運具分配率」及「運具乘載率」二種，其與停車延時配合，可用來進行估算各種車輛之停車需求量，進而估算出休閒農場內所需之停車場面積。

(六)休閒農場土地使用強度

　　所謂土地使用強度係指單位面積土地被利用之程度。土地使用強度可反映此休閒農場吸引旅次之多寡，相對影響運具使用及農場停車場設置面積大小。

二、停車需求估算

　　休閒農場內如何設置所需停車空間數量，對規劃者而言是極困惑的問題；除非對使用者有充分瞭解，否則很難掌握各類型車輛之使用率和停車周轉率；因此，有關停車空間之推計，應配合交通現況調查與基地開發旅次發生需求，以及使用者行為分析來決定其需求數量。

　　有關停車場數量預估方式，應以休閒農場每日引入活動人次為基礎，考慮各種車輛（大客車、小客車、機車）之使用比率，配合各類活動區配置而成。依據「非都市土地開發審議作業規範」（2005）休閒農場編第5點規定，休閒農場內之停車數量設置基準如下：

1. 大客車停車位數：依實際需求推估。
2. 小客車停車位數：不得低於每日單程小客車旅次之二分之一。
3. 機車停車位數：不得低於每日單程機車旅次之二分之一；但經核准設置區外停車場者，不在此限。

　　另參考杜逸龍（1998）之研究，可將休閒農場之停車場面積推估模式修正說明如下：

$$A ＝ 〔Nb × （Pn × Db） ÷ Lb ＋ （Pn × Dc） ÷ Lc ＋ Nm × （Pn × Dm） ÷ Lm〕 × a$$

式中，A ：停車場需求面積

　　　Nb ：遊覽車折算為小汽車停車面積之當量數，一般取 En ＝ 3

　　　Nm ：機車折算為小汽車停車面積之當量數，一般取 En ＝ 1/5

　　　Db ：遊覽車之運具分配率

Dc ：小汽車之運具分配率

Dm ：機車之運具分配率

Lb ：遊覽車之運具乘載率

Lc ：小汽車之運具乘載率

Lm ：機車之運具乘載率

a ：一部小汽車所需停車面積，通常取 30 平方公尺。

Pn ：停車尖峰時間農場之遊客總數

$$Pn = Ti \times ai + Tj \times aj + Tk \times ak$$

式中，Ti ：停車尖峰小時 i 分區之使用強度

Tj ：停車尖峰小時 j 分區之使用強度

Tk ：停車尖峰小時 k 分區之使用強度

ai ：i 分區面積

aj ：j 分區面積

ak ：k 分區面積

三、停車場之規劃準則

有關停車場之規劃準則擬從選址、配置、與環境配合及配合設施等方面說明之。

(一)選址方面

1.儘量選擇坡度平緩、排水性良好之地點設置。

2.考量遊客可接受之步行距離。

3.避免設置於眺望視野軸線上、自然資源脆弱處、生態保護區或坡度太陡之地區。

4.其位置的決定應與附近遊憩據點、景觀點及交通動線相互配合。

(二)配置方面

1.機車停車場應與小客車分開設置，而小客車與遊覽車可合併設置

並使用相同之進出口。

2.遊覽車因數量較少可考慮路邊停車方式，但應考量遊客下車之停留空間。

3.在動線的安排上，以環狀系統最佳。

4.身心障礙者專用停車位宜設置於主要步道或主要入口處，且車位與步道間應設坡道等無障礙設施。

5.休閒農場內之停車場配置應設緩衝綠地空間，以遮擋停車之不良景觀。

(三)與環境配合方面

1.休閒農場內之停車場配置應隨地貌調整，如遇大樹、大石應予以原地保留。

2.可於停車場周邊設置緩衝線帶，以降低其對周遭環境之衝擊。

(四)配合設施方面

1.可配合使用需求配置入口標示、指示標線設施、全區配置告示牌、遮蔭及隔離植栽、照明、垃圾桶等附屬設施。

2.可設置簡易供水、消防設施等供緊急使用之設備。

四、停車場之設計準則

延續前述之規劃準則，本部分則列舉說明停車場之設計準則，以為規劃者未來進行停車場設計之參考。

(一)車輛種類、車身尺寸及迴轉半徑

1.車輛種類可分為機車、小客車及遊覽車，其車身尺寸及迴轉半徑整理如**表 12-2** 所示。

2.由於使用休旅車及 9 人座小巴士之使用率增加，因此於停車位設置時應考慮此類型車輛之停車需求。

3.應設置身心障礙者專用停車位。

表 12-2 各類車輛之車身尺寸及迴轉半徑分析表

車輛種類		全長 (m)	寬 (m)	最小迴轉半徑 (m)
機車		1.5-1.8	0.4-0.65	2.5
小客車	小型	3.0-3.2	1.3-1.4	4.6-5.2
	大型	4.5-4.7	1.7	5.4-5.8
	小貨車及休旅車	5.0-5.6	1.9	5.6-6.2
遊覽車		9.0	2.5	9.3

資料來源：中華民國景觀學會（2001）。《風景區公共設施規劃設計準則》。交通部觀光局。

(二)坡度

1.考量自然排水需求，停車空間之坡度應大於 1 ％，但不宜大於 3 ％。

2.身心障礙者專用停車位以內切式設置者，側坡坡度不得超過 1：8，其聯絡步道之無障礙坡道坡度不得超過 1：12。

(三)停車方式及車道寬度

1.停車場之停車方式主要有與道路平行停車、垂直停車、45 度、90 度停車等四種。

2.單車道寬度應在 3.5 公尺以上；雙車道寬度應在 5.5 公尺以上。

3.停車位角度超過 60 度者，其前方車道寬度應在 5.5 公尺以上。

(四)鋪設方式

1.宜採用透水性軟底鋪面材質，以增加土壤之含水量。

2.在基礎處理上應注意遊覽車車位之基礎層厚度須大於小型車。

3.供旺季期間使用之彈性停車空間，可為現地平坦之空間，不需再經由人工施築處理。

(五)鋪面材質

1. 不同功能之車道、車位及步道，應以不同之鋪面材質加以區隔。
2. 材質選用應考量耐候性、耐壓性、耐磨性及易維護等特性。
3. 鋪面材質鋪設以天然材質如石材、回收材質（如碎石、廢棄枕木）等為宜，並應容許自然植被之覆蓋。

(六)排水系統

1. 休閒農場內之停車場設置應為透水性材質。
2. 排水方向應順應原始地形地勢。

(七)邊坡處理方式

1. **平緩、土質穩定之邊坡**可利用植栽加以美化。
2. **平緩、土質尚穩定之邊坡**可利用砌卵石護坡，並可於護坡上種植蔓藤植物，以加強綠化作業。
3. **陡峭、土質不穩定之邊坡**，則應以擋土牆加強其邊坡穩定處理。

(八)輪阻

1. 輪阻設置目的在於阻擋車子避免離開或超越車位。
2. 其尺寸在高度上需大於 15 公分，並應避免阻礙排水。
3. 其材料可用木材、混凝土、花崗岩或金屬桿件。

(九)植栽

1. 植栽選擇應需考慮遮蔭性及與四周環境之配合。
2. 出入口及轉彎處應選擇低矮灌木或草本植物，避免遮擋視線。

(十)指示標誌

1. 應標示清楚停車場之位置及車行方向，並應考量駕駛者之視線高度。

2.標線劃設應清楚明顯，以利行進中之車輛遵行。

(十一)色彩

色彩以樸素簡單為宜，並應與自然環境色彩相融合。

(十二)夜間照明

1.應儘量減少照明設施之設置，以免影響休閒農場內動植物之生存
　環境。

2.燈具之設計應與環境配合，避免過於都市化或繁複之燈具設計。

3.照明之高度應避免直射駕駛人視線，影響行車安全。

關鍵詞彙

動線

環場型步道

放射型步道

單線型步道

主要步道

次要步道

分區步道

停車目的

停車延時

停車需求量

旅客特性

運具特性

行車速率

迴轉半徑

自我評量

一、請試述交通動線系統之意義及類型。

二、請試述步道系統之選線原則。

三、請試述車道系統之規劃準則。

四、請試述休閒農場之停車特性。

五、請試述停車場之規劃準則。

第13章

休閒農場之景觀計畫

景觀計畫涵蓋的是對於休閒農場整體環境之舒適感、和諧與濃郁大自然味道之營造，更是攸關休閒農場是否吸引遊客參訪之重要關鍵。然而景觀是什麼？景觀涵蓋的範疇為何？景觀元素有哪些？景觀計畫之程序為何？以及要如何為休閒農場研擬適當且完備之景觀計畫？等均為本章節中所要加以說明之內容。

第 1 節　景觀之基本理念

欲探討如何建構休閒農場「景觀計畫」之前，首先必須瞭解景觀基本理念及其意涵，才能建構出休閒農場景觀計畫所需之元素與可能的效益。

一、景觀概論

茲將景觀的意義及景觀設計之效益說明如下：

(一)景觀意義

以往景觀常被狹隘地與「綠美化」劃上等號，設計範圍也僅侷限於庭園、中庭花園、畸零地綠美化等「殘餘空間」，但其實際意義卻並非如此。論及景觀的意義，其與過去所提之「園林造景」有類似之處，關鍵均在於注重人們所處之三度空間環境品質，或是滿足人們之視覺感受。D. W. Meinig 在 1979 年所著之 *The Interpretation of Ordinary Landscapes* 書中指出，「景觀係由我們的視覺來定義，並由我們的內心思想演繹出來」；因此，景觀乃指我們對於生活周遭所處及所見環境之品質，而產生的偏好或價值評判的認知；若進一步從景觀之英文字面 landscape，則代表其與「土地」有著密不可分的關係，而可衍生解釋成對土地景致之評斷與認知。

「景觀」不再只是「拈花惹草」的代名詞，而是另一種更深層對人類生活周遭環境所產生之關切意涵，它涉及地理、氣候、水文、歷史、

社會文化、動植物、環境、資源、心理、美感、管理等內容，遠比土地使用計畫、敷地計畫、建築計畫層面來的複雜與多樣。因此，「景觀」一詞反映在休閒農場中，除代表對於農場建築物、人工設施、土地機能配置及戶外環境均需關照與妥善規劃外，更需注重遊客對於農場之視覺感受，其攸關遊客對於農場環境之第一印象與遊憩興致，甚至影響其再度重遊之意願。

(二)景觀設計之效益

景觀設計對於休閒農場之實質效益為：

❀. **整合及凸顯農場之風貌與特色**

每個地區之環境品質與特色並不相同，透過景觀設計手法則可將休閒農場內之各項資源加以整合，並能有效將存在的問題轉化為農場之發展價值，同時藉由基地特殊元素轉換成景觀素材，藉以達到改造與凸顯休閒農場風貌與特色之目的。

❀. **創造美質及優質之空間與場所**

在從事景觀設計過程中可透過環境素材之特性與應用，依農場之資源風格與特殊性創造出空間場所之風格與優質美感。

❀. **整合鄰近綠帶、綠園道形成綠色網路及遊憩系統**

由於景觀強調的是資源及區域的整體觀念，以確保環境資源之連續性，尤其是綠色網路為所有生態發跡場所，更是農場景觀之主軸架構，透過整合設計手法將可延續其生態途徑，進而形成農場之遊憩系統。

透過設計手法結合當地特殊景致與資源將可帶來環境品質提升以外的附加價值（台東關山自行車道，林孟儒攝）

❀ 確保農場生態及文化紋理之保存

　　地區性之生態及文化特色需要長時間的累積與演進才能形成獨特之在地風格與風貌，而景觀設計便是透過整體性的思維與設計手法來確保農場之特殊紋理，使其得以傳承與保存。

❀ 兼顧生態平衡與休閒發展需求

　　景觀設計著重於開發前事先對整體環境條件進行調查與評估，尋求符合遊客休閒及生活需求，並可兼具農場生態平衡之設計手法。

❀ 注重當地民俗慶典及文化技藝

　　地方民俗慶典及文化技藝為構成地區特色之主要元素；因此，在進行景觀設計時可考量將此慶典活動與民俗技藝加以轉化成為農場之環境意象，藉以強化在地之場所精神。

二、休閒農場之景觀範疇

　　休閒農場之景觀範疇，主要包括自然景觀、動植物景觀、歷史人文景觀及建築景觀等四種，茲分別說明如下：

(一)自然景觀

　　自然景觀包括地理特性（如區位、地形地貌、地質、坡度、坡向）、氣候（如雨量、氣溫、風向、日照）、土壤、水文等項目，藉由這些項目之分析與說明，作為評斷農場景觀設計之基礎，以期能塑造出符合農場風貌

渾然天成的自然景致吸引遊客到訪之最佳題材（宜蘭太平山翠峰湖，林孟儒攝）

與需求之計畫方案；若以實質環境而言，自然景觀係以自然為導向的空間主體，包括豐富的自然動植物生態、大自然風貌、叢植的樹木群、天然湖泊等等，均是自然景觀的代表。因此，在休閒農場內若存在前述相關元素，均應視為農場之重要據點，並以自然保育為前提，運用農場之自然景致潛力與價值，透過各種設計手法以營造出最佳之視覺景觀場所。

(二)動植物景觀

動植物景觀係指因農場內之特殊生態資源或生物多樣性而形成之地區特色。與動植物景觀直接關聯的是棲地及生態系統的完整性，任何不當的計畫與開發建設將

由植栽所構成的景致成為當地最佳景點（日本上野公園，林孟儒攝）

對於敏感度極高的動植物景觀造成衝擊。因此，景觀設計不僅是關注使用者之需求，更應以生態保育之觀點，著重於動植物數量、種類、特性、季節性變化、食物鏈關係及對環境的偏好等項目之詳細調查，並審慎規劃，期使動植物景觀可以獲得保護，確保農場優勢資源之永續利用。

(三)歷史人文景觀

歷史人文景觀係指當地歷史演進與特殊人事物等資源，主要關鍵在於一個地方因「時間」的演進而累積有關人事物之歷史文化與風俗民情，並孕育出「古色古香」之特點，這些均是可以令人流連忘返及回味之處，也是一個地方最重要之特點與價值。因此，一個地方的歷史文化特質或風格不僅代表著此地區之「自明性」或「地域性」，若透過景觀

設計手法將當地特色元素應用於農場之景觀設計中，將可讓休閒農場產生加分或是凸顯在地性之風格趣味。

(四)建築景觀

　　建築物為休閒農場內提供主要室內活動、餐飲、住宿、辦公等機能之空間場所；建築景觀所涉及的項目包括造型、語彙、色彩、屋頂型式、建蔽率與容積率、樓層高度、配置型式與方位、綠化程度等，均為休閒農場景觀設計所必須關注的重點。

　　由於建築物或其他人工構造物（如擋土牆）必須經過人為的設計與興建，不僅可能因設計不當或取材不宜而產生建築量體與周邊環境格格不入之不協調感，更會對當地生態環境造成不可預期之衝擊；因此，從事建築景觀設計時應以四周景觀特色及地貌為主體，在造型、語彙、顏色、量體、屋頂型態、配置方式上均應試圖與四周景觀達到相互融合程度，以避免造成視覺突兀或改變地區天際線之負面效果。舉例而言，常見的休閒農場闢設地點多半以遠離塵囂的山林居多，當然其農場內建築

建築配置及設計應考量與基地四周之自然環境相互融合（澳洲 Hunter Valley Gardens，謝長潤攝）

物之量體應儘量以低強度為宜，屋頂造型則應以「斜屋頂」型式較佳，配置型式則以「分散」優於「集中」，實體外觀顏色應避免豔麗色澤搭配，掌握多層次綠化及多面積綠化原則。

第2節　景觀設計元素與應用方式

　　景觀設計元素與應用方式為營造環境之重要關鍵，亦是景觀設計者解決環境問題、強化戶外空間意象、營造空間氣氛及展現設計理念之專業工具與技術；諸如地貌、水體、植栽、鋪面、人工設施物、藝術雕塑品等均屬於景觀的設計元素。本節即依景觀設計元素特質及應用分項概述之，惟植栽部分因具有「生長勢」、「花期」、「外觀」等多樣特性，則另於第14章中再予以詳細介紹。

一、地形與地貌

　　「地形地貌」意指地表的三度空間輪廓，不論是大尺度之平坦草原及崇山峻嶺，或是基地尺度之起伏土丘及地平面變化均是代表戶外空間的表徵，其所傳達的不僅是地區和場所氣氛與感受，更是主宰地表排水和其他衝擊的關鍵，尤其對於必須配置在地形地貌上之其他景觀元素（如水體、植物、鋪面及建築物等）均具有極大的影響力，其整體景觀或機能上也可能因此而有所不同。有關地形地貌對於空間景觀的影響及應用如下：

(一)就視覺感官與環境氣氛形塑而言

　　透過地形高低起伏的不同變化，可讓人們經由視覺的「接觸」，產生對於農場之不同體驗，因此休閒農場及其周邊地區之地形地貌變化與遊客對於農場之感受息息相關。

　　規劃者可藉由地形之局部改變，搭配其他景觀元素之應用而可塑造出農場之景觀特色，例如「凹形」的地形中容易造成空間的封閉與視覺

的侷限性，令人產生孤獨分離的感受，但卻能使所有的景致及地貌變得更爲獨特，此種現象在經過人工整地所造成的山丘與谷底地形，或是高低落差極大的河谷地形都明顯可見；相對的在「凸」起的山脊上則會讓人感覺興奮及敬畏，但卻可以提供較遠及寬廣的視野；而針對一般平坦地形，雖然視野寬廣，但卻可能因爲缺乏視覺激盪之興奮感而造成人們敬畏、無趣之感受，進而導致人與空間的疏離。

　　此外，地形變化在景觀設計上則可利用凸形地貌創造出俯瞰的效果，對於欲在農場景觀中凸顯焦點或特色元素亦可透過整地或利用農場內既有地形加以形塑，無形中也增加其地標性作用，例如藝術品或人工建築物等均可藉其強調爲視覺焦點。相反的，凹形地貌則受四周凸形地貌包圍影響，不僅可形成包被空間特性，讓人感覺私密性及安全感，且底部無形中也形成具方向性的場所，成爲一個可由四周坡面向中觀看的表演舞台，創造出表演者與觀衆間理想的關係。而上述兩種地形地貌的共同特性均是在於界定與創造空間，而可因設計機能的不同（如空間區隔、視覺管控、動線指引等）提供遊客感受農場多樣之空間變化與趣味性。

位居高處的景點可將遠方聚落及景觀盡收眼底（桃園羅浮村，林孟儒攝）

(二)就生態環境而言

地形地貌的變化乃取決於地表的整地或改變，任何的挖掘填土均可能衝擊當地之生態平衡及水土保持；因此，從事景觀設計時應儘量以「挖填方平衡」為原則，避免大興土木之工程，小規模的地表變動則需事先計算其挖填方量，並力求農場內挖填方總量之平衡；此舉不僅可符合經濟利益，亦能減少生物移入移出所造成的潛在環境危機。

二、水體

水體經常是帶動空間氣氛的最佳元素，特別是以吸引遊客聚集為目的的場所，若休閒農場能在適當區位增加水體設施，將可達到「集客」的效益。其相關特性與呈現的方式大致說明如下：

(一)水體特性

「水」的不同面貌與型態隨處可見，不論是噴泉、水池、河道、瀑布等，均能為環境帶來不同的感受。其主要原因為水體具有以下幾點特性：

❀ 可塑性高

水並沒有一定的形狀，藉由外在壓力或容器便可呈現出多樣之風貌與特色。例如水體若塑造成方形，則會顯得規則、安全及穩重；若以不規則型式呈現，則會給人趨近於自然的感受；這些方式均取決於規劃者及經營業者對於農場之期望與理念。

❀ 具有娛樂性

透過設計手法可營造出最佳的親水場所，成為具吸引力之遊憩資源，且水體的營造更可提供人們從事釣魚、戲水、划船、滑水、游泳等水上遊憩活動，藉以增加農場遊憩體驗之多樣性。

❀ 控制噪音，創造愉悅的聲響

水體的另一個特性即是可以發出聲響，其聲響大小或型式則依流量的控制與管理，如流量較小的水體產生的是清澈、乾淨的環境情境，能

水體擁有倒影周邊景致、增加土地價值、提供緊急救災、調
節微氣候等多項功能（花蓮理想大地度假村，林孟儒攝）

夠讓人覺得平靜而放鬆心情；而若是營造出浪濤洶湧，陣陣的撞擊聲將
令人產生震撼、熱鬧、興奮及激動的環境氣氛。在運用水體創造出不同
型式之聲響美感時，其無形中也遮蔽了周遭不悅耳之噪音來源（例如車
輛的起動、人群及建築物硬體設備的吵雜聲）。

❀ 映射周邊景物

　　水體可產生鏡面效果而將其周邊景物倒影於水面；而無論是清晰明
顯或是破碎朦朧的效果均是一種特殊風味的呈現；尤其在微風吹拂下，
水面掀起陣陣漣漪，更是會讓人流連忘返，沉醉於此種情境而久久不願
離去。

❀ 調節微氣候

　　寬廣的水體將可有效調節周圍環境之溫度，例如在酷熱的夏天，若
能配合相關灑水噴霧設施就能發現農場環境將會比周遭區域氣溫降低許
多。因此，無論是池塘、流水或是設有噴泉地區，其附近之空氣溫度將
比沒有水的地方來的低，這種特性已逐漸被現代景觀設計應用於都市公

園、廣場或是庭園之設計中。

❀ 具有生態涵養作用

「水」不僅可滿足人們的基本生活需求，或是作爲戶外空間的賞景場所，在無形中也牽動著部分生態系統之平衡，原因在於許多生物均得倚賴「水」的提供進行覓食或作爲棲息地。

此外，水體設計可提高基地保水功能，不僅提高地下水滲流機會，以達到涵養地下水層目的，站在區域性水文的角度，亦可發揮調節部分水量功能，減緩逕流及洪峰時間，以確保環境及生命財產安全。

❀ 增加土地價值與利用

休閒農場的設計將因水體設計而可能增加遊客遊憩體驗與多樣性，爲農場帶來無數商機，惟過程中必須謹慎之處在於過度且密集的開發程度將可能造成水體周邊土地承載力不足，進而導致生態系統的瓦解。

❀ 生活及緊急救災之用

水體在農場中設計雖可提供景觀美感及經濟價值的效益，惟回歸生活基本需求以及緊急救災層面，一旦農場發生缺水及火災時，水體資源便可隨時因應其緊急需求。

(二)水體呈現面貌

茲將幾種水體呈現的型式概述如下：

❀ 水池（池塘）

水池（池塘）大致可分爲「自然曲線」及「完整規矩」兩種型式，前者因造型及設計上較偏向自然，大多會被應用在休閒農場內自然度較高的區域，而其優點在於：(1)可使人在視覺上產生空間錯覺，引領遊客行經一連串不同的空間情境；(2)因自然線條使得戶外空間產生輕鬆悠閒及寧靜的感覺。後者通常因爲呈現方式屬於線條較硬的型式，多半會與周邊環境設施或是建築物相互搭配形成整體景觀，而藉此倒影或反射周邊環境之特色。因此，休閒農場主要建築物在景觀設計時常會將水池與建築物搭配設計，以創造遊客有趣的視覺體驗。

利用水體與建築物相互搭配形成整體景觀，藉此倒影反映周邊環境特色（日本忍野八海，林孟儒攝）

水道不僅可增加環境「動」的感覺，也可作為導引遊客遊憩方向的功能（苗栗栗田庄農場，林孟儒攝）

❀ 河道

河道是一種流動性的水體，雖不具視覺焦點之特質，且亦無瀑布的磅礡、熱鬧氣氛，卻可營造出寧靜休閒，同時給人所處環境動態之美。此外，流動的河道更具有串連空間的功能，引導人們行經不同的空間場景，藉此增加人們在行走動線上的趣味性。

❀ 噴泉

噴泉依其噴孔型態可分為不同種類，如單一噴射的噴泉，可產生十分透明的水流；若為眾多細孔則可產生朦朧霧狀，這對於降低環境溫度有絕佳的效果；另一種則是多重式的噴泉組合，其通常均以特殊目的及造景為訴求，例如運用在廣場中的水舞變化即是此種類型噴泉所呈現的效果。

❀ 瀑布

瀑布是利用水位高差所產生具有位能的特殊水體，由上至下的瀑布若有平面設施或阻隔物阻礙時就會形成「逗點」般分層的美感與效果，同時也很容易形成人們矚目的焦點。此外，瀑布會因水的流量大小、高度差等因素造成其垂落地面時產生的水花飛濺及聲響大小，進而影響空間情境與氣氛之營造；若水的流量及高度差大，產生的景觀與聲響將讓

藉由噴泉水體的效果可增加視覺景觀的趣味性，亦有降低環境溫度之功效（桃園小人國主題樂園，林孟儒攝）

瀑布為塑造空間活力的最佳元素（澳洲Hunter Valley Gardens，謝長潤攝）

空間顯得熱鬧及凝聚氣氛。因此，瀑布的運用完全取決在於規劃者對於農場內空間的整體理念與欲表達的情境。

三、鋪面

　　鋪面係指在休閒農場中運用木板、碎石、地面磚、混凝土、柏油等天然或人造材料達到導引動線、界定空間、提供視覺刺激感及創造空間個性目的的景觀元素；其與鋪設草皮不同之處在於初期花費經費較高，且可能因濫用或設計不良造成負面影響，然而卻能在後續維護管理上減少人力、物力及財力的耗損，且鋪面不論在顏色、材料或質感上之變化性較多，趣味性也較高，對於空間情境營造不失是一種良好的元素材料。以下即分別概述鋪面不同材料之特性及對於農場環境之功能與設計方式：

(一)材料特性

　　鋪面材料因為種類繁多，且特性多樣，使得規劃者有數不清的設計方式，然而要能使鋪面發揮其功能，仍必須從瞭解、慎選，到適當的設計手法，才能真正增添農場魅力。

　　基於一般休閒農場強調自然環境之訴求，建議儘量利用碎石、石

片、地面磚、木頭等天然材質，藉以凸顯農場特性、確保農場之自然度，同時減少對於原有環境及生態之衝擊。

而有關鋪面材料中依其透水性、顏色、質感、型態、維護管理及價格等項目可列舉如**表 13-1** 所示。

(二)功能與運用方式

與其他景觀元素一樣，鋪面在戶外空間上自有其功能，尤其在講求自然度的農場環境上更是不可或缺的角色，惟材料種類眾多，需要透過適當的設計手法才能有效凸顯其功能。有關鋪面對於農場的功能與運用方式概述如下：

❀ 作為高頻率使用的空間暗示

鋪面與草皮差異最大之處在於鋪面可容許高頻率踐踏使用，不會造成材質本身的任何損傷或破壞；且就遊客的角度而言，有鋪面的區域會讓人有不自覺導引前往的心理傾向，尤其在下雨天時，人們比較喜愛行走鋪面勝過於走在草皮泥濘上。因此，若農場中需要可容納大量遊客聚集或活動之處，設計適當的鋪面材質（如地面磚），除可不需擔心容納

大面積的鋪面將可提供大量遊客聚集或表演使用（高雄茂林國家風景區管理處前廣場，林孟儒攝）

表 13-1　各類鋪面材質特性一覽表

特性＼種類	碎石	石片	地面磚	木材	混凝土	柏油
透水性	最佳，不易積水，且不需設置過多排水設施	不佳，僅能依靠石片間的縫隙透水	不佳，但部分磚頭可製成透水磚型型式運用	不佳	不佳	不佳，惟目前已有透水性柏油
顏色	不多，以灰色及黑色為主	多樣，不同石材所產生的顏色也不盡相同	多樣，包括常見的紅棕色、灰色居多，目前已開發不同色澤提供設計者搭配使用	以棕色為主，顏色鮮少變化	以灰色為主，特殊需求下則可灑上彩色粉末增添顏色變化	以深藍色為主，近年來有「彩色瀝青」出現，滿足空間變化需求
質感	自然、細緻、部分碎石可呈現圓滑質感	表面粗糙，不規則與規則形狀均有，自然中帶點粗獷感	大小、尺寸、比例有固定的模組，特殊規格則另需打造，加上硬度及厚度的厚實可以給人穩重的感覺	表面粗糙，紋路明顯，自然度高	表面粗糙、生硬、顆粒密實、色澤單調、反光嚴重，容易刺眼	表面粗糙、生硬、顆粒密實、色澤單調
呈現型態	自然度高，容易營造出閒逸不羈的情境	可依空間需求設計成規則型及不規則型（如亂片排列）兩種，後者其呈現的空間自然度較高	不適用於曲線或任意的形狀排列，以直線及直角的型式排列較佳	長方形條狀排列居多，材質上容易與外界自然環境相融合	容易在曲線上表現，且在材質未乾前均可形塑成任何形狀	--
維護管理	不易，因不具固定形狀，時常在使用頻繁下被打散，必須搭配如水泥及小料運用；且對於雜物清除不易	不易，時常使用下容易產生破裂及損害現象，且同一種材質的替換需要花費更多的人力及物力挑選	容易，硬度夠	容易，不過需注意防腐及防蛀的處理	容易，但需要施做伸縮縫，避免膨脹時龜裂損壞	容易
價格（元／㎡）	400-550	1000-1500	800-1200	3000-4000	300-500	200-400

資料來源：本書作者整理。

藉由鋪面可指引遊客遊憩動線的行進方向（宜蘭冬山河，林孟儒攝）

大量遊客造成設施損壞外，亦可作為暗示遊客其活動之空間領域範圍。

提供動線引導作用

由於線條狀的鋪面具有導引遊客行走方向的作用，在廣闊的農場中更需要藉由鋪面導引遊客行進，尤其在農場經過分區規劃後，若有一條與四周環境不同的步道鋪面便可有效地把許多區域串連起來。惟應避免在農場中設置過多的導引動線，且同一個主題動線也應選用同一材質，避免兩種以上的材質造成遊客之混淆。而在材質選擇上則應選用自然度較高的卵石、石片或木材，搭配少量的混凝土或地面磚作為固定收邊，以符合休閒農場的自然環境特性。

表示空間使用機能

藉由鋪面變化可形成農場中不同空間使用之機能，包括從不同的顏色、組合方式到材質與質感的選定等均可暗示出各空間使用的差異性。例如，一個以亂石片鋪設之林間步道沿線供遊客停留的休憩空間或者在路徑的交會點即可以不同材料凸顯出其目的，如木構平台、彩色地磚等；又如在人行動線與車行動線交會處，為凸顯人行的優先權利，通常

不同的鋪面處理將可減緩車行速度，提高行人安全（高雄旗山，林孟儒攝）

都會以延續人行動線之鋪面材質穿越車道，藉以提醒駕駛人當心行人外，亦可區隔空間使用機能。

❀ 營造不同的空間韻律

一條步道的寬窄與材質變化將可為步道製造出不同之空間韻律。例如，鋪面寬窄的拿捏會讓遊客形成不同的空間感受，寬的部分感覺較為寬敞、輕鬆、漫遊，反之則會讓遊客有被迫繼續向前的壓力，甚至是加快遊客腳步的錯覺。而透過鋪面在空間交錯搭配下，讓遊客隨著步伐與鋪面變化，將可感受空間快、慢或熱鬧、寧靜等具韻律感的趣味性。

❀ 作為統一元素作用

鋪面具有將農場環境之不同設計結合達到統一的作用，即使不同空間有不同的設計風格，或者元素不相融時，加入適當的鋪面設計則可將數個空間予以串連，不僅能使農場環境具有整體性，也可讓遊客對空間產生視覺延伸的效果。

四、三度空間構造物

所謂三度空間構造物包括建築物、指示與解說牌、涼亭、觀景平台、座椅、照明燈具及牆面等類型；在從事景觀設計時除必須考慮到這些構造物之安全性外，亦應注重其景觀規劃與設計，進而有效提升農場之景觀特色與遊憩價值。

(一)建築物

一般而言，建築物的外型及內部設計是由建築師來負責，但建築物之區位安排與其四周環境之設計則是景觀設計者的專業範疇，原因在於建築物區位的配置攸關整個農場空間的運用與遊憩動線的規劃，甚至建築物外表與四周環境的調和程度也影響遊客對於農場整體視覺景觀的印象；因此，對於建築物的配置區位、外觀、造型及其他元素關係均需要經過審慎規劃。

❀ 建築物平面及剖面配置

就建築物平面配置而言，配置規模應儘量採低強度、低量體爲佳，搭配其他景觀元素可形成主次空間的趣味性，且避免過大量體造成視覺上的壓力；其次，在剖面配置上，應儘量避免配置於坡度過大的山坡地，以減少對於水土保持的破壞，此舉不僅可避免大規模剷平及挖方行爲破壞山坡地表穩定性，亦可與四周環境融合，創造視覺上的和諧度。

❀ 建築物外觀與造型規劃

休閒農場的建築物外觀與造型設計應儘量配合周邊環境之色彩、天際線、語彙，甚至是當地特殊語彙與人文歷史等元素，以避免設計出突兀或是與鄰近景觀格格不入的建築量體。舉例而言，就建築物造型上，其屋頂處理以「斜屋頂」比「平屋頂」更能創造天際線的趣味性；另外，就整體造型設計上應以樸素爲原則，並在外觀線條處理上愈趨簡單愈爲恰當，儘量減少過於花俏且不合實際空間使用需求之設計概念。

適當的建築物配置與外觀造型設計可與周邊環境相互融合，減少視覺衝擊（宜蘭太平山，林孟儒攝）

(二)指示及解說牌

指示及解說牌依其功能大致可區分為指引方向、資源說明及警示等幾種類型，其中指引功能的指示牌是休閒農場的重要設施之一，透過適當的方向指引將可有效導引遊客行走正確的方向；指示牌的設置地點通常在容易造成遊客混淆的動線或是交會點上，而指示牌的內容除了方向外，更應標示剩下路程、時間，若步道有高度落差時也可標示所在海拔高度，以提供遊客更為清楚的農場資訊。

資源說明類的解說牌主要針對農場內的特殊資源或是視覺景觀，甚至是全區資源分布等所提供的解說與導覽功能，設置地點包括重要入口處或主要步道交會點，可提供全區配置簡略圖及遊程解說；或是於特殊景物前設置說明牌，以解說該處景觀或景象之相關資訊。

而警示意味功能的說明牌，主要設置於可能危及遊客活動安全之地點，通常設置型式以紅色醒目標誌或可促使遊客注意之標誌型式為主。

指示牌可提供導引方向的功能，亦能增添空間的趣味性（新竹內灣，林孟儒攝）

休憩平台及座椅提供遊客遊憩過程中暫時停留的場所，也同時兼具眺望賞景的功能（桃園大溪花海農場，林孟儒攝）

(三)涼亭及休憩（觀景）平台

　　涼亭與休憩平台之主要功能均為提供遊客在遊憩過程中短暫休息的場所，兩者之差異在於涼亭具有遮陽避雨功能，休憩平台則無；但涼亭設置限制較多，如所需經費較高、需要較大面積等。因此在農場規劃時多半以休憩平台為主、涼亭為輔，以兼具興建成本與遊客休憩需求。

　　而涼亭與休憩平台之設置地點大多會選擇具有特殊景觀之處，以同時兼具觀景功能；對於涼亭與休憩平台之材質選擇上也經常以木構材質為主，以期能配合農場之自然環境景觀特色。

(四)座椅

　　座椅是提供遊客休憩最直接的方式，也是農場戶外環境結構的另一元素，若要提供遊客舒適愉快及乾淨又穩固的座椅環境，無論在外觀設計、位置配置及材質選擇方面均需要妥善考量。

　　首先，從外觀設計而言，座椅的高度、寬度、靠背及表面處理等均應有正確尺寸，才能提供舒適的乘坐環境，一般座椅設計平均高度是離地約 46 公分，寬度約 30 至 46 公分，若有靠背，其座椅表面與靠背應配合人體曲線需稍微彎曲；當然，上述係屬一般常見之座椅規格，近年

木構座椅多半較能與環境融合,且受氣候變化而影響遊客使用的程度較低(花蓮太魯閣,林孟儒攝)

來更多打破傳統座椅造型的產品也屢見不鮮,惟其提供遊客舒適的乘坐原則並未有所改變。

其次,從座椅配置而言,就方位上應採面對面或垂直排列,以增加交談及互動機會;就區位選擇上則應在農場內的步道、廣場旁設置適當座椅數量,而這些座椅若能搭配適當的樹木或牆壁等元素則可提供遊客較為安穩的感覺,且座位安排最好能選擇在樹蔭底下設置,以提供遊客遮陽之選擇。

最後,在座椅材質選擇上應儘量配合休閒農場之自然環境特性採用木材構件之座椅,因為木材除在材質上與自然環境較能相互融合外,亦不容易受天候影響產生發燙或冷冰冰的優點,且在下雨後表面能迅速瀝乾,不至於讓遊客在遊憩行程中產生不舒服的感覺。

(五)照明燈具

照明是休閒農場夜間景觀營造的重要關鍵元素,而燈具造型則依照明功能之不同而有不同之設計型式。例如凸顯特定主題的投射燈具;點

配置適當盞數及高低造型不同的照明燈具可增加遊客從事夜間活動意願，亦可增添空間趣味與景觀特色（日本台場，林孟儒攝）

綴照明小面積的矮燈（高度約在 100 公分以下）；照射面積較廣的中型高度（高度約為 300 公分左右）；照射廣度涵蓋車道與人行道的高燈（高度約在 550 至 600 公分左右）等等。

　　燈具所發散的色澤也格外具有影響力，例如，針對主要車道及停車場部分即可配置高燈，營造成照明亮度及治安無虞的環境；又如為增加步道夜間使用率且兼具夜間生態習性，可在步道沿線採以三加一方式配置照明燈具，亦即三盞矮燈加上一盞中型高燈，而每盞燈間距則以 3 公尺較佳。另外，在遊客主要活動場所可依其空間氣氛與欲營造之情境配置適當照明燈具，以增加空間亮度及趣味性。

　　雖然燈具主要功能是提供環境照明之用，惟燈具亦是一種設施物，可為環境景觀元素之一；因此，在考量農場環境照度與色澤之餘，對於其造型與外觀仍須配合所處環境及人文特色做適當的呼應。

(六)牆面

　　牆面在休閒農場內之呈現型式有兩種，包括增加視覺效果的造型牆

將牆面裝飾與拼貼除保有原有水土穩定功能，亦能呼應在地特色，並增加空間之趣味性（台東成功，林孟儒攝）

及確保水土穩定的擋土牆，兩種型式在功能上有不同之處，且設計考量上也有所差異。其中，造型牆可依農場環境現況及營造空間氣氛需求設計不同型態的牆面，不但可以作爲凸顯主題之用，亦可藉由縷空處理增加視覺穿透度同時兼具強化空間作用，且更能透過在牆面上繪製或拼貼顏色鮮豔、圖案新奇的圖片來增加空間趣味性，並能以構建宛如蛇狀蜿蜒的「雲牆」型式將空間中其他元素融成一體。

而擋土牆的主要功能是防止泥土流失及穩定改變後的地表穩定度，在高度呈現較爲明顯的垂直變化；爲確保水土穩定，及保障建築物與人身安全，擋土牆之構造必須嚴加控管，且需留設排水空隙，使得滲水能排出，以免損壞擋土牆的基礎。然而隨著生態環境的重視，過去 RC 構造爲基礎、且光禿禿表面的擋土牆已逐漸被所謂的生態砌石所取代，由於此種施作構件不僅可以在石頭縫中找到各種動植物棲息與生長的蹤跡，更能發揮天然的排水效果，並也兼顧景觀美質與安全需求，可讓休閒農場的視覺景觀不至於被冰冷無趣的擋土牆所破壞。

藝術雕塑品可增加遊客遊憩興致，並塑造空間之活力（日本宮崎駿博物館，林孟儒攝）

(七)藝術雕塑品

　　適當地擺設藝術雕塑品在合適地點將可爲空間帶來「畫龍點睛」的效果，有時戶外大型藝術品也會成爲小朋友隨性及嬉戲攀爬的場所，不僅能增添空間魅力及豐富性，更能彰顯農場的特殊文化風格。

第3節　景觀計畫之設計程序

　　一套完整的景觀設計程序將有助於：(1)釐清環境問題所在；(2)善用環境特性來解決問題，並創造新的設計價值；(3)依基地特性提出替選方案供農場經營業者選擇；(4)作爲業者與設計者溝通管道。因此，設計程序不僅能讓設計者充分瞭解休閒農場基地之優劣勢條件，並可運用設計元素及適當手法營造出預期之效果，亦爲農場業者與設計者溝通及掌

握設計內容之最好方式。茲將景觀設計之主要程序說明如下：

一、與農場經營業者充分交換意見

設計程序的第一步驟便是要與經營業者進行溝通，藉以瞭解經營業者心中對於農場之經營目標與願景，或是對於環境整體之營造理念及局部區域的設計構想；彼此間相互溝通交換意見，才能讓設計者在後續工作上有所依循。

二、基地檢視與分析

基地檢視特別著重於現況資料的調查，包括現況地形、設施物、水文、視線、植被等項目，而這些資料均需繪製或記載在預先準備之圖面上，才能加以分析，發掘其環境屬性及可運用於後續設計構想之特殊環境元素。通常，基地檢視與分析之工作內容大致可分為事前的圖面準備以及現況調查等事項。

(一)事前圖面的準備

進行基地環境檢視前應事先準備大小及比例適中且能詳細表現出農場產權界線之圖面，以便於設計者外出攜帶及現場繪製基地概況與標註特殊資源或環境課題。此外，在圖面表現上應儘量以簡單之圖例與筆觸呈現基地調查之結果，包括現況環境的優缺點及潛在的環境威脅，且針對於農場內必須加以保留之元素應以筆觸較重之實線繪製，可被拆除移走的元素則以較輕的虛線繪製，以便於設計者在後續整理圖面以及研擬設計構想時能夠容易辨識。

(二)現況調查項目

景觀設計攸關農場之戶外空間品質，因此，現況調查項目及詳細度即可能影響到農場設計構想與設計理念之醞釀。茲將相關之調查內容說明如下：

❀ 自然與人文條件

基地的自然與人文條件涉及未來農場可能發展之屬性與風格定位，也攸關其他景觀元素選擇時之參據；而設計者可以從中萃取某些元素作為設計之靈感來源，其項目包括：

1. **地形**：坡度、坡向、高度、周邊主要地貌景觀等。
2. **地理區位**：所在方位、鄰近是否有地標性建築，或者其他相類似之遊憩資源等。
3. **氣候（微氣候）**：氣溫、風向、雨量、日照、風速等。
4. **水文**：地下水位、是否有河流經過、水質情況（是否可作親水性設施）、排水方向等。
5. **土壤**：酸鹼度、滲透率、表層土壤深度、性質、肥沃度等。
6. **動植物**：動植物生態種類、分布、特性及動物可能的遷徙路線等。
7. **史地資料**：當地歷史發展背景與沿革、古蹟、歷史文物等。
8. **人文背景**：地方意見領袖及耆老訪談、特殊人文資源、傳統技藝及風俗民情等。

❀ 土地使用情形

調查農場內之土地使用情形主要在釐清從事農場景觀形塑時，哪些是需要遮蔽的部分，哪些是可以搭配運用的，哪些又是需借景凸顯農場特色等，這些將攸關遊客遊憩動線之豐富性及流暢性。因此，其調查項目包括：

1. **界定基地使用產權及現況範圍**：通常以地籍圖最為常用，並能明確瞭解基地範圍。
2. **地上設施物分布**：電信設備、電力設備、污水下水道、瓦斯管、水管、路燈照明、灌溉系統、圍牆、擋土牆等。
3. **鄰近建築物分布狀況**：建築風格、建築樓層、建築語彙、建築顏色、出入口、開窗位置、建築外觀材料等。

4.鄰近土地使用類型：在都市土地內之周邊土地是否為住宅區、商業區、工業區或農業區；在非都市土地時，周邊土地是否為森林地、農作地、鄰近濱海地區，或鄉村聚落、工業地區等。

❀ 動線系統

主要在釐清農場周邊之交通動線型態，及農場內既有步行或車行路線情形，藉以規劃農場之車行及人行動線，而這不僅攸關遊客對於農場之可及性及識別性，也將影響農場整體景觀配置及設計內容與機能區位。其調查項目包括：

1.鄰近道路距離，是否因距離太近而產生噪音或視覺上衝擊。
2.鄰近道路寬度、規模，這將影響車行出入口是否需調整。
3.鄰近道路是否有大眾運輸系統，將影響基地遊客之行走動線。
4.基地是否有道路通達，其道路景觀又為何。
5.基地內動線系統是否有保存意義，是否可以繼續使用。

❀ 視覺景觀及空間感受

亦即休閒農場能夠提供遊客何種視覺上的景觀資源，以及遊客置身其中的空間感受如何等；這些攸關遊客遊憩體驗之項目是經營業者及設計者需共同考量的重點。其調查項目包括：

1.**農場內每個角度之觀察**：找出景觀價值佳之地點或角度，對於不佳之景觀應採遮蔽方式考量設計。
2.**在建築物內找出可由室內向外觀看之最佳視覺角度。**
3.**由農場外往農場內觀看之景觀**：由附近高地俯瞰、由附近道路觀看、由入口處往基地內看等。
4.**空間感覺**：界定戶外空間為何物，是牆面、綠籬、山丘或其他；另外空間內主要顏色構成為何，以及是否有特殊香氣，是否有其他干擾行為等可能影響遊客心理之因素。
5.**空間尺度及開闊度**：基地是位在封閉的山谷或凹地地形、或是在山坡地上、是否具有俯瞰及眺望條件、或平坦地形、視覺開闊而

沒有阻擋物等可能影響遊客視覺感受，進而造成空間體驗與心理層面之差異因素。

❀ 機能與屬性

基地機能是景觀設計者依基地特性、遊客需求，以及設計者欲提供遊客某種特定使用功能，或者期待遊客在此空間發生的行為模式而設計之空間氣氛及設施；空間屬性與機能劃設為攸關遊客對於農場印象及遊憩體驗的關鍵。其調查項目包括：

1. **基地平時之使用型態及方式。**
2. **活動類型**：基地的活動類型為何、哪些區域又會發生何種活動及行為。
3. **公共性空間或鄰避性設施應預先安排區位**：出入口、停車場、廁所、垃圾收集處、裝卸貨停車位、污水處理設施等需要配置在何處為佳。
4. **找出較困難維護及管理之地點及問題**：距離管理中心過遠、設施安全堪慮、水源不足、地勢崩落等地區。
5. **需要特別設立標示及說明之地點**：農場資源所在、具有視覺景觀價值、基地邊緣、地勢落差過大之處（如懸崖）、容易被破壞的草地及設施、潛在的動植物危害（如毒蛇、蜜蜂）、潛在土石流或水災危機、可能的地勢或水域危險之處等。

三、設計構想及配置圖繪製

設計構想主要著重在設計者對於休閒農場整體環境的創意、定位、發展方向，並將相關設施與區位配置繪製於圖面上，作為農場興建藍圖與發展後續細部設計與施工圖說之依據，同時亦可作為與業主或其他相關人員溝通的工具。其大致可分為設計構想階段及實質設計階段。

(一)設計構想階段

設計構想主要在於決定農場內之動線系統、機能分區、規避不佳景

觀、標示有價值景點以及創造視覺景觀等工作。通常設計者多以圈圈、各式線條等簡單圖示，配合文字敘述作為表達設計構想之方式，同時設計者亦會針對欲營造的空間氣氛或情境找出類似之案例照片，或以簡單線條勾勒出三度空間之情境草圖，進一步表達其設計構想理念，以作為設計者與經營業者初步溝通之用。此階段的圖面需求通常以 A3 或更大格式之基本圖繪製（比例最好能在 1/500 以上為佳）。

(二)實質設計階段

在與經營業者經由初步設計構想圖討論出最佳配置方案、設計構想及可負擔之開發成本與附加價值後，即開始繪製正式設計圖面，而其與設計構想圖不同之處在於各種繪製圖面已能繪製出詳細的分區形狀、設施內容、種類、位置、行人及車行動線等，並可確切掌握到設施與遊客在三度空間之比例關係。所呈現的相關圖面包括：

❀ 平面圖

表達出各機能分區及設施確切位置、尺寸及形狀等二度空間面貌，不僅能提供經營業者明確瞭解農場施作前整個基地空間彼此間之關係，亦可藉此模擬遊客在透過設計者所規劃之動線或駐留景點時可能產生之不同體驗。通常，此一平面配置圖之繪圖比例應以不小於 1/300 為原則（參見**圖 13-1**）。

❀ 剖面圖

繪圖比例以 1/50 至 1/100 最為適當，主要表達農場內高低起伏之地形地貌變化及設施物與遊客尺度之三度空間關係，而此類圖說也是檢視前述平面圖之空間關係配置的最好工具。

❀ 立面圖

主要在輔助設計者表達無法在平面圖上明確呈現之設施物間的相互關係，以及設施物的外觀、色彩、質感等特性之特定圖說工具；通常此類的圖面繪圖比例以 1/100 較為適當（參見**圖 13-2**）。

❀ 透視圖

這類型的圖說可同時表達遊客身處其中之三度空間關係、未來農場

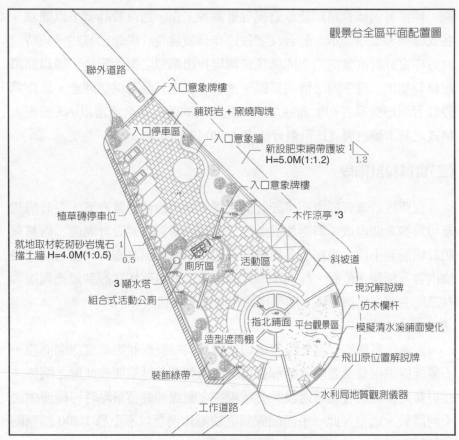

圖 13-1　景觀平面配置圖示範案例

資料來源：陳建州繪製。

整體面貌、設施物分布情形以及設施種類、顏色、外觀、質感等特性，特別是模擬遊客的視覺景觀所繪製之圖面，也因此成為設計圖說中最受歡迎且容易接受的種類。此種繪圖比例通常鮮少限制，主要以不失真、用色適宜即可。

四、細部設計與施工圖繪製

此階段相關圖說主要依據前述設計構想及實質設計階段之藍圖衍生

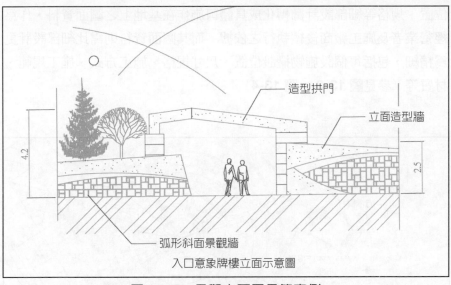

造型拱門

立面造型牆

4.2

2.5

弧形斜面景觀牆

入口意象牌樓立面示意圖

圖 13-2　景觀立面圖示範案例
資料來源：陳建州繪製。

而來，其目的在於將設計者之創意、空間感及設施配置能夠更為具體地
落實於圖面上，提供後續承包商及工程人員閱讀施工之依據。而此階段
主要分為細部設計及施工圖說繪製，前者是與業主作更進一步的溝通與
協調，同時能將所需工程經費精確計算；後者則是以前者所訂定之圖說
加以繪製更為精確之施工圖。

(一)細部設計階段

　　細部設計係指將原有在平面配置圖內之分區及各項設施予以更正確
標示位置及範圍，並將所有的設施物尺寸化及明確化，以提供經營業者
及後續施作廠商對於新的休閒農場面貌及設施施作有更為明確之資訊及
依循。

(二)施工圖說繪製階段

　　施工圖說繪製即是設計者依據經營業者確認後之分區機能及設施物

位置、規格等細部設計圖轉化成具體可施作在基地上之圖面資料，作爲經營業者及施工廠商後續執行之依據。而其圖面資料則需比細部設計更爲精細，包括每個設施物擺設位置、尺寸規格、施工方式、施工規範、材質等（參見圖 13-3、圖 13-4）。

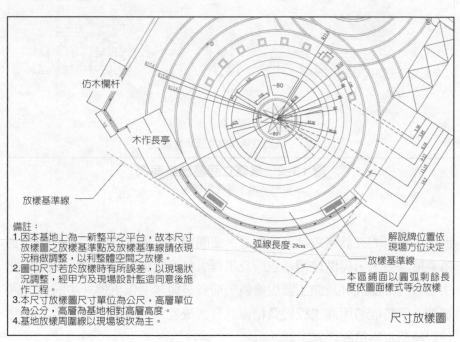

仿木欄杆

木作長亭

放樣基準線

備註：
1. 因本基地上爲一新整平之平台，故本尺寸放樣圖之放樣基準點及放樣基準線請依現況稍做調整，以利整體空間之放樣。
2. 圖中尺寸若於放樣時有所誤差，以現場狀況調整，經甲方及現場設計監造同意後施作工程。
3. 本尺寸放樣圖尺寸單位爲公尺，高層單位爲公分，高層爲基地相對高層高度。
4. 基地放樣周圍線以現場坡坎爲主。

弧線長度 29cm

解說牌位置依現場方位決定

放樣基準線

本區鋪面以圓弧剩餘長度依圖面樣式等分放樣

尺寸放樣圖

圖 13-3 平面放樣施工圖說示範案例
資料來源：陳建州繪製。

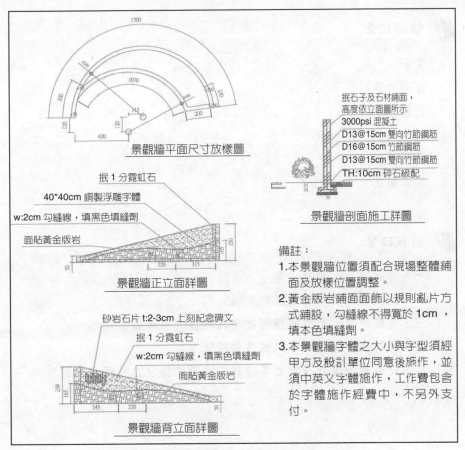

景觀牆平面尺寸放樣圖

抿 1 分霓虹石

40*40cm 銅製浮雕字體

w:2cm 勾縫線，填黑色填縫劑

面貼黃金版岩

景觀牆正立面詳圖

抿石子及石材鋪面，
高度依立面圖所示
3000psi 混凝土
D13@15cm 雙向竹節鋼筋
D16@15cm 竹節鋼筋
D13@15cm 雙向竹節鋼筋
TH:10cm 碎石級配

景觀牆剖面施工詳圖

砂岩石片 t:2-3cm 上刻紀念碑文

抿 1 分霓虹石

w:2cm 勾縫線，填黑色填縫劑

面貼黃金版岩

景觀牆背立面詳圖

備註：
1. 本景觀牆位置須配合現場整體鋪
 面及放樣位置調整。
2. 黃金版岩鋪面面飾以規則亂片方
 式鋪設，勾縫線不得寬於 1cm，
 填本色填縫劑。
3. 本景觀牆字體之大小與字型須經
 甲方及設計單位同意後施作，並
 須中英文字體施作，工作費包含
 於字體施作經費中，不另外支
 付。

圖 13-4　景觀牆施工圖說示範案例

資料來源：陳建州繪製。

關鍵詞彙

景觀

夜間景觀

挖填方平衡

鋪面

視覺景觀

施工圖說

自我評量

一、請試述景觀設計之效益。

二、請試述休閒農場之景觀範疇。

三、景觀設計元素有包括哪些、其特性為何,請簡述之。

四、景觀設計程序可分為哪幾個階段?

五、從事農場景觀設計之基地調查時須準備及注意哪些關鍵?

第14章

植栽計畫

　　植物是個生命體，具有顏色、大小、質感及成長趨勢等不同特性，所以與其他環境景觀元素相較下則顯得更為複雜，特別是將其應用於休閒農場之環境規劃及景觀設計方面，一個好的植栽計畫可以為休閒農場之環境景觀品質加分，並可成為農場之特色，進而吸引更多之遊客到訪，增加農場之收益。因此，要如何透過瞭解植栽特性，妥善應用於休閒農場之環境設計中，並注重其施工方式及後續之維護管理則是本章節所要探討之重點。

第 1 節　植栽特性與綠化農場之機能

　　為將植栽適當用於休閒農場之環境設計中，瞭解植栽特性與其綠化機能將是攸關農場品質良窳之重要關鍵。

一、植栽材料特性

　　一般而言，植栽材料大致可分為喬木、灌木、草花及草皮等四種，而休閒農場全區環境規劃之主要植栽構成應以「喬木」為主；「灌木」常被用來界定空間，劃分區域；「草花」則是為農場扮演「畫龍點睛」之角色；「草皮」則作為「大地地毯」之用，四者缺一則可能讓農場整體環境有其缺憾。

　　前述四者為構成植栽計畫之主要要件，而其材料特性則可分為如下幾種類型來加以說明：

(一)樹形外觀

　　包括樹齡、外觀及栽植方式等，利用這些因素將可讓休閒農場呈現出不同之風貌。

❀ 樹齡

　　主要針對喬木及灌木本身因樹齡變化而形成高度與樹形外觀之差異；許多樹種在幼苗時高度不到 1 公尺，樹形也不明顯，但在數年後卻

可以達到 7、8 公尺，甚至數十公尺高，而形成地標或提供乘涼休憩之處；也有些植栽則可因樹幹的特殊紋路或特色而形成景觀，例如白千層、樟樹等。因此事先瞭解植栽生長後的大概尺寸，在植栽規劃設計上是十分必要的。

外觀

喬木因樹冠生長情形不同而可大致分為開展型、直立型、匍匐型及特殊整形樹型，其中直立型又可細分為圓柱形、卵形及傘形等。這些不同的喬木外觀應用在農場環境規劃設計，均需取決於農場內各空間期望提供遊客何種遊憩體驗而加以配置。例如：

1. **開展型**：可設計成為提供遊客乘涼或是作為地景地標之用。
2. **直立型**：被應用於引導視線、界定空間或是成為地景地標之用途。
3. **匍匐型**：因氣候關係而影響原有植栽應有的生長型態，最常見的如迎風面的高山扁柏。
4. **特殊整形樹型**：因地景需求而將原有喬木在生長過程中針對樹形及樹幹進行整形工作，最常見的包括園藝扁柏以及分層式的榕樹等。

整形後的榕樹可為環境景觀增添趣味性（台東關山國小，林孟儒攝）

單株開展型樹木容易形成「地標」作用，也是吸引人群聚集的場所（中央大學，林孟儒攝）

以花卉為季節主題經常可以吸引遊客重遊欣賞（桃源仙谷鬱金香季，林孟儒攝）

❋ 栽植方式

栽植方式主要針對喬木及灌木因規劃設計手法需求而對於植栽採取的配置方式，例如要營造出熱鬧的氣氛，通常會將不同類型灌木予以「叢植」，也就是說將諸多單株灌木聚集而形成所謂的「花團錦簇」氣象；或者喬木栽植方式可為單株種植形成「地標」，亦可多株種植形成面積廣大的樹蔭空間。休閒農場內的環境植栽亦多半將植栽特性採取多元化配置，可提供遊客體驗農場植栽多變的自然景致。

(二)色彩變化

所謂色彩變化意指植栽隨著季節變化而產生開花、葉片顏色改變等生理變化而產生多樣的繽紛色彩景觀，也因為植栽所產生的顏色變化而可形成的區域特色，甚至可形成另一種特殊的遊憩型態。其植栽色彩變化依植物本身構造大致可分為兩種：

❋ 花色的色彩變化

1.草花的顏色變化

環境規劃設計中的色彩變化大多以「草花」為主，如四季草花，包括四季秋海棠、馬櫻丹、鳳仙花、鼠尾草、黃蝦花等；也因為草花本身

具有眾多且富變化的特性，若應用在環境裡更能夠發揮「畫龍點睛」效果，因此在休閒農場環境規劃中則可以為局部空間創造不同的「驚喜」及趣味性，帶給遊客不同的空間體驗。此外，搭配多種不同花色植物而形成的「花海」景致也能成為環境特色的象徵（例如花卉博覽會），而農場特色的營造也可以透過「花卉主題」成為吸引及滿足遊客視覺饗宴之誘因。

2.喬木及灌木的色彩變化

由於喬木及灌木因生長高度高過 1 公尺，與上述「草花」類型不同，也因其植栽本身屬於「高」、「大」特性，經常被應用於環境規劃中之「主景」效果，以加深遊客印象或凸顯地區風格；甚至有些喬木因多株叢植所產生之花季效果也經常被賦予不同的特殊節慶意涵或是當地景致的代表，例如阿勃勒的金黃色花序被譽為金黃色的珍珠項鍊；台灣欒樹的多彩花序被居民形塑為「欒樹節」來慶祝；台灣大學的杜鵑花季，鳳凰樹的紅色花序則為畢業季節的象徵。而休閒農場內的植栽色彩配置則需考量每一種植物本身的花期特性，並預先研擬農場內色彩計畫，再與農場周邊環境相呼應的情況下才能為農場整體環境加分，若過

阿勃勒的金黃色花序就像是一串串發亮的珍珠項鍊，常吸引遊客駐足觀賞（石門水庫，林孟儒攝）

青楓是一種最為常見可隨季節變化而更替葉片顏色的植物之一（拉拉山風景特定區，林孟儒攝）

多開花性喬木及灌木種類搭配在農場內或是同一空間，或做不適當的配置，則可能造成遊客視覺混淆及凌亂之負面效果。

❋. 隨著季節改變的葉片色彩變化

　　植物的色彩變化除了在花朵上的繽紛綻放外，另一種則是透過植物葉色因季節變化而改變之特性，進而營造出一個空間或一個地區的景觀特色，而這些植物大多以喬木為主，包括顏色變化較為醒目之喬木，例如楓樹、烏臼、欖仁、九穹等，葉片隨著秋冬季節由綠轉紅；而顏色變化較不明顯的喬木類則是屬於一般的落葉闊葉樹與常綠闊葉樹在葉色上所呈現的明亮綠色及濃綠色的差異性。若休閒農場特色之營造可以透過上述不同喬木植栽的搭配，藉由其植栽景觀的色彩變化，將更能帶給農場不同季節變化中所呈現的不同風貌。

(三)植栽氣味

　　植栽的另一種特性則是氣味的散發，而這個特性僅侷限於部分植栽種類，包括某些是屬於香花性之植物，如玉蘭花、野薑花、月橘、桂

花、山茶花等；有些植物所散發的氣味卻是略帶臭味，甚至是有毒性，前者如馬櫻丹等，後者如黃花夾竹桃、大花曼陀羅等。值得規劃者及農場經營者注意的部分則是這些具有毒性或是散發臭味的植物，其植栽本身均有豔麗的花朵，極容易被混淆及誤認，很可能對於遊客造成某些程度的傷害，因此在進行休閒農場植栽計畫前，對於植栽種類的選擇更需加以審慎評估。

(四)整體質感

植物除了在樹形、色彩及氣味上均會影響農場整體景致與空間變化外，其植栽本身的葉片、枝條分布型態、樹莖外貌等也是休閒農場植栽景觀的構成要素，也攸關整個空間上的變化與遊客視覺上的體驗。

❀ 葉片型態

植物的葉片型態大致可分為三種類型，包括部分植物種類具有大葉片之特性，如欖仁、麵包樹等，其營造出來的空間多半給人「厚實」、「沉穩」的感覺；而葉片較小，呈現略「倒卵形」的植物，如小葉欖仁、鳳凰木、月橘等則給人一種較為質薄而柔軟的感覺；另一種則屬於「長橢圓形」或略微「針形」的葉片，如椰子、棕櫚、海棗、鐵樹等植物，其葉面細小，枝條也較為稀疏，令人產生明快及熱帶風情之感受。

❀ 枝條分布型態

植物的枝條分布大多影響植物外觀型態，有些呈現開展型態，形成類似「傘狀」密實且整齊的樹冠，成為提供樹蔭的場所，如樟樹、相思樹等植物；有些則是呈現分層型態，形成所謂的「三度空間層次感」，如欖仁、小葉欖仁、黑板樹、木棉等植物；有些則是枝條分叉在樹木頂端，如椰子、棕櫚等高大型植物，此種植物經常是軟化高層建築壓迫感的最好樹種；另外有些枝條呈現圓錐形的型態，如福木、龍柏、大葉山欖等植物，這些通常被應用於環境中視線導引之功能。

❀ 樹莖外觀

植物樹莖的質感亦是影響環境景觀的另一個因素，這些植物多半以大型喬木為主，樹莖也以屬於棕色條紋式的型態居多，如樟樹、茄苳

樟樹特殊樹幹紋路帶給人的是一種
條理分明的感覺（中華大學校園一
景，林孟儒攝）

等，前者更因其樹幹紋路清晰而常給人條理分明之感受；而有部分植物
例如檸檬桉、光蠟樹等，其樹冠經常在數公尺高的位置，樹幹呈現略微
白色光滑質感，形成一種較為清新之氣息；相較於上述類型，部分植物
如白千層、蒲葵等樹莖則是有剝落、層次之質感，令人產生空間粗獷之
氣氛。

二、植物綠化農場之機能

　　以往植物綠化僅被視為單純的美化環境素材，用來妝點周遭的空
間；然而，植栽綠化的機能應不僅如此，它應包括調和自然環境的機
能，如大自然生態的平衡、時間季節變化的象徵、調節氣候等功能，以
及環境規劃設計的機能，如美化環境、引導視線、形成私密空間等。茲
將植栽綠化對於休閒農場之主要機能說明如下：

(一)在視覺景觀上的應用

　　植栽對於農場環境規劃上的視覺景觀應用包括美感、視覺體驗、季

節與時間的代表、框景及多層次景觀的視覺感受等方面。

❀ 美感

所謂的環境美感在於透過設計手法營造出視覺美的體驗，這當中以統一、變化、平衡等三大原則為主。

1. 統一：將每個單獨的個體整合成為某種相似的效果，可讓人覺得舒服及安寧的感覺，例如在農場內的戶外咖啡雅座等較屬於靜態性活動場所，可透過植栽配置營造出較為休閒的感覺。

2. 變化：相對於統一的設計手法，「變化」是讓空間呈現新鮮、刺激、活潑的景觀，此種設計手法通常會被應用在遊客行走的步道沿線等遊客從事動態活動的場所，而透過相異性或技巧性的植栽配置變化，可讓遊客遊憩過程產生更富趣味性的空間體驗。

3. 平衡：平衡又可解釋為「對稱」，主要是利用兩種相似或相同的植栽做有規則的分布及排列，營造出具有方向性或是安全性的型態，在農場規劃設計中最常將植栽配置於需要引導遊客的動線兩側，藉由植物對稱的配置而產生動線方向性，無形中也提供遊客對於空間產生安全感。

❀ 季節及時間上的表徵

由於植物是有生命的個體，會隨著時間的演進而產生生長型態的變化，且部分植物會因季節的改變，生理構造亦隨之產生轉變，這兩種變化均會為農場景觀帶來不同的視覺感受；前者如植物由小苗變成大樹，讓遊客可以感受到休閒農場正在成長與茁壯，同時也可象徵農場歷史的軌跡；後者則是說明植物本身葉片會隨著季節改變而產生變色或是落葉等現象（如楓樹），帶給遊客一種滄桑、蛻變的感覺，等待新的一季來臨；樹葉重新嶄露頭角，代表的又是生生不息的感覺，若能透過適當的植栽配置則可使休閒農場給遊客四季不同且豐富的視覺景象。

❀ 框景效果

植物生長時因枝條分布型態而可將遠方的景色作局部性的邊界界定，這個界線是無形的，如同一般人由窗戶內向外所看到之局部景致，

空間場所因植物不同的四季風貌而顯得豐富及有趣（日本宮崎駿博物館旁的公園，林孟儒攝）

利用植物的框景效果更能凸顯建築物本身的特色（宜蘭車站，林孟儒攝）

這種效果就統稱為「框景」。在休閒農場中若能將具有視覺眺望價值之地區，透過配置適當植物種類，將能讓遊客增加不同的步行經驗及視覺趣味性。

❀ 多層次的地貌與天際線變化

植物配置於地表上時可因其種類的生長特性不同相互搭配而構成多樣的地貌景觀，包括可將喬木、灌木、草花等植物搭配應用則能營造出不同高度層次的視覺變化（一般稱為複層式植栽），或者將其列植也可形成高度起伏的變化，而可讓農場整個天際線更富有韻律感。

❀ 凸顯農場特色

在農場內選擇同一類型或單一的植栽種類大量栽種而形成農場的主要特色，甚至形成在地性的表徵，這類舉凡以草花、水生植物為主的休閒農場，前者例如以花卉為主的休閒農場，而後者則如台南縣的白河鄉及桃園縣的觀音鄉均以栽種蓮花為主，至今儼然形成兩縣市每年主要的大型活動（蓮花季）。此外，亦可選擇大型喬木作為農場主題性植栽，此類

以草花做為休閒農場之主題特色（桃園大溪花海，林孟儒攝）

休閒農場大多以提供「森林浴」爲主要訴求，也能形成休閒農場的主要特色。

(二)在空間營造上的應用

植栽設計除能將休閒農場營造出不同的視覺感受外，透過適當的空間配置方式則可爲休閒農場帶來不同的氣氛與驚喜，包括可爲引導遊客動線，提供遊客私密的感覺，或是成爲農場內的地標物或主要代表性物體，且可兼具柔化及美化農場環境的作用。

❀ 導引性、連續性

兩者特色均是以植栽打造成有「指引」、「串連」之作用，植栽種類則大多以喬木或灌木爲主。兩者之差異性則是前者爲提供遊客在農場內明確的方向性，植栽設計手法上經常在農場內動線兩側連續配置相同的植栽，藉以作爲引導遊客之目的；後者則是透過植栽的配置將兩個或數個不同空間加以串連，讓遊客可循著農場內之規劃動線而體驗出不同的空間感受與農場用心經營之特色。

❀ 私密性、區隔性

兩者均是透過植栽來區隔空間使用屬性的作法，種類大多以喬木或灌木爲主；前者爲利用植栽圍塑出一個較爲局部性的小空間，提供少數人休憩、聊天、聚集等小型活動場所；後者則是利用植栽區隔兩種以上

利用榕樹沿步道兩側種植可達到視線引導之作用（楊梅休閒農場，林孟儒攝）

透過植栽與空間巧妙配置營造出一處處具有私密性之小空間（台北捷運忠孝新生站，林孟儒攝）

利用福木將建築牆面作一區隔，除可作為遮蔽裝飾之用，亦可確保鄰棟建築使用者之私密性（台北民生東路旁某一處公園，林孟儒攝）

相異的空間屬性，藉以區分不同的空間使用機能，減少彼此干擾機會，例如動態與靜態活動的區分。

❀ 裝飾與柔化效果

主要將植栽應用於裝飾及柔化一些外表不雅觀或對視覺上產生極為生硬、危險的場所、建築物、設施等，例如農場內一些廢棄物處理區、停車場、廚房、水泥構築之硬體設施，甚至一些位於農場外圍景觀不佳之處等，利用的植栽種類大多以直立型且具有某種高度的喬木為主，包括扶桑、福木、龍柏等，甚至一些攀爬性植物如爬牆虎、薜荔等。

❀ 地標主景與背景作用

為強調出農場內的主要設施或局部空間之重要性及區位所在，在植栽設計上經常會應用植物本身的大小、外型、顏色等方式使該設施或空間形成視覺焦點，例如為凸顯某些空間的獨特性或是需要提供遊客指引功能，此時配置單一大型植栽即可容易地在農場內發揮「地標性」功能；又如建築物或設施物因個體本身在線條上或構造上過於僵硬，無形間讓遊客感到環境的不友善，因此經常在建築物或設施物旁會應用不同

高大單一的植栽安排容易被人所察覺（花蓮慈濟大學校園某一角落，林孟儒攝）

適當地應用植栽以凸顯建築物或設施之特色（南庄山芙蓉，謝長潤攝）

的植栽設計手法當作背景或陪襯，藉以柔化空間氣氛，同時達到凸顯主題之目的。

尺度與情境體驗

為營造農場內不同的空間氣氛，透過配置不同的植栽種類，或是利用設計手法將空間尺度進行調整、改變、營造，進而能提供遊客不同風格及屬性的空間情境，例如在一個大面積廣場內僅選擇灌木種類植物，並將其利用修剪管理而限制在某一限定高度下生長，並依規則型式配置排列，呈現出「開闊」及兼具「幾何變化」的大尺度空間情境；相反的，若選擇較為高大喬木種類，並以不規則方式配置，其空間則因受到植物樹徑的「分割」而產生許多小的空間尺度，這也可讓遊客體驗更多

規律性的植栽配置給予遊客開闊整齊的空間體驗（楊梅埔心牧場，林孟儒攝）

不規則的植栽配置較能呈現出自然悠閒的情境（南投奧萬大，林孟儒攝）

的空間趣味性，也可以帶給遊客較爲「原始」與「自然」的情境感受。

(三)在農場生態平衡上的應用

　　植栽設計除能營造出休閒農場在空間上、視覺上的趣味性及情境氣氛，提供遊客更多的遊憩體驗等外在價值外，更重要的是對於大自然環境的內部效益，包括調節氣候、涵養水源、增加生物多樣性、減少能源耗損、降低天然災害危險等作用。

✽ 調節氣候、過濾空氣

　　栽種植物對於調節氣候之明顯功效主要是讓「溫度」能維持一定水平，以營造出人類及生物適宜的生活環境，也是避免因溫度變相升高產生過量熱量，進而威脅人類及生物之生存環境；同樣的，過濾空氣意指利用某些植物對於大氣污染或二氧化碳具有汰換過濾之功能，藉以讓大自然環境獲得生態平衡。而休閒農場顧名思義即是提供遊客氣候涼爽、環境舒適、空氣清新的情境，配置適當植栽或是廣植樹林即可讓遊客感到在休閒農場內比起都市水泥叢林更能放鬆心情、舒緩壓力之目的與價值。

✽ 減少能源耗損效果

　　延續前述植物對於場所有調節氣候功能，無論在氣溫降低上或是減少熱量上均有不錯的效果，尤其若將植栽綠化應用於集合住宅則更有 31％的省能效果（歐陽嶠暉，2001）。而休閒農場中耗損能源的大宗不外乎是建築物內的冷氣機使用量，

牆面綠化可節省建築物的耗能程度（台北科技大學，林孟儒攝）

若增加農場內的植栽數量，同時將建築物與綠化植栽作適當的配置與處理，將能有效降低建築物室內溫度，相對的冷氣機耗損能源情形也可獲得改善，此舉也就是符合近年來經常被提出討論的「綠建築」生態概念。

❀ 涵養水源、防止土壤沖刷

植物光合作用中有不可或缺的元素「水」，對於大自然的水源將可發揮截留作用，加上植物樹根更具有固結土壤之功能，每逢大雨滂沱時，雨水即可透過植物與土壤的層層吸收及滲透，更有大部分則補充至地下水層，讓大自然的水源可藉此獲得調節；同時也因雨水降落地表時經由植栽的「層層減緩」後，有效降低地表土壤的直接侵蝕與流失機率，讓當地土壤穩定度提高。若以休閒農場而言，適當的配置植栽數量與種類除能有效穩定農場內的地表土地外，對於整個大自然的水源具有更深一層的生態意義與角色。

❀ 吸引生物棲息覓食

在整個自然界食物鏈中，植物透過轉換太陽能、大氣及土壤中的無機元素而產生可維持動物與人類生存的食糧，綠色植物長期以來即扮演

馬櫻丹為最常用的誘蝶植物（桃園北橫之星，林孟儒攝）

重要的生產者角色，特別是例如草花類的馬櫻丹、日日櫻、金露花及喬木類的苦楝、茄苳、朴樹等更是能強烈吸引鳥類及蝶類前來覓食的種類。若在休閒農場內於適當區域配置可誘蝶、誘鳥的植物種類，除能達到提供生物棲息、覓食的生態功能外，無形間也讓農場內因蟲鳴鳥叫而顯得熱鬧與生態的完整。

❀ 防風、防火的功能

「防風」主要透過配置適當的植栽種類及空間安排降低因風帶來的灰塵、鹽分、空氣污染，以及過強的風速造成的農場環境衝擊，而防風的樹種選擇應以當地原生樹種為最佳，其次則是選擇具深根性、樹幹及枝條健壯、枝葉茂密為原則之樹種，例如黃槐、欖仁、大葉山欖、木麻黃等均是不錯的防風樹種，而配置方式以適當的「列植」及「複層式」栽種效果較好，如木麻黃所構成的防風林帶即是最好的防風代表，尤其在濱海地區經常可見因木麻黃的種植使得其背風面能有更多的活動利用或生物棲息。

「防火」係指透過防火植栽的栽種與空間間隔配置而形成「防火綠帶」，藉以阻斷火災蔓延，避免危及農場內建物、設施、人員及生物棲息地的安全。防火樹種的選擇則應以葉片厚、闊葉、常綠之樹種為佳，例如厚皮香、福木等，而配置方式應以避免多列型式種植，且植栽距離

利用防風林圍塑遊樂區設施使用之舒適性（桃園永安雪森林，林孟儒攝）

透過防火植栽的栽種與空間間隔配置而形成「防火綠帶」，藉以阻斷火災蔓延（日本防火綠帶，林孟儒攝）

木構建築或設施應留設至少 3 公尺以上為佳，以降低火災延燒至鄰棟建物或設施之機率。

第 2 節　栽植規劃與設計

植栽的特性千變萬化，且可應用層面廣泛，尤其植栽是活的、具有生命力的特性更是讓規劃設計者較難以掌控，若非經過適當及嚴謹的規劃過程，無法將植栽有效應用於對農場之視覺美觀、空間營造、情境形塑及生態平衡等方面。因此，要如何透過適當的規劃設計過程及手法來凸顯出休閒農場之特色則為休閒農場植栽規劃與設計之重要關鍵。

一般在進行休閒農場植栽計畫時應掌握幾項原則，包括 Who（對象是誰）、Why（為什麼，原因）、Where（設計在哪裡）、Which（植栽種類）、How（如何進行）等自我檢視過程才能將植栽的效益發揮極致，增添休閒農場的光彩。茲說明如下：

一、Who（植栽計畫之使用對象）

(一)釐清與瞭解

在植栽配置前應先瞭解或釐清各種不同年齡及族群之需求，才能做適當且合宜的配置，為農場環境產生加分效果。

(二)可能的對象與栽植計畫

農場之主要使用對象概略可分為如下兩種：

❀ **對象一：以親子或團體等大團體為主**

此對象應以著重熱鬧、容易親近之植栽設計手法為主，其方式可提供讓遊客直接觸摸及聞香之草花或一般常見之低矮灌木植物為主，甚至是配置一大片草皮讓遊客能追、趕、跑、跳之活動空間。

廣大的活動空間為最容易吸引一般家庭前往遊憩之場所（台中美術館，劉東陽攝）

隨著油桐花如雪花般飄落，讓人感受置身仙境一般（台中東勢林場，林孟儒攝）

❀ 對象二：以情侶或小家庭等小團體為訴求

設計手法應著重可讓遊客放鬆心情及體驗知性之旅，包括植栽種類選擇上採較為高大的喬木為主，營造出享受森林浴或生態自然的情境，甚至以植栽形塑出較多的小型空間提供這類型的遊客短暫休憩、泡茶聊天、停留的寧靜場所。

二、 Why（原因，為什麼要植栽）

(一)釐清與瞭解

任何的計畫或設計手法均有其特定的原因或理由，同樣地，休閒農場的環境為什麼要植栽？衍生的問題包括休閒農場的整體發展定位與目標；或者設計材料多樣，為什麼需要植栽？這屬於農場內部的環境問題，甚至空間氣氛的需求等等。前述各項問題均需要在進行植栽計畫前釐清，才能為休閒農場提出適宜之植栽計畫。

(二)可能的原因與栽植計畫

休閒農場的栽植計畫原因概略可包括下列三者：

❋ 原因一：因應休閒農場的發展目標

休閒農場之發展定位及特色與整個休閒農場之植栽計畫息息相關，這些都是影響農場環境品質良窳與否，以及吸引遊客到訪意願之關鍵；因此，在事前即需要確定休閒農場應以何種模式作為訴求。以下舉例幾種發展定位及作法提供參考：

1.以草花類型為主

農場內以栽種大量及大面積四季草花做為農場發展特色，甚至農場內餐飲食材也會標榜以當地植物為主，如同玫瑰花茶、茉莉茶香餅乾、薰衣草大餐等等，而其植栽計畫則就以花卉為主，少量喬木及灌木為輔，訴求的特色即在於滿足遊客之視覺觀感為主。

2.以大草原為主

顧名思義，這些農場標榜以單一植物種類，且是大面積綠油油的草原為主要特色，不僅減少大型喬木所可能造成的視覺阻礙，相反的則是讓遊客感受到開闊、寬廣的心靈體驗，甚至可以提供遊客從事各項動態活動的場所，這類型的發展型態均可能因附屬其他目的而演變成農場的必要走向，例如酪農業等。相對應其植栽計畫則顯得單純，僅需配置大面積的草皮空間及小量或必要性的喬木及灌木搭配即可。

3.以喬木或果樹類型為主

休閒農場另一種發展型態則是以大量喬木或果樹等做為農場特色，

以向日葵做為休閒農場發展之主體與特色（桃園新屋向陽農場，林孟儒攝）

兼具畜牧與高山草原活動的多功能農場（南投清境農場，林孟儒攝）

以原始山林做為農場標榜之主題特色（南投蕙蓀林場，林孟儒攝）

讓一般遊客享受如森林般的清靜及自然，或者提供遊客體驗親身採果的樂趣。前者發展型態如同森林遊樂區或者東勢林場等，後者則如同水蜜桃果園、高接梨果園等，這兩種類型的植栽計畫特色均是以超過 1.8 公尺以上的樹種做為配置主體，有別於前述兩種類型，讓人可以親身「融入」大自然環境中。

❀ 原因二：解決農場的環境課題

　　休閒農場的環境問題主要肇因於農場「內部」及「外部」之不可避免原因，而亟需透過消極的植栽設計手法為農場環境問題提供解決對策。所謂的「內部問題」係指農場本身不可避免或是因特殊原因而必須透過植栽作部分修飾、阻隔或是美化等之地區，包括農場本身地理條件不佳（如擁有的環境資源及景色單調）、建設後產生不良的景觀（如擋土牆、排水溝），或者是為了避免遊客破壞農場內部分設施等問題，其使用的植栽種類多半以開花、具香氣的植物或是利用懸垂性植物居多。「外部問題」則是休閒農場之外在環境所造成之負面因素，其中包括自然環境因素（如風力、日照）、某些視覺角度景觀不佳等問題，這些則

更需要透過植栽做適當阻隔，例如利用喬木或灌木減緩自然因素及遮蔽掩飾，以確保農場之各項環境品質。

❀ 原因三：因特定目的而打造的特殊空間

　　這類型的設計原因通常屬於較為積極的作法，換言之，即是透過植栽設計手法在農場中營造各種不同的空間，藉以提供遊客感受具豐富性的遊憩體驗，包括如同前述的大面積草皮活動場所，或是利用植栽可將遠方美景「框」入眼底的小空間（如眺望平台），或者提供沉靜冥想的小場所，或者提供休憩、聊天、停留的小空間等等，而這些植栽的選擇多半以具有特色之種類為主，例如香花植物、開花植物等，但應避免選擇如夾竹桃或曼陀羅等具有毒性之植物種類。

三、 Where（哪裡需要植栽設計）

(一)釐清與瞭解

　　適當的植栽設計雖能為休閒農場增添環境正面效果，改善環境問題，但卻也可能造成反效果，有如「畫虎不成反類犬」之虞，或者是「喧賓奪主」而造成農場特色不明。其成敗關鍵在於瞭解農場的缺點在

以草花及灌木叢掩飾原本僵硬之擋土結構（南投日月潭涵碧樓旁，林孟儒攝）

具有眺望價值及景觀優美之處經常會以植栽及其他景觀元素構成一處可休憩之場所（嘉義奮起湖，林孟儒攝）

何處;需要透過植栽將其美化,或者釐清哪些地點需要植栽扮演「增豔」效果;甚至農場的主題特色應配置在何處才能彰顯,達到吸引遊客到訪之目的;透過自我的檢視過程才能讓適當的植栽計畫達到「對症下藥」及「包裝美化」的效果。

(二)可能的地點與栽植計畫

植栽計畫應用的地點大致包括下列幾處:

❀ 地點一:農場內各不良景觀處

所謂的「不良景觀」意義概略係指環境中因顏色、造型無法與農場特色相呼應之設施或景觀,或者在農場內不可避免之設施物,以及可能造成遊客心裡不安等所在場所及區域,這些地點包括擋土牆、設施物牆面、廢棄物堆放處、設施或場所有「銳角」之處(也就是設施設計過程中產生不可避免的銳角問題,例如階梯等)、潛在危險地區、外在環境影響農場遊客視覺景觀之處等等,而這些均必須透過適當的設計手法加以掩飾、美化、阻隔及包裝,才能確保遊客逛遊農場之遊憩品質;因

將原有景觀不佳的擋土牆透過懸垂性植栽的美化也能化腐朽為神奇(嘉義奮起湖,林孟儒攝)

此，藉由植栽設計則是可達到立即見效且增加農場可觀性之手法，其經常採用的植栽種類包括灌木類植物，如桂花、七里香、黃金榕、茶花等，或攀爬性植物如辟荔、爬牆虎、黃金葛等，甚至是四季草花等作為相互搭配之植栽計畫。

❀ 地點二：入口處及遊客主要動線地區

　　由於農場的入口處及遊客主要動線通常是遊客最容易對農場產生「第一印象」之場所，農場業者均極力針對這些地區加強美化以盡可能的展現出農場最美好的一面，而植栽設計即能符合此項需求，透過某些具有賞花價值之植栽，再以灌木、喬木的生長習性搭配，將能讓遊客產生驚豔之效果。例如入口處較常應用植栽之手法則是會利用草花或灌木進行排字，或者搭配其他景觀元素（如石頭）凸顯農場所在地，也就是入口意象的形塑；另外，對於農場內提供遊客逛遊或由入口處進入農場招待及服務主體的主要動線，其植栽設計方式通常均以綠籬作為「引導」手法，藉以避免遊客在農場內迷失方向，而運用的植栽種類亦大多傾向以具有開花特性之灌木或直立型喬木為主，或者相互搭配成複層式植栽

以酒瓶椰子搭配黃金榕營造出農場迎賓的氣氛（桃園蘆竹尋夢谷樂園，林孟儒攝）

方式，其灌木包括七里香、仙丹花、杜鵑、海桐等，喬木則以福木、龍柏、羅漢松等居多，其目的亦有讓遊客感受農場「迎賓」之情境。

❀ 地點三：連接遊客動線，可及性高的農場主題區域

休閒農場內另一個植栽重點區域落在農場主題特色區，這個區域通常為農場主要中心地帶，任何的動線配置均會以此區域為起迄點，目的則可讓遊客在心理層面上有安全穩定之作用，亦可藉以展現農場特色所在。這些地區植栽運用方式均會以「主從關係」作為配置及種類選擇之原則，例如農場內若以花卉為主題特色，其配置方式即以四季草花為主，喬木與灌木為輔，配置方式亦以花卉主景為中心，周邊則配置喬木提供遊客乘涼或地標指引作用，或配合灌木高低層次變化，形成「凹」形的地景地貌景觀，這可促使農場特色主題更為明顯，也可讓遊客逛遊主體更為聚焦。

將農場主題花卉區域與遊客動線相連可提高遊客之遊憩興致（桃園復興鄉桃源仙谷，林孟儒攝）

四、 Which（選擇植栽種類）

(一)釐清與瞭解

除了上述休閒農場從事植栽設計時必須注意之原則外，植栽種類的選擇亦是攸關農場遊憩品質成敗之關鍵，好的植栽種類可豐富遊客遊憩體驗，且可有誘蝶、誘鳥效用，增加農場的生物多樣性；相反的，不當的植栽選擇不僅可能使農場的環境品質低落，更可能對於遊客安全造成威脅，甚至影響區域的生態平衡，造成另一種環境浩劫。

此外，植栽種類的選擇更是需要「因地而異」，農場內每個角落並非僅可由同一類型或是同一種植物即可構成，或者是單一種或是兩三種植物即能完成整個農場植栽計畫，而是需要依農場每個區域的特性來善用植栽高低、花期、香氣、美學、生理變化等特性相互搭配，才能為農場帶來加分效果，增加農場的可看性及豐富性。

(二)可能的植栽選擇與栽植計畫

有關植栽的選擇方式及種類大致考量因素及因應之植栽計畫如下：

❀ 選擇情形一：以在地原生樹種為首選原則

由於植物會因外在環境影響其生長習性，進而決定其分布區域或適合何種環境生長，在從事農場植栽設計時應以當地原生植物作為首選之原因在於該類型植物對於當地氣候、環境等條件均已有較高的適應能力，對應的是在農場內進行栽植計畫時，其植物存活率較高、生長情況較好、維護管理容

以濱海型植物做為當地主要植栽種類，其在成活率及生長情形均有較好的表現（墾丁國家公園旅遊服務中心的白水木，林孟儒攝）

易、生態可獲得平衡、可以凸顯當地特色、達到遊客機會教育等諸多優點，例如在鄰近海岸的休閒農場即應以可耐風、耐鹽害、日照強烈的濱海型植物為主，包括黃槿、棋盤腳、白水木、海檬果等；若為中海拔的農場則是以松樹類植物或常見的筆筒樹、楓樹、山櫻花、烏心石等為主。

❀ 選擇情形二：以農場內各空間規劃屬性選擇植栽種類

植物具有不同類型、外觀、生理構造之特性，從植物的生長高低區分，有些是生長高度可達 3 至 4 公尺以上的大喬木，有些是低矮可作為綠籬的灌木，或是鮮豔美麗的四季草花，或是蔓藤性植物等等；若從特殊性來看，包括觀花植物、香花植物、觀葉植物等等。而諸多植栽要如何運用在農場各個不同環境中，即取決於需要提供遊客何種的遊憩體驗。

例如農場的入口處需要營造出熱鬧、耳目一新及帶有一點喜氣的感覺，此時即需要以具觀花價值之低矮植物為主，包括灌木類的杜鵑、仙丹、朱槿、山茶花、桃金孃、繡球花等，四季草花類的非洲鳳仙、鼠尾草、黃蝦花、雛菊、四季秋海棠、波斯菊等等；農場動線主要以營造出「引導」效果為主，其植栽種類多半以直立型或是綠籬居多，直立型喬木包括羅漢松、龍柏、福木等，綠籬則以七里香、黃金榕較多；另外農場內欲提供乘涼場所，則開展型植物即是最佳選擇，種類包括鳳凰木、樟樹、榕樹、重陽木、台灣欒樹等。

❀ 選擇情形三：以選擇植栽種類作為特殊目的之主題

植栽的選擇除了是配合農場內其他景觀元素所扮演的「加分」作用外，另一種情形則是以「主題」為訴求，強調藉由植栽的特殊性來達到營造氣氛之目的，此同時也凸顯出「植栽」在某種場合具有不可取代性，例如每一年度國內客家委員會所推出的「桐花祭」即以「油桐花」為活動主題，部分休閒農場或遊樂區則會以園區內有種植油桐花之地區闢設「小徑」及「步道」，提供遊客感受如同雪花片片的油桐花飄落景象；或者是有些農場受到國外情境、媒體宣傳、當下偶像劇情影響，選擇以向日葵、薰衣草等為農場主題，亦設置小徑及步道，讓遊客有身歷

以油桐花為主題的步道是吸引遊客的主要特色（台中東勢林場的油桐花步道，林孟儒攝）

其境之感受；甚至有以強調植物的特殊功效為主題做為吸引遊客到訪之誘因，桃園一家遊樂區業者則是強調園區植物具有中藥療效功能，進而將各種藥用植物分門歸類配置於園區內各角落，提供遊客步行及解說導覽之用。

五、How（如何進行植栽計畫）

(一)釐清與瞭解

過去，一般人對於植栽的認知僅存在於單純的環境綠美化階段，也就是「只要有植物」的觀念，不需經過選用、適當安排及理性構思，完全只是憑自己的喜好作為即可，而這樣的農場植栽無法在氣候調節、空間構件、工程機能及美化景觀上獲得應有之效用，甚至可能造成農場之負面影響。因此，如何藉由適當的植栽規劃設計流程或程序，以釐清農場內相關課題及需求，同時選擇適宜的植栽種類，妥善配置，才能為休閒農場增添效果。

(二)栽植計畫流程

休閒農場的植栽計畫流程一般可分為以下幾項步驟：

❀ 確定農場環境整體目標

主要在於釐清休閒農場的整體發展目標及定位，才能確定農場內環境未來呈現的面貌，例如要以花卉或者林業做為農場主題、主打民宿及農產品嚐之農場、或者以大自然原野或畜牧業做為農場發展目標等等；而在確定農場發展目標時也必須對於休閒農場所在環境抱持尊重的態度，配合當地地形、自然氣候，並在適合、適用、經濟角度以及兼顧美學藝術下，訂定一套相得益彰的農場植栽計畫。

❀ 現況調查與分析

由於植栽是「活」的生命體，外在環境的任何條件均可能影響其生長狀態，包括成活率、高度、花期等，且植栽是否因地制宜、是否解決視覺不良問題、是否達到加分效果等等均是影響休閒農場品質的關鍵，而這些均取決在事前是否針對農場內在及外在環境條件進行全盤的調查與分析，其調查項目可分為人文及自然環境兩大主軸：

1.人文環境調查與分析

如土地權屬、境界、當地風俗、相關法規（含建築法規、土地相關法規、休閒農場法規等）、植物材料市場調查、既有設施物分布及類型調查、聯外道路區位及農場鎖定的使用者需求等，而這些項目均攸關植栽材料在農場內可被應用的層面與配置方式。

2.自然環境調查與分析

如地理位置、氣候條件（含氣溫、風向、風力、雨量及日照等）、地質、土壤、水質、水系、地下水、地形、坡度、坡向、動物分布種類及情形、原生植物分布及種類、周邊環境及景觀瞭解等，而這些項目則大多影響規劃設計者對於植栽種類及材料的選擇，也是促使農場風貌呈現之主因。

❀ 環境課題與解決對策

經過農場環境的全面調查與分析後，即可依據現況及分析結果針對

植栽部分進行相關課題的釐清與舉列，瞭解農場內亟待解決項目，藉由從中發掘問題所在，分析出可能是解決課題之相關對策；當然，課題的發掘亦不完全爲負面影響，某些可以讓正面效益彰顯者亦包含在課題發掘中。對於植栽環境的課題陳述可從幾個層面發掘之，進而提出各項解決方案：

1.潛在對於植栽生長的不利因素

如氣溫、土壤、日照時數、鹽害、海拔高度、位於迎風面等自然環境因素造成不利大部分植栽生長情況，此時即需要評估選擇的植栽種類或是改採以其他景觀元素予以取代，達到設計手法需求，此即是因應該課題所提出之解決對策。

2.值得透過植栽形塑，以強化視覺景觀之地區或空間

這類型的空間或地區經常蘊藏著天然或人工的美景，卻因可能位於不起眼之處，或鮮少人煙進入及人爲加工處理而常被忽略；此時，植栽設計的角色便格外重要，不僅可藉由不同種類的植栽型式，如高低層次、香花植物、開花植物的相互搭配營造出農場的主題性，更可以強化農場內各小空間及遊客主要步行動線之趣味性。

3.哪些區域攸關視覺品質良窳而需要以植栽進行配置及美化

視覺景觀不佳之處包括擋土牆、設施破舊、廢棄物處理場、停車場等區域，這些均可以透過植栽配置與安排加以美化，將農場內原本負面的視覺課題轉變成具正面效益之景觀；相對於農場內的不良視覺景觀項目，其入口處、主要動線、休憩空間、眺望景點、販售區周邊等遊客人口較多之處則是屬於彰顯農場特色之重點區域，透過植栽的適當配置與安排將可爲農場帶來加分效果。

4.以植栽取代硬體人工材料（如磚牆、水泥等）的最佳場所

休閒農場所處環境有別於都市化水泥叢林，相對的則是以田園花卉、自然山林爲主的農產體驗場所，也因如此，農場內便應以植栽取代都市常見的人工化硬體設施，強調回歸自然的植物叢林環境，所有設計材料以及欲營造之特殊景觀均可透過植栽豐富多樣的特性予以呈現，才能讓休閒農場成爲名副其實的生態休憩場所。

❀ 研擬植栽設計構想

植栽設計構想係根據農場發展目標、現況調查、課題與對策等綜合分析，同時加入植栽規劃設計者之構思而醞釀的設計構想，其對於農場的植栽設計構想思維包括：

1.需要遮蔭、防風、導引氣流等氣候調節之區域

目的在於提供遊客在農場內有舒適涼爽感覺的場所，例如在夏季時農場內即需要導引涼風進入農場，此時即可利用直立型的植栽種類作為引導風向材料（如羅漢松）；且需要大面積足夠的遮蔭空間則可採以開展型植栽作為選擇（如鳳凰木），目的即在於減少悶熱無風的場所出現；另外需要防範的則是強烈且具威脅的東北季風，此時植栽設計則可採以耐風且列植方式解決，如木麻黃、黃槿等。

2.需要確保水土保持、動線控制及火災防制之特殊機能地區

主要在確保農場環境安全之前提下可以植栽計畫取代工程技術之地區，包括山坡地水土保持工作所必要的大面積植栽栽植，以作為穩定土壤之用；此外，透過植栽配置導引遊客及車輛行走正確動線，避免誤闖農場內外潛在危險區域；以及預防不幸發生火災時可避免火勢蔓延而危及農場本身其他區域或外界環境之安全等特殊地區。

3.需要營造私密空間、公共空間、框景、掩飾與美化不佳視線，或區隔不同空間屬性之空間機能地區

農場內具有景觀價值區域即以開花或香花植物配置強化空間機能，或透過植栽形成框景效果，增加空間趣味性；而農場內不良視線處則應以植栽加以掩飾或裝飾，免於影響遊客視覺品質；此外，為區隔農場「動」與「靜」的相異空間屬性則可配置灌木形成綠籬，或以喬木列植，作為區隔活動之材料；農場為滿足遊客私密心理及活動需求，除應留設所屬空間外，配合適當植栽的栽植與配置安排，將可增加場所趣味性。

4.需要增加農場三度空間之美學藝術地區

包括透過植栽配置而呈現的連續性、地標主景、對稱、叢植、地形起伏等效果，或是運用植栽本身色彩、質感、樹形等特性展現的自然及

意境美感，均能增添農場環境趣味性及豐富性，並可滿足遊客視覺上、嗅覺上及聽覺上的遊憩體驗。

❀ 訂定植栽配置計畫

植栽配置計畫主要依據植栽設計構想加以落實於圖面詳加說明，使農場未來面貌得以在圖面上表現，提供農場經營者或相關人員有更為瞭解設計構想與想像空間，同時也是提供施工或管理維護人員施作及參詳依據，而為使設計構想能夠明確，使施工及維護管理能夠貫徹執行，其相關設計細節應在圖面上儘量標示清楚。相關圖面包括：

1.平面圖

表達植栽確切配置區位、配置方式、規格尺寸、種類、原有植栽保留位置及其他農場相關設施之二度空間面貌等，繪圖比例應以不小於1/300為原則，其中有關「植栽種類」則應標示花期及屬性（如香花植物、觀花或觀葉植物、開展型植物等），而「植栽規格尺寸」則應標明樹高、樹冠寬、樹幹直徑、主幹分枝高低等，以減少農場進行施作時之誤差或錯誤判斷。

2.剖面圖

繪圖比例以 1/50 至 1/100 最為適當，主要表達農場內高低地形起伏狀況及植栽配置後之地貌變化，同時亦說明植栽與植栽、或其他設施及人之間的尺度關係。

3.立面圖

繪圖比例以 1/200 最為適當，主要輔助設計者在平面圖上無法明確表示植栽特性之圖說工具，且可透過立面圖說明農場相關設施物與植栽間、或是相關植栽間的組合關係，同時也可表現出植栽外觀、色彩、質感等特性。

4.透視圖

繪圖比例通常均鮮少特定限制，惟仍以可供農場經營者或相關人員容易閱讀瞭解為原則。此圖說主要目的在於表達植栽配置後的三度空間型態與面貌，並輔助平面圖、立面圖及剖面圖之不足，通常這類圖說較容易為一般人所喜好，原因在於透視圖可明確傳達規劃設計者的理念與

未來農場可能呈現之植栽面貌。

5.工程預算

主要標明植栽計畫內所需之工程施作與維護管理經費，內容大致包括植栽種類、規格尺寸、數量、植栽單價、複價、總價與後續維護管理費，另需加上施工保險、機具耗損、人工、行政管理費、稅捐等項目。

6.施工說明與後續管理維護方式

包括闡明喬木、灌木、四季草花、草皮、水生植物等施工及維護管理方式；此外，亦可表明植栽栽植細部說明與植栽穴客土情形，以及大型喬木支撐輔助架固定綑綁方式，此類之圖面比例應以不小於 1/50 為原則。

7.其他要件與特殊事項說明

例如監造計畫、品管計畫、植栽材料來源、客土來源、支架來源、植栽進場時機等等。

❀ 選定植栽材料

植栽的選定主要依據規劃設計者對農場的配置計畫與氣氛或情境營造的構想而定，其選擇原則與方式包括：

1.基地內與計畫構想相符之現有優形樹木、樹幹直徑超過 10 公分或不破壞農場景觀甚鉅之大型喬木應予以保留，減少移植或砍除行為。

2.應配合植栽市場供給現況、日後需要管理維護程度及經費許可下選定適當的植栽種類與數量。一般而言，供給方面喬木較少於灌木；管理維護方面，喬木較灌木不易於維護；經費上喬木比灌木較貴。

3.選定符合當地氣候、土壤、區域等自然條件之植栽種類，提高植物成活率以及減少日後管理維護程度，並可避免破壞當地生態系統，例如位於濱海之農場可以黃槿、木麻黃、大葉山欖等較適合濱海型之植物為主。

4.因應規劃設計者營造休閒農場之空間需求選定植栽種類與數量，

例如：

(1)需要提供遮蔭場所則選擇以開展型植物為主。

(2)防風需求則以耐風植物及採行列植方式處理。

(3)區隔空間屬性或是導引主要動線則以灌木類植物形成綠籬。

(4)掩飾或需要遮蔽視覺不良設施物，或確保私密空間不受干擾，則以直立型或攀爬型植栽（如爬牆虎）較為適當。

(5)水邊場所空間則應以濕地植物為主（如水柳、蕨類植物）。

(6)花架空間可考慮開花鮮豔且具攀爬性植物為主（如九重葛、炮仗花）。

(7)兒童遊戲場或活動廣場則可以花色鮮豔、具有香氣、葉型特殊或耐攀折之植物（如山櫻花、山茶花、朱槿）。

此外，植栽種類繁多，對於植栽特性的掌握也相對的困難度較高，而喬木及灌木類別種類較多，本書即以較為特殊特性之部分植物作為列表依據，包括如香花植物、誘鳥誘蝶植物、觀花植物、隨季節改變葉色植物、防火植物等（請參見**表 14-1** 所示）。

❀ 制定維護管理計畫

由於植栽是「活」的生命體，不僅在從外地移植至農場內栽種之前需要有妥善的照顧及搬運程序，栽植計畫完成後更需要有完整的管理維護計畫，才能確保植栽成活及機能健全。一般而言，植栽的維護管理可分為兩個階段，計畫完成前屬於農場的承包業者，負責確保農場之土壤、氣候等條件可適合植栽移植以及移植前的相關養護、施肥、灌水等工作，且需要確保搬運過程的植栽安全；計畫工程完成後則是交由農場經營者進行日後包括灌水、整枝、施肥、雜草清除、病蟲害防治等管理維護工作。其詳細內容將在下一節中闡述說明。

表 14-1　具特殊特色之植物種類一覽表

類別	植物名
香花植物	黑板樹、紫藤、大葉合歡、香水樹、緬梔、印度紫檀、夜丁香、粉撲花、洋玉蘭、白玉蘭、夜合花、使君子、茉莉花、大花曼陀羅、野薑花、桂花、七里香、含笑花、斑葉月桃、台灣百合、桃金孃、流蘇樹、孔雀草……
觀花植物	九芎、山櫻花、台灣欒樹、水黃皮、阿勃勒、七里香、光蠟樹、厚皮香、緬梔、春不老、烏心石、海檬果、野牡丹、山芙蓉、瓊崖海棠、珊瑚刺桐、鳳凰木、山茶花……
隨季節改變葉色植物	楓樹、台灣紅榨槭、無患子、烏臼、欖仁、山鹽青、九芎、黃連木、山漆、大花紫葳……
防火植物	相思樹、楊梅、赤楊、青剛櫟、棕櫚、瓊崖海棠、福木、油茶……
誘鳥誘蝶植物	楊梅、雀榕、茄苳、麵包樹、樟樹、構樹、台灣欒樹、相思樹、山櫻花、苦楝、海檬果、珊瑚刺桐、土肉桂、黃槿、紫薇、洋玉蘭、鐵刀木、金露花、扶桑、桂花、野牡丹、欖仁樹、鳳凰木、杜鵑、白雞油、過山青、馬櫻丹、朱槿、野百合……

資料來源：修改自歐陽嶠暉（2001）。《都市環境學》。台北市：詹氏。

第 3 節　植栽施工與維護管理

　　由於植物材料具有生命力的特性，空有規劃設計者對於休閒農場研擬完美的植栽計畫，在栽植工程的每一個階段若缺乏相關專業認知與技術，將可能使設計於農場的植栽材料付之一炬。因此，栽植工程有別其他景觀元素工程更需要謹慎與細心，其不僅決定植栽材料存活率，更可能影響整個農場環境氣氛營造的最終目的。

　　而植栽施工與管理維護即是將植栽材料依據規劃設計者對於農場設計之平面圖說與構想概念落實於休閒農場地表的過程，其包括施工前的準備工作、施工方式及事後的維護管理工作等。

一、施工前的準備工作

　　農場內針對植栽材料施工係指對於需要移植植物到設計預定地點，所以植栽材料施工有可能是農場內原有植物的搬移或是因設計需求而需由農場外其他地點搬移至農場內的栽植預定地點，兩者均對於植栽本身的根系及枝葉造成一定程度的傷害，因此實有需要選擇適當的時機，包括搬移前的斷根、整枝及判定選擇優良的植栽材料，搬移過程的季節、氣候選擇及清理與涵養植栽預定地點。

(一)搬移前的斷根及整枝

　　一般植物移植對象多半仍以喬木為主，而植栽需由原來的生長地點搬移至預定栽種地點，其過程中勢必要進行斷根及整枝程序，以確保植物移植後的存活率，而斷根時間需視喬木樹齡決定，通常成樹移植需要2 至 3 年的時間先行斷根（若幹徑在 10 公分以下則斷根時間僅需提前 6 至 9 個月時間），且斷根也應至少分為兩次，每次間隔 3 個月以上，並在斷根後於原有植栽穴內填入砂質壤土和腐熟堆肥，以促使微細的新根生長。

　　此外，為降低喬木本身在斷根後的蒸發作用，提高植栽存活率，應先在植栽斷根前將枝葉稍作修剪；同時對於植栽斷根的根球大小也應視植物生長狀況和種類決定之，並且在決定土球大小及斷根後以繩索或其他柔軟材料捆紮，以避免土球鬆散，減少後續搬運過程對於植栽材料的傷害。

(二)判定選擇優良的植栽材料

　　選定優良及適當的植栽材料不僅影響栽種於農場植栽的存活率，更可能影響規劃設計者最終對於休閒農場環境氣氛的營造；因此，對於植栽材料之選定必須透過層層檢驗品質，以及經過專業技術人士的嚴格把關，才能將植栽材料出現劣質性機率降至最低。而檢驗植栽材料項目可包括：

1. 植栽種類是否符合農場植栽計畫圖說規定。
2. 植栽高度、幹徑、樹冠、分枝數量、土球大小等規格是否符合農場植栽計畫細部圖說規定（規格容許幅度差距可在±10％以內）。
3. 植栽是否有明顯病蟲害、肥害、藥害等外在傷害。
4. 植栽是否有老化、樹皮傷害、根部乾枯、樹葉枯萎或掉落情形。
5. 護根土球大小或有破裂情形。
6. 灌木及草本植物分枝過少，且枝葉不茂盛者。

(三)搬移過程的季節與氣候選擇

由於植栽必須搬移原來的種植區域，除了事前的妥善斷根處理以及嚴選植栽種類，配合外界氣候與溫度亦是影響植栽移植後存活率之主要因素。一般而言，冬季大多屬於植物的休眠時期，蒸散作用及生理作用較小，較適宜植栽搬移工作進行；反之，春季及夏季蒸散作用較強，且春芽經過冬季休眠後生長力逐漸甦醒，生理作用逐漸旺盛，養分消耗較大，加上外界氣溫更可能加速土壤水分蒸發，及植物本身的蒸散作用，這些均是導致植栽搬移後不易存活的原因。

因此，若要選擇適合植栽移植工作，氣候溫和、濕度高、多雲或飄小雨、太陽輻射較弱、風速不大之氣候，且植物本身蒸散作用與生理作用較低之季節最為適當；但若受限某些不可避免因素必須在不適合的季節進行植栽移植工作時，則僅能依靠人工方式增加灑水次數，藉以保持土壤濕潤，減緩植物蒸散作用，維持植物良好的生長狀況。

(四)清理與涵養植栽預定地點及區域

在擬訂植栽移植計畫，同時針對植栽本身已做好移植前準備各項工作後，另一項必須注意的重點則是接受植栽移植之設計地點，其是否適合植栽移植後的生長條件，將影響植栽移植後之存活率，這些大部分因素均取決於地表環境、土壤土質及基地排水問題，如地表上充滿混凝土塊、碎石、廢棄物、雜物極可能影響植栽生長情形；土壤酸鹼度失衡、

土壤貧瘠等將可能影響移植後存活率；基地排水則應避免根系產生浸泡現象而導致根系腐爛，進而影響植栽存活率。而這些有礙植栽根系發展之不利條件均應予以排除，採以施肥或灑農用石灰調整土壤 pH 值等方式，藉以提高植栽存活率以及促使生長良好。

二、施工方式

　　一般植栽計畫內均會包括喬木、灌木、爬藤、草花、草皮等不同類型植栽材料，另一種水生植物材料則視農場內是否有水池而種植，其整體施作順序大致依所占面積由小至大分別栽種，即是喬木、灌木、草花、爬藤，最後再以大面積草皮鋪植，以減少施工後期損傷先前已栽種之植物，另外水生植物則以水池工程完工後再行種植。植栽材料施工方式可依喬木、灌木、爬藤、草花及水生植物分別說明之：

(一)喬木類栽種方法

　　喬木類移植種類大多以具有土球綑綁之大型喬木為主，相較於其他灌木、草花類型植栽種類則顯得複雜。

✿ 植栽穴開挖

　　在經過農場規劃設計者確認栽植地點、喬木種類及喬木品質無誤後，即可依栽植計畫圖說挖掘植栽穴；一般而言，植栽穴大小均以根球直徑大小兩倍的直徑為宜，深度為根球直徑加 20 公分以上，穴內掘出之石礫及混凝土塊與其他有礙生長之雜物均應予以清除並運離現場。

✿ 植栽穴施肥與清除雜物

　　待植栽穴挖好後，應在穴底鋪置腐熟堆肥或其他適用之肥料與土壤之拌和物，爾後即可將喬木直立放入穴中，若綑綁根球的材料採麻繩或草袋等可腐化之材料則可不用去除，否則應在植栽穴回填至可使苗木保持挺立時將其去除。

✿ 回填土壤及地表保水

　　回填土壤應以客土或原土回填夯實，並高於地面約 2 公分，填土後，植穴邊緣應與周圍土地密接，恢復原來地形。植穴表面應形成一淺

凹之窪地，以 3 至 5 公分深之腐熟堆肥覆蓋。最後若植穴所掘出之剩餘廢土量少時，可就地整平，若廢土量多而影響該區域排水時，該廢土必須運離工地。

❀. 設置防風支架或拉索

由於植栽移植至新環境後因根系尚未生長完成，仍無法承受風力吹拂而可能傾倒死亡，因此在植栽周圍架設防風支架或設置拉索，藉以輔助植栽防止風力吹拂，而防風支架及拉索數量應視當地風勢強弱而決

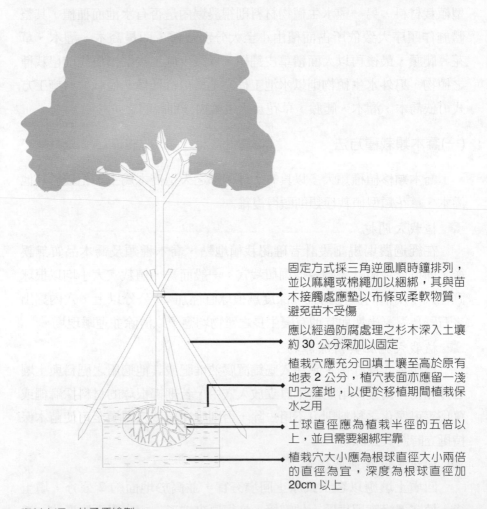

固定方式採三角逆風順時鐘排列，並以麻繩或棉繩加以綑綁，其與苗木接觸處應墊以布條或柔軟物質，避免苗木受傷

應以經過防腐處理之杉木深入土壤約 30 公分深加以固定

植栽穴應充分回填土壤至高於原有地表 2 公分，植穴表面亦應留一淺凹之窪地，以便於移植期間植栽保水之用

土球直徑應為植栽半徑的五倍以上，並且需要綑綁牢靠

植栽穴大小應為根球直徑大小兩倍的直徑為宜，深度為根球直徑加 20cm 以上

資料來源：林孟儒繪製。

定，支架材質則應以經防腐處理之杉木或桂竹爲主，直徑不得小於 5 公分爲佳，插入土壤內深度也應以 30 公分以上爲原則。此外，支架或拉索在與植物接觸之處應墊以布條或柔軟物質，確保移植後植栽表皮損害降至最低。

❀ 特殊地點之地表處理

喬木回塡表面若位於農場內人潮走動頻繁之區域，例如廣場、停車場、主要步道等，其地表則應以鋪設磚頭、鑄鐵蓋、鐵格網、卵石等加以處理，以避免回塡土壤因人潮大量踐踏而固結，造成植栽透氣不良而導致生長情形不佳。

❀ 山坡地面狀的種植方式

在山坡地上爲達到水土保持效果，應採以三株爲一單位的正三角形點狀栽植方式爲佳，因正三角形點狀栽植可達到較大植栽密度，其根部對於土壤的固定作用較佳。此外，正三角形的植栽分布可分散地表逕流，減低雨水沖刷表土的力量與機會，而在決定好每株種植位置後，即可依一般種植程序施作。

以鑄鐵蓋作為保護喬木地表之措施，可避免土壤受人潮踐踏而固結（新竹中華大學校園一角，林孟儒攝）

(二)灌木、草花類栽種方法

灌木、草花與喬木栽種方式最大的不同在於前者不需以大型機具進行開挖植栽穴工程，且不需動輒五、六個人力才能完成一棵喬木移植工作，相反的則是僅需要一個人的人力就可在一天之內完成上百株灌木及草花栽種工作，然而其栽種方法即需要透過大面積環境整理才能使栽種工作得以順暢，並提高植栽存活率。首先，農場規劃設計者或施工者依據植栽計畫圖說畫出農場內各種灌木及草花栽種範圍及地點後，即可進行整地與清除地表不利於植物生長之雜物，包括石礫、混凝土塊、雜草或廢棄物等，然後依排水方向整平地表，再行鋪上腐熟堆肥作為基肥，以及草本植物回填、壓實、灌水等，以使土壤能與根系結合，減少土石鬆動機會。

(三)爬藤類（蔓藤類）栽種方法

由於爬藤類植物具有攀附特性，其攀附方式可分為兩種，一種是植物本身具有吸盤、吸附根、纏繞莖等生理構造而可自行攀附往上生長，例如牽牛花、薜荔、長春藤等；另一種則是植物本身莖較軟，具有蔓延

將炮仗花與木框架結合形成自然度十足的休憩涼亭（台中縣和平鄉，林宜德攝）

性，但卻需要人爲方式使其攀附，包括利用木架、竹竿、鐵絲、繩索等工具輔助植物攀附於固定範圍或花架生長，此類植物例如黃金葛、使君子、珊瑚藤等。

(四)草皮類栽種方法

一般草皮長寬至少應各爲 20 公分，草葉之長度應在 1.5 公分至 3 公分之間，草皮厚度應在 1.5 公分以上，且草皮應附有足量之土壤，並應灑水保持濕潤，不得直接曝曬於日光下，草皮之存放不得超過 72 小時。而鋪植草皮範圍通常均是農場內地表裸露之處，栽植方式則是先行整地，並一併清除地表土上不利於草皮生長之物質，包括石礫、混凝土塊、雜草等，且需確保灌木及草花所在地表之排水功能無礙；隨即施肥增加草皮栽種環境條件，同時增加草皮存活率；然後以手工細心鋪設草皮，並自鋪植草皮地區之底邊開始，向上坡方向鋪設；最後則是以木板或滾筒將鋪植後的草皮加以夯實，並執行灑水及拔除雜草工作，讓土壤保持濕潤，以使草根與土壤密切接觸。

此外，山坡地鋪植時則爲避免大雨時可能夾帶大量雨水逕流沖刷鋪植完成的草皮，因此會採以竹桿斜插方式固定每張草皮，減少土壤流失及草皮損失。

(五)水生類栽種方法

水生類植物依種類大致可分爲四種，分別爲挺水植物、浮葉植物、沉水植物及飄移植物等，然而若依栽種方式則可分爲根部需固植於土壤中與自然放置於水體中而不需固植於土壤兩種。

❀ 根部需固植土壤中之水生植物

包括挺水植物、浮葉植物及沉水植物均屬這一類型，其種植方式需視水池底部是否具有土壤泥層，且土壤泥層厚度至少需要 15 公分以上才適合種植；若無土壤泥層則需要以人工盆栽方式種植，植栽則固植於充滿黏度較高之土壤盆栽中，表面即以一層小石礫鋪設，以避免水中生物擾動盆栽土壤而讓水質產生混濁情形。

蓮花為挺水植物的代表，栽種方式多半以根部固植居多（桃園觀音蓮花池，林孟儒攝）

睡蓮為浮葉植物的代表，栽種方式多半以根部固植居多（南投水里，林孟儒攝）

❀ 自然放置於水體中而不需固植於土壤之飄移植物

　　由於飄移植物因根部僅需要接觸水面即可生長，其種植方式則是將植物體放入預定栽種之水池中就能隨意自由生長，池水中亦不需要有土壤泥層，惟需注意的部分僅是避免飄移植物過度繁殖而覆蓋整個池水表面，導致水中涵氧量不足；因此，在栽種時應以塑膠或木材作為框架框成固定範圍，以限制其生長。

三、事後的維護管理工作

　　農場植栽在經過一連串施作過程後，其植栽計畫大致可算完成，惟在栽植完成後如何確保植栽存活與生長情形得以延續，亟需要一套完整的管理維護計畫，其大致包括灑水、整枝、施追肥、雜草清除、病蟲害防治、颱風季節的保護措施、水池清潔等工作。詳細說明如下：

(一)灑水

　　植物在移植後的一年內因根系尚未生長完成，無法完全吸收到土壤內水分含量，因此需要經常灑水以補充水分，而灑水時間即以清晨或傍晚太陽輻射較弱時較佳，灑水範圍則應採澆灑植物及土壤直到全部濕潤為止，尤其在生長期移植之植物因蒸散及生理作用旺盛，其更需要透過澆灑過程降低其水分流失機會。而大面積種植植物區域，為減少人力、

物力與時間的支出，可採以噴灑灌溉系統於固定時間灑水，同樣可達到效益。

(二)整枝

所有植物均應定期適時進行整枝與修剪以改進植物外型，或是修剪成特殊形狀。此外，植物之老枝、枯枝、病枝、斷枝及傷枝均應除去，以維植栽本身健康。而關於喬木及灌木整枝部分，前者應保留主枝，不得將主幹頂梢剪除；後者修剪亦應保持自然株型。綠籬之修剪應上部較窄，下部較寬，以免阻礙陽光之吸收。

(三)施追肥

追肥之施用量及次數應視當地土壤成分分析結果及配合植物生長情況而定；一般而言，植物種類生長成活後，立即開始施追肥，以後則配合植物生長特性約兩個月施撒一次，休眠期的植物應停止施肥，通常在成樹後則可減少次數至每年二次施追肥即可。追肥之施加量也應依包裝上說明於適宜之天候下施用，且施量亦不可過多，肥料成分中的氮、磷、鉀比例則應視植物種類而有所不同，如觀花植物在花芽形成時需要較多的磷肥成分。

(四)雜草清除

雜草會因為施肥過後因土壤養分增加而無形中掠取形成大量生長現象，屆時將會阻礙植物的正常生長，因此定期的清理拔除則顯得重要，但若是大面積需求需使用殺草劑，應先依包裝上之說明施用，否則可能造成植物本身之負面效果。

(五)病蟲害防治

植栽若有受到菌類或昆蟲之危害時應隨時針對感染症狀對症下藥，其所使用之農藥或殺草劑之種類及用量應依包裝指示說明施用，並遵守農藥使用應注意事項之相關規定。同時選擇合宜的天候及時間，並應以

臨時樁及繩子圍出噴灑範圍，及設置告示警語之防水標籤於範圍繩上，俟危險期過後即拆除該臨時性警告設施，避免農場因標示不明而可能造成遊客傷害。

(六)颱風季節的保護措施

為避免颱風季節來臨吹斷喬木或造成喬木受損，應針對大樹枝條予以整枝，同時檢查防風支柱或拉索固定情形，以減少因過大風力造成樹木折損現象。

(七)水池清潔

掉落水池中的枯葉及其他雜物應隨時撈除，以保持池中水面清潔，且池中水質也應裝設過濾系統，以過濾部分無法撈除的細小雜質，使池水隨時保持清澈狀況。若有水生植物發生病蟲害則不可使用殺蟲劑，以避免危害水中魚類及其他生物，而是應將有病蟲害之植物予以移除，對於水生植物生長過密情形也應予以分株換盆，避免布滿整個水池，影響原有設計初衷，並可能降低溶氧量而導致水中生物死亡。

關鍵詞彙

框景效果

統一

變化

平衡

列植

複層式

防火植栽

原生植栽

斷根

自我評量

一、請試述植栽之特性。

二、請試述植栽綠化之主要機能。

三、請試述進行休閒農場植栽計畫時應掌握之幾項原則。

四、請試述休閒農場之植栽計畫流程。

第15章

休閒農場之環境影響評估

本章重點在於說明環境影響評估之基本概念以及作業方法，並針對休閒農場開發所可能產生之環境影響因素加以分析，然後舉例說明相關環境保護對策及監測計畫之研擬方式，以為規劃者未來進行休閒農場環境影響評估作業之參考。

第1節　環境影響評估之基本理念

本節首先針對環境影響評估之內涵與作業項目以及環境影響說明書與環境影響評估報告書所應調查與分析的內容加以說明之。

一、環境影響評估之內涵

所謂環境影響評估，係指一般開發行為於規劃階段便針對開發基地及其附近地區之自然、社會、經濟及文化等環境所可能產生之影響，進行事前之調查、預測與評估，並提出降低或改善相關環境影響之對策等一連串的評估作業。所謂環境影響乃針對環境條件之改變或產生一個新的環境條件而言，此種環境改變可能是有利的或是有害的，可能是由於開發行為直接造成的，亦可能是因開發行為而間接誘發產生的。而環境影響評估之目的便在於預防或減輕開發行為對環境造成之不良影響，藉以達成環境之保育及公害之防止。

而休閒農場之開發將引進如休閒、遊憩、餐飲、農業生產等相關活動，這些多樣化的活動，對環境所產生的「激盪性影響」，會因「波及效果」如同漣漪般地向四面八方散播出去，在一定時間內將使局部地區內各活動間的均衡狀態發生失衡現象。這些「激盪性影響」即是對活動者、活動本身、活動空間（或設施）及交通等多方面的影響；這些影響不論是正面或負面，或多或少會造成地區環境的變遷。環境影響評估的提出即在找出、並設法引導及限制此種環境變遷，使休閒農場因從事相關活動後所導致之負面影響減至最低，並試圖彰顯其正面的影響。

二、環境影響評估作業之工作事項

　　依「開發行為應實施環境影響評估細目及範圍認定標準」（2004）第 15 條規定，有關農、林、漁、牧地之開發利用，其設置休閒農場有下列情形之一者，應實施環境影響評估作業：

1. 位於國家公園。
2. 位於野生動物保護區或野生動物重要棲息環境。
3. 位於山坡地，其面積 10 公頃以上，或挖塡土石方 10 萬立方公尺以上者；其在自來水水源水質水量保護區區內，其面積 5 公頃以上，或挖塡土石方 5 萬立方公尺以上者。
4. 申請開發面積 30 公頃以上或擴大面積累積 10 公頃以上者。

　　若依據前述規定評定必須進行環境影響評估作業時，規劃者便應依據相關法令規定，進行如下相關工作，並彙整製作環境影響說明書或環境影響評估報告書，提送相關環保主管機關審查：

1. **環境調查及資料蒐集**：即進行休閒農場內各項環境背景現況之調查與監測作業以及計畫開發內容之分析說明。
2. **環境影響預測**：找出休閒農場開發計畫所可能造成環境改變之主要項目。
3. **分析及評定**：針對各項環境因子所可能產生之影響及其影響程度加以評定。
4. **對策研擬**：尋求減輕或避免環境影響之對策及替代方案。

　　而依據前述之工作項目及「環境影響評估法」（2003）之規定，可將環境影響評估之評估、審查及追蹤考核等程序整理如**圖 15-1** 所示。

三、環境影響說明書之內容

　　計畫開發單位於提出休閒農場開發計畫申請時，即應向主管機關及開發行為核定機關，提出環境影響說明書，以供初步審核；環境影響說

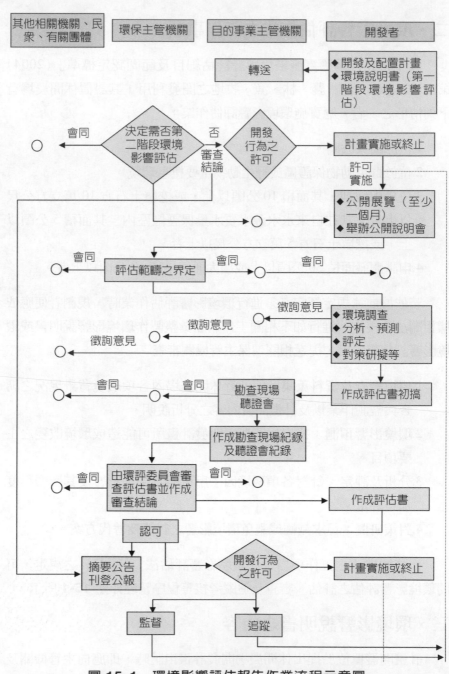

圖 15-1　環境影響評估報告作業流程示意圖
資料來源：開發行為環境影響評估作業準則（2004）。

明書應包括下列事項：

1. 開發單位之名稱及其營業所或事務所。
2. 負責人之姓名、住、居所及身分證統一編號。
3. 環境影響說明書綜合評估者及影響項目撰寫者之簽名。
4. 開發行為之名稱及開發場所。
5. 開發行為之目的及其內容。
6. 開發行為可能影響範圍之各種相關計畫及環境現況。
7. 預測開發行為可能引起之環境影響。
8. 環境保護對策及替代方案。
9. 執行環境保護工作所需經費。
10. 預防及減輕開發行為對環境不良影響對策摘要表。
11. 參考文獻。
12. 附錄。

環境影響說明書為環境影響評估程序之初步階段，其內容在於扼要說明有關計畫之內容與可能引發之環境影響，以便主管機關、有關單位、乃至於地區居民，得以獲得清晰之初步概念，以利意見之提供及評估程序之進行。環境影響說明書於提經討論、審核後，如主管機關認為環境影響輕微，無需繼續執行評估工作者，評估工作即告完成；如果審核結果認為需更進一步詳細評估對環境之影響者，則對於繼續應辦評估之工作項目、範疇及其所需之費用與時間等，均應分別提出說明。

四、環境影響評估報告書之內容

環境影響說明書提出後，被審核決定應繼續進行評估程序者，申請者於接獲審核意見後，應即將說明書分送有關機關，公告於政府公報之內，並應揭示於休閒農場開發基地附近之適當地點，供公眾閱覽並舉行公開之說明會，地區居民得列席說明會，提出有關環境保育及公害防治之意見。

開發單位應即遵照主管機關所訂之評估技術方針，就開發計畫或替

代方案可能引起之環境影響進行調查、預測及評定，並參考地區居民及有關機關之意見，製作評估書初稿，提交開發計畫核定機關及環境保護主管機關，其內容包括：

1.開發單位之名稱及其營業所或事務所。
2.負責人之姓名、住、居所及身分證統一編號。
3.評估書綜合評估者及影響項目撰寫者之簽名。
4.開發行為之名稱及開發場所。
5.開發行為之目的及其內容。
6.環境現況、開發行為可能影響之主要及次要範圍及各種相關計畫。
7.環境影響預測、分析及評定。
8.減輕或避免不利環境影響之對策。
9.替代方案。
10.綜合環境管理計畫。
11.對有關機關意見之處理情形。
12.當地居民意見之處理情形。
13.結論與建議。
14.執行環境保護工作所需經費。
15.預防及減輕開發行為對環境不良影響對策摘要表。
16.參考文獻。
17.附錄。

評估書初稿完成後，應即分送開發單位核定機關及主管機關，供其會同審核，審核結果如被認為無需再補行評估者，即可實施開發行為；惟仍應遵照說明書之公示程序，將評估書公告於政府公報，並揭示於妥當地點。

第 2 節　環境影響評估之作業方法

　　參照「環境影響評估法」（2003）及「開發行為環境影響評估作業準則」（2004）之相關規定，將休閒農場開發環境影響評估之主要作業方法說明如下：

一、軟、硬體規劃作業之相關研究成果輸入

　　經由軟、硬體規劃作業之相關研究成果，可以瞭解未來休閒農場內各類相關活動與空間之組合方案，進而得知所需之規模及使用人次，以作為環境影響預測、分析及評定之基礎輸入參數。

二、開發行為可能影響之範疇界定

　　包含環境影響空間範圍尺度之界定及環境影響內容因子之界定。

(一)環境影響空間範圍尺度之界定

　　休閒農場之開發係屬於區域性或地區性的設施，其影響之空間範圍、種類、方式及程度，則視該設施性質及距離之遠近而因地制宜；故有必要適當地調整影響的空間尺度，就各項影響內容作不同層面的探討。

(二)環境影響內容因子之界定

　　不論何種活動的投設，均會對周遭環境造成諸多質、量上的變化；變化程度端視不同承受對象（活動）在不同階段（施工階段或營運階段）對不同環境範圍尺度的社會、經濟、物理化學等影響因子的彈性而定。通常設施對環境的影響有非實質環境、實質環境與自然環境等不同的變化型態，依發展時期的不同，可適當擬訂環境影響的範圍、內容及測度型式，從而作適切的環境影響評估。

而依「開發行為環境影響評估作業準則」（2004）之規定，可將環境影響之範疇按階層安排劃分為環境類別、環境項目及環境因子等三個層面（請參見**圖 15-2** 所示），再就每一項環境因子蒐集有關資料，經過預測、分析，最後說明或評估設施的投放對各項環境因子的影響程度，並試擬減輕及預防之因應措施。

三、資料蒐集、調查與分析

包含相關計畫與建設資料之蒐集與分析以及環境現況調查與分析：

(一)相關計畫與建設資料之蒐集與分析

對休閒農場附近之土地使用、公共設施、公用設備及交通運輸等相關計畫與建設資料進行蒐集與分析，以作為環境影響評定之背景參考資訊，其項目包括半徑 10 公里範圍內之相關計畫名稱、主管單位、（預計）完成時間以及與本基地之相互關係。

(二)環境現況調查與分析

針對物理及化學類、生態類、景觀及遊憩類、社會經濟類、交通類等環境現況進行調查與分析，以提供下階段環境影響預測、分析之參據；茲分述如下：

❀ 物理及化學類

1.氣象：
　(1)調查項目：
　　A.區域氣侯。
　　B.地面：降水量、降水日數、氣溫、相對濕度、風向、風速、颱風、蒸發量、氣壓、日照時數、日射量、全天空輻射量、雲量…。
　　C.高空（限焚化廠（資源回收廠）興建及其他涉及高煙囪設施之開發行為）：風向、風速、氣溫垂直分布、混合層高度。

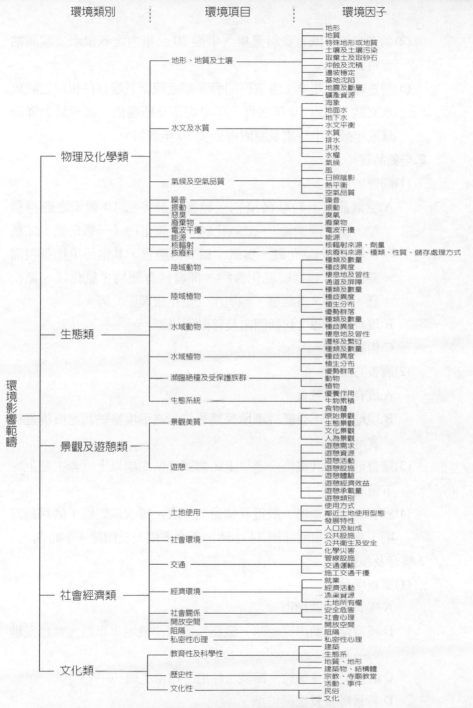

圖 15-2　環境影響範疇架構示意圖

資料來源：開發行為環境影響評估作業準則（2004）。

(2)調查方法：既有資料蒐集（半徑 20 公里內之氣象水文觀測站資料）。

(3)調查時間／頻率：應取得開發區鄰近範圍氣候條件相似之氣象水文站，最近 10 年之月、年平均值及極端值；但年最大降雨量或年最大小時雨量需取得最少 30 年資料。

2.空氣品質：

(1)調查項目：

A.空氣品質：粒狀污染物（粒徑小於等於 10 微米之懸浮微粒、總懸浮微粒）、二氧化硫、氮氧化物（一氧化氮、二氧化氮）、一氧化碳、臭氧、鉛、落塵量，其他污染物應視需要測定，包括碳氫化合物、揮發性有機物、氯化氫、氟化氫、石綿、重金屬、戴奧辛（焚化廠興建）等。

B.現有污染源（包括固定及移動污染源）。

C.相關法規。

(2)調查方法：

A.既存資料蒐集。

B.現地調查：委託經環境保護署許可之環境檢驗測定機構進行實地調查。

(3)調查地點：計畫區一處以上，周圍地區二處以上（含主要上、下風處）。

(4)調查時間／頻率：最近 6 個月測 3 次，每次以間隔 1 個月為原則，各測 1 日（連續 24 小時，不含下雨天及雨後 4 小時內）。

3.噪音及振動：

(1)調查項目：

A.噪音管制區類別。

B.噪音及振動源（道路、鐵路、捷運、機場、車站、營建工地……）。

C.敏感受體（學校、醫院、住宅、精密工廠……）。

D.背景噪音及振動位準。

(2)調查方法：委託經環境保護署許可之環境檢驗測定機構進行實地調查。

(3)調查地點：

　　A.開發範圍及附近。

　　B.計畫區、取棄土場、運輸道路及取棄土道路之敏感點。

(4)調查時間／頻率：

　　A.計畫區與取棄土區周界各測一點，24 小時連續測定（距離 200 公尺內如無敏感點，可用 1 小時測值代替）。

　　B.計畫區外 1 公里受影響之敏感點連續測定 24 小時。

　　C.運輸道路旁敏感點：24 小時連續測定。

　　D.調查頻率：2 次，如附近有遊樂區或通往遊樂區道路，須分平日與假日調查。

　　E.調查期間應為送審前 2 年內。

4.惡臭：

(1)調查項目：

　　A.相關法規。

　　B.惡臭濃度：氨、硫化氫、硫化甲基、硫醇類、甲基胺或其他。

　　C.居民反應。

(2)調查方法：

　　A.既有資料蒐集。

　　B.現場調查：依環保署公告之標準方法，若無則採經環保署認可之方法。

　　C.現場訪問或問卷調查。

(3)調查地點：計畫區及附近相關敏感區。

(4)調查時間／頻率：1 次。

5.水文及水質：

(1)河川（含灌溉水道）：

　　A.調查項目：(A)水質：水溫、氫離子濃度指數、溶氧量、生

化需氧量、懸浮固體、比導電度、硝酸鹽氮、氨氮、總磷、大腸桿菌群，視需要加測重金屬、氰化物、酚類、陰離子界面活性劑、油脂、化學需氧量、農藥等項目；(B)水文：集水區範圍特性、地文因子、流域逕流體積、流量、流速、水位、河川輸砂量及泥砂來源、感潮界限、潮位、水庫放水狀況；(C)地面水體分類；(D)水體利用：水權分配、用水情形。

B.調查方法：(A)既有資料蒐集；(B)委託經環境保護署許可之環境檢驗測定機構進行實地調查。

C.調查地點：放流口上游未受影響段至少一點、放流口至少一點、放流口下游 10 公里內或影響段內及重要取水口至少一點、河流交會口或河海交會處一點。

D.調查時間／頻率：(A)水質調查於最近 6 個月內至少 3 次，每次間隔 1 個月為原則；其中感潮河段每次取高平潮及低平潮各 1 次；(B)於雨季（5 至 10 月）及旱季（11 至 4 月）各至少 1 次流量調查；(C)位於自來水水源水質水量保護區水質調查應含枯水季；(D)調查期間應為送審前 2 年內。

(2)水庫、湖泊（非位於水庫、湖泊集水區內者免調查）：

A.調查項目：(A)水質：水溫、氫離子濃度指數、溶氧量、生化需氧量（或總有機碳）、化學需氧量、總氮、總磷、正磷酸鹽、大腸桿菌群、透明度、葉綠素甲、藻類、矽酸鹽、硫化氫、氨氮，必要時加測油脂、重金屬及農藥；(B)水理：水位、容積、進出水量、深度、集水區範圍特性。

B.調查方法：(A)既有資料蒐集；(B)委託經環境保護署許可之環境檢驗測定機構進行實地調查。

C.調查地點：(A)水庫湖泊中心一點；(B)計畫區所屬水體流入區完全混合地點；(C)流出地點（如取水口）。

D.調查時間／頻率：水質最近 6 個月內，每月至少 1 次實測，並應含枯水季；水理於豐水季與枯水季至少各 1 次。

(3)海域（距海域 10 公里以外或非屬影響範圍者免調查）：

　　A.調查項目：(A)水質：水溫、氫離子濃度指數、溶氧量、生化需氧量、大腸桿菌群、鹽度、透明度、油脂，必要時加測重金屬；(B)海象及水文：潮汐、潮位、潮流、波浪；(C)底質：重金屬。

　　B.調查方法：(A)既有資料蒐集；(B)委託經環境保護署許可之環境檢驗測定機構進行實地調查。

　　C.調查地點：(A)水質及底質：影響範圍內至少三點；(B)海象及水文：計畫區及影響範圍。

　　D.調查時間／頻率：(A)水質資料：最近 6 個月至少實測 3 次，每次以間隔 1 個月為原則；(B)海象及水文：可蒐集代表性資料至少 1 年以上，若無應實地調查 6 個月；(C)底質：1 次。

(4)地下水：

　　A.調查項目：(A)水質：水溫、氫離子濃度指數、生化需氧量（或總有機碳）、硫酸鹽、硝酸鹽、氨氮、比導電度、鐵、錳、懸浮固體、氯鹽、大腸桿菌群密度、總菌落數，必要時加測酚類、油脂、其他重金屬；(B)水文：水位、流向、目前抽用情形、含水層厚度及深度、庫床與附近水層的水力連結性。

　　B.調查方法：(A)既有資料蒐集；(B)委託經環境保護署許可之環境檢驗測定機構進行實地調查。

　　C.調查地點：開發位址鄰近 5 公里範圍內既有水井及地質鑽孔至少二點。

　　D.調查時間／頻率：(A)水質：最近 6 個月至少實測 2 次，每次間隔 1 個月為原則，含枯水季；(B)地下水位：雨季至少 2 次，旱季至少 1 次；(C)水質檢測應由經環保署認可之環境檢驗測定機構為之，並須為送審前 2 年內之資料。

6.土壤：

(1)調查項目：表土、裡土。

　A.銅、汞、鉛、鋅、砷、鎘、鎳、鉻之含量。

　B.氫離子濃度指數值。

　C.多氯聯苯及戴奧辛等污染物質視需要加測。

(2)調查方法：既有資料蒐集或委託經環境保護署許可之環境檢驗測定機構進行實地調查。

(3)調查地點：場址處附近及其周界 1 公里內適當位置各一點，線形開發為沿線兩側各 500 公尺範圍內之代表點。

(4)調查時間／頻率：最近 3 個月內至少測定 1 次。

7.**地質及地形：**

(1)調查項目：

　A.地形區分、分類。

　B.特殊地形。

　C.地表地質及土壤分布。

　D.特殊地質。

　E.地震及斷層。

　F.地質災害（崩塌地、廢棄礦坑、地盤下陷區）。

　G.集水區崩塌地及土地利用。

(2)調查方法：委託地質鑽探專業機構進行實地調查。

(3)調查地點：計畫區。

(4)調查時間／頻率：至少 1 次。

8.**廢棄物：**

(1)調查項目：

　A.廢棄物調查：種類、性質、來源、物理型態、數量、貯存、清除、處理方式。

　B.既有棄土場、廢棄物處理及處置設施調查，含設計容量、目前使用量及可擴充之容量。

(2)調查方法：既有資料蒐集、採樣分析、訪談、問卷。

(3)調查地點：計畫區半徑 15 公里以內。

(4)調查時間／頻率：1次。

生態類

1.調查項目：
 (1)陸域生態：動植物之種類、數量、歧異度、分布、優勢種、保
 育種、珍貴稀有種。
 (2)水域生態：動植物之種類、數量、歧異度、分布、優勢種、保
 育種、珍貴稀有種。
 A.指標生物：浮游性植動物、附著性藻類、水生昆蟲、魚類、
 底棲動物。
 B.底棲生物、魚類之重金屬及毒性化學物質分析。
 (3)特殊生態系。
2.調查方法：既有資料蒐集及現地調查（需委託專家學者進行調
 查）。
3.調查地點：計畫區及取棄土區與影響區。
4.調查時間／頻率：最近6個月至少2次，但調查區域具季節性之
 重要生態特性，如候鳥季節等，調查時間則應含括其季節性。

景觀及遊憩類

1.調查項目：地形景觀、地理景觀、自然現象景觀、生態景觀、人
 文景觀、視覺景觀、遊憩現況分析、現有觀景點。
2.調查方法：
 (1)既有資料蒐集。
 (2)現地調查：區位環境分析、景觀分析、遊憩資源分析。
 (3)訪談或問卷調查：基地內或周邊居民、道路使用者、遊憩使用
 者及專家意見。
3.調查地點：計畫區、影響範圍地區、取棄土區。
4.調查時間／頻率：最近6個月內至少1次。

❀ 社會經濟類

1.調查項目：

(1)現有產業結構及人數、農漁業現況。

(2)區域內及土地利用情形（包括流域、水域）。

(3)徵收、拆遷之土地、地上物及受影響人口。

(4)實施或擬訂中之都市（區域）計畫。

(5)公共設施。

(6)居民關切事項。

(7)水權及水利設施。

(8)社區及居住環境。

2.調查方法：(1)既有資料蒐集；(2)實地查訪；(3)問卷調查。

3.調查地點：(1)計畫區及影響區；(2)計畫區附近市鎮。

4.調查時間／頻率：1 次。

❀ 交通類

1.調查項目：(1)道路服務水準；(2)停車場設施；(3)道路現況說明。

2.調查方法：(1)現有資料蒐集；(2)現場調查。

3.調查地點：計畫區及施工車輛、運輸車輛所經過出入口及聯外道路。

4.調查時間／頻率：

(1)24 小時連續測定為原則；但因區位或開發行為特性，得以連續 16 小時，並分尖離峰時段測定。

(2)附近如有遊樂區或通往遊樂區道路，須分平日及假日測定。

(3)在市區應分平日及假日測定。

(4)須為送審前 2 年內之資料。

❀ 文化

1.調查項目：古蹟、遺址、古物、民俗及有關文物、特殊建築物

（含歷史性、紀念性建築物）、紀念物、其他具有保存價值之建築物暨其周邊景物。

2.調查方法：既有資料蒐集及現地調查（需委託專家學者進行調查）。

3.調查地點：計畫區及沿線地區（含附近 500 公尺範圍內）及取（棄）土區。

4.調查時間／頻率：1 次。

❋ 環境衛生

1.調查項目：病媒生物、蚊、蠅、蟑螂、老鼠及其他騷擾性危害性生物。

2.調查方法：既有資料蒐集及現場病媒指數、密度調查。

3.調查地點：與場址相鄰之村里和進出口處半徑 1.5 公里範圍內之村里。

4.調查時間／頻率：1 次。

四、環境影響預測、分析及評定

為求本環境影響評估過程周延詳盡，於評估作業進行中除需考量前述環境影響空間範圍尺度、環境影響內容因子之外，尚須留意如下三個向度：

1.**環境影響階段**：分工程施工期間及休閒農場營運期間兩階段說明可能的影響。

2.**環境影響活動體（承受對象）**：環境影響評估因承受對象（活動體）之目標與價值體系的差異，而有不同的分析指向，因此有必要瞭解不同活動體在環境影響過程中所扮演的角色，及其可能產生的行動，方能對影響分析內容有一全盤的考慮，進而能掌握各影響內容間交互作用的複雜性，及對各類活動體所產生的不同影響程度。

3.**環境影響時間**：不同的活動對周遭環境產生的影響何時會發生、發生的頻率及時間長度、影響種類及規模、哪些承受體會被影響等等，是進行環境影響評估時的重要課題。若能掌握影響發生的時間，不僅有助於瞭解因相關設施之投入所產生的影響在時間尺度上的分布情形，同時可事先研擬對策，以避免或減輕因影響集中在短期間內所可能造成的潛在社會成本。

亦即環境影響評估作業必須探討不同活動組合在不同階段、不同時間對不同空間範圍尺度內的不同活動體所可能產生的環境影響，並就各種可能的環境影響提出相對的處理措施及所需處理經費，以確保基地周圍及其附近地區的環境品質。茲就與休閒農場開發相關之環境因子的預測及評估方式分述如下：

(一)物理及化學類

❀.地形、地質及土壤

1.**地形**：
 (1)預測方式：由規劃設計資料及施工方式判斷可能之改變，包括高程、坡度及形狀之變化。
 (2)評估方式：由有關現地地形及施工資料判斷及指出地形改變區位、改變型式、範圍、高程及坡度或可能之衝擊等。

2.**地質及土壤**：
 (1)預測方式：由地質、岩層型式、地質鑽探、設計資料及施工資料及工程經驗判斷地質結構狀況及施工改變情形。其程序詳述如下：
 A.現場鑽探及取樣：一般土層鑽孔進尺深度依未來建築物高度而定。
 B.室內試驗部分：
 (A)土壤一般物理性質試驗。
 (B)土壤接剪力試驗。

(C)無圍壓縮試驗。

(D)土壤單向度壓密試驗。

(E)土壤三軸試驗、三軸透水試驗。

(F)岩石三軸試驗、單壓試驗。

(2)評估方式：依設計、施工資料及工程經驗研判受影響區位、地質災害（地層滑動、下陷、地震等）及計畫可能受影響方式說明，包括：

A.基地地層層次及地下水位分析研判。

B.基地土壤特性參數分析及研判。

C.基地基礎承載力分析建議。

D.樁基礎承載力分析建議。

E.土壤液化潛能分析建議。

F.基礎開挖底部土壤穩定性分析及擋土結構貫入深度分析建議。

G.基礎上浮力分析建議。

H.其他有關基礎施工應注意事項建議。

3.取棄土：

(1)預測方式：

A.由施工資料及相關土壤資料及依工程經驗判斷有關取棄土情形及其相關影響。

B.計算取土量、棄土量與計畫距離、棄土點區位、環保措施。

(2)評估方式：依土壤特性及工程取棄土地點之資料研判可能之影響，包括取棄土方估算、運送方式、路線、棄置特性及環境保護需要等。

4.沖蝕及沉積：

(1)預測方式：

A.由河川、海岸地區及海底地形等深線圖及海岸地區沉積物顆粒度分布估計輸砂量及沿岸漂砂量，判斷工程對海岸地形之影響。

B.由土壤特性、坡度及露出表土等資料計算土壤流失量，說明施工及營運期間總表土流失量。

(2)評估方式：由地形圖、集水區圖、土壤組成、坡度覆植生及逕流資料估計因施工或營運後計畫區土壤沖蝕及沉積量。

5.邊坡穩定：

(1)預測方式：計算安全係數，依工程設計數據判斷邊坡是否穩定。

(2)評估方式：依土壤特性、厚度、地層條件、地層結構、地質構造、地下水狀況、不連續面密度、型態、坡度、風化狀況、填方及邊坡穩定規劃，計算說明坡度穩定情形。

6.基礎承載：

(1)預測方式：由實驗分析、工程計算及工程經驗判斷有關基礎承載事項。

(2)評估方式：由實驗室試驗及工程計算分析計算說明基礎承載有關因素，估計沉陷及差別沉陷量或土壤液化潛在災害。

7.地震及斷層：

(1)預測方式：由地質、斷層資料及地震紀錄研判地震發生可能性及其造成之危害性。

(2)評估方式：在地震帶圖標示出計畫區位置，由地質資料及地震紀錄資料說明計畫地區可能發生地震情形。

8.礦產資源：

(1)預測方式：估計蘊藏量及開採使用量。

(2)評估方式：在礦區圖上標示出計畫地區位置，估計目前開採量、儲量，說明全部礦產種類、型式、位置、數量、價值等。

9.地層下陷：

(1)預測方式：以歷年地下水位資料、地質鑽探資料、歷年下陷數據推估可能之下陷量。

(2)評估方式：依據理論及經驗判斷。

❀ 水

1. 地面水：

(1) 預測方式：

A. 計算水體蓄積加減量、水體供應及使用量。

B. 估算維持計畫下游河川自淨作用及生態平衡所需最小排放量。

(2) 評估方式：

A. 由計算水體增減量，說明有關地面水體受計畫影響改變狀況及將來與計畫有關之使用情形。

B. 由計畫下游河川自淨作用及生態平衡需求，評估所需最小排放量。

2. 地下水：

(1) 預測方式：於地質鑽探時，觀測估計說明地下水位高低。

(2) 評估方式：由鑽井地下水流出及補注狀況資料或其他相關資料，說明地下水水位改變、流向改變狀況及可能之影響。

3. 水文平衡：

(1) 預測方式：估計系統內流入及流出總水量，必要時計算說明水文平衡情形。

(2) 評估方式：由系統有關之水文變化，說明可能之水文平衡影響。

4. 水質：

(1) 預測方式：

A. 優養分析、實測及水質模擬。

B. 由量測及水質模擬分析估計污染物排入量，由污染物、濃度推算水處理需要、污水處理後水質及排入承受水體後水質項目改變之推估。

C. 調查與預測污染物濃度數據，以表列方式或濃度分布曲線呈現。

D.預估初期暴雨逕流水及施工所造成衝擊對承受水體水質之影響，並分析水體受污染程度。

E.溫排水以等溫線繪製。

F.調查與預測污染物濃度數據，以表列方式或濃度分布曲線呈現。

(2)評估方式：

A.由量測、水質模擬分析及水文狀況資料，計算污染物總排入量，排入濃度、稀釋混合狀況，並依相關水污染防治法規之水質標準，比較說明受影響程度。

B.水質模式推估及質量平衡方程式。

5.排水：

(1)預測方式：逕流量計算、透水或不透水面積估計、排水流向改變及流量預測、可能積水之範圍。

(2)評估方式：由現地調查及規劃設計資料，計算不透水面積改變、集流坡度、方向改變與逕流量之增減、有無消能設施以及對鄰近地區排水系統之可能衝擊。

6.洪水：

(1)預測方式：水文分析及計算，洪水位及洪水平原分析。

(2)評估方式：由相關水文分析及水力計算有關雨量與洪水位關係，由計畫地區高程說明洪水發生之可能狀況及對環境之衝擊。

7.供水：

(1)預測方式：需水方式及用水量推估。

(2)評估方式：說明可用總水量判斷將來用水情形，及是否能滿足未來需要。

❀ 氣候及空氣品質

1.氣候：

(1)預測方式：依資料研判有關氣候變化及颱風因素。

(2)評估方式：由有關氣候紀錄資料說明地區氣候狀況，因計畫施行可能引致局部地區風向、風速或其他氣候條件之改變。

2.空氣品質：

(1)預測方式：

　A.估計不同排放源之排放污染物量，必要時以合適之方法計算其擴散稀釋距離、濃度，或由相關資料推估污染物之稀釋擴散濃度，並研判是否符合空氣品質標準及其影響程度範圍與久暫等。

　B.列出污染物濃度和氣象因子之尺度關係。

(2)評估方式：

　A.估計由不同排放源排放之污染物量，以合適之空氣污染擴散稀釋公式計算有關擴散距離及濃度，以有關空氣品質標準及空氣污染控制法規判斷其污染影響程度、範圍及久暫等。

　B.長期平均濃度及短期高濃度之等濃度線。

　C.列出污染物濃度和氣象因子間之尺度關係。

　D.濃度累積分布曲線。

3.日照陰影：

(1)預測方式：依當地緯度、地形、建物外型、按季節分析建物受日照產生陰影之區域大小及時間變化。

(2)評估方式：說明是否形成永久日照陰影，涵蓋範圍以及日照變化對植物光合作用之影響。

❀.噪音

1.預測方式：

(1)由噪音背景資料及施工中、完工後各噪音源（包括施工機械、交通工具等）相關資料推估接受體位置之噪音強度值（方法可以現場試驗、模型試驗、傳播理論式、距離衰減式等）。

(2)以等音量線表示平面或立體分布，並說明最大暴露量及時間。

2.評估方式：由相關資料及現場量測背景噪音資料計算推估施工中

及營運後之噪音量，以 L_{eq} 為主，另包括 L_x 值及 L_{max} 值，標示說明噪音量，並與噪音管制有關法規（標準）比較說明；並分析噪音強度是否影響人體生理心理健康。

❀ 振動

1.預測方式：

(1)以現場量測推估預測施工中、完工後之振動情形。

(2)以等值圖表示，並說明最大暴露量及時間。

2.評估方式：以現場量測說明施工中及營運後之振動量，並與國外之振動管制標準比較，並說明是否影響建物結構安全及人體生理心理健康。

❀ 惡臭

1.預測方式：

(1)由現有臭味來源、計畫可能產生之臭味來源、當地季節風向變化，以環保署公告之檢測方法或嗅覺評估法評定可能臭味等級。

(2)以等濃度線畫出濃度分布圖。

(3)感覺調查之統計。

2.評估方式：由排放源、溢散源之組成分量、特性及廢棄物處理方式判斷及說明臭氣可能來源逸出控制情形，並分析對當地居民之影響程度。

❀ 廢棄物

1.預測方式：

(1)預測地區人口成長及單位人口垃圾產生量，以推估將來地區垃圾產生量，說明垃圾處理有關因素包括貯存、清除、處理需要數量、容積、車輛設備。

(2)由施工範圍推估廢棄物種類、性質與數量。

(3)推估施工階段之棄土量，並分析其清理方法對環境可能造成之影響。

(4)自設廢棄物清除處理措施之內容及其二次公害之項目、可能污染狀況與防治對策。

2.評估方式：

(1)由現有垃圾處理系統資料及預測之垃圾產生資料，分析說明將來垃圾清除處理設施不足狀況及需要增設數量方式等。

(2)分析事業廢棄之處理、處置功能、容量，並說明可產生公害項目及程度。

❀ 取土

1.預測方式：預測作業所需土方及鄰近可能提供土方來源。

2.評估方式：由取土量估計、來源說明。

❀ 覆蓋土

1.預測方式：預測掩埋場作業所需土料及鄰近可能提供土料來源。

2.評估方式：說明覆蓋土來源、作業方式以及可能之衝擊。

❀ 能源需求

1.預測方式：依休閒農場使用者之能源消耗量，預測可能之能源需求數量。

2.評估方式：由預測所得能源需求方式及數量，評估能源供應是否足夠、供應方式是否適當，並對節約水源及節約能源進行規劃建議。

(二)生態類

❀ 陸域動物

1.種類及數量：

(1)預測方式：現場調查資料及文獻資料，計算與族群種類、數量

相關因素。

(2)評估方式：由調查及文獻資料說明族群種類、數量及分布。

2.種歧異度：

(1)預測方式：由調查及文獻資料，計算或說明種歧異狀況。

(2)評估方式：由調查及文獻資料計算或說明區內動物之種歧異狀況及其因開發行為所可能造成之改變情形。

3.棲息地及習性：

(1)預測方式：由現場調查資料、文獻資料及計畫施工運轉資料研判受影響特性及範圍。

(2)評估方式：由現場調查及文獻資料說明動物生活習性、現有棲息地狀況、將來可能受干擾情形、棲息地喪失狀況及因棲息地喪失而對其他區域之影響。

4.通道及屏障：

(1)預測方式：由現場調查資料、文獻資料及計畫施工運轉資料研判受影響特性及範圍。

(2)評估方式：由相關文獻資料判斷有關出入通道及活動棲息屏障，由計畫資料判斷將來可能破壞之通道屏障。

❀ 陸域植物

1.種類及數量：

(1)預測方式：由現場調查資料及施工作業資料計算植生及去除面積，包括其種類及數量。

(2)評估方式：由現場調查資料及施工計畫資料，計算現有植物種類、植生面積，將可能去除植被面積及取代植被種類面積等加以說明。

2.種歧異度：

(1)預測方式：依調查資料及文獻資料，計算或說明種歧異情形。

(2)評估方式：由調查所得資料計算或說明種歧異狀況及其因開發行為所可能造成之改變。

3.植生分布：

(1)預測方式：由現場調查及文獻資料說明及標示有關植生狀況。

(2)評估方式：由調查及文獻資料計算植生面積，說明植生分布，畫出植被圖，判斷植被受影響區。

4.優勢群落：

(1)預測方式：由有關資料分析判斷優勢群落及其成長因素。

(2)評估方式：由調查及文獻資料判斷區域內優勢群落，分析其成長因素，及說明將來計畫可能發生改變優勢因素及其影響。

❀ 水域動物

1.種類及數量：

(1)預測方式：現場調查資料及文獻資料，計算與族群種類、數量相關因素。

(2)評估方式：由調查及文獻資料說明族群種類、數量及分布。

2.種歧異度：

(1)預測方式：依調查及文獻資料，計算或說明種歧異狀況。

(2)評估方式：由現場調查及文獻資料說明水域動物之種歧異狀況及其因開發行為所可能造成之改變情形。

3.棲息地及習性：

(1)預測方式：由現場調查資料、文獻資料、計畫施工運轉資料及水文資料等，研判受影響特性及範圍。

(2)評估方式：由現場調查及文獻資料說明水域動物生活習性、水域棲息地狀況、將來可能受干擾情形、棲息地喪失狀況及因棲息地喪失而對其他區域之影響。

4.遷移及繁衍：

(1)預測方式：由現場調查資料、文獻資料、計畫施工運轉資料及水文資料等，研判受影響特性及範圍。

(2)評估方式：由相關文獻資料說明遷移繁衍習性、計畫施行對於遷移繁衍可能影響說明，並判斷現有及可能受破壞之通道與屏

障。

❀ 水域植物

1. 種類及數量：
 (1)預測方式：由現場調查資料及施工作業資料計算或說明植生及去除情形。
 (2)評估方式：由文獻及調查資料說明原有之種類數量及因計畫施行可能受破壞之種類及數量。

2. 種歧異度：
 (1)預測方式：依調查資料及文獻資料，計算或說明種歧異程度。
 (2)評估方式：由調查所得資料計算或說明種歧異狀況及其因開發行為所可能造成之改變情形。

3. 植生分布：
 (1)預測方式：由現場調查及文獻資料說明及標示有關植生狀況。
 (2)評估方式：由調查及文獻資料說明水域植物植生狀況及因施工或運轉因素而改變之植生分布。

4. 優勢群落：
 (1)預測方式：由有關資料分析判斷優勢群落及其成長因素。
 (2)評估方式：由相關資料判斷指出水域優勢群落，說明其成長因素，及將來可能受到之破壞或影響。

❀ 瀕臨絕種及受保護族群

1. 動物：
 (1)預測方式：由相關文獻法規及現地調查資料判斷區內之特有種、稀有種、瀕臨絕種及受保護種。
 (2)評估方式：由相關資料指出瀕臨絕種或受保護族群種類、現存數量、分布，說明計畫施行可能致生之影響。

2. 植物：
 (1)預測方式：由相關文獻法規及現地調查資料判斷區內之珍貴稀

有、特有種、稀有種、瀕臨絕種及受保護種。

(2)評估方式：由相關資料指出珍貴稀有、瀕臨絕種或受保護族群
種類、現存數量、分布，說明計畫施行可能致生之影響。

(三)景觀及遊憩類

❀ 景觀美質

1.原始景觀：

(1)預測方式：景觀實質描述、品質判斷說明。

(2)評估方式：景觀美質原始性說明、可及性及目前利用狀況敘
述、計畫施行可能破壞或影響說明。

2.生態景觀：

(1)預測方式：記錄描述、品質說明。

(2)評估方式：生態性美質特性及其價值說明、目前利用情形敘
述、計畫施行可能破壞或影響說明。

3.文化景觀：

(1)預測方式：記錄描述、品質說明、組成分析、使用分析。

(2)評估方式：文化性美質特性說明、目前使用狀況敘述、計畫施
行可能之破壞或影響、特殊景觀組成及品質敘述。

4.人為景觀：

(1)預測方式：景觀描述、景觀模擬、品質判斷說明。

(2)評估方式：人為景致及品質敘述、使用維護狀況分析、視覺景
觀模擬、記錄描述當地區域建築風格以及計畫施行可能影響之
說明。

❀ 遊憩

1.遊憩需求：

(1)預測方式：分析遊憩類別、成長方式、未來需求分析、推估受
計畫影響可能增減之需求量。

(2)評估方式：由遊客統計預測資料，說明遊憩成長方式、因素、未來需求方式及數量，及受計畫影響造成增加或減少之說明。

2.遊憩資源：

(1)預測方式：遊憩資源分類及品質說明，區域遊憩資源規劃使用狀況，由遊憩需求面推估是否需開發遊憩資源。

(2)評估方式：由調查及相關資料敘述區內各項遊憩資源，說明遊憩資源分類、數量、品質使用狀況，及因計畫施行對於遊憩資源之開發利用之影響。

3.遊憩活動：

(1)預測方式：遊憩型式調查、消費方式說明、人口增加及計畫施行對旅遊可能影響說明。

(2)評估方式：由相關調查資料分析旅遊結構特性、成長情形，說明計畫施行可能增加或減小旅遊活動或機會。

4.遊憩設施：

(1)預測方式：遊憩設施調查說明、使用分析。

(2)評估方式：遊憩設施類型、位置、使用維護狀況敘述，計畫施行對各項設施之影響。

5.遊憩體驗：

(1)預測方式：運用調查訪問資料分析遊憩心理、期望特性、特殊經驗等。

(2)評估方式：由調查分析資料說明地區特定遊憩設施活動或景觀經驗，對於地區遊憩經驗之獲得或期望，說明目前所能滿足程度，及計畫施行後此項遊憩體驗所受之影響說明。

(四)社會經濟類

❀土地使用

1.使用方式：

(1)預測方式：土地使用型式及面積，由施工計畫判斷使用改變型

式及面積。

(2)評估方式：標示土地使用分區狀況、計畫區位置，由相關資料及計畫內容指出未來土地使用改變方式期間。

2.發展特性：

(1)預測方式：由人口產經資料說明地區成長特性及因素，分析因計畫施行可能刺激有關因素，而使地區發展加速或受阻而遲緩。

(2)評估方式：由人口產經活動資料說明地區成長特性及因素，再由因素變動，判斷其發展趨向。

3.計畫區土地使用適宜性：

(1)預測方式：分析計畫區土地分區使用之潛力及探討自然環境之限制，以確保計畫區在環境保育目標相容情況下，有效作資源的空間分配。其內容應包括土地特性、品質及未來開發利用潛力之評估，並研判土地改良之需要及多重或複合式土地利用之可行性等。

(2)評估方式：分析計畫區土地分區使用之潛力及探討自然環境之限制，以確保場址在環境保育目標相容情況下，有效作資源的空間分配。其內容應包括土地特性、品質及未來開發利用潛力之評估，並研判土地改良之需要及多重或複合式土地利用之可行性等。

4.鄰近土地使用：

(1)預測方式：說明計畫位置與環境敏感地區之距離及其規模，判斷是否影響計畫使用。

(2)評估方式：由鄰近土地使用型態說明對計畫發展可能之危害或限制。

❀ 社會環境

1.人口及組成：

(1)預測方式：由人口成長預測結果配合計畫特性，說明地區將來

人口流動、遷移狀況。

(2)評估方式：由合適之人口成長預測模式推估計畫期間之人口增
加情形，包括因計畫施工導致之人口增減，並配合計畫特性，
說明地區將來人口流動、遷移狀況。

2.公共設施：

(1)預測方式：調查現有公共設施數量、使用分配情形，由人口成
長合理推算需增加之公共設施。

(2)評估方式：現有公共設施型式、規模、使用管理敘述、因計畫
需要增加之公共設施類型數量分析。

3.公共服務：

(1)預測方式：調查說明現有公共服務類型、品質狀況，由人口成
長合理推算需要增加之公共服務。

(2)評估方式：說明現有公共服務類型、品質水準、因計畫施行人
口異動等而需增加之公共服務類型及規模。

4.公共衛生及安全：

(1)預測方式：由現有公共衛生安全制度、狀況、環境衛生水準、
公共性危害事件及人口成長等因素，判斷將來公共性衛生及安
全狀況及其改善需要。

(2)評估方式：由相關資料說明地區公共衛生狀況、地區公共衛生
危害事件紀錄，說明計畫施行與地區公共衛生狀況關係，是否
受其影響而改變。

❀ 交通

1.交通運輸：

(1)預測方式：運輸需求預測將採用程序性集體需求模式，依下列
四個步驟預測基地開發所衍生之交通需求：

A.基地開發旅次發生分析：依據開發構想預計之土地使用類
別，應用適當之旅次產生吸引率，依基地開發規模運用產生
吸引率，估計開發地區之旅次產生吸引數。

B.基地旅次分布分析：一般可採重力模式（gravity model）型態分析預測基地之旅次分布。

C.運具分配分析：引用休閒農場相關報告或實地調查之假設予以預測。

D.交通量指派：採用均衡容量限制指派法，將基地衍生之交通量及原自然成長交通量指派於相關道路上。

(2)評估方式：

A.依相關資料及交通量調查所建立研究地區交通分區，及預測目標年之旅次起迄資料為基礎，經路網指派後可得無基地開發情況下，各主要道路之交通量。

B.計算道路服務水準，以瞭解無基地開發時各主要道路交通成長及負荷情形。

C.將基地衍生旅次資料納入旅次起迄矩陣中。

D.將基地附近相關之計畫道路資料納入整體路網中。

E.經交通量指派後，計算有本開發計畫時各主要道路之服務水準，與無基地開發時之相同道路服務水準比較，以明瞭基地開發對道路衝擊之影響。

2.停車供需：

(1)預測方式：基地之開發將會衍生相當數量之停車需求，根據基地各類土地使用，旅次產生與吸引量及運具分配比例，推估停車需求量，並依各類旅次之平均停車延時及停車設施開放時間，則可推估各土地使用之各種車種之停車位需求，其計算方式如下所示：

$$D = \sum P_{ni} = \sum (TP_{ni}) \div (T_n \div PD_{ni})$$

式中，D ：總停車需求

T_n ：基地第 n 種土地使用營業時間

P_{ni} ：第 n 種土地使用第 i 車種之停車需求

TP_{ni} ：第 n 種土地使用第 i 車種之全日停車位需求

$$PDni：第 n 種土地使用第 i 車種之停車平均延時$$

(2)評估方式：由預測停車需求增加量及供給增減量，說明計畫施行對當地交通運輸之影響。

❀ 經濟環境

1.就業：

(1)預測方式：調查分析現有就業人口類別，就計畫施行分析說明可能提供就業類別及機會。

(2)評估方式：說明地區就業機會、就業人口狀況，分析因計畫施行可能提供增加之就業類型、數量等。

2.經濟活動：

(1)預測方式：說明地方產經財政結構，與計畫相關之經濟、財政活動狀況，可能受影響之判斷說明。

(2)評估方式：說明地方產經活動及財政概況、其與計畫之可能關係，及施行計畫後之產經結構及活動是否受影響。

3.土地所有權：

(1)預測方式：由計畫施行需要說明土地所有權改變型式、移轉過程。

(2)評估方式：說明計畫地區之土地所有型式、將來取得轉移變化狀況，及其相關之補償因素等之考慮。

4.地價：

(1)預測方式：說明地價可能受計畫影響之改變。

(2)評估方式：說明近期地價狀況及計畫施行後引致之波動。

5.生活水準：

(1)預測方式：分析現有所得及消費狀況，由相關資料參考說明所得改變狀況，就地區性、區域性作比較分析。

(2)評估方式：分析所得及消費狀況，就地區及區域性統計資料比較說明，計畫之施行對於生活所得、消費水準之影響推估說明。

(五)文化類

❀.教育性、科學性

1.建築：

(1)預測方式：建築物之型式特點說明，其維護及使用狀況。

(2)評估方式：建築物之型式特點敘述、使用維護現況說明、將來可能受計畫影響之說明。

2.生態：

(1)預測方式：特殊生態系之現況及價值說明、其維護保存方式敘述。

(2)評估方式：特殊生態系之現況及價值說明、其保存管理方式、將來可能受計畫影響之陳述。

3.地質：

(1)預測方式：特殊地質地形分類、規劃價值、現有利用情形。

(2)評估方式：特殊地質地形狀況型式敘述、受計畫影響說明。

❀.歷史性、紀念性

1.建築物結構體：

(1)預測方式：建築物、結構體之型式特點及歷史、紀念價值說明、維護及使用狀況說明。

(2)評估方式：具歷史性紀念性建築、結構體之規模價值敘述、受計畫影響損失說明。

2.宗教、寺廟、教堂：

(1)預測方式：具歷史性宗教寺廟、教堂之位置、型式及歷史價值說明、維護及使用狀況說明。

(2)評估方式：有關宗教寺廟、教堂型式及其受計畫影響之說明。

3.活動、事件：

(1)預測方式：有關活動、事件之歷史性意義及其在教育、文化層

面之功用說明。

(2)評估方式：有關活動事件之歷史性意義、教育功用，其受計畫影響說明。

❀ 文化性

1.民俗：

(1)預測方式：具文化價值之習俗說明、特性及保存需要分析。

(2)評估方式：文化習俗保存方式及價值陳述、受計畫影響說明。

2.文化：

(1)預測方式：有關文化資源分類、保存現況及將來保存需要說明。

(2)評估方式：文化資源使用及保存方式說明、其價值分析，陳述其可能受計畫之影響。

五、環境影響減輕對策之研擬

包含環境保護對策、環境管理與監測作業及替代方案，可回饋檢討修正開發內容。

(一)環境保護對策

就休閒農場相關活動投設後可能產生的各類環境影響，提出預防及減輕之相對處理措施或對策。

(二)環境管理與監測作業

環境影響評估報告經審查後，開發單位必須將環境管理作業依項執行，並接受環保單位的監督查驗與追蹤考核。工程施工期間及完工使用期間應施行環境監測，將結果對照原環境影響評估表，不斷地回饋。

(三)替代方案

若本開發案之進行，產生不利環境之影響，則開發單位將採零方

案、地點替代方案、技術替代方案及環保措施替代方案，研擬出防制措施，確保地區環境品質後，再予以開發建設。

六、執行環境保護工作經費之派定

依據休閒農場開發對環境可能產生的負面影響編列預防及減輕該等負面影響之處理經費，期使環境保護工作得以落實。

七、綜合結論與建議

依據前述各階段之分析結果，提出綜合建議，以供休閒農場開發及相關建築設計基本規範研訂時參考，或將來建築工程施工或建築工程完工後營運時參循。

八、環境影響說明書或環境影響評估報告書製作提交

綜合前述各階段之研究內容，依據「環境影響評估法」及「開發行為環境影響評估作業準則」之規定，製作提交環境影響說明書或環境影響評估報告書。

第3節　環境影響因素與影響程度分析

本節主要針對因休閒農場開發而可能產生影響之環境因素進行說明，並舉例說明其環境影響範圍及影響程度之分析方式。

一、環境影響因素分析

環境影響評估，乃在評估休閒農場開發對基地及其附近地區環境之正面或負面影響；其最大的特徵在於其評估的時機是事先，具有前瞻性與預測性。環境影響評估需要對所擬訂之計畫活動與受影響之環境有相當程度的瞭解，再就客觀綜合的調查成果，預測與分析可能引起的影響程度與範圍，予以合理的解釋所得的推論，進而經過公開審議及諮詢的

過程，以提供決策者作為該項計畫之進行與否，或延時進行，或另取替代方案及對策之參考。但本質上，環境影響評估的成果或推論含有某種程度的不確定性與風險性，且論及影響程度之重要攸關，可能因人、時、地而有差異，此因價值的取向，主觀重於客觀，故在評估作業中，謀求共識是很重要的一環。環境影響評估之目的主要在提升正面效益，減少負面效果，任何實質的資源開發行為必定伴隨著相當程度的破壞行為，而規劃本身就是將破壞降至最低，而使資源做最合理且有效的開發，並予以有效的控制，以提高環境的品質。

有關休閒農場開發對環境之影響因子一般可分為物理及化學環境、生態環境、景觀及遊憩環境、社會經濟環境及文化環境等五大類，其相互關係如**表 15-1** 所示。由**表 15-1** 得知，施工階段之整地挖填方對物理及化學環境有強烈之負面影響，休閒農場之開發固然會造成開發地區的自然環境惡化及資源的減少，另一方面卻帶動開發地區土地利用的增加、社會經濟環境的提升；而調和開發上所帶來環境正面或負面的影響，便是環境影響評估運作之主要目的。

二、環境影響範圍預測及程度分析

休閒農場經人為開發建設及開始營運時，勢必對環境產生衝擊，其水土保持、自然景觀、自然生態的維護管理作業是否完善，將會明確地顯現出對環境之衝擊程度。本部分乃舉例說明休閒農場在施工及營運兩階段，對物理及化學環境、生態環境、景觀及遊憩環境、社會經濟環境及文化環境等五項環境因子之影響程度分析方式（請參見**表 15-2** 所示）。

第 4 節　環境保護對策與監測計畫

依據前述之環境影響預測及評定內容，規劃者必須事先擬訂相關環境保護對策及監測計畫，並據以執行，以期能儘量減輕因休閒農場開發

表 15-1　環境影響因子及影響內容相關表（舉例）

影響內容	影響因子	施工階段										營運階段				
		地貌改變	整地挖填方	棄土	道路鋪築	水土保持	廢棄物	工程車輛	美化工程	綠化工程	建築工程	放流水排放	遊憩活動	美化工程	綠化工程	建築工程
物理及化學類	土壤	△	△	△	□	□	△		○	○			△		△	
	地形	△	△	△	○	○			○		○					
	水文	△	△	△	○	○				△					○	
	水質	△	△	△	○	○						□	○	□		
	氣候	○				○			○	○	○				○	○
	空氣品質	△	△	△	□	□	△	△	△						□	○
	噪音		△	△	□	□	△	△	△	○		△		□		
生態	動物生態	△	△	△	□	□	△	△	□	△	△		△	△		
	植物生態	△	△	△	□	□			□	△	△			△		
景觀及遊憩	自然景觀	△	△	△	□	○	○			□	△			□	○	
	人文景觀	□	□	□	□						△			□	□	△
	遊憩	△							○	□			△	∧	△	□
社會經濟	人口				□			○					△			□
	就業				○			○	○	□	□		△			△
	土地利用					○				△	△		△			□
	交通				△	○		□					△			□
	公共設施				□	□			○	○	○			□	□	△
文化	教育性及科學性								○					□		○
	歷史性	○	○					○	○	□			□		□	○
	文化性		△										□	□		○

說明：△嚴重影響；□中度影響；○輕微影響（包括正面或負面影響）。

資料來源：本書作者整理。

表 15-2　環境影響預測及評定說明表（舉例）

環境因子	施工階段 預測及評估說明	影響程度	營運階段 預測及評估說明	影響程度
物理及化學類 — 地形及地質	在整地工程方面無涉及重大工程，惟於設計時，需考慮力求挖填方平衡，做好排水設施、擋土牆及水土保持工作。故預測施工中對基地內之土壤及地形雖有負面影響，但其影響極為輕微。	一	計畫地區開始營運後，因綠地面積增大，而鋪面部分有植栽遮蔭，部分地區也有水體蔭蓋，故對土壤及地形有正面效益，較過去更易維護。故預測營運期間基地之土壤與地形將無不利影響且不致改變基地地質之狀況。	+
水文及水質	地面水因地形改變不大，且並無破壞原有水土保持之工程，施工期間之工程用水可採用大壩內之河水，而建築物並無地下水文。故預測對本基地不論是水文及水質方面，影響均甚微。	一	本區開始營運以後因生活用水及水景區用水大都以自來水或抽取湖水為主，不抽取地下，故對於地下水文無影響，而遊客中心及遊憩活動等生活廢水可埋管接至污水處理廠，故對河川水質並無影響，而水景區用水乃抽取溪水於區內經由循環過濾等過程，故預測對本區內之水文及水質並無影響。	○
氣候	無任何影響氣候因子改變的變數存在，故預測對區內之氣候並無影響。	○	本區開始營運後，因綠化面積擴大、水體面積增加，對於局部微氣候有正面效益。故預測對氣候具有正面之些微影響。	+
空氣品質	空氣品質影響主要來自運輸工具本身排放之污染物，而施工期間往來運輸車次有限，且適當控制車次數量，故對於施工期間之空氣品質影響應極為輕微。	一	本計畫完成後，因基地扮演服務及遊憩兩角色，於平時之交通量有限，而於假日顛峰時段增加之交通量甚多，故整體而言對環境而言有負面影響。	一
噪音	施工期間噪音源有二，其一為運輸建材之交通工具產生之噪音，二為施工機具單獨作業產生之噪音。依音源傳播原理，每距離 15 公尺可降低 6dB，依序遞減，故預測於施工期間基地內之噪音屬中等之影響。	一	開始營運後本區之車次增加，但因規劃區附近並無住宅區，故交通噪音對於附近環境具有負面之輕微影響。	一

（續）表 15-2　環境影響預測及評定說明表（舉例）

作業階段 環境因子		施工階段		營運階段	
		預測及評估說明	影響程度	預測及評估說明	影響程度
生態	動物生態	規劃區目前僅有些許植栽及大片的泥土路面，故區內並無珍貴之動物，而北勢溪於流經本區內魚蝦並無往日豐富，故預測施工期間對動物生態影響非常微小。	－	本區於經營後對於現地環境有改良的正面作用，故預測在營運後對區內動物之種類及數量會增加。	＋
	植物生態	由於施工區域大部分為鋪面及少許植栽，故在不破壞原植栽的規劃原則下，在施工期間對植物生態並無不良之影響。	－	因本計畫引進本地適合當地種植之植物，並於適當地點種植適合當地生長條件之觀賞植物，另外整區綠化面積增大，故對豐富區內植物族群生態將有正面之效益。	＋
景觀及遊憩	自然景觀	施工期間因整地而產生之廢棄物堆置將影響原有之自然景觀，然而原有自然景觀除一塊綠地外，景觀物不甚良好，故預測於施工期間內對區內之自然景觀僅有些許之負面影響。	－	完工後，原有受影響之自然景觀，將因綠化工程之植栽美化，以及綠化面積擴大，而對區內之自然景觀將有正面的效益。	＋＋
	人文景觀	區域內現有人文景觀除池塘外，並無特殊之處，故預測人文景觀並無影響。	○	完工後，因建築及美化工程之相繼完成，將比原來更美好，而各建築及美化工程部分均與當地環境協調，故預測對人文景觀將有正面之影響。	＋＋
	遊憩	施工期間內因環境品質變差，故而從遊意願降低，對本區及臨近之遊憩據點勢必會有負面影響。	－	營運後因遊憩機會之增加，而對區域性遊憩吸引產生正面之成長效應。	＋＋
社會經濟	人口與就業	施工期間因增加商業、服務業及製造業的活動，使施工人員及當地居民因參與建設而增加收入屬正面效應，間接使就業人口增加。	＋＋	隨遊客人次之增加，因區內之服務中心、餐廳及其他服務業的設立，對就業人口或其他行業人才需求量皆會增加，故在就業機會及稅收方面都有相當大的正面效益。	＋＋＋

（續）表 15-2　環境影響預測及評定說明表（舉例）

作業階段 環境因子		施工階段		營運階段	
		預測及評估說明	影響程度	預測及評估說明	影響程度
社會經濟	土地利用	因本計畫基地腹地不大，且於施工期內之土地使用並無重大改變，故預測土地利用對區內及區外皆無影響。	○	在計畫營運後，因強化基地功能後，引入商業、遊憩及服務等活動，對原有土地之功能發揮極致，故預測計畫營運後對區內土地利用有極大的正面影響。	＋＋
	交通	施工期間因施工車輛影響，公路服務水準將降低，且假日比非假日之影響更高，故儘量控制並限制於非假日施工，以免影響假日交通。	－－	開始營運後雖無施工車輛進出，惟遊客車輛勢必增加，估計非假日當地交通服務可維持原有水準，而於假日時因區內備有臨時停車場及順暢之動線規劃，故預測對區內交通並無影響。	○
	公共設施	施工期間，將設有多處臨時性公共設施，對施工人員應可提供完善之服務，然產生之廢棄物及垃圾，經處理後將請鄉公所清運，而整地所產生之廢土可用於造景及改良土壤之用，故此項影響應屬較輕微。	○	營運後本區可提供完善之公共設施，給予遊客及員工最高之享受，且廢棄物均有完善之處理程序，對日後其他遊憩區而言，將可供規劃設計之參考。	＋＋
文化	文化古蹟	依文化古蹟調查結果得知基地周邊一公里內並無古蹟；因此本基地之工程開發行為對於文化資產的保存應無影響。	○	基地營運後對文化古蹟的保存亦無影響。	○

註：影響程度：＋＋＋：極好。＋＋：良好。＋：好。－－－：嚴重負影響。－－：中等負影響。－：輕微負影響。○：無影響
資料來源：本書作者整理。

而產生之環境衝擊。

一、環境保護對策研擬

　　無論是施工期間或是營運期間，休閒農場之開發與經營行為均可能對農場及其附近地區之物理及化學環境、生態環境、景觀及遊憩環境、社會經濟環境及文化環境等環境項目造成不利之影響，因此，必須藉著事前之調查、評估與分析資料，預先擬訂預防及減輕不利環境影響之對策以為因應。

　　以下便針對某休閒農場之開發及營運階段，試擬其預防及減輕不利環境影響之對策以供參考。

(一)施工期間不利影響之減輕對策

❀ 物理及化學環境

　1.水污染：

　　(1)施工所產生之廢污水、垃圾、廢油等，應於現場做衛生處理後再行排放，若無法處理時，則予以運出施工地點。

　　(2)蒐集儲存廢污水、廢油等截水池必須做好防護設施，以防止滲流所造成之地下水污染。

　　(3)設置施工排水系統，必要時設置沉砂池匯集施工區內排水系統排水，沉砂後再行排放。

　　(4)施工區內對地表易受侵蝕之表層，應採取保護措施，遇雨時加以覆蓋保護。

　　(5)填土地區於回填土壤夯實，應設置排水系統或予以表面覆蓋。

　2.空氣污染：

　　(1)加強施工管理，注意營建工程衛生安全管理。

　　(2)防制工地塵土飛揚，加強灑水作業。

　　(3)使用狀況良好的施工機具及施工車輛，並加強維修機具。

　　(4)採用低硫柴油或高級燃料油，以減低施工車輛污染之排放量。

(5)工地車輛經沖洗後方可駛出工地。

(6)沿施工道路兩側栽種適於空氣污染防制之植物。

3.噪音：

(1)調整工作時間，對於會產生高噪音之施工機械，應限制於日間施工，避免影響附近地區夜間之安寧。

(2)選擇低噪音之施工機械及方法，例如選用低音量之振動式打樁機取代高音量之撞擊式打樁機，以降低音源之噪音。

(3)儘量縮短施工期限，減少影響時間。

(4)調整運輸時間，儘量於日間進出，避免干擾道路沿線居民之安寧。

(5)適時進行車輛之汰舊換新並經常保養維修，避免使用車況低劣者。

(6)車輛行駛速度，不宜超過每小時 30 公里，降低噪音量。

(7)改良路面狀況，例如加鋪瀝青混凝土路面，並隨時維修之，以消除車輛因振動而產生之噪音。

4.振動：

(1)調整工作時間，應限制於白天施工，並避免各種機械同時操作。

(2)加強工地施工管理。

5.廢棄物污染：

(1)基地之整地工程，應力求挖填方平衡。

(2)施工中之廢棄建材及垃圾，不宜堆積，應與相關單位配合或自行派車運出施工區做適當處理。

(3)於施工區設置簡易衛生設施，以供施工人員使用，並管理施工人員之生活規律及衛生行為。

6.地層下陷：

(1)施工中應配合水土保持計畫設置完善之地面與地下排水系統設施。

(2)控制工程用水並應避免抽取地下水。

❀ 社會經濟環境

1.外來工人之管理：應妥善安排外來工人之生活及休閒活動，使外來工人對當地人之生活方式及當地之社會服務系統所產生之不良影響減至最低。

2.交通：

　(1)規劃外圍聯絡道路及施工區進出道路，以減少衝突。

　(2)於道路之交通交叉點處，設置明顯之交通標示號誌，夜晚時於施工區內適當地點設置警示燈。

(二)營運時期不利影響之減輕對策

❀ 物理及化學環境

1.水質污染：

　(1)於各必要地點埋設廢污水排放管線與污水初級處理設備，並加強排放水設施物之維護，定期予以檢查與清理。

　(2)地表覆蓋防水材料，防止廢污水滲入土壤，造成一次污染。

2.廢棄物：

　(1)針對遊客產生的廢棄物，設立足夠垃圾桶或選擇適當位置設置垃圾蒐集場。

　(2)垃圾應於清運前做好分類工作，慎防因人為疏忽造成二次公害的發生。

　(3)協調鄉公所協助垃圾之清運工作。

3.地層下降：園區水景與灌溉用水一律停止抽取地下水使用，避免造成層下陷。

❀ 景觀及遊憩環境

1.園區各棟建築物之規劃與設計應與當地自然環境相互融合。

2.建築物之設計除機能外，須考慮色彩之選用與造型之美感。

3.水土保持之擋土牆、蛇籠等設施應經過景觀設計之手法加以美

化。

❀ 生態環境

1. 植栽應儘量選用適合當地氣候與環境之當地原生樹種。
2. 於適當地點栽植誘蝶或誘鳥花木，以吸引動物之棲息，增加農場生態之豐富性。

❀ 社會經濟環境

1. 妥善規劃主要道路與次要道路之聯絡動線。
2. 主要出入口位置設置管制標示牌，管制內外交通。
3. 大門入口附近設置客運公司招呼站。

二、環境監測計畫

除了前述之環境保護對策外，在進行環境影響評估作業階段，亦需事先擬訂相關環境監測計畫，其主要目的在於：

1. 於工程施工期間可加強管制施工，儘量減輕不利影響。
2. 於營運期間得以監測結果與環境法規比較，印證預測之環境影響，且對未曾預測之不利影響採取即時補救措施。
3. 工程施工與營運期間以監測結果對照原環境影響評估表，不斷地回饋修正原先錯誤的預測，以使原先的環境影響評估更具眞實性與實用性，並對當時錯估的環境影響評估加以補救。
4. 建立整體背景資料，以爲未來改善之參考。
5. 營運期間如監測得知爲鄰近地區的開發行爲所造成的破壞，應與之協調補救，以免因此使本農場的自然與社會環境造成嚴重而無法彌補的損壞。

茲就休閒農場施工及營運階段預期之不利影響，舉例說明其所需之監測項目、範圍、時間及內容如**表 15-3** 所示。

表 15-3　環境監測計畫表（舉例）

監測時期	監測項目	監測範圍	監測時間／頻率	監測內容
施工階段	地形、地貌	施工地區	每季一次	地表沖蝕、地貌變化等
	空氣品質	施工地區附近	每季一次	懸浮微粒、氮氧化物、硫氧化物、碳氫化合物、一氧化碳等
	水質	南勢溪	每季一次	懸浮固體、COD、BOD等
	噪音、振動	施工地區及附近地區	每季一次	噪音音量、振動頻率大小等
	植被	施工地區	每季一次	植被受影響程度等
	動物	施工地區及附近地區	每季一次	動物遷徙狀況及棲息地破壞等
	景觀	施工地區及附近地區	每季一次	景觀美質受影響程度
	交通	施工地區及附近地區	每季一次	交通干擾情形
營運階段	水質	南勢溪	每季一次	懸浮固體、生化需氧量等
	噪音	計畫地區聯外道路	每季一次	各時段均能音量、日夜音量、百分率音量等
	景觀	計畫地區及附近地區	每季一次	景觀資源及美質之變化
	交通	計畫地區及附近地區	每季一次	交通干擾情形

資料來源：本書作者整理。

關鍵詞彙

環境影響評估

環境因子

歧異度

優勢種

保育種

珍貴稀有種

地形景觀

地理景觀

自然現象景觀

生態景觀

人文景觀

視覺景觀

環境保護對策

環境監測計畫

自我評量

一、請試述環境影響評估之內涵。

二、請試述環境影響評估之範疇。

三、請試述環境影響評估之作業流程。

四、請試述環境影響說明書及環境影響評估報告書之內容。

五、請試述環境監測計畫之目的。

第16章

結論與建議

本章主要針對目前國內休閒農場之發展現況及課題進行說明，並針對未來休閒農場之環境規劃提出建議。

第1節　國內休閒農場之發展歷程與現況

面對台灣經濟的快速成長，產業結構由農業社會轉型為以工商服務業為主的經濟體系，使得農業在台灣的經濟地位日漸沒落，而為能提高農民所得、改善農民生活、繁榮農村社會，傳統農業必須積極加以轉型。因此，行政院退輔會於民國 77 年增設觀光遊憩管理部門，便開始積極推動休閒農業，將傳統農場轉型為休閒農場，目的在將農業由一級產業提升至以提供農業生產及休閒娛樂的「三級產業」，使其具備農業生產、農業生活、農業生態三種特性，除了農業生產外，還兼顧生態平衡與休閒遊憩的功能，以滿足國人休閒之需求，並增加農場之遊憩體驗。而在民國 91 年台灣正式加入世界貿易組織後，台灣的農業發展面臨了更艱鉅的挑戰與危機。因此，行政院農委會乃提出發展有潛力的精緻農業與休閒農業之政策目標，希望能提升農業之競爭力，顯示推動農業朝向三級產業發展已成為提升農民生活與生計之主要契機。

除了上述原因，休閒農業的快速興起也受到國人休閒時間及休閒旅遊型態改變的影響，在政府週休二日政策的帶動下，使得國人有更多的時間從事休閒活動，但是隨著台灣旅遊人口成長，可供休閒遊憩的空間卻未能相對增加。而在許多調查及研究報告中得知回歸自然體驗式的休閒旅遊型態逐漸受到遊客青睞，未來遊客對於生態旅遊、冒險性運動、體驗式休閒、文化觀光、參訪自然野外地區以及健康休閒等遊憩型態需求將會逐年增加。而具有豐富自然生態資源與人文資源的休閒農場，將可滿足遊客對於生態及自然體驗之休閒需求，也因如此，更加速了台灣休閒農業的發展。

台灣休閒農業的發展由早期民國 60 年代的觀光茶園、觀光果園開始，隨著休閒人口與對休閒品質要求的逐年提升，擁有單一活動功能的

觀光茶園、果園已不能滿足遊客需求，因此自民國79年起，行政院農業委員會便開始積極輔導成立具有複合功能、可提供多樣性活動與設施的休閒農場。民國88年，行政院農業委員會為協助既有實際經營休閒農業之農場合法經營，特頒定了「休閒農場專案輔導實施作業規定」，其目標是以5年為期，將民國88年4月30日「休閒農業輔導辦法」修正發布施行前，以經營休閒農業為目的且有實際經營行為之農場輔導其合法經營。

而依據行政院農業委員會委託屏東科技大學之調查研究，得知至民國94年底，全台灣共有1,102家休閒農場，其中已有24家獲得合法許可證，有179家申請籌設中，未提出經營許可申請者共有699家，另有200家則因未興建餐廳、停車場等設施，僅提供生態體驗或解說服務，因此無須提出申請；且依據其調查統計得知全年至休閒農場旅遊之人次高達820萬人次，而年總產值也接近45億元；顯示台灣休閒農業之發展已相當蓬勃。

第2節　目前國內休閒農場環境規劃所面臨之問題

綜觀目前國內休閒農場之經營情形，並未能充分掌握觀光發展趨勢及休閒農業資源的特性，以致於各農場所提供之活動內容十分雷同，而無法凸顯其個別特色。整體而言，目前台灣的休閒農場環境規劃所面臨之問題包括：

一、未能充分利用農業三生資源，滿足遊客嚮往農村生活之遊憩體驗

目前國內之休閒農場大部分以小型休閒遊樂區為主，區內大多提供烤肉野餐區、遊樂區、動物園區、山產料理區及果園區等；除了少部分的農場有規劃符合當地生產、生活及生態之相關園區外，大部分均未能充分利用農場本身擁有的自然與農業資源特色，發展出充滿農業野趣的

設施與活動，反而不斷地擴充與農業本身毫不相干的規劃與遊樂設施，使得所呈現的休閒農場與一般遊樂區無異，因此喪失休閒農場原來應有的自然特色，亦無法滿足遊客對於自然田野生活的嚮往以及對農村文化體驗之教育需求。

二、休閒農場之同質性高

目前國內大部分休閒農場之屬性過於雷同，由於農場之主要顧客市場訴求並未區隔，導致目前休閒農場發展混亂，農場經營業者在法規並未明確規範下，各自摸索發展，互相觀摩複製，進而造成同質性過高之現象。

三、休閒農場相關法令規定過於繁複

有關休閒農場現存的另一個問題便是相關法令規章難以適應現況；諸如：(1)休閒農場申請籌設所涉及之相關法令規定過於繁複，經營業者往往無法全盤瞭解與掌握；(2)休閒農業設施之內容與標準在相關法規未能具體規定，讓業者沒有明確法規可以遵循；(3)相關法規對土地使用及建築限制嚴格；(4)農場要取得合法之土地使用及建築執照，往往需花費相當多的時間、人力與經費等等。

四、農場經營業者未能充分掌握休閒遊憩市場之需求

許多休閒農場經營業者係由經營傳統農業轉型而來，對於休閒市場的瞭解不夠深入，尤其是在市場需求面的資訊掌握不足下，便無法針對遊客市場需求，規劃出真正切合遊客需求之活動與設施，加上過度迷信大型遊樂設施下，讓休閒農場的經營產生了極大的問題。

第3節　未來休閒農場環境規劃之建議

鑑於前述目前國內休閒農場發展所面臨之問題，本書針對未來經營

業者或規劃者於進行休閒農場環境規劃時提出如下幾點建議：

一、結合農業三生資源，提供遊客體驗農村生活之樂趣

　　休閒農場具有農業生產、農民生活及農村生態等三生資源，對遊客而言，農業生產及農村文化的體驗，足以令人回憶童年或是親身體驗農村生活之多采多姿，對前來消費之遊客而言，是一個相當寶貴的經驗與回憶。若以生產、生活、生態三種層面來看，遊客對於自然生態層面之重視程度普遍較高，且現今生態保育的觀念興起，未來休閒農業應可與生態保育結合，建置動植物生態保育或復育園區，結合充沛的觀光休閒資源，發展具生態保育及教育功能之休閒農場。

二、利用農場既有自然及景觀資源，形塑獨特之農場風格與吸引力

　　休閒農場必須要具備獨特性及稀有性的特色，才能吸引遊客到休閒農場從事休閒遊憩活動；因此，休閒農場若要能獲得實質的經營效益，最重要的便是必須運用農場本身既有的自然與景觀資源，針對遊客之市場需求，營造出農場之特色與吸引力。

三、注重自然環境保護與生態保育，以達休閒農場永續經營目標

　　無論是自然環境景觀或是動植物生態資源，在農場開發過程中均可能遭受到破壞；因此，必須注意的是對環境資源的保護和生態保育，如果開發不慎造成破壞，將可能使農場之環境資源價值降低，甚至毀損不復存在，進而影響休閒農場之持續經營。

四、強調市場區隔的觀念，確實掌握休閒農場的經營走向

　　休閒農場開發經營成敗的關鍵，在於能否有效掌握休閒遊憩市場之機會，爭取較大的市場占有；而在從事市場分析時，應注意遊客參與遊憩活動特性及需求之多樣化，在考量投資經濟原則下，若要滿足較多數

遊客之需求,便必須以市場區隔的觀念,決定休閒農場之開發定位與目標。而且休閒農場應發展自有的特色,不應一味抄襲,而失去其市場競爭力。休閒農場的經營者應確實掌握休閒農場的經營走向,並藉著策略制定的過程,採取新的經營策略,以達到休閒農場的經營目標。

五、結合當地人文及產業文化,導入具地方特色之文化活動

休閒農場除可依農場的環境與特色加以規劃外,亦可引入當地之特殊風俗與文化活動;例如配合地方的祭儀、節、季、慶典導入農場,將生活文化產業化;或是找回失去的文物與重建新的傳統,開發新的遊憩資源;或是保持鄉土氣息與塑造童玩的體驗等等;此外,休閒農場之建築設施除應保持自然、本土、草根、使用當地材料及配合周遭環境外,更可注入地方傳統文化氣息,讓遊客自然接受文化的洗禮。

關鍵詞彙

休閒農業
休閒農場
同質性
三生資源
市場區隔

自我評量

一、請試述國內休閒農場之發展歷程與現況。
二、請試述目前國內休閒農場環境規劃所面臨之問題。
三、請試述未來休閒農場環境規劃之方向。

附錄

附錄 1　休閒農業輔導管理辦法

（93.02.27 修正）

第一章　總則

第 1 條　本辦法依農業發展條例第六十三條第三項規定訂定之。

第 2 條　本辦法所定事項，涉及目的事業主管機關職掌者，由主管機關會同目的事業主管機關辦理。

第 3 條　本辦法所稱山坡地係指依山坡地保育利用條例第三條所公告之山坡地。

第二章　休閒農業區之規劃及輔導

第 4 條　具有下列條件之地區，得規劃爲休閒農業區：

一、具在地農業特色。

二、具豐富景觀資源。

三、具特殊生態及保存價值之文化資產。

申請劃定爲休閒農業區之面積限制如下，但基於自然形勢需要之考量，其申請面積上限得酌予放寬：

一、土地全部屬非都市土地者，面積應在五十公頃以上，三百公頃以下。

二、土地全部屬都市土地者，面積應在十公頃以上，一百公頃以下。

三、部分屬都市土地，部分屬非都市土地者，面積應在二十五公頃以上，二百公頃以下。

本辦法中華民國九十一年一月十一日修正施行前，經中央主管機關核定之休閒農業區者，其面積上限不受前項之限制。

第 5 條　休閒農業區，由當地直轄市或縣（市）主管機關擬具規劃書，報請中央主管機關劃定；跨越直轄市或二縣（市）以上區域者，得協議由其中一主管機關依前述程序辦理。規劃書內容有變更時，亦同。符合前條第一項、第二項規定之地區，當地居民、休閒農場業者、農民團體或鄉（鎮、市、區）公所得擬具規劃建議書，報請當地主管機關規劃。休閒農業區規劃書或規劃建議書，其內容如下：

一、劃定依據及目的。

二、範圍說明：

　　(一)位置圖：五千分之一最新像片基本圖並繪出休閒農業區範圍。

　　(二)範圍圖：五千分之一以下之地籍藍晒縮圖。

　　(三)地籍清冊。

三、農業條件及基本資料，包括農業生產種類及規模、農村景觀及生態資

　　　　　　源、當地農業產業文化、休閒農業發展資源、推動休閒農業之組織運作及地方配合情形、整體發展構想。

四、管理及維護。

五、重大管制事項。

六、公共建設及執行單位。

　　　　　　休閒農業區規劃書及規劃建議書格式、審查作業規定，由中央主管機關公告之。

第6條　休閒農業區位於森林區、重要水庫集水區、自然保留區、特定水土保持區、野生動物保護區、野生動物重要棲息環境、沿海自然保護區、國家公園等區域者，應限制其開發利用，並依相關法令規定辦理。

　　　　　　休閒農業區位於山坡地者，不得有超限利用之情形。

第7條　經中央主管機關劃定之休閒農業區內依法興建之農舍得在不影響管理及維護原則下，依民宿管理辦法之規定申請經營民宿。

第8條　主管機關對休閒農業區，得予公共建設之協助及輔導。

　　　　　　休閒農業區得依規劃設置下列供公共使用之休閒農業設施：

一、安全防護設施。

二、平面停車場。

三、涼亭設施。

四、眺望設施。

五、標示解說設施。

六、公廁設施。

七、登山及健行步道。

八、水土保持設施。

九、環境保護設施。

十、其他經直轄市或縣（市）主管機關核准之休閒農業設施。

　　　　　　前項休閒農業設施所需用地，由鄉（鎮、市、區）公所負責協調辦理容許使用及取得土地所有權人之土地使用同意書。

第三章　休閒農場之申請設置

第9條　休閒農場內之土地得分為農業經營體驗分區及遊客休憩分區。

　　　　　　農業經營體驗分區之土地，作為農業經營與體驗、自然景觀、生態維護、生態教育之用；遊客休憩分區之土地，作為住宿、餐飲、自產農產品加工（釀造）廠、農產品與農村文物展示（售）及教育解說中心等相關休閒農業設施之用。

第10條　設置休閒農場之土地應完整，並不得分散，其土地面積不得小於〇‧五公頃。設置休閒農場土地，除依法得容許使用者外，以作為農業經營體

驗分區之使用為限。但其面積符合下列規定者，得為遊客休憩分區之使用：

一、位於非山坡地土地面積在三公頃以上者。

二、位於山坡地之都市土地在三公頃以上或非都市土地面積達十公頃以上者。

前項申請設置休閒農場土地範圍包括山坡地與非山坡地時，其設置面積依山坡地標準計算；土地範圍包括都市土地與非都市土地時，其設置面積依非都市土地標準計算。土地範圍部分包括國家公園土地者，依國家公園計畫管制之。

第 11 條　休閒農場之開發利用，涉及都市計畫法、區域計畫法、水土保持法、山坡地保育利用條例、建築法、環境影響評估法、發展觀光條例及其他相關法令應辦理之事項，應依各該法令之規定辦理。

第 12 條　籌設休閒農場應向當地直轄市或縣（市）主管機關申請；跨越直轄市或二縣（市）以上區域者，向其所占面積較大之直轄市或縣（市）主管機關申請籌設。

第 13 條　申請籌設休閒農場，應檢附下列文件：

一、申請書。

二、經營計畫書。

三、農場土地使用清冊。

前項申請書、經營計畫書之格式及經營計畫書審查事項，由中央主管機關另定之。

第 14 條　直轄市或縣（市）主管機關受理休閒農場籌設申請，申請面積未滿十公頃者，由直轄市或縣（市）主管機關農業單位會同相關單位就所定申請書件審查符合規定後，核發休閒農場籌設同意文件；申請面積超過十公頃以上者，應由直轄市或縣（市）主管機關審核後，報請中央主管機關審查後，核發休閒農場籌設同意文件。

第 15 條　申請人於取得主管機關所核發之休閒農場籌設同意文件後，得向直轄市或縣（市）主管機關申請休閒農業設施容許使用，涉及非都市土地變更編定者，應以休閒農場土地範圍擬具興辦事業計畫，向直轄市或縣（市）主管機關申請核准。

前項興辦事業計畫內應辦理使用地變更編定，其面積達二公頃以上者，應辦理土地使用分區變更。

興辦事業計畫之內容、格式及審查作業要點由中央主管機關另定之。

第 16 條　休閒農場之住宿、餐飲、自產農產品加工（釀造）廠、農產品與農村文物展示（售）及教育解說中心等相關設施及營業項目，依法令應辦理許可、登記者，於辦妥許可、登記後始得營業。

休閒農場之許可籌設期間，以四年爲限，未依限完成休閒農場許可登記者，中央或直轄市、縣（市）主管機關應廢止其籌設同意文件。其有正當理由者，得申請展延；展延以一次爲限，展延期限爲二年。

第 17 條　已申請核准或經廢止之休閒農場，不得以同一範圍內之土地供其他休閒農場併入面積申請。

休閒農場土地申請變更編定範圍內之公有土地，應洽管理機關同意提供使用後，一併辦理編定或變更編定。

設置休閒農場涉及土地變更使用，應繳交回饋金者，另依農業用地變更回饋金撥繳及分配利用辦法之規定辦理。

第四章　休閒農場之設施

第 18 條　休閒農場得設置下列休閒農業設施：

一、住宿設施。

二、餐飲設施。

三、自產農產品加工（釀造）廠。

四、農產品與農村文物展示（售）及教育解說中心。

五、門票收費設施。

六、警衛設施。

七、涼亭設施。

八、眺望設施。

九、公廁設施。

十、農業及生態體驗設施。

十一、安全防護設施。

十二、平面停車場。

十三、標示解說設施。

十四、露營設施。

十五、登山及健行步道。

十六、水土保持設施。

十七、環境保護設施。

十八、農路。

十九、休閒廣場。

二十、其他經直轄市或縣（市）主管機關自行訂定且符合土地使用管制規定或非都市土地使用管制規則之設施。

前項第一款至第四款之休閒農業設施應設置於遊客休憩分區，除現況土地使用編定依法得容許使用者外，其總面積不得超過休閒農場面積百分之十，並以二公頃爲限，休閒農場總面積超過二百公頃者，得以五公頃

為限。位於非都市土地者，得依相關規定辦理非都市土地變更編定。

第一項第五款至第二十款之休閒農業設施，位於非都市土地者，應依相關規定辦理非都市土地容許使用，除農路外，其總面積不得超過休閒農場面積百分之十。

休閒農場位於都市土地者，其申請以都市計畫法相關法令規定得從事農業（作）經營者為限。

有關申請非都市土地變更編定及容許使用之審查事項，由中央主管機關另定之。

第 19 條　休閒農場內各項設施均應以符合休閒農業經營目的，無礙自然文化景觀為原則。

前條設施涉及建築物高度者，應符合現行法令規定，現行法令未規定者，不得超過十‧五公尺。休閒農場建築物設計規範，由中央主管機關另定之。

第五章　休閒農場管理及監督

第 20 條　休閒農場申請人得於農業經營體驗分區內之休閒農業設施興建完竣後三個月內，報請直轄市或縣（市）主管機關勘驗，經勘驗合格後，轉報中央主管機關核發休閒農場許可登記證；涉及遊客休憩分區設施者，應取得建築物使用執照，並依相關法規取得營利事業登記後三個月內，轉報中央主管機關換發休閒農場許可登記證。

申請核發休閒農場許可登記證，應依農業主管機關受理申請許可案件及核發證明文件收費標準規定收取費用。

未獲許可登記證擅自經營休閒農場、自行變更用途或變更經營計畫，由直轄市或縣（市）主管機關依農業發展條例第七十條、第七十一條及相關規定處罰。

第 21 條　休閒農場涉及名稱、負責人、經營項目變更、停業或復業情形者，除特殊情況外，應於事前報經直轄市或縣（市）主管機關報請中央主管機關辦理休閒農場許可登記證之變更或核准。

休閒農場結束營業者，其負責人應於事實發生日起一個月內，報經直轄市或縣（市）主管機關轉報中央主管機關廢止其休閒農場許可登記證。

休閒農場之經營計畫書內容、面積範圍變更者，應依本辦法之規定申請核准。

第 22 條　休閒農場應依公司法、商業登記法、發展觀光條例、食品衛生管理法、營利事業統一發證辦法、營利事業登記規則、營業稅法、所得稅法、房屋稅條例及土地稅法等相關規定辦理營業登記及納稅。

第 23 條　直轄市或縣（市）主管機關對已准予籌設或核發許可登記證之休閒農

場，應會同各目的事業主管機關定期或不定期檢查；其有違反本辦法及其他法令規定者，應責令限期改善。屆期不改善者，依其相關法令處置，並得報請中央主管機關廢止其休閒農場籌設同意文件或許可登記證。但有危害公共安全之虞者，得依相關法令停止其一部或全部之使用。

經主管機關核發許可登記證之休閒農場依法興建之農舍，得依民宿管理辦法之規定申請經營民宿。

第 24 條 違反第二十一條、第二十二條及第二十三條之規定者，由直轄市或縣（市）主管機關通知限期改正，屆期不改正者，依農業發展條例第七十一條之規定處罰，並廢止其休閒農場許可登記證。

第 25 條 經中央主管機關核准設置及登記之休閒農場，得申請使用中央主管機關註冊之休閒農場標章。

第 26 條 主管機關對經核准設置及登記之休閒農場，得予協助貸款或經營管理之輔導。

直轄市或縣（市）主管機關得依當地休閒農業發展現況，制定地方自治條例，實施休閒農場設置總量管制機制。

第六章 附則

第 27 條 本辦法中華民國八十八年四月三十日修正施行前，已存續並列入專案輔導之休閒農場，應於九十四年十二月三十　日止完成合法化登記。

為輔導專案輔導之休閒農場，中央主管機關應邀同相關目的事業主管機關組成專案輔導小組辦理之。

第 28 條 本辦法自發布日施行。

附錄2　休閒農業區劃定審查作業要點

（93.12.15 修正）

一、行政院農業委員會（以下簡稱農委會）為執行休閒農業輔導管理辦法（以下簡稱本辦法）第四條至第八條規定，審查劃定休閒農業區，特訂定本要點。

二、依本辦法第六條第一項之規定，休閒農業區位於森林區、重要水庫集水區、自然保留區、特定水土保持區、野生動物保護區、野生動物重要棲息環境、沿海自然保護區、國家公園等區域，其開發利用應依各該法令規定辦理。

三、依本辦法第六條第二項之規定，休閒農業區位於山坡地者，不得有土地超限利用情形。

四、休閒農業區之劃定申請，由直轄市或縣（市）政府依本辦法第四條規定及地方區域發展之需要，擬具休閒農業區規劃書二十份（格式如**附件一**），並另檢附下列圖籍資料五份，報請農委會審查：

（一）五千分之一最新像片基本圖並繪出休閒農業區範圍。

（二）休閒農業區五千分之一以下之地籍藍晒縮圖，並依劃定休閒農業區周邊範圍製作「休閒農業區地籍範圍圖」。

（三）與休閒農業區地籍範圍圖相符之休閒農業區地籍清冊。

前項規劃書，得由直轄市、縣（市）政府委由鄉（鎮、市、區）公所、農民團體代為辦理，並經各該府審查通過後，由各該府向農委會申請劃定。

當地居民、休閒農場業者、農民團體或鄉（鎮、市、區）公所，亦可擬具規劃建議書十份（格式同規劃書），由鄉（鎮、市、區）公所提供含是否符合相關法令之初審意見後，報請直轄市、縣（市）政府規劃。

農企業經營者依促進民間參與公共建設之規定，規劃休閒農業區者，應比照前項規定辦理。

五、農委會依實際需要聘請有關機關及專家學者組成專案審查小組，就各直轄市或縣（市）政府所送之休閒農業區規劃書加以審核，必要時得實地勘查。

六、休閒農業區審查配分標準如下表：

（一）休閒農業核心資源（農特產品、景觀資源、生態資源、文化資源等）（配分二十分）

（二）整體發展規劃（配分三十分）

（三）營運模式及推動組織（配分二十分）

（四）交通及導覽系統（配分五分）

（五）既有設施利用情形（配分五分）

(六)該區域是否辦理類似休閒農業相關的規劃或建設（配分十分）

(七)預期效益（配分十分）

七、依第六點審查結果滿七十分者，得劃定為休閒農業區。

八、休閒農業區之公共建設，包括安全防護設施、平面停車場、涼亭設施、眺望設施、標示解說設施、公廁設施、登山及健行步道、水土保持設施、環境保護設施及其他經直轄市或縣（市）主管機關核准之休閒農業設施等項目，並由鄉（鎮、市、區）公所負責協調辦理容許使用。

九、公共建設所需用地，由鄉（鎮、市、區）公所負責協議取得土地所有權人之土地使用同意書。

十、直轄市、縣（市）政府應輔導鄉（鎮、市、區）公所、當地農會或相關團體辦理與休閒農業發展相結合之名勝古蹟、農村產業文化及鄉土旅遊行銷推廣活動與教育訓練，以促進休閒農業區之休閒農業、農村產業文化及農業產業之發展。

十一、公共建設完工驗收後，除需辦理產權登記部分，依相關規定辦理外，應依核定之規劃書所列公共設施管理及維護內容，妥善管理與維護。

十二、直轄市、縣（市）政府或鄉（鎮、市、區）公所應輔導該休閒農業區成立休閒農業區推動管理委員會，以管理休閒農業區各項休閒農業、農村產業文化活動，並負責公共建設之管理維護；委員會之組織及運作應層報農委會備查。

十三、證明土地位於休閒農業區範圍內之文件由所在鄉（鎮、市、區）公所負責核發，其申請書與證明書格式如**附件二**。

附件一　休閒農業區規劃（規劃建議）書格式

一、休閒農業區名稱、劃定依據及目的：
　　(一)名稱：○○縣（市）○○鄉（鎮、市、區）○○休閒農業區
　　(二)劃定依據及目的。
二、休閒農業區範圍說明：
　　(一)休閒農業區位置圖（五千分之一最新像片基本圖並繪出休閒農業區範圍）。
　　(二)休閒農業區範圍圖及面積（五千分之一以下之地籍藍晒圖，並著色標示範圍）。
　　(三)地籍清冊（含所有權、地段、小段、地號、面積、使用編定等）。
　　(四)土地使用分區編定統計表。
三、休閒農業區農業條件及基本資料：
　　(一)自然環境（包括地質、土壤、氣候、水資源等）。
　　(二)休閒農業核心資源（農特產品、景觀資源、生態資源、文化資源等，應量化表
　　　　示）。
　　(三)人口與聚落。
　　(四)現有土地使用情形。
　　(五)現有公共設施（含歷年來政府協助建設之情形）。
　　(六)營運模式及推動組織（含組織籌備經過歷次會議紀錄）。
　　(七)交通及導覽系統（含區內及聯外交通路線圖）。
四、重大管制事項：
　　(一)是否違反非都市土地使用分區編定類別或都市計畫使用分區及其管制內容。
　　(二)是否違反國家公園分區及其管制內容。
　　(三)是否違反其他相關法令管制內容（如是否屬森林區、重要水庫集水區、自然保留
　　　　區、特定水土保持區、野生動物保護區、野生動物重要棲息環境、沿海自然保護
　　　　區以及位於山坡地者，是否有土地超限利用等）。
　　(四)相關因應規劃對策。
五、規劃願景：
　　(一)整體發展規劃（包括休閒農業區之行銷推廣規劃、區內休閒農場經營輔導計畫及
　　　　綜合或分區規劃圖）。
　　(二)發展潛力分析與預期效益（包括規劃前後之差異分析、提供農民就業機會、對環
　　　　境保育之影響、量化經濟效益）。
六、公共建設及執行單位：
　　(一)項目（含公共設施規劃圖）。
　　(二)土地取得方式。
　　(三)經費。
　　(四)執行單位（為推動休閒農業所組成之團體組織運作情形，以及與地方配合情形
　　　　等）。
　　　末列於規劃書中，以後需增列的部分，得報農委會核備。
七、休閒農業區之管理及維護（包括現有區內觀光農園、市民農園、生態教育農園及休閒
　　農場公共設施及未來之規劃）。

附件二（一）

申　請　書

申請人為辦理一、申請民宿　　　之需要，謹檢具一、土地所有權狀影本或地籍登記簿
　　　　　　　　　　　　　　　　　　　　　　　謄本
　　　　　二、其他（　　）　　　　　　二、地籍登記簿謄本或用地承租契約

謹請核發　　　段（小段）　　　號面積　　　公頃非都市土地使用編定　　　　　區

　　　　　用地土地，確實位於　　　休閒農業區範圍內之證明。

　　　　　　　　　謹　　陳

　　　　鄉（鎮、市、區）公所

　　　　　　　　　　　　申　請　人：　　　　　　簽章
　　　　　　　　　　　　住　　　址：
　　　　　　　　　　國民身分證統一編號：
中華民國　　　　　　　　　年　　　　　　月　　　　　　日

附件二（二）

證　明　書

申請人　　　申請　　　段（小段）　　　號面積　　　公頃　　　區

用地之所有土地
　　　　承　租　地　確實位於行政院農業委員會　　　號函劃定公告之　　　休閒農業區

範圍內之無誤。

　　　　　特此證明

　　　　　　　　　　　　（機關條戳）

中華民國　　　　　　　　　年　　　　　　月　　　　　　日

附錄3　農場登記規則

（88.06.29 修正）

第 1 條　為擴大農作物產銷規模，提高經營效率，加強辦理農場登記，特訂定本規則。

第 2 條　本規則用辭定義如左：

一、農場：指利用自然資源及農用資材，從事農作物產銷為主之場地。

二、自然人農場：指自然人所經營之農場。

三、法人農場：指法人所經營之農場。

四、土地利用型農場：指運用土地從事農作物栽培為主之農場。

五、設施利用型農場：指運用設施從事農作物栽培為主之農場。

第 3 條　本規則所稱主管機關：在中央為行政院農業委員會；在直轄市為直轄市政府；在縣（市）為縣（市）政府。

第 4 條　經營農場具備左列條件者，應向農場所在地主管機關申請農場登記：

一、申請人為實際從事農業經營之農民或依法設立以經營農作物產銷為主之法人。

二、場地面積：土地利用型達五公頃以上或設施利用型達一公頃以上者；如兼具兩種經營型態者，按其比例核計。農場用地應為合法利用，並以集中同一鄉（鎮、市、區）或同一處為原則，但採種之農場不受此限。

三、農場應置一人以上之技術員。

第 5 條　農場技術人員，應具備左列條件之一：

一、公立或經教育主管機關立案或認可之國內外中等以上學校農業有關科系畢業者。

二、高等或普通考試農業類科及格者。

三、具有農業實地工作經驗三年以上，經主管機關、鄉（鎮、市、區）公所或農會證明者。

四、具有農業實地工作經驗一年以上，經主管機關、鄉（鎮、市、區）公所或農會證明者，並曾參加各級政府機關辦理或委辦之相關農業訓練累計達四週以上者。

第 6 條　申請農場登記應填具申請書（格式如附件一），並檢附左列文件各三份，送請農場所在地主管機關辦理，登記事項變更時亦同：

一、申請人及技術人員之身分及學（資）歷證明（法人農場應檢附法人登

　　　記證明）。

二、農場位置圖。

三、土地使用配置圖。

四、土地權利證明文件。

五、經營計畫書（格式如附件二）。

六、固定資產、農用設施與流動資金表。

　　（備註：附件一～二請參閱中華民國現行法規彙編八十三年五月版（三三）
　　二二五九八～二二六〇二頁）

第 7 條　農場登記證（格式如附件三），應載明左列事項：

一、場名。

二、場址。

三、負責人。

四、農場種類。

五、經營方式。

六、經營種類。

七、場地面積。

八、固定資產。

九、有效期限。

　　（備註：附件三請參閱中華民國現行法規彙編八十三年五月版（三三）二
　　二六〇三～二二六〇四頁）

第 8 條　農場如兼營林、漁、牧等副業，依有關規定應登記者，應另依該項規定辦
　　　　理登記。

第 9 條　法人農場應俟法人登記核准後，再申請為農場之登記。自然人農場如係合
　　　　夥或共同經營，應將所訂合同及權利義務分配辦法一併檢送。

第 10 條　直轄市或縣（市）主管機關受理申請後，應按農場申請設立登記審查簽
　　　　　辦單（如附件四）逐一實地查核，受理變更登記事項時亦同。（備註：
　　　　　附件四請參閱中華民國現行法規彙編八十三年五月版（三三）二二六〇
　　　　　五～二二六〇八頁）

第 11 條　直轄市或縣（市）主管機關查核無誤後，發給登記證。發證機關應於發
　　　　　證時，副本送中央主管機關備查。直轄市及縣（市）主管機關應於每年
　　　　　年終時，將各登記農場列冊彙報中央主管機關。

第 12 條　經核准登記之農場，其登記事項有變更時，應於二個月內檢同農場變更
　　　　　登記申請書（格式如附件五）三份，向當地主管機關申請變更登記。
　　　　　（備註：附件五請參閱中華民國現行法規彙編八十三年五月版（三三）二
　　　　　二六〇九～二二六一〇頁）

第 13 條　登記之農場應於登記證有效期限屆滿前三個月內檢附原證影本，向當地

主管機關申請換證。未辦理換證者,原登記證作廢。登記證之有效期限,依其經營種類及土地權屬狀況予以核定,最長不得超過四年。

第 14 條 登記之農場,應受主管機關之監督。

第 15 條 主管機關每年得編列經費輔導登記之農場,提升其營運能力,以促進科學化及企業化之經營。輔導項目包括:

一、改善經營管理:提供農業經營與農政資訊;協助經營診斷,提供顧問服務及辦理各種農業教育、訓練、研習、觀摩。

二、提升生產技術:提供技術指導,輔導機械化與自動化,獎助研究創新及優先推廣新品種等。

三、加強運銷:提供市場資訊,輔導成立運銷組織,建立品牌,改善運銷技術,協助產品檢驗及提供促銷機會等。

四、改善財務:協助投資分析,輔導記帳與財務分析及提貸款等。

第 16 條 主管機關應每年對登記之農場就其經營予以考評,其程序分初評、複評及核定:

一、初評:由直轄市或縣(市)主管機關會同當地區農業改良場等有關單位人員實地進行初評。

二、複評:由中央主管機關邀請專家及學者等有關人員組成考評小組,對初評成績優良之農場進行實地複評。

三、核定:由中央主管機關依複評成績核定。考評特優及優良農場由中央主管機關公開表揚,頒給獎狀及獎金。

第 17 條 農場停辦時,應於一個月內申報原發證機關註銷登記證。原發證機關註銷登記證時,副本送上級主管機關備查。

第 18 條 主管機關應定期查核轄區內之農場,若有違反本規則或其他法令規定,經限期改善而未改善者,由當地主管機關撤銷其登記,並轉請中央主管機關備查。

第 19 條 本規則自發布日施行。

附錄4 非都市土地作休閒農業使用興辦事業計畫及變更編定審查作業要點

（93.11.30 發布）

一、為審查非都市土地作休閒農業設施使用興辦事業計畫，並規範辦理變更編定之程序，特依據休閒農業輔導管理辦法（以下簡稱本辦法）第十五條第三項及第十八條第五項規定，訂定本要點。

二、本要點所稱申請土地變更編定之休閒農業設施，係指經行政院農業委員會核定籌設之休閒農場遊客休憩分區內為供經營休閒農業而設置之住宿、餐飲、自產農產品加工（釀造）廠和農產品與農村文物展示（售）及教育解說中心等四項設施。

三、需申請變更案件涉及休閒農業設施用地計算標準，除現況土地使用編定依法得容許使用者外，其總面積依本辦法第十八條第二項規定，不得超過休閒農場面積百分之十，並以二公頃為限，休閒農場總面積超過二百公頃者，得以五公頃為限。

位於非都市土地者，得依相關規定辦理非都市土地變更編定。

四、申請人應檢附下列文件一式五份，向土地所在地之縣（市）政府申請：

(一)休閒農場籌設同意文件（含同意函及經營計畫書）。

(二)興辦事業計畫書、圖（如**附件一**）。

(三)非都市土地變更編定申請書（依據非都市土地使用管制規則規定之格式製作）。

申請變更編定面積達兩公頃以上者，除檢附前項規定文件外，應另依非都市土地使用管制規則規定製作開發計畫書圖。

前兩項申請涉及環境影響評估及水土保持事項者，應另檢附依該法令規定製作之書圖文件。

休閒農業設施容許使用併同申請者，應另檢附非都市土地休閒農場容許作休閒農業設施使用審查作業要點規定之申請書。

五、縣（市）政府受理申請後，應先查核附件是否齊全，並依審查表（如**附件二**）項目進行審核，經審查核可後，核發興辦事業計畫許可。

縣（市）政府為審查前項興辦事業計畫，得由農業單位邀集相關單位組成專案小組。

縣（市）政府依第一項規定審查時，得將非都市土地變更編定執行要點規定之審查表及農業主管機關同意農業用地變更使用審查作業要點規定之審查表，併同第一項之審查表送請相關單位審查。

六、縣（市）政府核發興辦事業計畫許可後，應送請地政單位辦理變更編定作業，並同時檢還申請人或依申請人之請求函復申請人向縣（市）政府地政單位申請辦理變更編定。

七、休閒農場休閒農業設施容許使用併同申請時，縣（市）政府應依非都市土地休閒農場容許作休閒農業設施使用審查作業要點規定進行審查，並得依本要點第四點第三項規定將審查表併同審查。

八、休閒農場內依本要點申請變更編定之土地，如有涉及農業用地變更使用者，應依農業主管機關同意農業用地變更使用審查作業要點規定辦理。

九、縣（市）政府受理申請應注意事項如下：

(一)申請變更編定之土地如位於興辦事業計畫應查詢項目表（附件一之附表五）之地區者，應依相關法令規定辦理。

(二)申請變更編定土地應臨接道路，或以私設通路連接道路，其道路之寬度應依實施區域計畫地區建築管理辦法及建築技術規則規定辦理。

(三)在申請非都市土地變更編定前，已擅自先行變更使用者，不得受理審查，但依本辦法第二十七條規定列入專案輔導之休閒農場，不在此限。

附件一　休閒農場興辦事業計畫書

標題	項目	內容說明	附表、附圖及附錄
一、基本資料	(一)土地基本資料 1.土地清冊及土地登記簿謄本、地籍圖謄本	1.最近三個月內核發，但能申請電子謄本替代者免附。 2.地籍圖謄本著色標明申請範圍；比例尺不得小於一千二百分之一。	附表一：土地清冊表 附錄一：土地登記簿謄本 附錄二：地籍圖謄本
	2.土地使用同意書	申請人為土地所有權人者免附。	附錄三：土地使用同意書
	3.其他	其他主管機關規定之文件。	
	(二)農場基本資料	包括農場名稱、申請人、經營主體類別。	
	(三)主要經營方向	應敘明主要經營方向為花卉園藝、果園、牧野、養畜、森林或其他主要休閒農業經營之行為。	
二、現況分析	(一)計畫位置與範圍 1.地理位置	基地與鄰近相關計畫、重要地形、地物、重要地標、聚落、公共服務設施及主要幹道等之關係。	附圖一：地理位置圖
	2.基地範圍、土地權屬、使用分區及編定	以列表方式表達。	附圖二：基地範圍圖 附表二：土地權屬表 附表三：土地使用分區及編定表
	(二)實質環境 1.地形地勢	基地及周邊環境之地形、地勢。	附圖三：基地現況示意圖
	2.交通運輸系統	1.基地目前主要聯外道路及通往鄉級以上聯外道路之聯絡道路系統其寬度及服務狀況。 2.鄰近大眾運輸系統服務狀況。	
三、休閒農業發展資源	(一)農場資源特色	說明農場或當地所具有之資源特色，例如： 1.在地的農業特色：種類、數量及面積、位置及特色。 2.景觀資源：田園自然景觀、當地或農場特有農村景觀之位	(輔以照片說明)

（續）附件一　休閒農場興辦事業計畫書

標題	項目	內容說明	附表、附圖及附錄
三、休閒農業發展資源	(一)農場資源特色	置、特色等。 3.特殊生態及保存價值之文化資產：其資源特色及應予保護或發展之範圍、種類。 4.經營方式特色：當地或目前農場經營方式特色。	
	(二)農業設施現況	1.現有農業、畜牧、養殖、林業等設施及其利用情形（應含數量、面積等量化資料，並敘明是否符合土地使用相關規定）。	（輔以照片說明） 附錄四：現有設施之容許使用同意書
	(三)相關計畫 1.休閒農業區	1.是否位於休閒農業區範圍內。 2.鄰近之休閒農業區。 3.該等休閒農業區之名稱、特色。	附圖四：相關計畫位置示意圖
	2.鄰近遊憩資源	鄰近之遊憩資源或設施之區位、種類及交通聯繫關係。	
	3.其他重大相關計畫	鄰近其他重大相關計畫之位置及性質。	
	(四)其他	其他休閒農業發展資源現況。	
四、發展目標及策略	(一)發展目標		
	(二)發展策略	達成目標之策略。	
五、土地使用規劃構想	(一)農業經營體驗分區位置及設施項目、數量	農業經營體驗分區位置、擬申請容許使用設施之項目及數量。	附表四：各項容許使用設施所在分區及數量計畫表 附圖五：分區構想示意圖
	(二)遊客休憩分區位置及示意圖說明	1.遊客休憩分區位置及擬變更編定之面積。 2.遊客休憩分區內擬申請容許使用設施之項目及數量。	
六、遊客休憩分區配置計畫及用地變更計畫	(一)限制開發因素分析	說明擬變更編定範圍是否位於「附表五興辦事業計畫應查詢項目及應加會之有關機關（單位）表」中之各項查詢項目範圍內。	附表五：興辦事業計畫應查詢項目及應加會之有關機關（單位）表

（續）附件一　休閒農場興辦事業計畫書

標題	項目	內容說明	附表、附圖及附錄
六、遊客休憩分區配置計畫及用地變更計畫	(二)農地變更使用說明 1.鄰近灌、排水系統與農業設施位置及其說明。 2.隔離綠帶或設施設置之規劃說明。 3.該農業用地變更使用對鄰近農業生產環境之影響說明。 4.聯外道路規劃與寬度及對農路通行影響說明。 5.降低或減輕對農業生產環境影響之因應設施。	1.說明「農業主管機關同意農業用地變更使用審查作業要點」第四點規定，農地變更使用之應說明事項。 2.其中擬申請變更之農業用地之使用現況說明、變更使用前後之使用分區、編定類別、面積與變更後土地使用計畫之興建設施配置說明已在（基地範圍、土地權屬、使用分區及編定，分區及用地變更計畫，遊客休憩分區配置計畫）本興辦事業計畫書中規定，故不再增列。	附圖六：申請變更編定範圍鄰近灌排水系統位置示意圖。
	(三)遊客休憩分區配置計畫	1.說明本分區擬變更編定範圍內之用地面積，及計畫興建之各項設施項目、樓地板面積、建蔽率及容積率。 2.現況土地使用編定依法已容許使用項目之說明（無此情形者免附） 3.本分區內擬申請容許使用設施部分請併於「七、容許使用設施計畫」中表明。	附表六：申請變更編定範圍設施使用強度計畫表 附圖七：遊客休憩分區土地使用計畫配置圖
	(四)分區及用地變更計畫（註一）	針對擬變更編定範圍，說明變更前後土地使用分區及用地編定面積、所占百分比。	附表七：用地變更計畫面積表 附圖八：用地變更編定計畫圖
七、容許使用設施計畫（註二）	依據擬申請容許各設施項目說明設施計畫內容	1.設施名稱。 2.土地地號。 3.設置目的。 4.興建設施之基地所在分區（農業經營體驗分區或遊客休憩分區）、興建面積、數量、高度、	附表八：容許使用設施計畫表 附圖九：容許使用設施配置計畫圖

（續）附件一　休閒農場興辦事業計畫書

標題	項目	內容說明	附表、附圖及附錄
七、容許使用設施計畫（註二）		建蔽及容積率。 5.設施建造方式。	
八、營運管理計畫	(一)活動與設施管理	說明區內有關地區之指示、標誌、道路、步道、停車場、涼亭、桌椅、公廁、垃圾箱、植栽美化、污水、廢水等設施之維護管理方式。	
	(二)安全管理	說明區內的安全措施與緊急防災應變規劃，包括平時安全管理、緊急疏散計畫及災害處理通報系統。	
九、環境影響及維護計畫	(一)自然及生態環境維護構想	開發後自然及生態環境之改變及維護構想。	
	(二)環境維護構想	污水及垃圾之處理情形。	
附表、附圖、附錄之目錄及格式說明	附表　附表一	土地清冊表（註三）	
	附表二	土地權屬表（註三）	
	附表三	土地使用分區及編定表（註三）	
	附表四	各項容許使用設施所在分區及數量計畫表（註三）	
	附表五	興辦事業計畫應查詢項目及應加會之有關機關（單位）表	
	附表六	申請變更編定範圍設施使用強度計畫表（用地面積、計畫興建之各項設施項目、樓地板面積、建蔽率及容積率）	
	附表七	用地變更計畫面積表（說明擬變更編定範圍內，變更前後土地使用分區及用地編定面積及所占百分比）	
	附表八	容許使用設施計畫表（依據擬申請容許各設施所在地號說明設施計畫內容，包括名稱、所在分區、興建面積、數量、高度、建蔽及容積率等項目）	
	附圖　附圖一	地理位置圖（註三）	
	附圖二	基地範圍圖（註三）	
	附圖三	基地現況示意圖（註三）	
	附圖四	相關計畫位置示意圖（註三）	
	附圖五	分區構想示意圖（註三）	
	附圖六	申請變更編定範圍鄰近灌排水系統位置示意圖（在不小於比例尺一千二百分之一之地籍圖或地形圖上縮圖繪製）	

（續）附件一　休閒農場興辦事業計畫書

標題	項目		內容說明	附表、附圖及附錄
附表、附圖、附錄之目錄及格式說明	附圖	附圖七	遊客休憩分區土地使用計畫配置圖（在不小於比例尺一千二百分之一之地籍圖或地形圖上，標示計畫興建之各項建築物及設施之位置及範圍等配置情形）	
		附圖八	用地變更編定計畫圖（在不小於比例尺一千二百分之一之地籍圖上繪製；註一）	
		附圖九	容許使用設施配置計畫圖（不小於比例尺五百分之一之設施配置圖）（若容許使用未併同申請者免附）	
	附錄	附錄一	土地登記簿謄本（最近三個月內核發，但能申請電子謄本替代者免附；正本乙份，其餘影本）	
		附錄二	地籍圖謄本（著色標明申請範圍；比例尺不得小於一千二百分之一；正本乙份，其餘影本）	
		附錄三	土地使用同意書（申請人為土地所有權人者免附）	
		附錄四	現有設施之容許使用同意書	

註：一、建議申請人先請地政單位前往鑑界或委請技師辦理地形測量，以確保擬變更編定之土地範圍，非位於坡度陡峭等不可開發及建築區位。

　　二、休閒農場休閒農業設施容許使用併同申請時，應另檢附「非都市土地休閒農場容許作休閒農業設施使用審查作業要點」規定之申請書。如容許使用未併同申請者，免撰寫本計畫書之「第七、容許使用設施計畫」乙項。

　　三、附表一至附表四及附圖一至附圖五之格式，請參照休閒農場經營計畫審查作業要點附件經營計畫書之格式製作。

附件二　非都市土地休閒農場興辦事業計畫審查表

申請人			住址				電話		
土地所有權人			原使用分區類別				原使用地編定類別		
申請變更土地標示	鄉鎮市區	地段	小段	地號	地目		等則		面積（平方公尺）
審查單位	審查及查核事項						審查結果		備註
地政單位	1.申請書填寫是否完整、正確。								
	2.是否檢附休閒農場籌設同意文件及核定之書圖文件。								
	3.是否檢附土地使用權利證明文件或變更編定使用同意書（申請人為土地所有權人者免附）。								
	4.土地登記（簿）謄本（最近三個月，但能申請電子謄本替代者免附）。								
	5.地籍圖謄本（申請變更部分應著色註明）。								
	6.是否檢附土地使用計畫配置圖及位置圖。								
	7.其他。								
建設（工務）	1.申請土地變更編定之休閒農業設施，其建築物之高度是否超過十‧五公尺。								
	2.申請用地是否臨接道路，其道路之寬度是否符合實施區域計畫地區建築管理辦法及建築技術規則之規定。								
	3.是否可供建築使用。								
	4.其他。								
農業單位	1.申請土地變更編定之休閒農業設施是否為住宿設施、餐飲設施、自產農產品加工（釀造）廠、農產品與農村文物展示（售）及教育解說中心等四項設施。								
	2.申請變更編定之土地，總面積是否超過休閒農場面積百分之十，並以兩公頃為限（如休閒農場總面積超過兩百公頃者，得以五公頃為限）。								

（續）附件二　非都市土地休閒農場興辦事業計畫審查表

審查單位	審查及查核事項	審查結果	備註
農業單位	3.是否位於「興辦事業計畫應查詢項目及應加會之有關機關（單位）表」所列查詢項目之範圍內（如未查明者，應加會其他相關查詢機關或單位）。		
	4.是否需依「農業用地變更回饋金撥繳及分配利用辦法」規定繳納回饋金。		
	5.申請變更編定範圍是否影響原有區域性農路通行。		
	6.申請變更編定範圍是否能依規定劃設隔離空間。		
	7.申請變更編定範圍是否有其他影響農業生產環境之事項。		
水利單位	申請變更編定範圍是否使用原有農業專屬灌排水系統作為廢污水排放使用。		
其他			
綜合意見			

審查單位會章	單位	局（科）長	課（股）長	承辦人
	地政單位			
	農業單位			
	建設（工務）			
	水利單位			
	其他			

註：一、縣（市）政府得依作業需要，得就本表所列審查單位、審查及查核事項自行調整。

二、使用土地如屬森林區應加會林務機關；風景區或風景特定區經營管理範圍內應加會觀光旅遊機關（單位）；原住民保留地範圍內應加會原住民保留地管理機關；位於農田水利會灌溉區域，應加會當地農田水利會；山坡地範圍內應加會水保單位；河川、海堤區域或治理計畫用地範圍內或水源、水質、水量保護區或水庫集水區範圍內應加會水利機關（單位）；應辦理環境影響評估者，應加會環保單位。

三、「審查結果」欄中，請以文字簽註明「符合」、「不符」或另予文字說明。

附錄5　非都市土地休閒農業區容許作休閒農業設施使用審查作業要點

(93.11.30 修正)

一、行政院農業委員會為配合非都市土地使用管制規則及休閒農業輔導管理辦法（以下簡稱本辦法）有關規定，訂定本要點。

二、本要點之適用範圍如下：依本辦法經取得農業主管機關核定公告之休閒農業區內所編定之農牧用地、林業用地、養殖用地之土地。

三、申請容許使用之土地使用項目，依本辦法第十八條規定辦理。

四、休閒農業區內申請作休閒農業設施容許使用應檢附下列資料一式五份，向土地所在地鄉（鎮、市、區）公所或縣（市）政府申請：

(一)申請書（如**附件一**）。

(二)土地登記（簿）謄本及地籍圖謄本（最近三個月內核發，但能申請電子謄本替代者免附）。

(三)比例尺不得小於五百分之一設施配置圖。

(四)已核定公告之休閒農業區規劃書及核定文件。

(五)該項設施座落土地使用同意書（設施用地為自有者免附）。

前項之申請如涉及水土保持或環境影響評估者，另依相關法令規定辦理。

五、申請作休閒農業設施容許使用之案件，其審查程序如下：

(一)鄉（鎮、市、區）公所受理申請後，審查申請書件是否齊全，申請內容是否符合規定，不合者，應簽註退回補正。申請書件齊全且符合規定之申請案件，經審核並簽註具體處理意見報縣（市）政府。

(二)縣（市）政府主管機關受理申請或接獲鄉（鎮、市、區）公所報請審查案件後，應依「非都市土地休閒農業區容許作為休閒農業設施使用審查表」（如**附件二**）加以審查或查證，審查通過者核發休閒農業設施使用同意書（如**附件三**）。

(三)經審查通過之案件，由縣（市）政府主管機關核發休閒農業設施使用同意書，併同加蓋印信後之設施配置圖或容許使用計畫書檢還申請人，審查不同意者，由審查單位敘明理由併原送資料退還申請人。

六、縣（市）政府於核發休閒農業設施使用同意書前，應通知申請人依各該縣（市）政府之規定，至鄉（鎮、市、區）公所繳納規費後，始得核發休閒農業設施使用同意書。

七、經申請容許為休閒農業設施使用後，如申請人未能依核准項目使用時，除不興建使用者免報准外，應向縣（市）政府主管機關申請容許項目之准予變更，未

　　經報准擅自變更使用項目者，主管機關應撤銷原核准之容許使用，並依區域計畫法等有關規定處理。

　　前項涉及休閒農業區規劃書內容變更者，應依本辦法第五條規定，申請變更。

八、於山坡地範圍內申請休閒農業設施使用，如依水土保持法規定應擬具水土保持計畫者，於申請雜項執照或有實際開挖行為前，應依規定取得水土保持主管機關核可。

九、依本要點取得同意容許使用之休閒農業設施，如依建築相關法令規定需申請建築執照者，應於六個月內向建築主管機關提出申請，逾期失效，但有特殊理由，得敘明理由向原核發單位申請展延，並以一次六個月為限。

附件一　非都市土地休閒農業區容許使用休閒農業設施申請書

受文機關：　　　　　　　　　　　　　　　　　　　　　　　年　　月　　日

申請事項：申請人擬於下列土地上申請設置休閒農業設施，依據「非都市土地休閒農業區容許作休閒農業設施使用審查作業要點」之規定填具本申請書，並檢附相關文件，請惠予辦理。

編號		1.	2.	3.	4.	5.	6.	合計　筆
土地標示	鄉鎮市區							
	地段							
	小段							
	地號							
	面積（m²）							m²
編定使用類別	使用分區							
	編定類別							
土地所有權人								
土地使用現況	本筆土地							
	鄰接土地							
容許作休閒農業設施使用內容	項目名稱							
	面積（m²）							m²
備註								

申　請　人：　　　　　　　　　　　　　　　（蓋章）

身分證統一編號：

住　　　址：

電　　　話：

附註：一、容許使用項目之申請以符合休閒農業輔導管理辦法為限。

　　　二、應檢附下列文件一式五份：(1)土地登記（簿）謄本及地籍圖謄本（最近三個月內核發，但能申請電子謄本替代者免附）。(2)比例尺不得小於五百分之一設施配置圖。(3)已核定公告之休閒農業區規劃書及核定文件。(4)該項設施座落土地使用同意書（設施用地為自有者免附）

　　　三、本表格不敷使用時可依實際情形延長。

　　　四、申請人非土地所有權人時，應另檢附土地使用同意書。

附件二 非都市土地休閒農業區容許作休閒農業設施使用審查表

休閒農業區名稱：＿＿＿＿＿＿ 案號：　　　　申請日期：　　年　　月　　日

申請人姓名		住址				電話		
土地座落	鄉鎮市區	地段		地號	使用分區及用地編定類別	申請使用面積		平方公尺

審查單位	審查（查證）項目		審查（查證）結果	備註	
農業	1.是否符合已核定公告之休閒農業區規劃書休閒農業設施使用內容？				
	2.是否影響鄰近農業生產環境？				
	3.其他				
地政	1.是否檢附土地登記（簿）謄本及地籍圖謄本？（最近三個月內核發，但能申請電子謄本替代者免附）				
	2.是否檢附土地使用同意書？（申請人為土地所有權人者免附）				
	3.其他				
環保	是否符合相關環保法令？				
綜合意見					
審查單位會簽	單位	局（科）長	課（股）長	承辦人	
	農業				
	地政				
	環保				
	其他				
核定	（　　　）准其所請　　　　　　　　（　　　　）應予改進，修正後再議				
	（　　　）不准其所請				

註：一、縣（市）政府得依作業需要，得就本表所列審查單位、審查（查證）項目自行調整之。

　　二、使用土地如屬森林區應加會林務機關；風景區或風景特定區經營管理範圍內應加會觀光旅遊機關（單位）；原住民保留地範圍內應加會原住民保留地管理機關；位於農田水利會灌溉區域，應加會當地農田水利會；山坡地範圍內應加會水保單位；河川、海堤區域或治理計畫用地範圍內或水源、水質、水量保護區或水庫集水區範圍內應加會水利機關（單位）；涉請領建築執照者加會建管（工務）單位。

　　三、「審查（查證）結果」欄中，請以文字簽註明「符合」、「不符」或另予文字說明。

附件三　○○_{縣市}政府非都市土地休閒農業區容許使用休閒農業設施同意書

○○年○月○日
（ ）○○字第○○○號

受文者：

申請下列土地容許作休閒農業設施使用，經審查符合規定，依據「非都市土地休閒農業區容許作休閒農業設施使用審查作業要點」規定，核發本同意書。

申 請 人				身分證統一編號		
戶籍地址	縣 市	鄉鎮 市區	村 里　街 路	段	巷	號
設施項目 名　　稱						
高　　度						
樓　　層						
地　　號	段　小段_{鄉鎮市區}號	段　小段_{鄉鎮市區}號	段　小段_{鄉鎮市區}號	段　小段_{鄉鎮市區}號	段　小段_{鄉鎮市區}號	
土地使用 分　　區						
用地編定 類　　別						
土地面積	m²	m²	m²	m²	m²	
所有權人						
使用面積	m²	m²	m²	m²	m²	
構造種類						
設施用途						

附註：

一、依本要點取得同意容許使用之休閒農業設施，如依建築相關法令規定需申請建築執照者，應於六個月內向建築主管機關提出申請，逾期失效，但有特殊理由，得敘明理由向原核發單位申請展延，並以一次六個月為限。

二、於山坡地範圍內申請休閒農業設施使用，如依水土保持法規定應擬具水土保持計畫者，於申請雜項執照或有實際開挖行為前，應擬具水土保持計畫送請主管機關審查核可。

三、縣（市）政府於核發休閒農業設施使用同意書前，應通知申請人依各該縣（市）政府之規定，至鄉（鎮、市、區）公所繳納規費後，始得核發休閒農業設施使用同意書。

四、其他：

縣（市）長 ○ ○ ○

附錄6 非都市土地休閒農場容許作休閒農業設施使用審查作業要點

（93.11.30 修正）

一、行政院農業委員會爲配合非都市土地使用管制規則有關規定及休閒農業輔導管理辦法（以下簡稱本辦法）第十八條第五項規定，訂定本要點。

二、本要點之適用範圍如下：
實施區域計畫地區依本辦法經取得農業主管機關籌設許可之休閒農場內所編定之農牧用地、林業用地、養殖用地。

三、申請容許使用之土地使用項目，依本辦法第十八條規定辦理。

四、依據本辦法之規定，申請人申請休閒農業設施容許使用，應先取得土管機關核發之休閒農場籌設同意文件。

五、依據本辦法第十九條之規定，休閒農場容許使用之休閒農業設施，除農路外，其總面積不得超過休閒農場面積百分之十。
前項設施之建築物高度，應符合現行法令規定，現行法令未規定者，依本辦法第十九條規定，不得超過十‧五公尺。

六、申請作休閒農業設施容許使用應檢附下列資料一式五份，向土地所在地鄉（鎮、市、區）公所或縣（市）政府申請：
(一)申請書（如**附件一**）。
(二)休閒農業設施容許使用計畫書（如**附件二**）。
(三)休閒農場籌設同意文件（含同意函及經營計畫書）。
已核准之興辦事業計畫，其內容如已包含本要點附件二之容許設施使用計畫應敘明項目，得檢附興辦事業計畫許可函與比例尺不小於五百分之一之設施配置圖，免再檢附休閒農業設施容許使用計畫書。
第一項之申請如涉及水土保持或環境影響評估者，另依相關法令規定辦理。

七、申請作休閒農業設施容許使用之案件，其審查程序如下：
(一)鄉（鎮、市、區）公所受理申請後，審查申請書件是否齊全，申請內容是否符合規定，不合者，應簽註退回補正。申請書件齊全且符合規定之申請案件，經審核並簽註具體處理意見報縣（市）政府。
(二)縣（市）政府主管機關受理申請或接獲鄉（鎮、市、區）公所報請審查案件後，應依「非都市土地休閒農場容許作爲休閒農業設施使用審查表」（如**附件三**）加以審查或查證，審查通過者核發休閒農業設施使用同意書（如**附件四**）。
(三)經審查通過之案件，由縣（市）政府主管機關核發休閒農業設施使用同意

書，併同加蓋印信後之設施配置圖或容許使用計畫書檢還申請人，審查不同意者，由審查單位敘明理由併原送資料退還申請人。

八、縣（市）政府於核發休閒農業設施使用同意書前，應通知申請人依各該縣（市）政府之規定，至鄉（鎮、市、區）公所繳納規費後，始得核發休閒農業設施使用同意書。

九、經申請容許為休閒農業設施使用後，如申請人需變更使用項目者，除不興建使用者免報准外，應向縣（市）政府主管機關申請容許項目之准予變更，未經報准擅自變更使用項目者，主管機關應依本辦法第二十四條規定，撤銷原核准之容許使用與休閒農場許可登記證，並依區域計畫法等有關規定處理。

前項涉及經營計畫書內容變更者，應依本辦法第二十一條規定，申請經營計畫書內容變更。

十、於山坡地範圍內申請休閒農業設施使用，如依水土保持法規定應擬具水土保持計畫者，於申請雜項執照或有實際開挖行為前，應依規定取得水土保持主管機關核可。

十一、依本要點取得同意容許使用之休閒農業設施，如依建築相關法令規定需申請建築執照者，應於六個月內向建築主管機關提出申請，逾期失效，但有特殊理由，得敘明理由向原核發單位申請展延，並以一次六個月為限。

附件一　非都市土地休閒農場容許使用休閒農業設施申請書

受文機關：　　　　　　　　　　　　　　　　　　　　　年　　月　　日

申請事項：申請人因經營　　　　　　　　休閒農場需要，擬於下列土地上申請設置休閒農業設施，依據「非都市土地休閒農場容許作休閒農業設施使用審查作業要點」之規定填具本申請書，並檢附相關文件，請惠予辦理。

編號		1.	2.	3.	4.	5.	6.	合計　筆
土地標示	鄉鎮市區							
	地段							
	小段							
	地號							
	面積（m²）							m²
編定使用類別	使用分區							
	使用地類別							
土地所有權人								
土地使用現況	本筆土地							
	鄰接土地							
容許作休閒農業設施使用內容	項目名稱							
	面積（m²）							m²
備註								

申請　人：　　　　　　　　　　　　　　（蓋章）

身分證統一編號：

住　　　址：

電　　　話：

附註：一、容許使用項目之申請以符合休閒農業輔導管理辦法第十八條為限。

　　　二、應檢附下列文件一式五份：(1)休閒農場籌設同意文件（含同意函及經營計畫書）。(2)休閒農業設施容許使用計畫書。

　　　三、本表格不敷使用時可依實際情形延長。

　　　四、申請人非土地所有權人時，應另檢附土地使用同意書。

附件二　休閒農場設施容許使用計畫書

標題	項目	內容說明	附表、附圖及附錄
一、基本資料	(一)土地基本資料 1.土地清冊及土地登記簿謄本、地籍圖謄本	1.最近三個月內核發，但能申請電子謄本替代者免附。 2.地籍圖謄本著色標明申請範圍；比例尺不得小於一千二百分之一。	附表一：土地清冊表 附錄一：土地登記簿謄本 附錄二：地籍圖謄本
	2.土地使用同意書	申請人為土地所有權人者免附	附錄三：土地使用同意書
	3.其他	其他主管機關規定之文件	
	(二)農場基本資料	農場名稱、申請人、經營主體類別。	
	(三)主要經營方向	應敘明主要經營方向為花卉園藝、果園、牧野、養畜、森林或其他主要休閒農業經營之行為。	
二、土地使用規劃構想	(一)農業經營體驗分區位置及設施項目、數量	農業經營體驗分區位置、擬申請容許使用設施之項目及數量。	附表二：各項容許使用設施所在分區及數量計畫表 附圖一：分區構想示意圖
	(二)遊客休憩分區位置及示意圖說明	1.遊客休憩分區位置及擬申請變更編定之面積。 2.遊客休憩分區內擬申請容許使用設施之項目及數量。	
三、容許使用設施計畫	依據擬申請容許各設施項目說明設施計畫內容	1.設施名稱。 2.土地號。 3.設置目的。 4.興建設施之基地所在分區（農業經營體驗分區或遊客休憩分區）、興建面積、數量、高度、建蔽及容積率 5.設施建造方式。	附表三：容許使用設施計畫表 附圖二：容許使用設施配置計畫圖
四、營運管理計畫	(一)活動與設施管理	說明區內有關地區之指示、標誌、道路、步道、停車場、涼亭、桌椅、公廁、垃圾箱、植栽美化、污水、廢水等設施之維護管理方式。	
	(二)安全管理	說明區內的安全措施與緊急防災應變規劃，包括平時安全管理、緊急疏散計畫及災害處理通報系統。	
五、環境影響及維護計畫	(一)自然及生態環境維護構想	開發後自然及生態環境之改變及維護構想。	
	(二)環境維護構想	污水、垃圾之處理情形。	
附表、附圖、附錄之目錄及格式說明	附表 附表一	土地清冊表（註）	
	附表二	各項容許使用設施所在分區及數量計畫表（註）	
	附表三	容許使用設施計畫表（依據擬申請容許各設施所在地號說明設施計畫內容，包括名稱、所在分區、興建面積、數量、高度、建蔽及容積率等項目）	
	附圖 附圖一	分區構想示意圖（註）	
	附圖二	容許使用設施配置計畫圖（不小於比例尺五百分之一之設施配置圖）	
	附錄 附錄一	土地登記簿謄本（最近三個月內核發，但能申請電子謄本替代者免附；正本乙份，其餘影本）	
	附錄二	地籍圖謄本（著色標明申請範圍；比例尺不得小於一千二百分之一；正本乙份，其餘影本）	
	附錄三	土地使用同意書（申請人為土地所有權人者免附）	

註：附表一、附表二及附圖一之格式，請參照休閒農場經營計畫審查作業要點附件經營計畫書之格式製作。

附件三　非都市土地休閒農場容許作休閒農業設施使用審查表

農場名稱：＿＿＿＿＿＿　案號：　　　　　　申請日期：　　年　　月　　日

申請人姓名		住址				電話		
土地座落	鄉鎮市區	地段		地號	使用分區及用地編定類別	申請使用面積		平方公尺

審查單位	審查（查證）項目	審查（查證）結果	備註
農業	1.是否符合核准之經營計畫書內休閒農業設施使用內容？		
	2.休閒農業設施總面積除農路外，是否超過農場總面積之百分之十？		
	3.是否影響鄰近農業生產環境？		
	4.其他		
地政	1.是否檢附土地登記（簿）謄本及地籍圖謄本？		
	2.是否檢附土地使用同意書？（申請人為土地所有權人者免附）		
	3.其他		
環保	是否符合相關環保法令？		
綜合意見			

審查單位會簽	單位	局（科）長	課（股）長	承辦人
	農業			
	地政			
	環保			
	其他			

核定	（　　）准其所請　　　　　　　（　　）應予改進，修正後再議
	（　　）不准其所請

註：一、縣（市）政府得依作業需要，得就本表所列審查單位、審查（查證）項目自行調整之。

　　二、使用土地如屬森林區應加會林務機關；風景區或風景特定區經營管理範圍內應加會觀光旅遊機關（單位）；原住民保留地範圍內應加會原住民保留地管理機關；位於農田水利會灌溉區域，應加會當地農田水利會；山坡地範圍內應加會水保單位；河川、海堤區域或治理計畫用地範圍內或水源、水質、水量保護區或水庫集水區範圍內應加會水利機關（單位）；涉請領建築執照者加會建管（工務）單位。

　　三、「審查（查證）結果」欄中，請以文字簽註明「符合」、「不符」或另予文字說明。

附件四　○○縣市政府非都市土地休閒農場容許使用休閒農業設施同意書

<div align="right">

○○年○月○日

（　）○○字第○○○號

</div>

受文者：

台端因經營 ＿＿＿＿＿＿＿ 休閒農場需要，申請下列土地容許作休閒農業設施使用，經審查符合規定，依據「非都市土地休閒農場容許作休閒農業設施使用審查作業要點」規定，核發本同意書。

申　請　人			身分證統一編號		
戶籍地址	縣市	鄉鎮市區	村里　街路	段	巷　號
設施項目名　稱					
高　度					
樓　層					
地　號	段　小段　號	段　小段　號	段　小段　號	段　小段　號	段　小段　號
土地使用分　區					
用地編定類　別					
土地面積	m²	m²	m²	m²	m²
所有權人					
使用面積	m²	m²	m²	m²	m²
構造種類					
設施用途					

附註：

一、依本要點取得同意容許使用之休閒農業設施，如依建築相關法令規定需申請建築執照者，應於六個月內向建築主管機關提出申請，逾期失效，但有特殊理由，得敘明理由向原核發單位申請展延，並以一次六個月為限。

二、於山坡地範圍內申請休閒農業設施使用，如依水土保持法規定應擬具水土保持計畫者，於申請雜項執照或有實際開挖行為前，應擬具水土保持計畫送請主管機關審查核可。

三、縣（市）政府於核發休閒農業設施使用同意書前，應通知申請人依各該縣（市）政府之規定，至鄉（鎮、市、區）公所繳納規費後，始得核發休閒農業設施使用同意書。

四、其他：

<div align="right">

縣（市）長　○　○　○

</div>

附錄 7　休閒農場建築物設計規範

（93.09.30 修正）

第一章　總則

一、行政院農業委員會為促進休閒農場內之建築物能與自然景觀相調和，以塑造休
　　閒農場獨特之建築景觀與優美環境，特依據休閒農業輔導管理辦法第十九條第
　　二項規定訂定本規範。

二、休閒農場內之建築物，以鼓勵配合具在地農業特色、豐富景觀資源與特殊生態
　　及保存價值之文化資產之休閒建築式樣興建為原則。原有之傳統建築或歷史性
　　建築鼓勵妥予維護保存。

第二章　建築物通則

三、屋頂層

　　(一)建築物屋頂層及屋頂突出物應設置斜屋頂，以形成本土鄉村建築風格。

　　(二)建築物屋頂應按各棟建築物之建築面積至少百分之五十設置斜屋頂。

　　(三)建築設計宜結合建築、自然地形與景觀，且與環境相呼應。

　　(四)若採前項建築物斜屋頂斜率，其坡度以不小於一比四為原則。

四、休閒農場之建築與景觀材料宜採用能配合當地特色、自然景觀、人文環境之材
　　質，建築物之色彩宜考量環境調和之原則。

五、建築基地之法定空地，其空地綠覆率，應超過百分之五十，且不應設置有礙使
　　用之障礙物，並配合作景觀設計。

第三章　附則

六、休閒農場之建築設計如因應特殊地形及有益於自然環境景觀、建築藝術，並經
　　直轄市、縣市政府審查通過者，得不適用本規範全部或部分之規定。

七、休閒農業區之公共設施準用本規範之規定辦理。

參考文獻

E+A 建築設備教學研究會（1999）。《建築設備》。

中國文化大學觀光事業學系（1991）。《台北縣三芝鄉農會休閒農業區規劃研究報告》。台灣省交通處旅遊事業管理局委託。

中華民國景觀學會（2001）。《風景區公共設施規劃設計準則彙編》。交通部觀光局。

內政部營建署市鄉規劃局（1999a）。《都市規劃作業手冊（參）──規劃構想與原則》。

內政部營建署市鄉規劃局（1999b）。《都市規劃作業手冊（伍）──環境規劃》。

水土保持技術規範（2003）。

水土保持法（2003）。

水土保持法施行細則（2004）。

水土保持計畫審核監督辦法（2004）。

台灣大學農業推廣研究所（1996）。《休閒農業工作手冊》。台灣省農會委託。

台灣省農會（2000）。《休閒農業相關法規增修條文彙編》。

交通部（1990）。《交通工程手冊》。

交通部運輸研究所（1986）。《停車場規劃手冊》。

休閒農場建築物設計規範（2004）。

休閒農場專案輔導實施作業規定（2004）。

休閒農場經營計畫審查作業要點（2004）。

休閒農業區劃定審查作業要點（2004）。

休閒農業輔導管理辦法（2004）。

江榮吉（1994）。〈休閒農場經營主體〉。《八十三年度休閒農業經營管理訓練班講義》。台北市：台大農推系。

江榮吉（1999）。〈休閒農業的經營與管理〉（頁 227-236）。發表於發展休閒農業研討會。

李奇樺（2003）。〈休閒農業形象整合行銷傳播之研究〉。世新大學觀光學系碩士論文，未出版，台北。

李嘉英（1983）。《台灣地區綜合開發計畫觀光遊憩系統之研究》。行政院經濟建設委員會住宅及都市發展處。

李銘輝、郭建興（2000）。《觀光遊憩資源規劃》。台北市：揚智文化。

李謀監、周淑月（1993）。〈台灣休閒農業之經營發展及其消費行為之研究〉。《台灣經濟》，200，30-43。

杜逸龍（1998）。〈休閒農場停車特性之研究——以北關農場為例〉。台灣大學農業
　　工程研究所碩士論文，未出版，台北。

邱湧忠（2001）。《休閒農業經營學》。台北市：茂昌。

非都市土地休閒農場容許作休閒農業設施使用審查作業要點（2004）。

非都市土地休閒農業區容許作休閒農業設施使用審查作業要點（2004）。

非都市土地作休閒農業使用興辦事業計畫及變更編定審查作業要點（2004）。

非都市土地開發審議作業規範（2005）。

侯錦雄（1997）。《遊憩區規劃》。台北市：地景。

張渝欣（1998）。〈休閒農場內休閒農業設施規劃之研究〉。台灣大學農業工程學系
　　研究所碩士論文，未出版，台北。

曹正（1989）。《觀光遊憩地區遊憩活動規劃設計準則之研究》。台中市：東海大學
　　環境規劃暨景觀研究中心。

曹正、朱念慈（1990）。《國家公園規劃設計準則及案例彙編》。

陳文鎌（2003）。〈從休閒需求觀點探討休閒農業發展養生農場之可行性——以台
　　中市民為例〉。逢甲大學土地管理學系碩士在職專班碩士論文，台中。

陳思倫、劉錦桂（1992）。〈影響旅遊目的地選擇之地點特性及市場區隔之研究〉。
　　《戶外遊憩研究》，5(2)，39-70。

陳昭郎（1996）。〈休閒農業的發展方向——綠色資源的永續利用〉。《大自然季
　　刊》，50，8-10。

陳錦賜（1998）。〈論文明發展與環境開發〉。《基地與環境規劃設計理論論文
　　集》。

開發行為應實施環境影響評估細目及範圍認定標準（2004）。

開發行為環境影響評估作業準則（2004）。

黃世孟（主編）（1995）。《基地規劃導論》。台北市：中華民國建築學會。

黃冠華（2003）。〈民間參與公有休閒農場整建、經營之可行性研究——以「嘉義
　　農場」為例〉。成功大學建築研究所碩士論文，未出版，台南市。

黃書禮（1986）。〈環境敏感地之土地規劃與管理——兼論台灣地區整合資源保育
　　於土地開發之途徑〉。《都市與計劃》，卷13，141-171。

黃書禮（1987）。《應用生態規劃方法於土地使用規劃之研究——土地適宜性分析
　　評鑑準則之研擬與評鑑途徑之探討》。台中市：中興大學都市計畫研究所。

黃書禮（1988）。《淡水河流域土地使用規劃與河川水質管理之研究——土地分類
　　之應用與土地管理策略之研擬》。台中市：中興大學都市計畫研究所。

黃書禮（2000）。《生態土地使用規劃》。台北市：詹氏。

詹啓文（2000）。〈休閒農場遊客交通需求之研究——以頭城休閒農場之停車場問
　　題為例〉。台灣大學農業工程研究所論文，未出版，台北。

農業主管機關同意農業用地變更使用審查作業要點（2003）。

農業用地變更回饋金撥繳及分配利用辦法（2002）。

農業發展條例（2003）。

劉健哲（1999）。〈休閒農業與農村發展〉。《興大農業》，(31)，1。台中市：中興大學。

歐陽嶠暉（2001）。《都市環境學》。台北市：詹氏。

鄭健雄（1997）。〈休閒農場企業化經營策略之研究〉。台灣大學農業推廣學研究所博士論文，台北。

鄭健雄、陳昭郎（1998）。〈台灣休閒農場市場區隔化之探討〉（頁 191-203）。《休閒理論與遊憩行為》。台北市：田園城市文化。

環境影響評估法（2003）。

環境影響評估法施行細則（2003）。

謝平芳、單玉珍、邱茲容（1981）。《植物與環境設計》。台北：台灣省住宅及都市發展局委託。

謝奇明（1999）。〈台灣地區休閒農業之市場區隔研究──以消費者需求層面分析〉。台灣大學農業經濟學研究所碩士論文，台北。

謝敬義等（1984）。《山坡地建築開發工程──設計》。台北市：台灣營建研究中心。

顧樹保、王建亭（1992）。《旅遊市場學》。天津：南開大學出版社。

Booth, Norman K.（1992）。侯錦雄、李素馨（編譯）。《景觀設計元素》（*Basic elements of landscape architectural design*）。台北市：淑馨。

Frater, J. M. (1983), "Farm tourism in England: Planning funding, promotion and some lessons from Europe." *Tourism Management*, 4, 167-179.

Gold, Seymour M. (1980). *Recreation planning and design*. New York: McGraw Hill Book Company.

Gunn, Clare A.（1999）。李英弘、李昌勳譯。《觀光規劃──基本原理、概念與案例》（*Tourism planning: basics, concepts, cases*）。台北市：田園城市文化。

Hopkins, L. D. (1977). "Methods for generating land suitability maps: A comparative evaluation. *Journal of American Institute of Planners*, 43, 386-400.

Kotler, Philip（1998）。方世榮（譯）。《行銷管理學》（*Marketing management*）。台北：東華。

Mayer, Robert R. (1985). *Policy and program planning*. Englewood Cliffo, NJ: Prentice Hall, Inc.

Meining, D. W. (ed.) (1979). *The interpretation of ordinary landscapes*. New York: Orford University Press.

Motloch, J. L. (1999)。呂以寧、林炯行（譯）。《景觀設計概論》（*Introduction to landscape design*）。台北：六合出版社。

Myers, James H. (1996). *Segmentation and positioning for strategic marketing decisions*. Chicago: American Marketing Association.

Simonds, J. O.（2002）。張效通（譯）。《環境規劃設計導論》（*Landscape architecture: A manual of site planning and design*）。台北：六合出版社。

Smith, Wendell R. (1956). "Product differentiation and market segmentation as alternative marketing strategies." *Journal of Marketing*, 12, 3-8.

Stankey, G. H.（1987）。李明宗、陳水源（譯）。〈遊憩規劃中之容許量──一個可供替選的理論架構〉。《造園季刊》，2(2)。

日本建築學會（1988a）。劉淑芬（譯）。《建築設計資料集成第 3 輯》。台北：茂榮圖書有限公司。

日本建築學會（1988b）。劉淑芬（譯）。《建築設計資料集成第 5 輯》。台北：茂榮圖書有限公司。

新田伸三（1990）。許添籌、林俊寬（譯）。《植栽理論與技術》。台北市：詹氏。

國家圖書館出版品預行編目資料

休閒農業環境規劃 / 陳墀吉, 謝長潤著. -- 初版.
-- 臺北市：威仕曼文化, 2006 [民 95]
　面；　公分. -- (休閒遊憩系列；6)
參考書目：面
ISBN 986-81734-2-6（平裝）

1. 休閒農業 - 管理

992.3　　　　　　　　　　　　94023002

休閒農業環境規劃　　　　　休閒遊憩系列 6

著　　　者／陳墀吉・謝長潤

出 版 者／威仕曼文化事業股份有限公司

發 行 人／葉忠賢

總 編 輯／閻富萍

地　　　址／台北市新生南路三段 88 號 7 樓之 3

電　　　話／(02)2366-0309

傳　　　眞／(02)2366-0310

E - m a i l／service@ycrc.com.tw

郵撥帳號／19735365

戶　　　名／葉忠賢

印　　　刷／大象彩色印刷製版股份有限公司

初版一刷／2006 年 1 月

定　　　價／新台幣 550 元

I S B N／986-81734-2-6